福建省地方戏曲扶持专项基金项目

大腔戏

本套丛书由

福建师范大学音乐学院

福建省艺术研究院

福建省民族民间音乐集成办公室

合　编

国家出版基金项目
NATIONAL PUBLICATION FOUNDATION

丛书主编◎王 州

福 建 省 非 物 质 文 化 遗 产 (音 乐 卷) 丛 书

大腔戏

编著 叶明生 周治彬 曾宪林

海峡出版发行集团
福建教育出版社

丛书编辑委员会

主　编　王　州

副主编　钟天骥　王评章　叶松荣　王耀华

编辑委员会成员（按姓氏笔画为序）：

马建华　王　州　土　珊　王评章　王卓模　王聪生　王耀华　叶友璜　叶永平

叶明生　叶松荣　叶清海　刘向东　刘春曙　刘富琳　严　凤　吴小琴　吴灵石

李　晖　汪照安　陈天葆　陈梅生　陈松民　陈贻埕　陈新凤　邱曙炎　沈荔水

苏统谋　杨双智　林国春　周治彬　张慧娟　柯子铭　钟　灵　钟天骥　黄忠钊

黄明珠　黄勤灼　曾宪林　蓝雪霏　谢宝燊　蔡俊抄

丛书各册作者名单

南音　主编 王耀华　刘春曙　　副主编 王珊

　　　　编著 王耀华　刘春曙　黄忠钊　池英旭　孙丽伟　吴璟瑜　庄步联　白兴礼　陈枚

莆仙戏　主编 谢宝燊

梨园戏　主编 汪照安

高甲戏　编著 陈梅生

歌仔戏　主编 叶清海

闽剧　主编 钟天骥　　编著 钟天骥　黄勤灼　叶永平　张慧娟

闽西汉剧　主编 王卓模　钟天骥　　编著 王卓模　钟天骥　李晖　陈贻埕

北路戏　编著 叶明生

大腔戏　编著 叶明生　周治彬　曾宪林

梅林戏　主编 吴小琴

四平戏　编著 叶明生　曾宪林

木偶戏（泉州提线）　主编 王州　蔡俊抄　　编著 蔡俊抄　王州

木偶戏（晋江布袋）　主编 王州　陈天葆　　编著 陈天葆　王州

十番音乐（福州）　编著 黄忠钊

十番音乐（闽西）　主编 王耀华　副主编 王聪生　　编著 王耀华　王聪生 等

锦歌　主编 刘春曙　刘向东

东山歌册　主编 刘春曙　陈新凤　　编著 刘春曙　陈新凤　黄宗权　李冰洁

畲族民歌　主编 蓝雪霏　　编著 蓝雪霏 等

伬艺　编著 刘春曙　杨凡

评话　编著 刘春曙　刘向东

北管　主编 林国春

拍胸舞　主编 钟天骥　李晖

南词　编著 刘富琳

总　序

　　作为中原文化和海洋文化两相交融、两相辉映的福建文化，有着悠久的历史、丰富的遗产。新中国成立尤其是改革开放以来，在各级党委、政府的高度重视和精心组织下，我省文化工作者开展了大规模深入细致的非物质文化遗产资料的调查、搜集、整理工作，为非物质文化遗产的保护和传承打下了坚实的基础。

　　进入 21 世纪，随着我国加入联合国教科文组织《保护非物质文化遗产公约》，国务院办公厅《关于加强我国非物质文化遗产保护工作的意见》和国务院《关于加强文化遗产保护工作的通知》相继发布，我国非物质文化遗产保护工作，进入了一个全新的发展阶段。在认真细致评审的基础上，2006 年 5 月和 2008 年 6 月由国务院公布了我国第一批、第二批国家级非物质文化遗产名录。在全国 1028 个项目中，福建省有 70 个项目榜上有名。福建省人民政府也已公布了两批共计 200 项福建省非物质文化遗产名录，充分展现了福建省非物质文化遗产的丰富多彩，体现了福建人民特有的精神价值、思维方式和艺术创造力。

　　为了进一步推动我省非物质文化遗产资料的保护、传承工作，促进有中国特色社会主义新音乐创作的发展，由福建师范大学、福建省艺术研究院作牵头单位，组织了几十位我省的专家学者，历时三年，编纂了这套"福建省非物质文化遗产（音乐卷）丛书"，以近千万字的篇幅，共 20 余厚册，用谱文并茂的形式，客观、真实、系统、完整地呈现了第一批国家级非物质文化遗产中的 23 个福建音乐类项目的系列资料，成为第一部完整记录我省国家级非物质文化遗产音乐类项目的历史、传承状况、音乐形态特征、乐器和曲谱资料的工具书与教科书。

　　在此谨对编委会、专家学者和出版社的辛勤劳动和贵重成果致以深挚的谢忱和热烈祝贺！愿有更多的非物质文化遗产项目的搜集整理研究成果问世！

<div style="text-align:right">

陈　桦

福建省人大常委会副主任

原中共福建省委常委、福建省人民政府副省长

2017 年 12 月 20 日

</div>

目　　录

4

5

一、概　述

大腔戏，为福建地方剧种，属于我国高腔剧种之一，其源为宋元南戏四大声腔之一的弋阳腔。弋阳腔约于元末明初形成于江西弋阳县，明初开始流行于赣、苏、皖等地，明中叶在南方各地广为流传，并在福建北部山区流行。清初广泛流行于全国各地汉人居住区。其在福建主要流行于闽北与闽中的永安、大田、尤溪、南平、沙县等地。其声腔、音乐并为闽西、闽北的提线傀儡戏所沿用。清中叶间，乱弹腔盛行各地，以皮黄与吹腔为主调的小腔戏盛行，大腔戏开始衰落，或改调歌之，或趋于消亡，至20世纪80年代大多班社仅余一些遗迹，大腔戏作为地方剧种完整的戏剧形态多已不存，现仅剩永安一班及残存于大田、尤溪、南平等地的民间少数坐唱式唱曲班。2006年6月，永安市青水乡丰田村大腔戏被正式列入首批国家级非物质文化遗产项目名录。

（一）历史沿革

弋阳腔是明初开始流行于中国南方的南戏系统的戏曲声腔，大腔戏即是从该声腔沿续发展而来。历代文人笔记对于各地弋阳腔多有述及，但作为弋阳腔剧种的大腔戏的历史，由于缺乏地方文献记载，其剧种来源及流传脉络一直未能厘清。19世纪80年代以来，戏曲志及音乐集成工作者在编纂工作中通过努力的调查及文献查询，才使其有一种成形的剧种形态的出现，但其中历史源流部分根据口述传说而误载现象较为严重。近年来，闽中地区的大田、永安两地发现完整的宋杂剧遗存形态——作场戏，既是大腔戏发展的泉源，也保存了少量大腔戏早期形态遗韵，为大腔戏的研究提供很重要的比较资料。同时，通过对大腔戏的非物质文化遗产的挖掘和研究，对该剧种流传路线、班社史、剧目情况、唱腔音乐及艺人传承等方面有了大量的补充调查和梳理，发现许多较为真实可靠的新资料，摈除了一些以讹传讹的传说，使大腔戏历史脉络逐渐清晰起来。

1. 福建宋元杂剧

大腔戏在闽中的发生与流传，不是无本之木、无源之水，其社会基础除与流行弋阳腔的江西接壤的特殊地理条件外，更重要的是早在宋元间，福建已有杂剧的广泛流行，这是最重要的社会条件。杂剧，也称杂戏，南宋间福州太守梁克家（1128—1187）在《三山志》中说到元宵观灯时，就揭示了杂戏演出盛况："州向谯门设立，巍峨突兀，中架棚台，集俳优、娼妓、大合乐其上。"谈到杂戏时，称：

观灯：……既夕，太守以灯炬千百，群伎杂戏迎往一大刹中以览胜；州人士女却立跂望，排众争观以为乐。本州司理王子献诗："春灯绝胜百花芳，元夕纷华盛福唐。银烛烧空排

丽景，鳌山笔处现祥光。管弦喧夜千秋岁，罗绮填街百和香。欲识使君行乐意，姑循前哲事祈禳。"①

宋人陈淳（1153—1217）《上傅寺丞论淫戏》提到的"乞冬"活动中的"优人作戏"，以及所谓的"淫戏"，均可以充分证明当时闽南杂剧流行之盛况。据该文称：

某窃以此邦陋俗，当秋收之后，优人互凑诸乡保作淫戏，号"乞冬"。群不逞少年，遂结集浮浪无赖数十辈，共相唱率，号曰"戏头"。逐家聚敛钱物，豢优人作戏，或弄傀儡。筑棚于居民丛萃之地，四通八达之郊，以广会观者。至市廛近地，四门之外，亦争为之，不顾忌。今秋自七八月以来，乡下诸村，正当其时，此风在滋炽。其名者曰戏乐，其实所关利害甚大。②

与漳州同时的兴化地区（今莆田市）的杂剧，也呈方兴未艾之势，在莆田籍诗人刘克庄（1187—1269）的诗词中，吟及杂剧的诗词作品达十余首之众，可见其时当地的杂剧十分繁盛，如《无题二首》之二云：

棚空众散足凄凉，昨日人趋似堵墙。儿女不知世事艰，相呼入市看新场。③

这里的"新场"亦即杂剧之"作场"。兴化杂剧（包含傀儡戏）所演之题材确也广泛，其《观社行，用实之韵》之诗第二首吟道：

陌头侠少行歌呼，方演东晋谈西都；哇淫奇响荡众志，澜翻辩吻矜群愚。狙公加以章甫饰，鸠盘谬以脂粉涂。荒唐夸父走弃杖，恍惚象罔行索珠；效牵酷肖渥洼马，献宝远致昆仑奴；岂无萍藻可羞荐，亦有栗稷堪春揄。瞿翁伤今援古谊，通国争笑翁守株……④

明代，福建民间，杂剧流行之势不减，万历二十五年（1597），陆以载纂修《福安县志》，载其事称：

俗侈而凌僭，方巾盈路，士夫名器为村富所窃，而屠贩奴隶，亦有着云履而白领缘者，且喜杂剧、戏文。其谚曰："无钱扮戏，何暇纳粮？"故多以竞戏相轧。⑤

其中所指"杂剧、戏文"，无疑即是指杂剧之遗存形态。受明代四大声腔之弋阳、昆山二腔的影响，杂剧因其粗犷、简约和缺乏人物角色和丰富的故事情节而衰落，仅在永安和大田两地山村守其一隅。清康熙三十二年（1693）叶振甲纂修，周卜世续修的《大田县志·卷八·堂庙》，记载了当地杂剧残存演出活动：

（广平）龙湖堂，在四十五都。宋庆历四年建，元延祐六年重建。乡人岁以七月具卤簿仪仗，导其神出游。饰杂剧，数百人冒鬼面，披文绣，为前代帝王将相，前后导从之。荷戈槊，曳旌旗，鼓锣震山谷，空一乡之人。随之早暮朝参，谓之衔仪。岁糜费以数百计，里人郭奇

① 宋·梁克家：《三山志》，福州地方志编纂委员会整理，海风出版社 2000 年版，第 640 页。
② 宋·陈淳：《北溪文集》，见林庆熙等录《福建戏史录》，福建人民出版社 1983 年版。
③ 宋·刘克庄：《后村先生大全集》，见林庆熙等录《福建戏史录》，福建人民出版社 1983 年版。
④ 宋·刘克庄：《后村先生大全集·卷四十五》，见林庆熙等录《福建戏史录》，福建人民出版社 1983 年版，第 358 页。
⑤ 明·陆以载纂修：《福安县志》，李健民标点本，中央文献出版社 2003 年版，第 39 页。

逢白郡守沈某，力革之。①

其中的郭奇逢，大田广平人，明嘉靖三十三年（1554）任抚州府通判。可见，于明代嘉靖年间或更早以前，大田广平的杂剧已相当盛行。文中所说"饰杂剧，数百人冒鬼面，披文绣，为前代帝王将相，前后导从之"，正是大田县至今所遗存杂剧"作场戏"和其请"阔公神"巡境游村的仪式活动情景。该杂剧的最重要特征之一，就是有类似宋代"官本杂剧段数"短剧的演出和面具戏，而其有阔公、大妈、二妈、判官、小鬼、牛头、马面以及红黑白三个回回，都是戴面具或套头（牛头、马面）。它不是简单的"饰杂剧"，而是地地道道的演杂剧。此文献即印证了大田历史上杂剧的存在。所不同的是广平镇的作场戏已消亡多年，而在该县文江镇的朱坂村却完全保留了下来。只是由于它的"过时"，没有引起人们太多的注意，而在许多农村悄然消失了，杂剧已淡出人们的视野，甚至被历史遗忘。

近年来，福建省艺术研究院叶明生研究员与同事罗金满、曾宪林在做非物质文化遗产的课题《大腔戏音乐》调查中，于福建中部三明市（旧属延平府）的大田县朱坂村、永安市槐南村两地获得了作场戏的演出本和相关资料。永安槐南村的作场戏称为"人场""著场"，出目仅八九个，剧目人物、内容除极个别与朱坂作场戏相同，大多数出目均不雷同，可见二者属同一时期的杂剧产物，但其传承不同，显示各自的独立性。槐南作场戏剧目抄本有《人场全本》《人场总纲》《场本全部》等名称，其抄本版本保存尚多。在众多抄本中，《人场全本》抄写年代清晰可辨，该抄本封面有"大清同治壬申"字样，以及有"黄金盛"之题名。抄本末有题识曰："大清同治壬申十一年孟夏月上浣日黄步庆谨书。此本流传后裔，奕世书香。"②此为目前所见槐南作场戏最完善的抄本之一。抄本后附有《大八仙》曲词，以及【圆（园）林好】【仙花子】【庆（泣）颜回】【生路咒】【玉芙蓉】【一江风】【龙舟序】【朝元歌】【花（画）眉序】【锦堂月】【右骨儿】等十余个曲牌名及曲词。这些都是研究杂剧弥足珍贵之资料。

槐南作场戏的剧目与朱坂作场戏的剧目，除少数相类似外，大多数并不相同。造成这种差异性的原因很多，其戏文特征表现在三方面：一是庆贺元宵、歌舞升平；二是驱邪镇妖、禳灾祈福；三是滑稽戏调、高台教化。其表现形式除了人物对白、歌舞，还有很大篇幅的科仪表演。

大田县朱坂的杂剧作场戏，其在剧目中的杂剧特征比较明显。其戏剧形态虽属杂剧范畴，但其出目、结构、人物、内容都有许多不同，目前保存于道坛大部分的作场戏剧目抄本《丰场总纲》和作场《科仪秘旨》都出于道师廖法昌之手，时间为民国十九年（1930）。《丰场总纲》抄本总计48页，每页两面，正文以每面十二行小楷竖写。其抄本序文雅驯、出目清晰、文字规范，堪称善本。抄本前有一篇文字精练的序文，对于当地作场戏渊源、规制、出目、人物、宗旨、要意，都作了提纲挈领的概述，值得关注。其文不长，现全引录如下：

① 清·叶振甲纂修，周卜世续修：《大田县志·卷八·堂庙》，清康熙三十二年刊印本。
② 清同治壬申十一年（1872）永安槐南乡抄本《人场全本》。

朱阳丰场之设，不知昉自何氏，创自何时？但十年一举，未尝或有间断。大都是祈丰保民，乐于尧天舜日而已。故古之设场，尚土语俚辞，演为尧舜戏也。久玩之无余韵，即以梨园间之。今尧舜戏无传，而场亦因以无考。所存器仗、杂剧不知何所措用？即照啰哩盘旋，与古意大不相关。曷足动人耳目耶！余暇日，窃以照牌按调粗编为曲，使贯串承接，序以段落。今计十有五出，谓之场。其中为明王、回回者，乐天下一家太平景象也；为阎浮、鬼判者，劝善惩恶，使知敬畏耶；为金、银、财、宝者，见钱可通神，利益我乡也；为田公、阆公者，恐亵近于戏，使神道设教也；赏春、游春，快乐春光也；巫医、巫婆、道士者，破迷杜混也。用乡谈俗语者不杂于戏也。依啰哩进退者，上古之遗风也。要之，不外祈丰保民，乐于尧天舜日之中也。余索居寡闻，敢曰大观，姑成次第，以待后之锦心好事者，又为之润色也。

拾年一次逢辛岁，拾夜又添二朝天。

上章敦牂岁君梅月子弟廖法昌（庆隆，继年）亲手抄写，付男道明（作耀）收藏。[1]

该文虽署为民国十九年，但细考该序文风词意，应为古时人作，文中谈到当地作场戏"久玩之无余韵，即以梨园间之"，当是明中叶或明末清初前之事。因无论大田朱坂村、永安槐南村，其杂剧作场戏的剧目唱腔，都有约五分之二的曲调用大腔戏曲调演唱，此即明代作场戏与大腔戏"一场作场一场戏"之交替演出的遗绪。

2. 历史上的弋阳腔

弋阳腔秉承及发展了宋元南戏，其声腔形态约形成于元末明初，其后盛行于明嘉隆间，历代戏曲史著录多有论述。其产生的原因是南戏传奇流行于各地之时，地方以土腔土调演唱之，遂衍生出许多不同的腔调来。弋阳腔便是南戏传到江西衍变出来的产物。宋末元初江西南丰人刘壎的《水云村稿》称："至咸淳，永嘉戏曲出，泼少年化之，而后淫哇盛，正音歇。"[2] 即南戏传到弋阳等地后，被当地的艺人改调歌之，而产生出此"淫哇"腔调来。此资料即揭示南戏发展时期所衍变出弋阳腔的过程事象。

至明中叶，弋阳腔盛行于南方各地。明代文献中记载弋阳腔亦为不少，如祝允明在《猥谈》中说：

自国初来，公私尚用优伶共事，数十年来所谓南戏盛行，……今遍满四方，辗转改益，又不如旧，……愚人蠢工，狗意更变，妄名余姚腔、海盐腔、弋阳腔、昆山腔之类。[3]

祝允明，苏州长洲人，生于天顺四年（1460），卒于嘉靖五年（1526），在他生活的年代，

① 大田县朱坂村廖法昌民国十九年抄本《丰场总纲·序》。笔者按：此前发表论文将此抄本时间误作"民国十年"，请以此文注释为准。又者，据笔者对此抄本考证：此序为佚名者所作古序，非廖法昌（字庆隆，名维年）所作，此文系其抄录。又者，古代历数有岁阳、岁阴之分，岁阳为天干，岁阴为地支，按古天干、地支之名称推译，"上章"为"岁阳"之"庚"，"敦牂"为"岁阴"之"午"，合之为"庚午"岁，此庚午岁即民国十九年（1930）。

② 宋·刘壎：《水云村稿》，见《四库全书》。

③ 张庚、郭汉城：《中国戏曲通史（中）》，中国戏剧出版社1981年版，第4页。

弋阳腔已经盛行于世。明中叶，海盐、余姚二腔因难以流行而淡出戏剧市场，余下弋阳、昆山大为流行。对于弋阳腔，明代顾起元（1565—1628）的《客座赘语》亦有记载：

> 南都万历以前，公侯与缙绅及富家，凡有宴会，小集多用散乐，或三四人，或多人，唱大套北曲，乐器用筝、琹、琵琶、三弦子、拍板。……大会则用南戏，其始止二腔，一为弋阳，一为海盐。弋阳则错用乡语，四方士客喜阅之，海盐多官语，两京人用之。后则又有四平，乃稍变弋阳而令人可通者。①

明清间，文人笔记中涉及弋阳腔的资料有不少，其中有胡文焕《群音类选》"诸腔类"题注提到"如弋阳、青阳、太平、四平等腔是也"②。张大复《梅花草堂笔记》说到万历间"昆腔稍稍不振，乃有四平、弋阳诸部先后擅场"③。其后不少文献都提到弋阳腔，并介绍由弋阳腔演变之各地的高腔，如沈宠绥《度曲须知·曲运隆衰》中说："腔则有海盐、义乌、弋阳、青阳、四平、乐平、太平之殊派。"④再如万历间著名曲律学家王骥德《曲律·论腔调第十》中说：

> 数十年来，又有弋阳、义乌、青阳、徽州、乐年诸腔之出。今则石台、太年梨园几遍天下，苏州不能与角什之二三。⑤

至于弋阳腔，因来自民间，不但在农村大地广泛流行，也曾一度盛行于城市。明朝范濂《云间据目钞》即关注到这一声腔在城市中的遭际：

> 戏子在嘉隆交会时，有弋阳人入郡为戏，一时翕然崇尚，弋阳遂有家于松者。其后渐觉丑恶，弋阳人复学为"太平腔""海盐腔"以求佳，而听者愈觉恶俗。故万历四五年来遂屏迹，仍尚土戏。⑥

弋阳腔因其形成于农村，与都市之戏剧审美取向有较大的差异性，而不被社会中上层所看重，因此逐渐退出城市舞台而流向民间。但在清代花部乱弹腔形成后，以其动听的管弦、浅白的文词，以及活泼的表演很快占有城乡市场，弋阳腔相对而无优势，只能残存于僻壤山乡之中，福建之大腔戏即是此支弋阳腔之遗韵。

3. 弋阳腔在福建的流传

弋阳腔产生于江西，由于地缘毗邻的因素，福建当是其最重要的流行区域。明代文献中记载弋阳腔在闽流传亦为不少，如嘉靖二十六年（1547）魏良辅在《南词引正》中说：

> 腔有数样，纷纭不类，各方风气所限。有昆山、海盐、余姚、杭州、弋阳，自徽州、江西、

① 明·顾起元：《客座赘语》，凤凰出版社2005年版，第337页。
② 明·胡文焕：《群音类选》（第三册），中华书局1980年版，第1453页。
③ 明·张大复：《梅花草堂笔记》，浙江美术出版社2016年版。
④ 明·沈宠绥：《度曲须知》，见《中国古典戏曲论著集成（五）》，中国戏剧出版社1982年版，第198页。
⑤ 明·王骥德：《曲律》，见《中国古典戏曲论著集成（四）》，中国戏剧出版社1982年版，第117页。
⑥ 张庚、郭汉城：《中国戏曲通史（中）》，中国戏剧出版社1981年版，第23页。

5

福建，俱作弋阳腔。①

嘉靖三十八年（1559），著名曲论家徐渭（1521—1593）在《南词叙录》中云："今唱家称弋阳腔，则出于江西，两京、湖南、闽、广用之。"②徐渭所称闽之有弋阳腔，不唯步魏良辅《南词引正》后尘之泛说，而是出于他的实见。他于嘉靖三十五年（1556）前后，受聘为总督胡宗宪幕府书记，参与抗倭事宜。于嘉靖三十八年（1559）时年34岁，因病滞留于闽北之顺昌、南平养病，其著名的戏曲论著《南词叙录》即写于这一时间。据其书引言称：

北杂剧有《点鬼簿》，院本有《乐府杂录》，曲选有《太平乐府》，记载详矣。唯南戏无人选集，亦无表其名目者，予尝惜之。客闽多病，咄咄无可与语，遂录诸戏文名，附以鄙见。岂曰成书，聊以消永日，忘歊蒸而已。③

徐于引言末落款的时间为"嘉靖己未夏六月望"。此时正是弋阳腔盛行福建之际，徐渭《南词叙录》称弋阳腔"两京、湖南、闽、广用之"，当是有见闻证之。

当弋阳腔传入福建后，各地并不知其腔出自何方，而仅知其腔用大锣大鼓伴奏及大嗓门大声高唱形式而称之为"大腔戏"。而官方志书仅以"演戏"称之，未载其所属腔系、腔名。如明万历二十年（1592）苏民望修《永安县志》、清康熙《大田县志》载有"赛神演戏"，且其"取古来忠臣义士之事实，足以激励后人者固多"④的剧情及能"沿街塞巷，搭小台以观望者"⑤的演出，正是弋阳腔最突出的特征。

（二）剧种流布

弋阳腔自明嘉靖年间传入闽北后，主要流行地区为原延平府所属的永安、大田、尤溪、沙县、南平五县的乡村。至清中叶花部乱弹腔流行，这一高腔剧种逐渐被皮黄戏所取代，仅在一些宗族势力雄厚和较为偏僻的山村尚维持余绪。至清末民国间，大腔戏颓废之势延续，加之社会动荡和20世纪50年代后的政治运动，这棵古老的戏曲之树终于无法抵挡种种冲击而退出历史舞台，仅在上述流传地区的部分村落残留一些难以抹去的印迹。但它对于我们了解曾经盛行于南中国的弋阳腔，都是不可多得的文化遗产。因为在其发源地的江西，这种历史原生态的弋阳腔早已销声匿迹了。

1. 永安大腔戏

永安大腔戏主要分布于该市东部与大田接壤的槐南、青水、西洋等乡镇，其中以青水乡

①明·魏良辅：《南词引正》，引自流沙《明代南戏声腔源流考辨》，台北施合郑民俗文化基金会1999年版，第6页。

②明·徐渭：《南词叙录》，见《中国古典戏曲论著集成（三）》，中国戏剧出版社1982年版，第424页。

③明·徐渭：《南词叙录》，见《中国古典戏曲论著集成（三）》，中国戏剧出版社1982年版，第239页。

④民国·陈朝宗修纂，王光张、林韶光纂：《大田县志》，民国十七年（1928），福建省地方志编纂委员会整理，厦门大学出版社2009年版，第314页。

⑤明·苏民望修：《永安县志》，方志出版社2004年版，第61页。

丰田村大腔戏班，历史悠久，最具影响。有关当地大腔戏的源流、流布及班社情况，大体如下：

（1）永安大腔戏源流

永安县原属沙县、尤溪县辖地，明景泰三年（1452）始创县，该县民间盛行杂剧，明中叶嘉靖年间弋阳腔在闽中盛行，此于志书中亦有体现。据万历二十二年（1594）《永安县志》载：

坊市如女尚寺观嬉游者，师巫合伙而云礼金桥水忏者，坊市演戏则沿街塞巷，搭小台以观望者，此皆俗之蠹也。起敝维风，去其邪而返之正。实有望于长民者加之意。①

参与修纂《永安县志》的萧时中，为嘉靖三十七年（1558）戊午年科乡举，永安本地人。"萧时中，二十八都人。初授万年县教谕，升安仁、兴业二县知县，桂林府通判、荆门州知州。"②此应是他亲眼见到当地戏曲演出的风行之记录。

而早在嘉靖间永安士绅好戏成风，该书卷七《人物志》还记载一则邑人林腾蛟禁止县衙演戏的事："邻郡同知刘奉委至，值国丧，县如常治酒演戏，林曰：'是尚可以为乐时乎？'乃作书责以大礼，及旦，面上之。同知览毕，怃然曰：'幸教知矣！'明晨即引去。"③林腾蛟，字士才，二十六都贡川人，嘉靖丁未二十六年（1547）登进士。④此事应发生于癸卯二十二年（1543）他举"乡荐第二"之年。从当时县同知接待邻县同僚以"演戏"相款待情况看，可见嘉靖间当地戏剧之盛。而其时永安盛行的正是从弋阳传来的大腔戏。

不惟嘉靖中叶如此，而早在嘉靖初，其时已有"耽乐优戏，纵而忘倦者"。据县志人物志所载，林腾蛟之父林祥，"诚信素著，表正乡间"，与县令姚仲韶，教谕萧松，好友张仁、林元等人以"正大"称于时。其传曰："后有士辈耽乐优戏，纵而忘倦者，忽自念曰：使在县有如姚为长令，学有如萧为师长，乡有如林者为先达，予辈恐不敢如是放肆。"⑤此亦说明永安县上流社会好戏已成风习，而乡村更是广泛得以流行。

（2）永安大腔戏流布

从 1980 年代编纂《中国戏曲志·福建卷》以来，永安大腔戏受到戏曲界普遍的关注，先后发现了青水乡丰田村、槐南乡小龙逢村、西洋镇蔡家山等地的大腔戏班信息和剧目资料。根据丰田村熊、邢二姓较早传入大腔戏情况分析，其大腔戏有可能从江西传闽北后流传到该地区的。而丰田村亦成为当地重要的传播中心。如西洋镇蔡家山有供奉大腔戏神田公元帅的兴火殿，其田公戏神像即是明末崇祯年间从丰田大腔戏班所购得，当地其时亦有大腔戏班。现该神像尚保存于该村麻姓人家中，作为村落保护神供奉。槐南乡槐南村旧时不仅有宋元杂剧遗绪的作场戏流传于黄氏宗族，同时也有人演过大腔戏，现村中老艺人尚遗存大腔戏《彩

① 明·苏民望修：《永安县志》，方志出版社 2004 年版，第 20 页。
② 明·苏民望修：《永安县志》，方志出版社 2004 年版，第 65 页。
③ 明·苏民望修：《永安县志》，方志出版社 2004 年版，第 82 页。
④ 明·苏民望修：《永安县志》，方志出版社 2004 年版，第 82 页。
⑤ 明·苏民望修：《永安县志》，方志出版社 2004 年版，第 83 页。

楼记》《白虎堂》的杂出，以及折子戏《芦林相会》等剧目抄本资料。清末间，槐南乡小龙逢村出现一位教大腔戏和提大腔傀儡戏艺人罗阿楼，人称之"傀儡楼"。他在永安、大田、尤溪三县毗邻地区教戏，颇负盛名。因各地不详其姓，而误称他为"萧阿楼"。按该村《罗氏族谱》载，其出生于清光绪六年（1880），今各地仍有其在各处教大腔戏之诸多传说。

（3）青田乡丰田村大腔戏班

丰田大腔戏班，是目前所知创立最早的班社，也是现存大腔戏唯一能演出的大腔戏班社，现称永安丰田洋大腔戏剧团。该村大腔戏历史悠久，大腔戏的演出是其宗族祭祀仪式的组成部分，其传入的时间约在明嘉靖间，至今约500多年历史。

丰田村宗族社会的构成，与一般的村落社会之一姓大统或诸姓同处的情况不同，它是由熊、邢二姓构成。迁入时，熊姓为岳家，邢姓为婿家，是岳父带着五子一婿共同迁徙，从而在远离人群的大山之中生息繁衍的两个家族构成的族群社会。有关丰田村宗族社会情况，目前所见最重要的资料为清嘉庆三年（1798）重修的《熊氏宗族》，其中《江陵祖谱图序》中称：

窃闻太祖江西石壁开枝，蒙来邵武府建宁县小地名早溪开来，权遁熊荆山。……元朝泰定二年乙丑岁，而丰田居。据基布七闽，游猎来于本处南山寻龙。[1]

族谱中有许多处交待熊姓迁徙路线，但据其谱文字义，我们大略可以这样认为：熊姓祖居地为江西石壁（今石城），元初由入闽始祖熊九八携家迁居福建邵武府建宁县之早溪，其生三子为熊十二、熊十三、熊十九。次子熊十三，生五男一女，于元末世乱之际，携五男（明荣、明惠、明福、明富、明华）一婿（邢大二）为避乱，"托名游猎，来于永安南山茅坪隔安居"。其后五子分居于各地，"长子明荣移居东坂，次子明惠移居后坑，三子明福移居南山，四子明富移居加干，五子明华移居大坪"。大坪即现在的青水乡丰田村，也称丰田洋，系熊明华和邢大二两姓共同开发的村落。大坪村原有吴姓，后因未能发达而衰落，部分迁邻近之下地村。而熊、邢二姓于丰田洋扎根，并兴旺发达起来。今丰田洋熊姓已传28代，在村人口330人。邢姓传约26代，在村人口240人左右。

丰田村熊、邢二姓至明嘉靖间已呈人丁兴旺之势，其重要标志为该村大坪城堡的兴建。大坪堡初建于成化间，据《熊氏家谱》载：

景泰元年岁次庚午，谱传开基移居大坪安所，熊华大公（即熊明华）生三十郎公，人形绣茂（秀貌），器（气）力无边。成化二年，泉周（州）、下（厦）门作乱。（三十郎）帮军助力，征了泣（海）贼头，后来府周（州）大老爷封三十郎公大夫，封丰田浼（免）将积谷僚（寮）兵，三十郎公承做土堡一座（坐）东向西，子孙用力全心，整做四围城墙，做夥祠孙安住居。[2]

其中大意所说族中熊三十郎，于成化二年，以武功助战，帮官府平服泉州、厦门之海贼，

① 清·熊赐伦重修：《熊氏家谱》，嘉庆三年（1798）。按：此谱中有道光、咸丰、光绪等年代的人名及文字补入，其笔迹不同，显而易见。
② 清·熊赐伦重修：《熊氏家谱》，嘉庆三年（1798）。

而被封为"大夫"，并准于丰田村之积谷寨设所屯兵，因此，三十郎在大坪安所，并集族人之力建城土堡一座。此后于嘉靖三十九（1560）年，又值世乱，"赤眉顿起"，族人熊春奉上司武平道秦爷之命，率积谷寨之兵平乱至沙县而被害。于是族人奋力同心于"嘉靖四十一年作大坪土堡"，并在同一年在城堡中修建熊氏第一座宗祠——前厝祖房。与此同时，邢姓在东向靠山处也建起一座山寨，山寨范围约十五亩，可居家，遇有匪警则藏于山寨内。山寨今已毁圮，其地今人称寨山。

大坪城堡的建造，标志着熊姓家族发达兴旺的实力，相传其时人口已达到 99 户，约 400 多人。该城堡颇具规模，城墙周长约 600 余米，城基高约 4 至 6 米，均以大石砌成，城墙上方以土筑之，上有城垛，城堡有三个门，东南各一大门，朝西开一小门。其城堡中人口最多时达 100 余家，有宗族祠"雨钱堂""前厝祖房"两座。可见熊姓于嘉靖四十一年（1562）已成为永安大山中的一个旺族，除人丁兴旺外，同时也具有一定的经济实力。大约大腔戏的传入也就在这一时期。①其时弋阳腔已广泛流传于福建闽北各地，熊、邢二姓完全不必弃近求远到江西去学戏，而在福建流行的村落及戏班中即可请师傅来教戏。

大腔戏的传入，应与熊姓宗族为主的力量的支持和帮助有关。这一点当地民间有种种的传说，而最主要的是熊姓（包括邢姓）于八月初一祭祠的演出活动。当时的组织者是宗族中的族长和熊姓四房的房长，每年的祭祖及演戏活动，都是按房轮流承担，演戏子弟从族中子孙中选出。祭祖演戏已成为宗族的制度。这种制度大约于明末清初被一次意外的灾难所破坏。据说当年轮值的戏头，其子弟班在演出中出事故（可能死了人），酿成很大的风波，戏头以为子弟班供奉的戏神田公元帅不灵了，一气之下，就将戏神卖给邻乡蔡家山姓赖的人（田公戏神像今犹在），宗族子弟班从此散伙。其后村人保持每年元宵前的演出，而于八月初一（清代以后改十月十五日）祭祖的演出则被取消了。其时，大腔戏的演出班社开始改为由族人自发推选和自己报名当戏头，丰田村脱离宗族制的大腔戏班的形成约在这一时期。由于演戏酬神是一件耀祖光宗的事，宗族中形成一种上台演戏有体面的风气，所以以往大部分村民在青少年时期，都在家长的鼓励和自身的兴趣作用下，上台演过戏，此为大腔戏的流传打下扎实的社会基础。在宗族轮值式子弟班解体后，每年祭祖的演出，则由宗族中有头面的人物出头组班，宗族因有祭田，依然也会给予赞助。该班于清末间在永安民间影响依然很大，相传光绪间永安县一位姓张的县令召其到县城演出，观后甚觉满意，发给戏班赏银和赏牌一面。其赏牌尚在，

①1988 年出版的《中国戏曲志·福建卷》载："到了明景泰年间，其后裔熊明荣每年赴江西石城祭祖，并跟师傅学戏。熊明荣回丰田村后，平时自唱自娱，逢年过节便邀集族人在村头祠庙搭台演唱。由于丰田村地处偏僻山区，交通闭塞，戏班很难至此，为迎神赛会、祭祖祈福，熊明荣便自办戏班。因是'大嗓子唱高腔，大锣大鼓唱大戏'，故称大腔戏。"笔者按：关于熊明荣学戏办大腔戏班，其疑点有三：其一，熊明荣为元末明初人，有可能在百余年后的景泰年间回江西祭祖学戏吗？其二，熊明荣为迁丰田第二代，族中人丁寥寥，有必要学戏祭祖，自办戏班吗？其三，熊明荣迁外地东坂，为何不在本宗教戏，跑到丰田教戏？此资料源于道听途说，缺乏考证，不足为据。今有必要指出，以免其再误传。

因保管不慎而破损，现仅存"正堂张□赏"字样。可见丰田大腔戏在社会影响之一斑。

从民国末年至上世纪 80 年代，丰田村大腔戏艺人邢振根（1902~1985）和鼓师熊德树（1930~1997），都是该村大腔戏的重要传人。而他们的继承人邢承榜和熊德钦也都是配合默契，在大腔戏处于濒危状态时，仍努力坚守传统，坚持演出。大腔戏在该村的发展已跳出宗族社会的圈子，成为全村共有的文化遗产。但是，我们应该看到大腔戏得以流传至今，仍然不可忽视传统的宗族社会所起的重要作用。

丰田村大腔戏历史上能演出的戏很多，主要是弋阳腔的剧目，有《白兔记》《双鞭记》《西游记》《金印记》《破窑记》《酒楼记》《白蛇记》《三孝记》《合刀记》《葵花记》《征东记》《征西记》《三宝记》《彩楼记》《五桂记》《大刀记》《鲤鱼记》《玻璃盏》《三国志》《水淹七军》《五龙会》《洛阳桥》《黄飞虎过五关》《蟠桃会》《取盔甲》《风波亭》《五鼠闹东京》《双救驾》《昭君和番》等，现能演出的整本戏仅有《白兔记》和《双鞭记》两种以及一些折子戏。1983 年，青水乡丰田村熊氏后裔发现扉页标有清"顺治甲申年"（1644）字样的大腔戏《白兔记》手抄本，全剧 22 出，约 3.3 万字，认为它是 1949 年以来福建省民间发现的最古老的演出脚本。[①]

因为丰田村大腔班为熊、邢二姓宗族祭祀戏班，主要演出仅限于宗族内的迎春祈禳和祭祀活动。所以传承其艺者为数不多，到 20 世纪 80 年代，因农业生产模式的改变，能演戏的人因外出打工而四散他方，大腔戏艺人家族式的传承已难以为继，转而为少数家族群内传承，也就是将大腔戏表演艺术传于自己的亲属子弟，只有 1980 年代改革开放以后，大腔戏演员中才出现了个别女演员。自大腔戏恢复演出以来，丰田大腔班的艺人为了保存大腔戏付出了巨大的努力，在没有报酬的情况下，他们一次次被抽调演出，误工误农时也在所不惜，其精神十分感人。其中有不少对大腔戏保护和发展有影响的人物，如熊春木（1965~ ），青水丰田村大腔戏剧团副团长，系已故著名艺人熊德树的长子，十三岁起受父亲口传身教，学唱大腔戏，在大腔戏《白兔记》中扮演"咬脐郎"刘承佑，声情并茂，深获好评，入选省级非物质文化遗产传承人。老艺人邢绍仁（1939~ ），17 岁开始跟从邢振根师傅学戏，工正生，也演小生，为扶年轻人上台，他退而管理剧团的服装，台前台后任劳任怨，精神感人。老艺人邢承扬（1934~2010），擅于演《白兔记》中的臭奴，其一身怪异的巫婆妆扮和生动表现剧中人物恶形恶状的生动表演，给所有看过他的戏的人留下了深刻的印象。老艺人熊宗华

① 卢天生：《浅谈古老剧种大腔戏》，见福建省戏曲研究所编《福建四平腔学术会文集》，1984 年内部资料。对于三十年来几被定案的丰田村所谓"清顺治甲申年"（1644）的《白兔记》抄本问题，根据考证抄本中标有"顺治甲申年"字样应为后人之补笔，与历史不符。"顺治甲申年"，乃明崇祯甲申十七年（1644），其时满清尚未统一中国，国人尚不可知有"顺治"的存在。其后南明流亡政权"福王政权"和"唐王政权"，特别是盘踞福建三年多的隆武帝和其后郑成功拥立的永历帝在福建等地与清军进行为期十四年的对抗，直到永历十五年（即清顺治十八年，1661）郑成功收复台湾，次年病死于台湾，其后清朝才一统天下。故丰田《白兔记》为"清顺治甲申年"抄本之说不能成立。但此抄本应是古抄本之过录本，保存弋阳腔古剧样貌，很有价值，不容置疑。

（1935~ ），1954年开始学戏，师从熊德树，学正生、大花，在《双鞭记》中饰尉迟敬德，在《白兔记》中饰李洪信，都很成功，深获观众好评。

2005年，永安大腔戏被评为国家第一批非物质文化遗产保护项目，传承人为剧团团长邢承榜、副团长熊德钦。然而，由于艺人年老，后学乏人，加上缺乏演出机会，缺乏有力的扶持等原因，丰田村大腔戏的存续面临严峻的危机。

永安市丰田村的大腔戏班演员名单

姓　名	性　别	年　龄	文　化	地　名	角色　职司	备　注
邢承榜	男	59	初中	丰田	团长　导演	国家级"非遗"传承人
熊德钦	男	58	初中	丰田	副团长　导演	国家级"非遗"传承人
熊春木	男	58	初中	丰田	副团长　小生	兼道师、省级"非遗"传承人
熊春江	男	38	初中	丰田	后台　司鼓	
熊宗华	男	75	小学	丰田	演员　大花	
邢绍裘	男	82	小学	丰田	后台	
熊生家	男	47	初中	丰田	演员	
熊长明	男	54	初中	丰田	演员　丑角	
邢长顺	男	54	初中	丰田	演员	
邢绍雅	男	39	初中	丰田	演员	邢承榜长子
邢绍孔	男	35	高中	丰田	演员　正生	邢承榜次子
熊顺莲	女	31	初中	丰田	演员	邢绍孔妻子
邢盛麟	男	31	初中	丰田	演员　正旦	
邢清秀	女	31	初中	丰田	演员	
熊生浪	男	35	初中	丰田	演员　小生	熊德钦长子
邢秋莲	女	35	初中	丰田	演员　化妆	熊德钦二媳
邢清英	女	45	初中	丰田	演员	熊生家妻子
邢发达	男	54	初中	丰田	后台　大锣	兼电器
熊生来	男	69	初中	丰田	后台　帮腔	

（以上表格据2010年对丰田大腔班调查记录制作）

2. 大田大腔戏班社传承

大田县建于明嘉靖乙未十四年（1535），其地旧属尤溪、德化、永安等县。该县是较早流行大腔戏的地区，也是大腔戏流行最广泛的县份。历史上其境内流行乡镇达十余个，而戏班

多达数十班。上世纪 50 年代后，大腔戏虽没有专业的剧团，但民间班社尚众。"文化大革命"后，1980 年代至 1990 年代亦有少数班社演出。近几年来，随着老艺人的去世，受影视节目冲击，以及年轻人外出打工等因素影响，大腔戏演出机会减少，多数戏班已停止演出，大田大腔戏逐渐销声匿迹。现将其历史源流、境内流布及重要班社情况介绍如下：

（1）大田大腔戏源流

大田县处于闽北与闽南之间的地带，其中部以上各乡镇多为原尤溪、永安属地，历史上受两县传统文化影响较为明显，故无论是宋元杂剧，还是来自明代弋阳腔的大腔戏，无不与其有着密切联系。据初步调查，流行大腔戏的乡镇占全县百分六十以上的区域面积，其中如上京镇的桂坑、陈厝坑，桃源镇的东坂村，太华镇的德安村，前坪乡的黎坑村，梅山乡的香坪村，广平镇的万宅、岬头村等等。据《大田县志·卷五·礼俗志》载：

邑俗赛神演戏，所在多有。或自外来之剧班，或由本地子弟演习。其所演戏出，或取古来忠臣义士之事实，足以激励后人者固多；间有演淫靡之剧，伤风败俗者，亦自不少。①

其中所谈"外来戏班"或"本地子弟演习"的"其所演戏出，或取古来忠臣义士之事实，足以激励后人者固多"，所指的应是如《金印记》《白兔记》《征东记》《双鞭记》《姜诗》《雪梅教子》《安安送米》等所演绎的有关苏秦、刘智远、薛仁贵、尉迟恭、姜诗、商辂等人物之忠孝故事，其戏剧形态即指本地与邻县的大腔戏。至清初，大腔戏依然很强势，此与该县社会经济有关，乡间亦有以演戏谋生者，故乾隆间的《永春州志》在记载大田县风俗时，即有"贫家子喜习优戏"②之语出。

在大田、尤溪两县大腔戏历代艺人传说中，名气颇著者为明万历年间的黎坑村人陈龙山。陈龙山者，实有其人，据黎坑《陈氏族谱》记载：

珠四，讳龙山，官章仁八公的十代孙。珠四公于明万历十三年（公元一五八五）乙酉，朝廷在黎亨乡即梨坑开采银矿，龙山协助有功于朝廷，皇帝欲封赐于公。公不受，朝廷赐官鼓一架以示褒奖。至今数百年来，祖祠之鼓悬高而击。自大明以来，历朝官员路经梨坑时，皆须骑者下马，乘者下轿，以示对梨坑贤士之敬仰。③

此谱传说部分虽是近人增入，但陈龙山演戏事早在民间流传。

相传陈龙山刚出世时，父亲就去世，他母亲一气之下竟狠心地将他置于父亲的棺材中，欲将他与其父一起埋葬。此事被他舅舅发现，责怪其母亲心狠，并将他救出来。后来，他母亲改嫁太华乡甲魁村，他也跟母亲一起到甲魁生活。大约在他十来岁时，有人说他不是甲魁人，而是前坪乡人。小小年纪的他，很有志气，于是就一个人上路要回前坪，但因他年纪小

① 民国·陈朝宗修，王光张、林韶光纂：《大田县志》，民国十七年（1928），福建省地方志编纂委员会整理，厦门大学出版社 2009 年版，第 314 页。

② 清·杜昌丁修：《永春州志》，乾隆二十二年（1757），永春县地方志编纂办公室整理，厦门大学出版社 1994 年版，第 187 页。

③ 清·苏廷智撰：《陈氏族谱》，乾隆三十八年（1773），2004 年桂月重修，陈初迎收藏本，第 77 页。

不认得路，在半途中遇到演戏的戏班，班主见他很可爱，就将他收留于戏班学戏。一直到他学成长大成人后才回到前坪，并将大腔戏带回村。[①]从前坪一带历代盛行大腔戏的情况及对陈龙山的崇敬之情看，这一传说并不虚假，有一定的可信度。而其时大田流行大腔戏已是很普遍的事了。

由于大腔戏剧目所宣扬的儒家忠孝节义思想，与地方宗族和士绅的社会行为相吻合，而在社会活动中有一定的市场。我们在上京镇陈厝坑宗族档案中发现一份清嘉庆十三年（1808）的风水林乡约文书，其中写到：“无如至康熙廿九年间……有等嗜利之辈贪人财货，出批百金。不知此百金虽为一时之利，实为后人之贻害也。致岩岩深陷，濯濯光洁，举目而望，神明俱愤。自今伊始，演戏会议，复立合约三帋，遵昔人之良规，禁回禄之不测。”[②]以“演戏”召集族人会议，宣明“合约”，以保护风水林木，寓神人共鉴之意。可见大腔戏在民间社会作用之一斑。

（2）前坪乡黎坑村大腔戏班

黎坑村，旧称利亨、利坑村，大田县前坪乡的行政村。全村800多人，有陈姓和蒋姓两个家族。陈姓家族是该村的拓基者，也是大腔戏的传承家族。据当地保存的《陈氏族谱》记载，该村陈姓家族的先祖居住永安贡川，子孙迁到大田上京，而黎坑村的陈姓族人则是从上京再迁移过来的。“入闽始祖雍公，于唐开元二十九年率次子野公卜居固发冲，雍公十二世孙麟公开九龙上坪，雍公二十四世孙宴公开上京，宴公十二世孙仁八公于明朝初年开基利亨乡，即今大田前坪乡黎坑村。”[③]据该族谱所载，黎坑村自仁公开辟以来，陈姓家族已传27代，具有600多年的历史。

明中叶，大田盛行大腔戏，前坪乡历代传说当地大腔戏著名的传师为陈龙山。陈龙山，谱名珠四，为仁八公迁黎坑之第九代，他于族谱中被列入耆宾，但是其身世及演大腔戏的传说，至今在当地流传。

自明至清代，由于缺乏文献记载，其班社传承脉络不详。从该村艺人保存清末咸丰十年（1860）上京陈文星《杂牌总本》抄本情况看，黎坑村大腔戏沿续不断。至民国二十年间，村人请本县太华乡德安大腔戏艺人萧树腾（人称阿甫师，1882—？）到村里教戏，并培养了一批艺人，其中有：陈青亿（字连万，1913—1967）；陈青枝（字连叶，1924—2000）；陈青运（字连际，1928—1984）；陈初迎（字振春，1925—2011），21岁开始学戏，师从太华乡德安村的萧树德，工正旦；陈初穗（字振颍，1927—1995）；陈初样（1938— ），工老生，丑角；陈初厚（字振恩，1922—1988）；陈初积（字振堆，1924—1955），等等一批艺人，其中陈初穗、陈初迎成为最重要的传承者。陈初穗后为村设大腔班之教戏师傅。陈初迎在长期的搜集、保管大腔戏抄本上作出贡献。

① 2009年5月18日，罗金满对前坪乡时年84岁的大腔戏老艺人陈初迎之访谈内容。

② 清嘉庆十九年七月舍均乡天高公众立《舍均乡众为石狮岐重新火界培植材木口荫风水事合约》。

③ 大田县前坪乡黎坑村《利亨陈氏族谱》，陈初迎藏，2004年桂月，第3页。

上世纪 50 年代至 60 年代初，黎坑大腔戏班还有一些演出活动，1963 年大田县举办民间戏剧调演，该班以《玻璃盏》参加演出，获得好评。其在乡间演出不断，至"文化大革命"期间而中止。1981 年，全国地方戏曲复兴，在陈初穗、陈初迎等人的组织下，黎坑村又办起了新一代大腔班，其成员有：陈其湖，17 岁时学戏，工小生、三花；陈其顺，工小旦；陈其就，初穗三子，工正旦；陈其耀，工正生；陈其樟、陈成倍，工老生，已故；陈成秋；以及林光春、蒋先梯等（以上艺人除了林光春、蒋先梯不详外，其余皆为前坪乡黎坑村人）。后台情况：伴奏器乐有锣、鼓、唢呐；伴奏人员 3 人，打锣陈青科、唢呐杨阿告、打鼓郑阿赏。

其保存的剧目抄本虽有不少，但主要演出剧目仅为《双鞭记》《取盔甲》《白兔记》《玻璃盏》四本；折子戏有《太子攻书》《正德投庄》《燕青打擂》《雪梅教子》《水淹七军》《大八仙》《偷桃》《武松杀嫂》《梁灏游街》《三打九合》《杨文正收妖》等十余出。

该班主要的演出点为太华镇的小华、德安、大合、东华，梅山乡的长坑、龙口，文江乡的小文、光明，前坪乡的下地、吉坑等村，还常到永安青水等地演出。演出旺季为每年的正月到三月，一班十余人，主要参加各地寺庙的菩萨诞辰演出。上世纪 80 年代后期，大腔戏受地方戏曲和影视剧冲击而停演，现该村仅存年节活动及婚丧喜庆时，受邀赴筵演唱。而由于老艺人多去世，年轻人不愿意学，当地大腔戏后继乏人，已濒临消亡状态。

（3）广平镇万宅村大腔戏班

万宅村位于广平镇的西北部，与沙县湖源乡及尤溪县八字桥乡接壤。全村有 5 个村民小组，212 户，人口近千人。姓氏以余姓为主，共 800 多人，廖姓 3 户，林姓 1 户，蒋姓 3 户。

对于万宅大腔戏班的来源，据当地老艺人回忆说，当时永安萧阿楼（即罗昌楼）曾到此教戏，由于年代久远，艺人情况多有不详。据艺人后裔回忆及族谱资料比对，其可知的情况如下：

第一代：余联泰，生于光绪十六年（1890），卒于 1957 年。大腔班的司鼓，也吹唢呐；余有需，生于光绪二十八年（1902），十三四岁时学戏，工大花，已故。

第二代：余联盛（1924—2012），演生、旦角；余生枫（1914—1962），余联泰长子，丑角；余生见，余联泰次子，司鼓；余文坛，1930 生，余有需之子，管理戏装；余荣木，1931 生，演旦角；其他尚有余永君、余生晓、余胜柳、余开堪、余开炬、余生岩，这些艺人都已过世，具体情况不详。

第三代：余明注，小生；余文社，工正生；余有查，工小旦；余文赤，工二花，已故；余开煌，工正生；余荣宽，工大花；余有信，工大花；余有来，工大花；余明夏，帮唱。

后台情况：主要有锣、鼓、板伴奏和专职帮唱人员。此外设有专门管理服装的人员。

1959 年县里举办文艺活动，该戏班参加演出，获得第二名。"文革"期间停止。1982 年恢复演出，到大田县参加演出，全团有 20 人左右。以后每年演出情况大致为：春节期间演出二三天，其他的年节、庙会、神诞演出，情况不一，每次一般演 6 至 8 场。演出的全本戏剧目主要有《西游记》《白兔记》《东桥记》《征东记》《三代荣》《双鞭记》《文武魁》《朱世

珍走乡难》及小戏《武松打店》《常遇春打虎》（演出 1 小时左右）等。其中最常演的剧目是《西游记》，一般分为 6 场,演出时间为 2 天。演出的折子戏有《宝林攻书》《香莲烧香》《宝林拜别》《出赛（塞）上路》《家院回报》《宝林成亲》《国公父子》《打猎汲水》《回书见父》《磨房相会》《子龙自叹》《元章成亲》《元章扫地》《八仙劝寿》《观音送子》《五金魁》《九子登科》《正德投庄》《雪梅教子》《芦林相会》《安安送米》《金精戏仪》《六国荣封》《彭祖增寿》《鲁班架造》《九世同居》《洞宾题诗》《陈琳救主》《必正偷诗》等。[①] 该戏班由于艺人午事高,后学无人,演出市场不景气等原因,已解散多年。

附：余联泰家族衍派传系

十二代：君点（1630—? ）,行（缺）,应卿公次子,生于明崇祯庚午之年九月十四日。

十三代：嘉谭（1670—? ）,字言士,生于康熙庚戌九年。

十四代：洪檀（1695—? ）,字进斿,生于康熙乙亥三十四年,卒于乾隆年间。

十五代：元候（1728—1796）,字子乾,生于雍正戊申六年七月,于乾隆辛亥五十六年（1791）架造顺和堂一座,卒于嘉庆丙辰元年,享年 68 岁。

十六代：日庆（1782—1814）,字笃然,行烨,生于乾隆壬寅四十七年,卒于嘉庆甲戌十九年。

十七代：世住（1812—1863）,字祥立,行坦四,生于嘉庆壬申十七年,卒于同治癸亥二年。

十八代：承贝焱（1862—? ）,字芳陆,生于同治壬戌元年,卒年不详,演大腔戏。

十九代：联泰,生于光绪十六年（1890）,卒于 1957 年,大腔班司鼓,吹唢呐。

二十代：生枫,生于民国三年（1914）,卒于 1962 年,丑角。

生见（1916—? ）,生于民国五年,卒年待考,司鼓。

廿一代：开莹,1939 年生,务农,未学大腔戏。[②]

（4）广平镇岬头村大腔戏班

岬头村是大田广平镇一个较为偏远的山村,全村 700 人左右,除了两户姓蓝的外,其余全为林姓。村里除个别年轻人出外,其他的多在家里耕作农田,或参与当地及邻县的矿业生产。据村民介绍和族谱资料表明,该村的林姓家族是广平元沙东坑迁移过来的。开基祖是东坑林姓第十二世祖林梅五,传承至今已为第二十五世,历 13 世。[③] 林梅五生卒年不详,但其第四世孙林士来的生平有所记载："士来,家栋公长子,学名壁,字君昭,排庐二,生康熙庚寅年（1710）十二月廿四日,于乾隆丙辰年周学院取进南平县学府案。"[④] 可推测林梅五迁居岬头

① 本节文字引自罗金满 2009 年对万宅村的调查资料。
② 本资料系叶明生 2012 年 12 月 6 日于万宅村大腔戏调查时由余开莹先生提供。
③《西河东溪林氏族谱》,1998 年 6 月据嘉庆十六年重修本柏年重抄,林友生收藏。
④《西河东溪林氏族谱》,1998 年 6 月据嘉庆十六年重修本柏年重抄,林友生收藏。

应为明代中后叶之嘉靖年间。

该村早期大腔戏的始传年代不详。据艺人回顾说，仅知清末有永安阿楼师傅（罗昌楼）曾到此教过戏。现将其所知的戏班艺人传承概况按辈分列示如下：

第一代（光绪二十年前后，师傅不详）：林如伙（1882—？），生于光绪八年，卒年不详，后台掌鼓师父，林长进之曾祖父[①]；林友雄（1878—？），生于光绪四年，卒年不详，林荣清之师傅。

第二代（光绪末至民国初）：罗昌楼（傀儡楼），师傅；林荣清（1896—1947年），生光绪二十二年，戏班师傅；林友熊（1897—？），演员，无后，据族谱记载，系林荣规之四子，生光绪丁酉二十三年二月初六日；林荣兴（1906—1989），生光绪三十二年，林荣清堂弟，戏师傅；林长进（1924—？），60岁开始学，司大钹；林友坚（1923—？），司小钹。

第三代（1983年）：林荣兴，教戏师傅，主要演员：林友正，林荣兴子，戏班师傅，打鼓、手板，正旦；林美华，小旦；林美流，副旦（花老旦）；林其活，老旦；林美文，正生；林美桂，小生；林美添，副生，司唢呐；林友超，大花，司大锣；林长康，二花；林长西，三花。

后台人员：林长存，司唢呐；林长茂，39岁开始学，司唢呐；林长添，26岁开始学，司唢呐；林友超，30岁开始学，司大锣；林长义，60岁开始学，司小锣；林美华，19岁开始学，司小钹。

第四代（1993年）：林友正，45岁，林荣兴子，师傅；林美润，大花；林美桃，正生；林美灿，小旦；林美实，夫旦；林长乐，三花；林其炎，二花；林其派，小生；林美梨，正旦。

该戏班主要的演出活动，通常为每年两次：一是二月初八，为庆祝村里寺庙添福岩供奉的定光古佛诞辰，村民将菩萨抬到村里巡境一番，然后在村子里搭台演出，时间为3至4天，戏衣从外地租借；二是每年七月初一，广平元沙东坑祖房（林氏家族的迁居处）供奉的黄公诞辰，届时东坑会派人邀请该戏班为其演出，主要条件是为戏班提供伙食与戏衣，演出无报酬，但有时有红包。演出时，戏班人员20多人，包括前台主要演员9人，后台鼓板1人，看总纲与帮唱1人，唢呐2人，大钹1人，小钹1人，化妆、换戏衣2人等。

演出的剧目主要有全本戏九种：《白蛇记》《东桥记》《彩楼记》《葵花记》《白兔记》《漂沙记》《双飞刀》《合刀记》《鲤鱼记》。前些年，因《东桥记》《双飞刀》与《漂沙记》三种剧本被大田县某调查人员借走不还而失传，现在只剩下其余的六种全本抄本。折子戏数量较多，有《鲁班架造》《周雄成亲》《福德送子》《九子登科》《梁灏游街》《洞宾题诗》《九世同居》《三元报喜》《攻书得宝》《彭祖增寿》《挂金榜》《英台自叹》《子龙自叹》《芦林相会》《安安送米》《蒙正祭灶》《蒙正游街》《宫花报喜》《正德投庄》《翠容观花》《六国封》《金精戏仪》《打雁》《书馆连投水》等20多个。仪式剧有《大八仙》《小八仙》《三仙》等。

该班前些年已停止演出，主要原因：一是村里寺庙的菩萨被人偷走了，庙会无法举办，

① 本资料系叶明生2012年12月6日访岬头村林友坚先生（89岁）时由林先生提供。

戏也就不能演出了；二是原来每年邀请他们去演出的东坑村近些年说他们演的戏不好看，不再请他们演出；三是经济拮据，买不起戏衣，以前演出都是靠租借来的，无法出外演出。因此，他们的大腔戏这些年也就没有演出的机会了。

（5）太华镇德安村大腔戏班

德安村，为太华镇的一个行政村，由铁山和安山两个自然村组成，合称德安。全村人口1101人，有郑、陈、萧、苏、李五个姓。据当地艺人说，以前永安槐南的阿楼师傅经常在德安演戏，但在他来之前，当地就已经有自己的戏班了。据艺人回忆和族谱可查的近代以后的大腔戏传承人主要有以下几代：

第一代：郑正雅、陈松，生活于嘉庆、道光年间。

第二代：陈清万（陈金兴，1872—1937），陈松的儿子，生于同治壬申年，65岁时去世；萧树腾（1883—1963），从太华小华村学大腔戏，能掌握"十八本"（演出剧目），曾到大田前坪和永安青水等地教戏。

第三代：郑振堆（1912—？），会演正生、花旦等角色；陈兴仁（1907—？），主演大花，已故；陈其堃（1902—？），工丑角，已故；郑初法（1914—？），演正旦。

第四代（1961—1963）：陈兴芽，36岁学戏，学老生；陈兴建，学正生；萧树棣，学二花；郑初渊，学大花；郑长偿，学三花；萧树美，17岁学戏，小旦；郑长壁，16岁学戏，正旦，师从郑振堆。

第五代（1982）：李细花，正旦；郑继治，正生；李秀云，花旦；陈首玉，小生。

其第四代的教戏师傅是萧树腾、郑振堆，第五代的教戏师傅是郑振堆，学完后只在本村演一场。后台伴奏情况为：伴奏乐器为锣、鼓、板、唢呐，偶尔有一二支曲子用笛子伴奏，如《白兔记》中的"井边汲水"场段。伴奏人员为3人：打鼓1人，为永安青水郭坑郑阿雕；打锣、七星锣（小锣）、板1人；吹唢呐或笛子1人，原为萧树盛。民国间该班较有名气的艺人兼教戏师为萧树腾、郑振堆二人，其时德安、前坪两地的大腔戏艺人多出自其门下，萧树腾名气较大，郑振堆（人称"阿堆"）继之，今前坪仍遗有其精绘之脸谱图册一卷。

该戏班以往除了在本村演出外，还经常在外地演出。村里人请戏多在正月，而以庙会演出最多。如十月半的赵温康元帅诞辰，在桃源的兰玉村演出；十月十七日于上京的厚德村演出，时间均为三四天。大腔戏班每年出外演出的时间为正月、二月、七月、十月四个月，为时约十天至一月不等。演出的地区为大田县的梅山、文江、上京、广平、前坪、桃源、建设和永安的青水、槐南等地。

其演出的剧目主要有：《双鞭记》《白兔记》《取盔甲》《玻璃盏》《三代荣》《双打求合》《合刀记》《斩庞德》等全本戏；《金榜题名》《观音送子》《蒙正成亲》《九世同居》《鲁班架造》《梁灏游街》《阜老报留》《方朔偷桃》《三元报喜》《英台自叹》《洞宾题诗》《洪武成亲》《子龙自叹》《久思还乡》《八妹成亲》《安安送米》《夜上酒楼》《陈琳救主》《雪梅教子》《金精戏仪》《正德投庄》《妲己采菜》等折子戏。

近年来，德安大腔戏班因个别后台伴奏人员去世，且主要演员年事已高，已停止演出。因缺乏后台人员，班社演出现难以恢复。

3. 尤溪县大腔戏

尤溪县位于福建省中部，唐开元二十九年（741）建县，为福建最古老的县份之一。今县境东邻闽清县、永春县，西连沙县、大田县，南接德化县，北毗南平市。辖城关、梅仙、西滨、尤溪口、新阳、西城、洋中、管前、坂面9个镇和八字桥、台溪、中仙、汤川、溪尾、联合6个乡。全县总面积3463平方公里。全县共有90156户，人口42.8万。县政府驻城关镇。

尤溪县大腔戏的来源有两路，西路的来自永安、大田一带；东部和北部一路来自南平一带。目前所知建立过班社的主要有联合乡、梅仙镇、八字桥乡和中仙乡等乡镇。历史上有大腔戏班社的村落目前所知有云林村、乾美村、下保村、蕉坑村、黄龙村等，现各村落戏班多已解散，无班社活动。

（1）梅仙镇乾美村大腔戏班

乾美村为梅仙镇的行政村，历史上早有大腔戏班，名为"福兴班"。乾美大腔戏最初从本县的联合乡上云村传来，至于上云的大腔戏之源，据当地艺人说来自南平塔前乡的石步坑、土堡（均与上云交界）。相传当初乾美村有一姓陈的"首事公"好戏，便出面派人到石步坑拜师学艺。这些人艺满回村后，就设馆收徒教戏，办起了大腔戏"福兴班"。相传该班有三四百年历史，而且他们也都叫大腔戏为江西戏。后来上云断了（失传之意），再由乾美传回去。再其后乾美也断，又于清道光、咸丰间由上云的艺人林阿俄传回。之后上云、下云、蕉坑等村也相继办起了大腔班。一时间，在偏僻的小山村中，大腔之音相传，甚是热闹。当地有一顺口溜曰："乾美蕉坑，学戏一厅；锣鼓一响，没人出声。点心一好，斗（竟）踩脚担。食了点心，争上屎坑。"① 形容当时学大腔戏兴盛的情景。

乾美村演大腔戏的历史可谓一波三折，当地人称为"三学三断"。头一、二次学戏情况，因文献缺失，已无从得知。而第三次学戏据耆老回忆，载之《尤溪县梅仙乡乾美村志》的情况为：

第三次（学戏）约于1840年前后，由本村陈生著公、胡献铨公二人前往上云村请了原来教戏的徒弟名阿俄师傅前来本村教戏。生著公负责前台，献铨公负责后台。前台主角人物有萧文元、杨隆义、郭洪木等人。②

乾美大腔戏第三次传入之后，约相传了五代，其主要传承人情况如下：

第一代：林阿俄（1824—？），教戏师傅。

第二代：陈生著（1842—？），人称阿杼师，工生、旦行；胡献铨（1843—？），胡祖德曾祖父，鼓师，兼演生角。

① 本资料系叶明生、周治彬于1983年8月24日访乾美村康章植（64岁）、胡祖德（69岁）的访谈记录。
② 本资料引自乾美村志编写组编《尤溪县梅仙乡乾美村志》，1985年5月油印本，第74页。

第三代：郭良池（1864—1936），旦角，《鲤鱼记》中演鲤鱼精，声色俱佳；胡庭波（1871—1949），胡祖德祖父，鼓师；杨兴仁（1890—？），前台各行当皆通，教戏师傅。

第四代：康章植（1918—1988），师从杨兴仁，各行皆通，擅长三花，人称"八角全"，教戏师；胡祖德（1913—1987），鼓师；陈明样（1918—2012），工小生；陈宣辉（生卒不详），吹唢呐。

第五代：林瑞昌（1924—？），工大花，已故；郭良理（1928—2007），工小旦；郭荣钦（1924—？），88故，工三花；陈川如（1925—？），工三花；康明清（1930—？），工花旦。

从林阿俄最后一次传大腔戏算起，已有 160 多年的历史。连同前两次的传入时间推断，大腔戏由上云村首传到乾美约在明末，最晚也不迟于清初间传入。这个推断与当地关于"乾美戏已有三百多年历史"之说，相差不远。由此我们推测，乾美这一路的大腔戏，可能是由江西的弋阳一带经福建的光泽、邵武、顺昌传至南平，进而流入尤溪的上云并传到乾美的。①

民国三十五年（1946）为了充实班社的力量，又吸收了 30 多个青年进来学戏，教戏师傅为康章植，②并添置了各种道具行头，使大腔戏能在乡间正常演出。1953 年停止演出。1956 年恢复演出并参加尤溪县人民政府组织的民间戏剧调演，汇报演出剧目是《杨六郎斩子》，获得群众好评，并得到县区领导赞扬，奖给红旗一面。③

该班演出剧目主要有《取盔甲》《黄飞虎过西岐》《破庆阳》《三代荣》《鲤鱼记》《五花记》《双飞刀》《双救驾》等。折子戏有《卖水记》《六国荣封》《三打鲍庄》等。

福兴班常规的演员 15 人，前台 9 人，后台 5 人，检场 1 人，班主由首事公担任。入班靠自愿，若无故退班，要出"火油钱"。由于戏班在过去列为"下七子"，戏馆只能设在无人居住的破旧房子里，一般每年正月上馆学戏，二月出班演戏。历史上著名的教戏师父和艺人不少。

乾美村大腔戏的流传与盛行，与当地民间信仰神的祭祀活动有关：每年二月二十六日，迎伏虎禅师；九月初一至初三，迎天上圣母（妈祖）；农历五月间要演戏凑个热闹。六月廿四"田公生日"，戏班在村里进行透夜演出。农闲时也经常外出巡演。福兴班属半职业性质的村班，演出地点为附近的丁地、后山、蕉林坑、蕉坑、牛潦田、小蕉、冲头等村落。曾到过尤溪县境内的双蕉、云林、龙云、岭头、源湖、梅仙，以及南平与尤溪县交界处一带演出，很受群众欢迎。该班现已衰落，除遗一二年届耄耋艺人外，新生代已断层。大腔戏仅是个别音乐爱好者心中的余音，知道的人已不多。

（2）八字桥乡黄龙村大腔戏班

黄龙村位于尤溪县境西部，与沙县、大田县毗邻，为八字桥乡的一个行政村。该村距乡

① 本资料为1983年笔者在尤溪县乾美村进行调查采访时，当地老艺人康章植、胡祖德提供的资料。

② 本资料为2012年12月9日笔者于尤溪县乾美村访大腔戏艺人陈川如（87岁）和知情者陈士泮（81岁）及该村老人会之访谈记录。

③ 本资料引自乾美村志编写组编《尤溪县梅仙乡乾美村志》，1985年5月油印本，第74页。

所在地四公里，辖黄垄坑、徐坑岭两个自然村，全村萧姓，人口830多人。

据调查，八字桥乡历史上创办大腔戏班社的村落有黄垄坑、坑头、罗岩等村。目前，黄龙村的黄垄坑仍存有一个大腔戏班社活动，其班社未取班名，因缺乏古代文献记载，其流传年代不甚清晰。1980年代修的《八字桥乡志》第二节有一段文字称：

> 大腔戏是清朝康熙二年（1663）从大田流入我乡黄龙村，……流传至今的剧目有《白兔记》《打猎汲水》等。这种剧古朴淳厚，演唱时用大嗓，每句尾音翻高时用小嗓，演唱者每唱一句中的三、五字，然后由后台帮腔；念白用大小嗓结合，唱念均用本地话。大腔戏的乐器也很简单，光有锣鼓过门，没有丝弦伴奏。虽有唢呐、箫笛等管乐，但只作排场吹牌的伴奏，打击乐器有鼓、板、大锣、小锣、大钹、小钹等。[①]

清后叶大腔戏在黄龙仍有强劲之势，此与大田著名艺人的介入有关。据传，清道光、咸丰年间，大田县前坪村有大腔戏艺人陈龙山（土名大田巽），常应聘到毗邻的尤溪县黄龙、坑头一带教戏，大腔戏渐渐在这里传播开来。坑头村每年三月三董公生日会举行大腔戏演出，该村有一个名叫余堂训的，聪明好学，一点就通，成了陈龙山的高徒。后来，坑头戏班断演了，余堂训被隔壁黄龙村请去教戏，有时还到大田县建设乡一带教戏。余堂训成为黄龙大腔戏班的传人，陈龙山也被奉为该班的祖师爷。但此俗称"大田巽"的陈龙山，不应是前坪村明代万历年间的陈龙山，其人抑或是陈姓后裔同名姓的陈龙山，而尤溪方言"巽"与"山"谐音，"大田巽"即"大田山"，可见其称陈龙山不假，但其具体名姓、籍贯已无从查证，仅存疑待考。清末民国间，又有永安小龙逢村大腔戏艺人"萧阿楼"（即罗昌楼），土名傀偏楼，常带戏班到尤溪县黄龙、坑头一带演出。因其名气很大，也被当地请来教大腔戏，至今从当地老辈人嘴中，还经常能听到他的名字。据老艺人回忆，清末以来黄龙大腔戏班传承人情况大体如下：

教戏师：陈龙山（清道光年间人，生卒年月不详），土名大田巽，教戏师傅。

第一代：余堂训（1853—?），生旦净丑，行行皆通，教戏师傅。

第二代：萧连端（1863—?），教戏师傅。

第三代：萧洪祯（1890—?），教戏师傅。

第四代：萧星期（1911—1984），八角全，擅长生、旦，教戏师傅。萧则绥（1924—?），工大花、三花。萧则育（1917—2001），工小生。萧先圭（1927—2000），工小生、小旦。

第五代：萧先齐（1936—　　），各角色都会，主演丑角，虽没文化，但记忆力极强，能记数十本剧本。

第六代：萧先光（1948—　　），萧星期之子，后台师傅，主要司鼓，能熟唱大腔戏所有唱腔。

萧可庭（1947—　　），工小生、正生，兼任后台。

萧可初（1958—　　），工大花。

① 《八字桥乡志》第二节《群众文化，业余剧团》，1985年9月油印稿，第3页。

萧先屻（1968—　），萧先圭子，过继给叔公，15岁开始学戏，各角色都会，兼任道士，坛号"玄峰道靖"。当坛主时法号为萧诚昌，扮值符时法号为萧日昌。

黄龙大腔戏班原是临时凑合的村班，每年只在春节或祭祖时举行一二场演出。戏班无一定的班规约定，艺人进出随意，全班最少十二三人，常规的艺人在15人左右。其演出的主要剧目有《白兔记》《合刀记》《肚片记》《五星记》《九龙记》《三仙记》《鲤鱼记》《取盔甲》《黄飞虎》《破庆阳》《三代荣》《白罗衫》《月台梦》《卖水记》等30多个剧目。

新中国成立后，戏班改名为黄龙大腔戏业余剧团，由黄龙大队负责组织，并提供经费支持。1985年，戏班尚有演员21人，除老艺人外，有不少二三十岁的年轻人参加学戏。其后受当代影视艺术的冲击，以及农村生产模式变化，年轻人多外出打工，随着老艺人不断谢世，大腔戏已淡出人们的社会生活，现仅剩部分中老年人会唱曲调，已无法登台演出了。

（3）中仙乡剑溪寺坑村大腔戏班

中仙乡剑溪寺坑村有一业余大腔戏剧团，以地命名为"寺坑班"，活动于中仙乡长门、西华一带，创建年代不详。戏班只有演员九个人，演出过《三代荣》《征东记》《五雷阵》等剧目，表演带有木偶痕迹，显得原始古朴，新中国成立后该班解散。1983年尚存老艺人林世诃（1901—？　），为该班司鼓，时隔三十多年，尚能记忆一些角色的曲词和唱腔。[1]

（4）新阳镇南芹村大腔戏班

尤溪县新阳镇南芹村，原为池田乡南芹村，有两个村，一为南阳尾，一为芹山村。村民素来爱看戏，当地有一首民谣："南芹山窝地，人人爱看戏；日日百家饭，夜夜做皇帝。"在一定程度上反映了当地艺人的生活情况。

早在明末清初，南芹村就有两个大腔戏班。清嘉庆年间，邻近的洋头村小腔戏艺人余清福，来到南芹搭班，不久两个大腔戏班合并一起，改名为"庆隆班"，其后改调演小腔戏，大腔戏遂绝。

4. 南平大腔戏

南平县，今称延平区，为旧郡延平府及今南平市所在地，是闽北重镇，闽江通福州要道，是闽北政治、经济、文化中心，该区辖西芹、土台、来舟、樟湖、峡阳、夏道、太平、塔前、洋后、茂地、大横、南山、炉下13个镇，大洋、巨口、赤门3个乡，水南、四鹤、紫云、梅山、水东、黄墩6个街道办事处。有230个村委会，73个居委会，人口近50万。

由于特殊的地理条件，弋阳腔传入较早，故大腔戏在该县普遍流行。清顺治版《延平府志》即载南平县"巧者喜市廛，好嬉戏"[2]。明清间民众嗜戏成风。《南平县志》记载清初有一位名官维岳的孝子，其父九十余岁，但患痹疾，"父喜观剧，虽远必负以往。时具饮食，候

① 《尤溪县文化志》，稿本，第17页。

② 清·孔自洙修：《延平府志》，福建省地方志编纂委员会据顺治十六年（1659）版整理，厦门大学出版社2010年版，第125页。

剧毕，乃负以归，如是阅十余年"①。其所观之乡间演剧，当属大腔戏无疑。大腔戏流行由此可见一斑。民国以后，当地的大腔戏迅速衰亡。上世纪30年代前后，在南平的夏道镇、炉下乡、太平乡、西芹镇、塔前乡等乡镇仍有一些大腔戏班社流传，但后来也逐渐消失。目前仅有西芹镇的一些村落仍有大腔坐唱班在庙会节俗活动中演唱一些折子戏。

（1）西芹镇珠地村大腔戏班

珠地村地处西芹镇西南部的高山地带，为延平区西芹镇的行政村，距离集镇20公里，海拔700米，全村9个村民小组。珠地村的4个自然村原来都有大腔戏班，后来大腔戏衰微，现珠地和坂山两个自然村仍存有大腔唱曲班。

珠地村人口1700多人，全姓陈，是清代永安县贡川迁移过来的。据传，当地大腔戏传自沙县，已有三代，师父姓陈。以往演出过的全本有《白兔记》《征东记》《百阵图》《彩楼记》《五星传》等；折子戏有《大八仙》《封王》《观音送子》《陈子春游街》《田公师父出身》《白花楼成亲》《杜金莲遇夫》《杜金莲自叹》《花园相会》（或称《赵匡义寻箭》)《蒙正游街》《鲁班仙架造》《穆兰英成亲》《苏秦往魏》《薛仁贵救主》《彭祖讨寿》《六国封赠》《姑嫂相会》《李三娘分别》《大胆闹宫》《熊怀玉回阳》《抢棍》《磨房相会》《汲水》《打猎》《收瓜连分别》《木大胆下山》《木大胆强婚》《崔文瑞卖字》《交战》《六郎斩子》《上酒楼》《大补缸》，计30余出。演出时间为正月初一到正月十九，主要活动范围在新建、留墩、后甲、珠地等村。

现该村大腔戏已难恢复演出，仅存有唱曲班，于村人喜庆活动中坚持演唱。西芹镇珠地村大腔戏曲唱班现有人员为：

陈永忠86岁，负责唱曲；陈作兹，84岁，打小锣；陈奇樟，81岁，打鼓，唱曲；陈大善，79岁，打钹；陈大松，72岁，打大锣；陈盛长，68岁，打鼓；陈上镁，62岁，打鼓。②

（2）西芹镇坂山村大腔戏班

坂山村全村姓章。据村里族谱记载，章姓祖宗从浦城县迁来，至今已传24代。村里的大腔戏流传时间，因年代久远，又缺乏文献记载，已难得其详。现据老艺人们回忆，将所知的艺人传承谱系罗列如下：

第一代：章荣景（1842—？），三花；章荣烓（1842—？）；章汝伦（1852—？），打鼓。

第二代：章廷朴（1892—？）；章汝焯（1892—？），吹唢呐；章廷演（1895—？），吹唢呐；章汝元（1905—？）；章廷杨（1912—？），打鼓、唱俱会；章廷坤（1922—？）；章大村（1932—？）；章廷富（1932—？）吹、打、唱俱全；章廷规（1922—？），打鼓、唱俱会；章巨荣（1918—？）；章廷任（1928—？）。

第三代：章廷佳、章廷久、章廷礼、章大振、章大兴、章大全、章汝峰、章大宗、章廷化等。

①《南平县志》，南平市志编纂委员会整理重刊版，1985年版，第1108页。说明：此志原为清同治间补修，于民国十七年（1927）由吴栻主修、蔡建贤总纂刊行。此则资料在民国增补资料之前，所记人物官维岳者，当为清初至中叶间人。

②本资料引自罗金满、曾宪林于2011年对南平大腔戏的调查报告。

第四代：章大权、章大顺、章大榆、章立珠、章立根等。

现该村班社解体，艺人老去，已无法演出，仅于村人喜庆中演唱折子曲段娱人。其曲段大体有《田公师父出身》《大八仙》《韩擒虎奏旨》《观音送子》《鲁班仙架造》《穆兰英成亲》《林秀英养子》《杨真子读书》《九子登科》《吕蒙正游街》《祝英台自叹》《赵子龙自叹》《薛仁贵救主》《刘锡往京》《鲤鱼变化》《彭祖讨寿》《苏秦往魏》《木大胆下山》《木大胆强婚》《杜金莲遇夫》《熊华玉分别》《卖字成亲》《陈子春游街》《庆寿》《李三娘瓜园分别》等折子戏。[①]

（3）西芹镇杉坑村大腔戏班

杉坑村，为西芹镇西芹村的自然村。该村大腔戏班历史源流脉络不详，现该班艺人已不能组班上台演出，仅有部分老艺人以临时形式自娱自乐，或为人家喜庆场合庆贺演唱。主要成员有乐鸿远，西芹村，从乐图宗学戏，清鼓；乐图庄，大锣、板鼓；乐克旺，小钹；刘相臣，小锣，兼吹唢呐。伴奏乐器仅有锣鼓、钹及唢呐数种。演唱剧目有《田公出身》《上大人》《木大胆下山》《彭祖讨寿》《熊怀玉回阳》《薛仁贵救主》《八仙庆寿》《鲁班架造》《观音送子》《刘承佑打猎》《六国封赠》《秀英生》《杜金莲自叹》等折子戏。

（4）西芹镇峰坪村、西岩村大腔戏班

峰坪位于南平市延平区西南面与沙县交界处，隶属西芹镇，人口约1200多人。每逢正月初四日，村里举行盛大的迎菩萨活动，即从三峰殿将一尊被称为"神奶"（即临水夫人陈靖姑）的木雕像迎请到外庵。届时全村的男丁齐出动，举着龙伞及写着"肃静""回避"的牌子和漆金的仪仗执事等巡游。一路上旌旗招展，号鼓齐鸣，炮铳轰响，浩浩荡荡，颇为壮观。外庵是一座颇具规模的庙宇，大殿里供奉着太保公、五谷仙、土主公、土主婆等神像。每逢节庆，村民们常到此焚香祭拜，大殿前有戏台、天井，两侧有厢房。老人们于童年时常见到戏班在此演出古装戏和木偶傀偏戏。现该大腔戏班已衰落，仅有部分艺人家中保存一些大腔戏常演的折子戏剧目抄本。

西岩村位于西芹镇的南面，距离西芹镇12公里，全村有520户，5个自然村，10个村民小组，人口2210多人。村民以李姓为主，据传其大腔戏传自塔前镇的石步坑一带，具体创办时间不详。原来村里有伏虎庙，每年演出大腔戏。"文革"期间，庙宇被毁，其后无法上台演出，班社解散。

5. 沙县大腔戏班社

沙县位于福建中部，其南部与尤溪、大田接壤。大腔戏较早就传入该县，但由于文献缺载，以及大腔戏的衰亡，其大多数班社已踪迹难寻，仅遗一些蛛丝马迹。如夏茂镇大腔戏班社麦元业余剧团至1955年春节期间，在城关仍有大腔戏演出活动。而较有影响的则是富口镇盖竹村的大腔班。

① 本资料引自罗金满、曾宪林于2011年对南平大腔戏的调查报告。

富口镇盖竹村人口共700多人，主要居民为邓姓，有少数吴姓。该村大腔戏由邓、吴两姓共同参与，创立年代不详，但不迟于清道光年间。村里的主要宫庙为太保王侯庙，原建于明代崇祯癸未年，清代乾隆丙辰修。梁柱上至今留有"乾隆丁未五十二□仲秋月癸壬日戊午时鼎建，合乡昌盛富贵"字样。庙里的古戏台为木结构，建于道光九年，可见当年该村大腔戏演出活动尚为频繁。

以往多由村里比较有威望的人出面组织戏班，时间为每年二月，学到十月十八日，元帅生日，开始演戏。每次参加人员约20人，前台12人，后台8人，二胡2人，鼓板1人，大锣1人，小锣1人，大钹1人，化妆1人，换衣1人，管箱1人，其中有人兼项。师父从外地请，凑集学戏12个徒弟，晚上点心，由徒弟轮流出。

演出剧目主要有《三国传》《征东传》《锁阳城》《征西》(薛丁山和樊梨花故事)《杨家将》《呼家将》等。据说大腔戏在当地流传有200年之久，经常到三明、明溪县、沙县等地演出。后来由于小腔戏的盛行，村里请小腔戏师父来教戏，于是该村的大腔戏班改唱小腔戏，大腔戏随之被取代而逐渐消失。①

（三）艺术形态

大腔戏作为弋阳腔发展和遗存的艺术形态，它保留有诸多古代戏曲信息，在音乐声腔之外，其剧目、行当、表演等方面都具有古老、纯朴的文化特质，与音乐唱腔密切关联。故在对其声腔音乐进行讨论时，不可忽略这部分的资讯，因为它们同属一个戏曲文化生态，与音乐相互依存，缺一不可。有关大腔戏之舞台美术部分因与音乐关系不大，故从略。至于剧目情况已于上述各地班社源流中述及，此不复赘。

1.大腔戏行当角色

行当角色是一个剧种表演艺术标志性的形态，它不仅是一种剧种特定的艺术结构，同时也是该剧种年轮性的标志，行当角色越少，就说明其产生年代越古老。我们可以通过其角色结构、名称、作用，看到其剧种的所属年代和艺术特征。

大腔戏的行当产生可溯自明代之弋阳腔，其行当依弋阳腔早期行当，分"四门"（生、旦、净、丑）、"八角"（即正生、小生、正旦、小旦、净、外、夫、丑）。其后增一"贴"（即占）或末，成为"九行头"。"八角全"是大腔戏对所有行当角色表演精通者之赞语。据尤溪县梅仙镇乾美大腔艺人康章植说,过去能成为大腔戏教戏师傅的人甚少,要"八角全"的方能担任。大腔戏行当的安排为：

生：正生、小生、外。

旦：正旦、小旦。

净：大净、夫（二净）。

① 本资料引自罗金满、曾宪林于2011年对南平大腔戏的调查报告。

丑：三花。

占：贴旦，或贴生。

后来，还加进"老外""贴旦""末"三个角色。据尤溪县黄龙村大腔戏老艺人说，他们演出，上台的最多十个人，角色互相替代。

大腔戏的角色行当早期为"八角"，规定能出"八仙"即可上演，故称为"八角全"。通常戏中的净、丑、外、夫、占等行当，在演出中都要"赶场"，随时改扮其他行当的角色，或充当兵丁、差役等杂角。以《白兔记》角色安排为例：

正生——刘智远。

小生——刘承佑。

正旦——李三娘。

小旦——李淑娘（三娘母）、岳贞娘。

大花（净）——李洪信、瓜精、王彦章。

外（副末）——王公、李章公（三娘父）。

夫（二花）——（夫旦）臭奴；（夫生）李处游、瓜精、小军乙。

丑（三花）——窦老、小军甲。

占（贴）——（占旦）梅香；（占生）张鬼混、庙主、三叔公、岳彦真、送旨官①。

各地大腔班之角色略有差异，如永安丰田班的《白兔记》之李洪信，在其他班为丑扮，而该班则以大花扮演，"大花"之名称为花部乱弹行当之名称，于清朝乾、嘉间始流行。清乾隆末年刊行的李斗《扬州画舫录》载："凡花部脚色，以旦、丑、跳虫为重，武小生、大花面次之。"②但称"净"为花面，明代昆、弋二腔早有之，李渔《闲情偶寄》卷一之《词曲部》即已提到"花面"③，说明"大花""花脸"均为清初产物。大腔戏《白兔记》之"大花"行当角色当由此而来。此抄本是否"顺治甲申年"所抄，颇值斟酌。因"顺治甲申"为明崇祯十七年（1644），其时福建尚在南明王朝掌控中，不可能知道和不可能认同"顺治甲申"的年号。况"顺治甲申"并非原抄文字，笔迹与原抄有明显差别，显然为后者附加于此本。但此《白兔记》抄本年代虽属清初，其剧目艺术形态属明弋阳腔无疑。

2. 大腔戏表演程式

大腔戏有许多程式化的表演动作和舞台调度，这些动作和调度都比较原始、生硬，带有明显的木偶动作痕迹。其表演虽没有成套的身段谱，但却有一套接近生活、摹拟生活的动作科介。

（1）表演程式资料

老艺人熊德树家现存的《闹宫连逼反》剧本中，就标有：看科、笑科、下科、猜拳科、打科、

① 本行当角色排单系据永安丰田村大腔戏班清顺治甲申年佚名氏抄本《白兔记》戏桥抄出。

② 清·李斗：《扬州画舫录》，江苏广陵古籍刻印社 1984 年版，第 126 页。

③ 清·李渔：《闲情偶寄》，见《中国古典戏曲论著集成（七）》，中国戏剧出版社 1982 年版，第 26 页。

赌科、出科、上马科、冲阵、杀科、生痛疾科、醒科、行礼科、不识路（不懂路，左右观看）、拉田公架（架势如田公师父脚踩风火轮状）、四门阵（即起霸，大花出场用。大花掩脸出场，走三步到九龙口后，双手拂袖扑尘，再左右转身，开山亮相，拉田公架）、趟马等科介提示。许多抄本中注以"斗"字处均为"科介"之提示。据老艺人熊德树先生说，永安青田乡丰田大腔戏还保留了一些传统的表演程式，如"大花挂须似虎爪""二花鸡爪出即收""老旦环指似持杯""小生蛇爪手平乳""走大步、踩大锣"……在《白兔记》的演出中，我们似乎还能看到他们的表演是有程式可循的。

（2）科步口诀

大腔戏各行当角色手、脚表演均有一套口诀。

手法：大花手似虎爪举平头，二花圆手举平眉，三花手似鸡爪绕肝脾，小生剑指平双肩，小旦手似兰花平双乳。

脚法：大花大步踩大锣，二花走二步，三花随意乱跑步。小旦走丁字步（一步向前，一步向后，与其他剧种不同），小生走平步，夫旦走梅香步。

（3）基本动作

在大腔戏演出中，我们可以看到很多"随意性"的表演，既简单又粗犷，在戏中还有一些鬼神的表演，这是古老剧种遗留下来的时代特征。但是其表演还是有一些比较固定的程式，如：

"布袋步"：亦叫"布袋棋"，生、旦悲伤痛苦时用之。布袋步又与丁字步有关，如《白兔记》李三娘一角每当演唱悲痛时，唱一句，就移动一下脚步，一步前，一步后，一进一退呈丁字步，似布袋式地行进。据湖南的张九先生说，这是旧社会职业巫师罡步表演的脚步特征。其表演与程式无关，似乎来自其他表演艺术。

"三花跳"：家院、小工、手下等杂丑行路动作，两手摇摆，双脚后勾，形若跳状。"冠带丑"仅勾后脚而行，手臂较少摆动。丑角的表演多带跳，勾手勾脚。

"点干"：即"点绛"，用于元帅、大将出台。先出两个持旗手，分列上场门的两边，旗尖相交架成一门状，候元帅（或大将）出台舞蹈亮相（双脚起跳，双手上举，落地亮相）后，两旗手"二龙滚水"分立台后桌子的两旁。旗子分"三角旗"（正面，一般指中原将领用）、"蜈蚣旗"（反面，一般指番邦将领用）两种。

"田公架"：《白兔记·出猎》一场，刘承佑与小校二人，每唱一段后都有一个亮相，其特征就是勾脚、一手指天造型，这一动作名曰"田公架"，源于对民间木雕田公戏神的模仿，除了表示对田公的膜拜情状外，很容易使人想起"傀儡戏"的木偶表演动作，可见这个剧种与傀儡戏还是有一定的渊源的。

此外，在《白兔记》演出中，《打瓜精》一场，瓜精的"虎跳""倒竖蜻蜓"近于杂耍。

3. 大腔戏舞台调度

大腔戏由于传自古老的弋阳腔，其中保存了一些古朴的原生态的表演形式，其舞台调度

方面也有古代戏曲特征。现撷其要述之，并引部分舞台调度例子以说明。

（1）大腔戏的舞台调度常用的程式

"老鳝扭"：又称"急插花"，似"三插花""走绳辫子"。常用于剧中行路、追逐等。如《白兔记·出猎》，刘承佑接过书信，急于回邠州向父亲问明情况，台上三人边唱边走"急插花"，表现了刘承佑归心似箭，众人走马如飞的气氛。

"布袋棋"：生旦悲苦时，边行边哭唱之调度，如走布袋形状。

"穿五梅"：又称"穿五星""走五方"。剧中冲阵、对阵、摆架势等武打场面用之。如《白兔记》中王彦章造反一场，其手下仅二卒，一卒持大刀，示千军万马。王彦章出场后，每念一句"引"，台上台后就呐喊一声，后三人随着紧锣密鼓，采用穿五星的调度，使观众觉得其势威武雄壮。

"三角台"：也叫"走三角"。演员进出场、角色在台上变换位置常用的调度。

（2）表演选例

《白兔记·出妖》：这场表演吸收了民间杂耍技艺。出场前，瓜精扮演者把烧酒和茶油掺在一起含在口中，出场时，用纸媒引点，火从口中吐出，以表现妖精活灵活现的效果。据老艺人熊德树口述，扮瓜精的演员不仅要会吐火，还要有前后连续翻滚的武功。百年以来，曾有邢忠朗被誉为扮演瓜精之高手。

《白兔记·坐轿》：是刘智远和岳氏回沙陀村接李三娘的一场表演。演出时，刘智远与岳氏二椅并坐台前，每唱一句，在场二卒便在他们身后来回换一次台位，越唱越急，二卒就越走越急。这种以椅当轿、二卒摇旗换位，以示行进的表演，是大腔戏保留早期表演的原貌。

《白兔记·王彦章造反》：该场表演，王彦章手下仅二卒，一卒持大旌旗，一卒持大刀。当王彦章出台后，每念一句"引"，台上台后就呐喊一声，到念完最后一句则全场呐喊，其声势甚为威壮，使人不觉得台上人少。

《白兔记·行军》：在《出猎》一场，刘承佑仅带小校二人，由于三人的表演载歌载舞，更经后台的帮腔，亦产生活泼热烈的气氛。当刘承佑接过李三娘的书信，急于回邠州向父亲问明情况时，台上三人边唱边走"急插花"，既表现了刘归心似箭的心情，又突出了众人走马如飞的气氛。这种不用多龙套和大场面的表现手法，既可摆脱龙套角色调度之难，还能给演员有充分表演余地。

《白兔记·追李》：在最末一场中，刘承佑持剑追杀李洪信时，李在小校中间环绕逃窜，刘亦追逐其间，此时的小校一动不动，似乎不是戏中角色，而是柱子。刘、李之追逐犹在房屋之柱子之间，这种以人代道具的处理方法，正是宋元南戏之表现形式。

4. 特殊角色处理

《白兔记》中有许多的细节处理很为生动。如《挨磨》一场，李三娘不从兄嫂之逼嫁，宁愿"日间挑水三百担，夜里磨麦到天明"，其情可恸可哀，台上出现了保护神（蒙面黑衣人妆扮与李三娘相同）的"鬼神"形象，它是李三娘的影子，三娘哭它也哭，三娘推磨，它也帮三

娘推磨，当三娘受到臭奴的辱打时，它便狠拧臭奴胳臂一下，为此引来台下阵阵笑声。此时的"鬼神"毫不给人可怕的感觉，反而觉得可爱。它的一举一动倒成为观众对李三娘同情和爱护的愿望。这一黑衣蒙面人的形象，既是李三娘的"替身"，也是善良与正义的化身，而艺人们称之为"鬼魂"。其实它是我国元明戏曲中的"意识流"现象，比现代西方戏剧美学中所说的"意识流"早了数百年。

《汲水》一场，甲、乙小校之科诨亦很风趣得体。如小校甲将三娘的话装到自己的嘴里去，被小校乙挖了出来，这种细节处理与屏南四平戏之小校将三娘的话装在笠中之插科打诨有异曲同工之妙。

《磨房会》一场，当李洪信得知刘智远并未做官，于是势利之心发作，一是与妹夫算账，被刘倒算，颇有民间色彩；一是叫老婆拿出他的袍服、乌纱与刘"比官"，当李得意扬扬地欲戴上纱帽时，纱帽里有老鼠叫，李居然从纱帽里掏出老鼠窝。因为王彦章"造反"时，李资助他几仓谷子，王给他个"仓头官"，此"官"亦无实权更无实惠，况王彦章早已失败了。到了李洪信想要用显官来凌辱取笑妹夫时，已经搁置不用多时的乌纱帽竟成了老鼠窝，使人觉得有些"意外"，但又觉得在"情理之中"，区区细节，实乃神来之笔。

5. 化装与脸谱

从《白兔记》的化装和脸谱中，我们发现它与现代地方戏曲的化装、脸谱有很大的差异，体现了这一古老剧种的原始形态。现分述如下：

（1）大腔戏化装

大腔戏化装的原料仅有红、白、黑三种颜色，红色的用朱砂抹之，白色的用水粉涂之，黑色则用松脂黑烟，非常原始简单。生、旦行当，几乎没有化装，不上底色，亦不画眉眼，仅双颊上些朱红即可。如《白兔记》李三娘（由男旦扮），除略施淡红外，鬓边画两道黑道以示鬓毛。李三娘自《挨磨》一场后满脸涂水粉以示惨苦，若是"苦脸"则上些油于鼻颊之间，即俗称的"油脸"。

一般演出中，时常可以看到一些如探子、小卒、赌棍等小角色穿着现代衣衫参加演出。这些角色大都没有化装，仅两鬓涂一块红，似乎告诉观众，他不是平常人，而是剧中人物角色，两鬓的朱砂就是标志。这类角色还经常充当"检场"，下场时还随带桌椅下场。

"净"角的化装也很简单，如《白兔记》中大花王彦章和大花李洪信（应是副净）的脸谱，从颜色上看，仅有红、黑、白三色，其形状亦无大块的画法。王彦章仅在额前书一"王"字，眉脸各部位画得很碎。李洪信则是两块大眉毛倒挂，中间一块"豆腐块"。这种化装（包括其他净的脸谱）和脸谱都给人一种原始、古朴、简单的感觉，其风格近似于元杂剧的丑净不分的情况。从化装和表演上，还保留了南戏"副净"那样喜剧性角色的表演风格。与现代梅兰芳先生所藏的明代脸谱比较来看，其净角在弋阳腔中已出现"整脸"的现象。而永安丰田大腔戏的净角脸谱保留了比弋阳腔还早一个时期的东西，或者说是弋阳腔早期遗留下来的产物。

丑角化装亦有特殊处，如店小二、窦老等角色，脸上仅是一块"小豆腐"而已。《白兔记》

剧中臭奴的化装最为别致，其行当称为"夫旦"，本应属老旦，其行当"夫"实属于"二净"。她的头面由四样东西组成：一块红头巾（包扎前额，垂挂一束右耳边）、一块三角红纸（斜插额前，约示鲜花）、一片纱帽翅（插脑后，以示后髻）、一对小辣椒（以示耳坠子）。脸上的化装更为风趣，一副粗大倒挂的双眉，两块涂着黑点点的红脸蛋，双眉之间还画有一道红块（以示凶狠相），加上身上的红色大褂和手中民间常用的麦秆圆扇子，勾勒出了一个活脱脱的乡间丑陋巫婆的生动形象，令人捧腹不已。

（2）大腔戏脸谱

大腔戏脸谱亦很讲究，且较丰富。尤溪县黄龙大腔剧团"文革"之前还保存一本萧连端（1863—？）手画的脸谱本，计一百多面。封面书题"开脸本"字样，第一页题田公香火，第二页抄有"咒符"，第三页抄有"封台符"，第四页开始是脸谱，有关羽、张飞、包公……色彩虽只有红、黑、白三种，但画工颇为细致。可惜这本脸谱毁于"文革"，现无人能画全了。

在大田前坪乡黎坑村，还保存一本称《演剧造脸》的脸谱小册，其册高6.7公分，宽11.8公分，内有19面，每面画两个人物脸谱，其中画有史太奈、钟离春、尉迟敬德、道济、孟良、马武、吴汉、智聪、姚刚、王英、郑恩、杨戬、徐焰（延）昭、曹恩、李逵、庞德、周仓、焦赞、雷震子、杨韩、张飞、李克用、周德威、朱温、赵匡胤、包拯、关羽、李铁拐等脸谱38幅，其线条流畅、运笔细致、色彩均匀，堪称上乘之作，但颜色也只有红、白、黑三色，亦体现明代弋阳腔特色。此册作者为陈阿堆（1917—？），系太华镇德安村人，曾在黎坑教戏，画册系他留下来的。

（四）音乐唱腔

大腔戏唱腔属弋阳腔系，其曲调形式为曲牌体，调式为宫商角徵羽。相传大腔戏原有唱腔曲调一百余首，现能收集到的仅六十多首，且各地保存数量及曲牌名也不尽相同。其唱腔基本情况大体如下：

1.唱腔曲牌

大腔戏音乐曲调有各自不同的特色，有的曲牌虽名称不同，但旋律大同小异。因农民艺人受文化教育的局限且传承方式多为口传身授，故多数曲牌名长期被忽视而致丧失，现存曲牌中，仍保留原有少量曲牌名。

（1）永安大腔戏唱腔曲牌

永安大腔戏的唱腔曲调全都失去曲牌名，但根据大腔戏《白兔记》剧中人物唱腔曲词曲结构分析，其曲牌体格式十分严格规范，仅是艺人多为文化所限，在传承中仅靠口口相传，虽其曲牌唱法都已耳熟能详，但却因长期忽略曲牌名称，而致其名丧失。从该剧与明代相同的富春堂本《白兔记》及成化本《白兔记》相比较，其词格、文字完全相同者有20首之多，如该剧第二出的【黄莺儿】，第三出的【普贤歌】【前腔】【锁南枝】，第四出的【一剪梅】，第六出的【傍妆台】【前腔】，第九出的【谒金门】【江头金桂】【㩧滚】，第十出的【驻马听】【四

边静 】【 前腔 】【 一封书 】,第十一出的【 步步娇 】【 前腔 】【 红衲袄 】【 前腔 】【 前腔 】【 一江风 】
【 前腔 】,第十七出的【 香罗带 】【 前腔 】,第十八出的【 驻云飞 】【 前腔 】,第二十出的【 点绛唇 】
【 点绛唇 】【 前腔 】【 不是路 】【 风入松 】【 香罗带 】【 前腔 】【 尾声 】【 混江龙 】和第二十一出的
【 驻马听 】【 驻云飞 】等等。以此推断大腔戏《白兔记》应有【 黄莺儿 】【 普贤歌 】【 锁南枝 】
【 一剪梅 】【 傍妆台 】【 谒金门 】【 江头金桂 】【 攧滚 】【 驻马听 】【 四边静 】【 一封书 】【 步步娇 】
【 红衲袄 】【 一江风 】【 香罗带 】【 驻云飞 】【 点绛唇 】【 不是路 】【 风入松 】【 尾声 】【 混江龙 】等
曲牌。考虑到明富春堂本《白兔记》系弋、昆都能演出的传奇本,其曲调未必尽是弋阳腔
曲调,故这种比较与推测并不十分准确可靠,其曲调曲牌情况仍存疑待考。

（2）大田大腔戏唱腔曲牌

大田县是大腔戏最为流行的地区,以往当地能演大腔戏的剧目很多,其音乐曲牌也很丰富,
如在该县前坪乡黎坑村大腔戏抄本中注明其唱词所用曲牌有【 封相 】【 玉芙蓉 】【 花眉序 】【 香
罗带 】【 千秋岁 】【 放袍 】【 滚绣球 】【 驻云飞 】【 朝元歌 】【 旅（急）山枪 】【 园林好 】等。大田
广平镇万宅大腔戏曲本中保存的曲牌有【 清水令 】【 水仙子 】【 沽美酒 】【 三星令 】【 清江引 】【 清
板 】【 步步娇 】【 香柳娘 】【 金榜牌 】【 打花鼓 】【 木梨花歌 】【 算命歌 】【 纱窗小歌 】【 十盆好花 】等。

（3）尤溪大腔戏唱腔曲牌

尤溪乾美、黄龙两地采录的三十多支唱腔曲牌中,有曲牌名的有【 清水令 】【 一江风 】【 哭
相思 】【 锦堂月 】【 驻云飞 】等,这些曲牌的名称,仅存于康章植民国年间手抄本《取盔甲》《花
柳》之中。多数曲牌名已失传,由前辈艺人根据曲调在剧情及演出中人物感情和表演动作的
主要用途而命名,如【 诉牌 】【 雌雄牌 】【 和顺牌 】【 拜别牌 】【 观花牌 】【 走路牌 】【 奏朝牌 】等。

（4）曲唱班曲牌

在闽北、闽中的一些大腔戏流传地区,因受各种文化冲击,大腔戏已无法演出,但是爱
好大腔戏的一些艺人仍经常聚集演唱,以续遗音,故在一些村落仍有大腔戏曲唱班的遗存。
在大田进行大腔戏调查中,发现前坪乡黎坑村老艺人手中,仍藏有标注清代咸丰十年（1860）
的曲牌手抄本《杂排总本》（即《曲牌总本》）,其中所载曲牌名计137个,多数为大腔戏曲牌,
至今有些艺人对其中曲牌仍能演唱。此抄本为大腔戏音乐保存了重要的文献资料。在其扉页
有注云：

各全部暨花柳全出各杂排（牌）总烈（列）于此。□□□舍京乡陈文星住西城坊寿元堂,
士魁于咸丰拾祺（年）岁在庚申季春月。总烈（列）各排（牌）子具：①

该抄本还在曲词上方标注曲牌原有的剧目,从中既可知其曲牌来源的剧目,其中有21个
当时流行的折子唱段,其剧目是：《大天官》《大八仙》《封赠》《文武相》《红楼阁》《龙凤剑》
《蟠桃会》《听琴》《扇坟》《彩楼记》《五桂芳》《西游记》《乌盆记·取债》《神剑记》《耍球》
《打擂台》《玻璃盏》《鲤鱼记》《五桂芳·殿试》《王昭君》《僧尼犯》等。其曲牌名有：【 点江

① 清·陈文星抄：《杂排总本》,扉页,咸丰十年（1860）,大田县前坪乡大腔戏老艺人陈初迎收藏。

30

（绛）唇】【混江龙】【油葫芦】【天下乐】【寄山草】【北尾声】【南尾声】【尾声文】【收江南】【雁儿落】【沽美酒】【清江引】【园林好】【仙花子】【红绣鞋】【大封相】【玉芙蓉】【锦堂月】【清板韵】【连清板】【清板】【步步娇】【江儿水】【清水令】【哪吒令】【折桂令】【侥侥令】【得胜令】【访道令】【宣春令】【收江南】【苦引腔】（即【忆秦娥】）【梁州序】【节节高】【二郎神】【夜会晤】【夜鬼辨】【鬼辩才】【桂枝香】【解三酲】【罗带儿】【朱怒（奴）儿】【粉蝶儿】【梨花儿】【泣颜回】【上小楼】【下小楼】【斗鹌鹑】【天净沙】【秃子犯】【伴银灯】【观园花】【着媒歌】【一封官】【朝元歌】【斾山枪】【风入松】【驻云飞】【千岁秋】【花眉序】【金佩玉芙蓉】【取债牌】【红日山】【契提歌】【观音赞】【琵琶调】【五更闹】【五更里】【兵溜冷】【十三腔】【香罗带】【长夜眠】【一枝香】【二枝花】【剪剪花】【算命歌】【裁罗衣】【蟠龙衮】【哩呤花】【懒画眉】【降黄龙】【恕恕娇】【香柳娘】【梅花序】【剔银灯】【天子乐】【回龙歌】等，汰去重复曲牌，共计 87 首。①

但据分析，此《杂排总本》诸曲中的声腔成分较为复杂，不完全是弋阳腔曲调。如《大天官》《大八仙》的【点江（绛）唇】【混江龙】【油葫芦】【天下乐】【寄山草】【北尾声】诸曲，《扇坟》之【清水令】【步步娇】【折桂令】【江儿水】【雁儿落】【得胜令】【收江南】【沽美酒】【清江引】【访道令】【又前腔】【桂枝香】【伴银灯】【观园花】【着媒歌】【朱怒（奴）儿】和《王昭君》的【十三腔】，应为昆腔曲调。同时，该抄本之民间小调也占一定比例，如【五更闹】【五更里】【琵琶调】【兵溜冷】【算命歌】【梨花儿（耍球）】【哩呤花】等均为古代民歌小调。

2. 曲牌结构

大腔戏由于流传于闽中偏僻山村，较少受外来剧种冲击，故从其剧目到唱腔，均保留了弋阳腔前期形态，尤其在唱腔部分更多保留了早期弋阳腔的音乐形态特征。但在流播过程中，大腔戏也根据剧情需要及观众的要求，吸收了一些当地不同历史时期流行的戏曲音乐、民歌小调和宗教音乐等，但其唱腔之主干腔系及其行腔格式，仍保持其原有音乐特色。曲牌结构包括单支曲牌结构、曲牌联套结构与曲牌联缀集句。

（1）单支曲牌结构

大腔戏的唱腔为曲牌体，每支曲牌的唱词多为长短句结构形式。单支曲牌结构分为唱词结构、音乐结构与结构形式。

A. 唱词结构

句式结构有三字句、四字句、五字句、六字句、七字句、八字句、九字句、十字句等，以五字句、七字句、八字句、九字句、十字句为多。唱词具有"字多腔少，一泄而尽"之特点，在唱词的句逗之间常常填用"噯、啊、哪、咿、依、咃、呃、哎、呀、哇、啦、哩、耶、噢、哦、么、嘞、啰、呜"等衬词，用于辅助锣鼓介、舞台动作、表演程式、音乐展开，以及人物情感的推进和人物性格的塑造。衬词有单衬、双衬、多衬等多种方式，以单衬为多。

① 清·陈文星抄：《杂排总本》，咸丰十年（1860），大田县前坪乡大腔戏老艺人陈初迎收藏。

双衬即两个衬词连在一起。多衬指的是三个或三个以上的衬词连在一起。在【雌雄牌】中，大量运用单衬、双衬和拖腔的多衬。谱例如下：

谱例1：

【雌雄牌】

（冬况冬况｜0 冬况｜冬况冬｜况 才）

笑（啰 噢）尔（啰 呜）家，

（帮）

（止）

天时地 利（咿） 全（呀） 不（啊） 顾（哎 啊），

双衬还常常用于叫头、句逗间、拖腔处。用于叫头的，如"啊咿"。用于句逗间的，如《双鞭记·校场记》尉迟敬德唱《心中思量》"没来由（啦啊）笑煞（啦）人（哎）"。用于拖腔的，如《心中思量》"他把苏（啊）香莲配（呀）为（呀啊）婚（哎啊）"。

大腔戏唱腔对句格要求不甚严格。如在词格中有七字句、三字句、五字句等句式混用，体现长短句结构形式。如《白兔记》的"回程设计"选场的曲牌词格句式为：七、三、五、五、七、五。又如《白兔记》"李洪信索债"选场的词格句式为：四、七、七、三、五。

B. 音乐结构

大腔戏唱腔曲牌的音乐结构主要由起腔、行腔、拖腔和收腔组成，有些曲牌还用到滚腔（即滚调）。在长期的发展过程中，逐渐形成了具有一套唱腔曲牌程式。

起腔。起腔即起句，是一种曲调发展手法。大腔戏唱腔曲牌中常表现为引句。起腔形成了固定的程式，有全散起、半散起和正板起三种。

全散起，即从全句散唱开始起腔，谱例如下：

谱例2：《取盔甲》驸马唱腔（康章植演唱）

心 中 思 忖，

一 别 家（呃） 乡， （下转正板）

半散起，即前半句叫白，后半句散唱，如【观花牌】，谱例如下：

谱例3：《合刀记》娄英唱腔（萧先规演唱）

【观花牌】

（下转正板）

（念）春景（唱）稀 奇，

又如【哭牌】：

谱例4：《白兔记》李三娘唱腔（萧星期演唱）

【哭牌】

$$\text{艹}\underset{\cdot}{5}\ \underset{\cdot}{6}\ \underset{\cdot}{5}\underset{\cdot}{3}\ \underset{\cdot}{6}\ -\ -\ \dot{1}.\ \underset{\cdot}{2}\dot{1}\ \underset{\cdot}{6}\ -\ -\ （下转正板）$$

（念）哥——嫂——（唱）狠　　心　（咿）

正板起，从有规律的强弱拍子起腔，如【和顺牌】：

谱例5：《合刀记》刘智远唱腔（萧则育演唱）

【和顺牌】

$$\frac{2}{4}\ 1\ \underset{\cdot}{3}\ |\ 1\ \underset{\cdot}{3}\ \underset{\cdot}{1}\ \underset{\cdot}{6}\ |\ 1\ \underset{\cdot}{6}\ \underset{\cdot}{6}\ |\ \underset{\cdot}{6}\ \underset{\cdot}{6}\ \underset{\cdot}{6}\ |\ 1\ \underset{\cdot}{6}\ |\ \underset{\cdot}{6}\ -\ |$$

众　　英　　雄　（啊）听（啊）言　因　（咿）

又如【诉牌】：

谱例6：《雌雄鞭》尉迟宝林唱（萧则�演唱）

$$\frac{2}{4}\ 2.\ \underset{\cdot}{3}\ 2\ 3\ |\ 2\ 2\ 1\ |\ 2\ 2\ 2\ \underset{\cdot}{6}\ |\ 4\ 4.\ |\ 2\ {}^{\sharp}\underset{\cdot}{1}\ |\ 2\ -\ |\ \cdots\cdots$$

告　（哇）员 外　听（啊）言（啊）因（啊）

此外，起腔常表现为散句，有散头、散唱和哭散三种。散头，常用在一首曲牌开唱的第一句；散唱用于曲牌的中间；哭散，一般用在有板与散板转接处，是一种独立性的字句。

行腔。即腔句，系正板上的乐句或乐段。腔句多为拖腔较多，长于抒情的乐句。因高腔无管弦伴奏，系徒歌形式，为了让演员在演唱中稍事休息，以达到一定的演唱效果，为了渲染舞台气氛或为了对某些唱句作必要的强调，对腔句多采用"一唱众和"的帮腔形式，并称其为帮腔句。还有不少用人声帮腔的腔句。

腔句往往通过改头、换尾、增腔、缩字、重词、叠句和补充衬字等手法，使唱腔曲调更加丰富多彩、朴实流畅。

如《白兔记》第五出李三娘唱《漫伤情，倚栏绿萼落脸红》[①]，此曲为复段体，第一段引句＋变奏四句体，第二段引句＋变奏三句体。两段的引句材料a，正板材料b，曲体结构如下：

$$
\begin{array}{cc}
A & A1 \\
a\ +\ b+b1+b2+b3+ & a1\ +\ b4+b2+b5
\end{array}
$$

b1是b的添头截尾，b2是b1的截头，b3是b的增腔，b4是b1的扩腹，b5是b2的换尾，

① 编者按：大腔戏《白兔记》第五出《归家监相》有"倚栏绝萼落脸红"句，其中"绝萼"一词不通，疑为"绿萼"二字，故改之。

尾韵用了 b 的韵尾。谱例如下：

谱例 7：《白兔记》李三娘唱腔（邢承榜、熊德钦演唱）

拖腔。拖腔也是一种曲调发展手法。大腔戏唱腔的句逗之间，常有拖腔出现。拖腔有长拖腔与短拖腔两种，短拖腔较为常用。传统的拖腔分为十八板（俗称全折）和九板（俗称半折）两种形式。拖腔或腔尾常加上"呀、啦、嗳、啰、噢、呦"和"嗳呀——咿呀，咿呀——嗳呀"等衬词。

短拖腔如【五更里】和【拜别牌】，谱例如下：

谱例 8：《合刀记》管家唱腔（萧则育演唱）

长拖腔如《取盔甲·贺寿》与【清水令】，谱例如下：

谱例 9 :《取盔甲》杨八娘唱腔（康章植演唱）

$\frac{2}{4}$2 2 2 2 6 | $\frac{3}{4}$1 3 2 6 | $\frac{2}{4}$1 2 6 | 1 2 6 | 5 6 5 | 5 - | 2 4 2 4 | 5 - |
听(啊)说起 珠泪(呃) 涟(呀)。

谱例 10 :《合刀记》郭威唱腔（萧则育演唱）

【清水令】
卅3 3 2 1 1 2 2 0 2 3 5 5 6 3. 2 1 2 3 1 - 2 1 6 1 #5 6 - - |
怒 气 冲(啊)斗(啊) 牛(哎 啊)，

收腔。收腔是大腔戏唱腔曲调发展手法之一，主要分单收与重收两种形式。一是单收，即结尾句的唱词不作任何重复，如【清水令】，谱例如下：

谱例 11 :《合刀记》郭威唱腔（萧则育演唱）

【清水令】
$\frac{2}{4}$1 1 2 2 | 0 2 3 | 5. 6 | 3. 2 | 1 2 3 1 | 1 2 1 | 6 1 #5 | 6 - |
方(啊)消(啊) 我 恨 (啊)！

谱例 12 :《白兔记》刘智远唱腔（熊德树演唱）

$\frac{2}{4}$5 6 6 | 6 6 6 4 | 5 3 | 3 5 | 3 3 5 3 5 | 1 5 1 | 3 3 5 1 | 5 1 | 1 - | 1 0 |
几 般 受 苦， 几 般 灾， 还 有 许 多 恩 和 爱。

二是重收，即全部或部分重复演唱末句唱词，如【拜别牌】，谱例如下：
谱例 13 :《合刀记》刘承佑唱腔（萧则育演唱）

【拜别牌】
$\frac{1}{4}$6 6 | 1 6 | 6 1 | 1 3 | 2 | 2 | 3 3 | 3 5 6 | 6 5 |
早 回 朝 中 奉 君 王， 早 回 朝(噢)

5 3 | 3 | 3 | 2 | 2 6 | 1 1 | 1 1 | 2 | 2 |
中 (噢) 奉 君 王 (啊)

谱例 14 :《取盔甲》佘太君唱腔（康章植演唱）

$\frac{2}{4}$2 1 6 1 | 6 0 2 | 1 2 6 | 1. 6 | 5 5 4 5 | 6 - | 5. 3 |
那 时 节 才 (啊) 肯 干(啊)

$$2\ \underline{3}\ \underline{2}\ \underline{1}\ |\ 2.\ \underset{\vee}{5}\ |\ \underline{3}\ \underline{5}\ \underline{5}\ |\ \underline{5}\ \underline{6}\ \underline{5}\ |\ \underline{5}\ \underline{0}\ 0\ |\ 5\ -\ |\ 4.\ \underline{5}\ \underline{4}\ \underline{2}\ |$$

休，　　那时

$$\underline{3}\ \underline{2}\ 2\ |\ \underline{2}\ \underline{3}\ \underline{3}\ \underline{2}\ |\ \underline{2}\ \underline{3}\ \underline{2}\ \underline{3}\ \underline{2}\ |\ \overset{.}{6}\ 2\ {}^{\#}1\ |\ 2\ -\ |\ 2\ -\ \|$$

节（呀）才　肯（哎）　干　休（哇）。

C. 结构形式

从单支曲牌来看，主要结构形式有单段体（乐段）、复段体与多段体等。

单段体的句式有二句体、三句体、四句体、多句体等。

二句体乐段结构如曲牌【哭相思】。谱例如下：

谱例15：《取盔甲》杨宗保唱腔（康章植演唱）

1＝C

$$\text{廾}\ \underline{6}\ \underline{1}\ \overset{\frown}{\underline{1}\ 6}\ \underline{5}\ 5\ |\ \underline{6}\ \underline{6}\ \underline{6}\ |\ 5\ -\ -\ |\ \underline{6}\ \underline{1}\ \underline{5}\ \underline{6}\ |\ \underline{6}\ \underline{1}\ \underline{6}\ |\ \underline{6}\ \overset{6}{\underline{5}}\ 5\ -\ |$$

昔日二人　分别　去，　　今日兄妹（呀）喜相　　会。

三句体乐段结构如《英雄盖世吐虹霓》，也是散板，根据唱词分为三句，谱例如下：

谱例16：《英雄盖世吐虹霓》薛仁贵唱腔（林友正演唱）

1＝F　散板、慢、自由地

$$\text{廾}\ 3\ 6\ \cdots\cdots\ \underline{3}\ \underline{6}\ \underline{3}\ \underline{6}\ |\ \underline{1}\ \underline{1}\ \underline{6}\ \underline{3}\ \cdots\cdots\ |\ \underline{6}\ \underline{1}\ \underline{3}\ 5.\ |\ 5\ \cdots\cdots\ |$$

英　雄　盖世吐虹　霓（哎），　志气昂昂

$$\underline{1}\ \underline{1}\ \underline{6}\ \underline{1}\ |\ \underline{2}\ \underline{2}\ \underline{2}\ 3.\ |\ 3\ \cdots\cdots\ |\ \underline{3}\ \underline{5}\ \underline{3}\ 5.\ |\ 5\ \cdots\cdots\ |\ 1.\ \underline{5}\ \underline{3}\ \underline{5}\ \underline{3}\ |\ \underline{2}\ \underline{2}\ \underline{2}\ 3\ \|$$

冲天　地（呀啊）。　　奉萱温情　之　礼（呀啊）!

四句体乐段结构往往带有引句和尾句，四句体指正板部分结构为四句。如曲牌【水仙花】，引句（散板）+四句体（正板）+尾句（散板），每一句彼此为长短句。谱例如下：

谱例17：《八仙献寿》吕洞宾唱腔（林友正演唱）

【水仙花】

$$\text{廾}\ 0\ \underline{3}\ \underline{2}\ 3\ \cdots\cdots\ |\ \underline{2}\ \underline{1}\ \underline{1}\ \underline{6}\ 6\ \cdots\cdots\ |\ \underline{5}\ \underline{6}\ \underline{1}\ \underline{3}\ \underline{2}\ -\ \underline{1}\ \underline{6}\ |$$

汉钟离　腰系着（啊）　紫金钩，

$$\underline{1}\ \underline{5}\ \underline{1}\ \underline{6}\ \underline{5}\ 5\ -\ |\ \underline{1}\ \underline{6}\ \underline{5}\ \underline{1}\ \underline{1}\ -\ |\ {}^{\frac{4}{4}}\underline{4}\ \underline{6}\ \underline{5}\ \underline{1}\ 6.\ 6\ |\ \underline{1}\ \underline{5}\ \underline{6}\ \underline{0}\ \underline{3}\ \underline{1}\ \underline{2}\ |$$

张果老（哇）高举着蟠桃　寿（哎），　蓝采和　他舞者

36

$\overset{.}{5}$ $\overset{.}{5}$ 6 5 $\overset{.}{1}$ 6 | 6 $\overset{\frown}{\overset{.}{3}\overset{.}{1}}$ $\overset{.}{2}$ $-$ | $\overset{\frown}{\overset{.}{3}\overset{.}{1}}$ $\overset{.}{2}$ $\overset{\frown}{\overset{.}{3}\overset{.}{1}}$ $\overset{.}{2}$ |

襟　衫　奉（哎）命　得，曹国　舅　　　妖孔目、妖孔将，

$\overset{\frown}{6\overset{.}{1}}$ 6 6 $\overset{\frown}{\overset{.}{1.}}$ 66 | $\overset{\frown}{\overset{.}{3}\overset{.}{1}}$ $\overset{.}{2}$ \vee 5 5 | $\overset{\frown}{\overset{.}{3}\overset{.}{2}}$ 5 $\overset{.}{3}$ $\overset{\frown}{6\overset{.}{1}}$ $\overset{\frown}{6\overset{.}{1}}$ 6 |

铁拐　李　千　秋　献牡丹，韩　湘　子　　进龙楼（啊），

$\overset{\frown}{6\overset{.}{1}}$ 6 6 6 $\overset{\frown}{6\overset{.}{1}}$ 6 6 | $\overset{\frown}{6}$ 5 6 $\overset{\frown}{3}$ $\overset{.}{3}$ $\overset{\frown}{5}$ $\overset{.}{3}$ $\overset{.}{2}$ | ₩ 5 5 $-$ $-$ 3 5 3 $\overset{\smile}{5}$ $-$ ‖

何仙　姑（哇）还有　俺　吕纯阳　合着一个　　金（啊）　　瓯（啊）!

　　多句体乐段结构大多有带引句或尾句，但也有没带引句的，都呈长短句结构。如曲牌【园林好】，共有六句。谱例如下：

谱例18：《金印记》苏秦唱腔（陈其湖演唱）

1=F $\frac{2}{4}$ 【园林好】

$\overset{\frown}{5}$ 3 5 | $\overset{\frown}{6\overset{.}{1}}$ 5 5 | $\overset{\frown}{5}$ 3 5 | $\overset{\frown}{6\overset{.}{1}}$ 5 | 5 3 | $\overset{\frown}{3}$ 5 3 3 | $\overset{\frown}{6}$ 2 3 | 5 $-$ |

为　国　安邦（啦），为国安邦，且喜今朝（啦）果非　　常，

$\overset{\frown}{5}$ 3 3 | $\overset{\frown}{6.\overset{.}{1}}$ 5 3 | 5 2 3 | 5 5 \vee 3 | 0 $\overset{\frown}{5}$ $6.\overset{.}{1}$ | 5 5 6 2 | 2 3 5 5 | 3 0 5 |

神明　显　赫（啦）果无　　边（啦），办　　灶茗　香（啦）答上　苍（啦），　办

$\overset{\frown}{6.\overset{.}{1}}$ 5 5 | $\overset{\frown}{6}$ 2 3 | 5 5 \vee 3 | 3 $-$ | $\overset{\frown}{3}$ 5 3 | $\overset{\frown}{3}$ 1 2 | 3 $-$ | 3 $-$ ‖

灶茗　香（啦）答上　　苍（啦），满　门　　荣耀　乐安　康。

　　复乐段的曲牌如【一江风】，第一段为起承转合四句体，复乐段为上下呼应的二句体，两个乐段之间为换头结构。谱例如下：

谱例19：《双鞭记》尉迟敬德唱腔（陈其湖演唱）

1=G $\frac{2}{4}$ 【一江风】

0 0 $\overset{\frown}{1}$ 6 | $2.$ $\overset{\frown}{3}$ | $\overset{\frown}{5}$ 6 5 $\overset{\frown}{5}$ 6 $\overset{.}{1}$ | $2.$ $\overset{\frown}{3}$ 2 3 1 6 | $\overset{\frown}{5}$ 5 1 $\overset{\frown}{5}$ 6 $\overset{.}{1}$ | $2.$ $\overset{\frown}{3}$ 2 3 1 6 | $\overset{.}{5}$ $-$ |

　一江　风，　二字（呀）　功　　名（噢　啊）重，

$\overset{\frown}{5}$ 6 5 $\overset{\frown}{4}$ 2 | $\overset{\frown}{5}$ 6 1 $\overset{\frown}{5}$ 6 1 | $2.$ $\overset{\frown}{3}$ 2 3 1 6 | $\overset{.}{5}$ $-$ | $\overset{\frown}{3}$ 2 1 6 | 5 5 3 5 3 |

三载　（啊）君（啊）恩　宠，　　　　　四　　爵（咿）

37

$$2 \quad \widehat{2 \, 6} \mid 2. \; \underline{3} \; \underline{5 \, 3} \mid 2. \qquad 3 \mid \underline{5 \; 5 \, 6} \; \underline{5 \, 6 \, 1} \mid \underline{5 \; 5 \, 6} \; \underline{5 \, 3} \mid 5. \; \underline{1} \; \underline{5 \, 6 \, 1} \mid$$

封（啊）， 五岳朝 天 （哎）， 六出 （呀） 六出 （呀） 祁 山

重 重， 七擒（咿呀）七擒纵 功， 七擒（咿呀）七擒纵 功，

八番 逞威 武， 九州外国来 （啊） 朝 贡。

多段体结构的曲牌往往是由同一段的音乐多次变化发展而成，如【清水令】，为引句+A+A1+A2+A3+……每一段或三句体，或二句体。每一段之间用固定锣鼓过门。谱例如下：

谱例20：《听说罢好伤心》（一），《合刀记》郭威唱腔（萧则育演唱）

1＝♯F 4/4 【清水令】

听（啊）说罢好 伤（啊） 心， 不 由（哇）人

怒 气 冲（啊）斗（啊） 牛（哎 啊）。

中速

刘承佑归顺下（啦）西 番（啦），

未曾办（啦）虚 实（啦）， 尔（呀）不（呀）念（呀） 手（呀）足（呀）之情（哎

啊），

也 须念 结（啦）拜（啦）之 交（啦）。 这 江山 也是 俺三

兄弟（呀）筑（呀）成啊） 其业（啊）， 筑（呀）成（呀）其 业

38

（2）曲牌联套结构

大腔戏承袭了早期南曲及弋阳腔的传统，唱腔音乐结构属曲牌联套体，从现有的曲牌名称来看，大多沿用南北曲的曲牌名称。每一折多由若干个曲牌联缀而成，它们多由引子、过曲和尾声三者组成。在若干支曲牌中，用"斩头去尾留中心"，并加改造联套成新曲，是大腔戏常用的一种曲牌联套的结构形式。如"花柳戏（也称折子戏）"《闹宫连逼反》中的"起解"唱段，即由【清水令】【步步娇】【折桂令】【江儿水】【雁儿落】五支曲牌组成。如仪式剧《大天官》中，由【点绛唇】【混江龙】【油葫芦】【天下乐】【寄山草】【哪吒令】【北尾声】七支曲牌组成。仪式剧《大八仙》中，由【清水令】【收江南】【雁儿落】【沽美酒】【清江引】【园林好】【仙花子】【红绣鞋】【南尾声】九支曲牌组成。①

大腔戏传本传奇《龙凤剑》中的一折，就用了八支曲牌联套，现摘录唱词如下：

【恕恕娇】层台高起，见丹青翡翠。一望金壁琉璃，银空天齐。这多少珠玉交辉。奇瑞百丈丹梯，半空云际。树花果荣东西池。堪美处，蓬莱仙苑胜似瑶池。

【沽美酒】为君王酒色迷，把妖气满京畿。管取山河化作灰，该天数怎能逃避。作一个瑶池大会，办（伴）着千娇百媚，哪怕他神灵不迷。唵呵！作一个花枝柳枝，本待要云携雨携。呀！赴皇宫大家欢会。

【清江引】花娇月貌人间稀。来到皇宫殿却（阁）。叮环佩声，各逞娇娥面。今日里赴皇宫大家欢会。

【梁州序】笙歌嘹亮，罗绮甫展，一派仙风吹袖。金樽高峰嵩呼玳瑁华筵。玉骨冰肌，果

① 清·陈文星抄：《杂排总本》，扉页，咸丰十年（1860），大田县前坪乡大腔戏老艺人陈初迎收藏。

是神仙降西池。王母降下瑶池，胜似蓬莱阆苑仙，皇家福寿齐。见玉山携到全欢会天，全不顾酒如泉。

【香柳娘】向瑶池醉归，香风吹袖，同受皇家福分，齐享君王奉养。御酒醉饮三杯，大家同欢会。听呐喊心惊，炮响震天地，焦头烂瑶（额）归。

【桂枝香】恹恹病躯，抬头不起。耽搁了腹内如崩，胜似那肝肠碎裂。恹恹厄，怎当翻来覆去，药难医治。告万岁，服药全无用，除非嫦娥下月台。

【解三酲】为皇家雨露深恩，只因得病躯灾厄。玲珑提起在手上。蒙君王宠赐奴自安，好似降下神仙，饮此一下刻病自安康。

【罗带儿】粉妆台上面君王，赐妾妃拜倒金色阶。①

（3）曲牌联缀集句

在大腔戏唱腔中，从各种同宫调不同曲牌里，各选其中一句而组成一段新唱腔，此称为曲牌联缀集句。这种现象屡见不鲜。如尤溪黄龙大腔班花柳戏《闹宫连逼反》中"起解"唱段，就由【清水令】【步步娇】【折桂令】【江儿水】【雁儿落】五个曲牌的不同乐句联缀而成的。

（花押童上，唱）【清水令】乘鸾跨鹤离丹霄，

（齐下，哪吒上，唱）【步步娇】承凤帝德行正道；

（吒下，花、童上，唱）【折桂令】一更阑漏人尽悄，

（齐下，哪吒上，唱）【江儿水】玉帝传宣诏。

（吒立椅上，花、童又上，童唱）【雁儿落】为甚的结叮当铁马摇？莫不是投宿林鸟惊巢？莫不是断肠猿枝上叫？莫不是心下里多颠倒？（白：呀）……②

3. 演唱特征

戏曲音乐，是以演唱为主要表现方式的，每一个剧种都有其独特的演唱特征，大腔戏中锣鼓伴奏、高腔、徒歌、夹滚、帮腔等方式占很大比例，与其他剧种比较，具有很大的差异性。主要特征如下：

（1）其节以鼓，其调喧

大腔戏是弋阳腔的具体剧种形态，作为高腔的最突出之处即是以锣鼓伴唱，无管弦伴奏。明代著名戏剧家汤显祖在《宜黄县戏神清源师庙记》中，以简洁的文字表述其特征曰："江以西则弋阳，其节以鼓，其调喧。"③而锣鼓伴奏不仅用之于过曲，甚至伴随每个角色所有唱腔曲调之始终，故而其喧闹就成为一些文人的诟病。著名文学家冯梦龙即称："如弋阳劣戏，一味锣鼓了事。"④

① 佚名氏抄本《龙凤剑》。
② 周治彬：《大腔戏》，见《中国戏曲音乐集成·福建卷》，中国 ISBN 中心 2003 年版，第 1122 页。
③《汤显祖集》卷三十四，引自龚重谟等著《汤显祖传》，江西人民出版社 1986 年版，第 156 页。
④ 明·冯梦龙：《三遂平妖传·张誉序》，北京大学出版社 1983 年版，第 141 页。

在演出中，不管台上有人无人，有白无白，总是锣鼓频敲，从未中断，乍听很是刺耳，不解其意。据江西戏史专家流沙先生说："弋阳腔演出的一个特征就是用小锣'定调'。因为在无管弦伴奏的情况下，往往凭艺人的情致随意起调，台上的调门起太高，后台就无法翻高帮腔。后在演出中经常敲锣鼓，当演员唱前听到小锣的音高后，循音起调，有此办法则后台帮腔无虞矣。"① 大约大腔戏中频敲锣鼓与此有关。打击乐是大腔戏音乐的重要组成部分，它继承了弋阳腔"其节以鼓，其调喧"的艺术特色。

（2）字多音少，一泄而尽

清初，戏曲家李渔在《闲情偶寄》论"音律"时，对四平腔有具体的介绍："弋阳、四平等腔，字多音少，一泄而尽。"②

"字多音少，一泄而尽"，即是大腔戏演唱风格之一，相对于昆曲的"字少音多"而言，其演唱风格如白如话，节奏明快，很少有长音拖腔和慢条斯理的演唱，故受民众喜爱。

丰田大腔戏《白兔记·抢棍》一场，李三娘跪地紧拖丈夫刘智远的棍杖不放，拼死也不让他去看守瓜园。她这一段的唱腔用"滚唱"形式，节奏急速，旋律重复，似唱似白，一气呵成，其唱腔特点就是"字多音少"。

（3）吐字运腔

永安、大田、尤溪各地大腔戏均有"讲正字""唱正字"之说。"正字"即"官音"，用的是中州音，即"蓝青官话"，由于艺人文化水平都很低，掺进很多本地方言，便成了"半官半土"的"土官腔"。多数行当唱腔都用大嗓，旦角的用小嗓。各角色的唱法也不相同，对于其唱腔特征，艺人总结出一段口诀是：

旦阴，生阳，大花昂，二花赤，二花有快慢，老外慢又冇。③

所谓"赤"即唱时声音宏亮，带喉音，并有"刺"的感觉。"冇"是本地方言，音 pang，唱时声音空泛、洪亮，有腹腔音或带有鼻音。

（4）衬字

大腔戏唱腔中有一个重要的特征，就是于唱词中穿插进大量的衬字，这些衬字在唱腔运用中有许多不同的功用，如起腔、润色、过渡、延声等。衬字有单字衬、双字衬、三字衬不等，其衬词有"啊""呀""啦""嗳""哋""哦""咿""呃""哟""哎""咿呀""喔""哪""哋呃""嘞""呃咿""啊哈啊"等。如《白兔记·井边会》有一段加衬字的曲词为：

李三娘唱：（呃咿）将军（哋呃）！非是小妇人一边啼哭（呃），一边笑（啊）。自从丈夫去后（哦），并无音信相通（啊）。今日幸喜将军雅爱（啊），与奴带上（哦）纸半张（啊）……

① 1984 年 3 月 20 日晚，"福建省四平腔学术讨论会"全体代表赴永安观看丰田村大腔戏《白兔记》演出，当晚在宾馆召开观摩讨论会，此乃笔者引自江西省戏曲研究所流沙先生的讲话记录稿。

② 清·李渔：《闲情偶寄》，见《中国古典戏曲论著集成（七）》，中国戏剧出版社 1982 年版，第 34 页。

③ 叶明生、周治彬：《尤溪大腔采访录》，见"《中国戏曲志·福建卷》编辑部"内刊《求实》第五期，1983 年。

将军念奴女裙钗（咿）！

此段唱词前的"呃咿"实为本唱段的起腔、叫板，经一段锣鼓后，李三娘心情平静，便徐徐道出个中情由，其中"吔""呃""啊""哦"之衬字均为语气衬音字，表达情感之用。而最后的"咿"字又把心情表达推向高点，并带动锣鼓伴奏的再度激昂，把剧情气氛推向高潮，衬字在于丰富情感表达方面确有妙用。

刘智远夫妇"哭灵"的一段唱腔亦很特殊。刘不唱词文，只唱"依"字，而李三娘亦只唱一"咦"字，整曲演唱仅用此二字拖腔来完成，加上后台帮腔，如诉如泣，气氛悲凉。这种唱腔可能是吸收民间"哭灵"的腔调用于戏曲唱腔之中。

（5）加白或夹白

通常是在曲牌原有固定唱词格式的前后或中间，加进一些接近口语的词句，使思想情感得以更为充分地抒发。这类曲调一般字多音少，多句唱词紧接连唱。旋律音调是口语化的夸张音调，由吟诵音调转化而成，音调进行较为平稳，与语言声调紧密相吻合，常以同音的持续反复为主。如永安的大腔戏《白兔记·挨磨》中的【香罗带】一曲（正旦为李三娘，夫旦为丑奴）：

（正旦唱）愁肠千万般，是这等重磨沉沉，怎生挨得，好叫奴，愁肠千万般。（夫旦白：这贱人，一起头就愁肠千万般。）（正旦唱）叹！（滚）嫂，尔这样打奴怎的？奴又不是不挨，移步难挨，恨杀无仁义，哥嫂心狠毒。（夫旦白：我怎么狠毒？）（正旦唱）尔怎么不狠毒？奴与刘郎，夫妻一对，双来双去，永不分离。尔在我哥哥跟前搬弄是非，因此上，打开奴的鸾凤交，到如今，别（逼）奴家改嫁人。（正旦插白）若要改嫁人，奴家就——（夫旦白：就什么？）（正旦唱）尔就将刀砍下奴的头来。又怎敢伤风败坏人伦。①

4. 帮腔特征

一唱众和，"和"即是"帮腔""帮唱"，这也是大腔戏的演唱特征之一。清李调元《剧话》所述高腔音乐演唱形态时提到：

弋腔始弋阳，即今高腔，所唱皆南曲……向无曲谱，只依土俗，以一人唱而众人和之。亦有紧板、慢板。②

清代杰出戏曲理论家李渔在《闲情偶寄》中说：

弋阳、四平等腔，字多音少，一泄而尽。又有一人启口，数人接腔者，名为一人，实出众口。③

大腔戏在演唱上仍保留弋阳腔"不被管弦，锣鼓助节；一人启口，众人帮腔"的特点，且多为同台演员和乐手相帮。帮腔，有帮全句的，有帮句尾的，也有帮重复句的。句尾帮腔

① 清朝永安县丰田村佚名氏抄本《白兔记·十六出·三娘挨磨》，熊德钦保存。
② 清·李调元：《剧话》，见《中国古典戏曲论著集成（八）》，中国戏剧出版社 1982 年版，第 46 页。
③ 清·李渔：《闲情偶寄》，见《中国古典戏曲论著集成（七）》，中国戏剧出版社 1982 年版，第 34 页。

多从该句唱词倒数第三字、第二字或第一字加入，分别称为三字帮、二字帮和一字帮。帮腔时还根据不同剧情和舞台气氛分字帮和腔帮。字帮，即与角色演员同唱一样字句；腔帮即用衬字相帮，无具体词句。此外，尚有徒歌清唱不帮腔的。

关于大腔戏的帮腔问题，是否承继了弋阳腔的"帮和"形式，也是很值得探讨的。钱南扬先生在《戏文概论》一文中说：

弋阳腔又有帮腔的特点，即某一曲牌，规定某某几句由后场接唱。这种一唱众和，也与"喧"有关。可是过去的选本、曲谱之类，不大注意这个问题，没有逐句逐段注明帮腔，所以古代弋阳腔的具体情况，我们知道的很少。①

正由于弋阳腔的帮腔问题未见于文献，所以后人就个别地区的帮腔现象作出了许多猜测。在《白兔记》的演出中，就出现了三种不同类型帮腔形式：

（1）每句帮腔

这种现象比较普遍，在演出中多数用此类。每句帮腔，即在演员开口唱一二字或三四字后帮入，或在演员唱完一句后，再整句重复帮腔。

（2）独唱后接腔

《汲水》《磨房会》两场中，李三娘的唱腔就出现过这种情况，即演员几乎一口气把唱词用独唱的形式唱出来，到末尾才有停顿，由众人接腔。这种"板式"在尤溪黄龙大腔戏中被称为"快板"。清代李调元在《剧话》中说到弋阳腔的演唱形式时亦云："向无曲谱，只沿土俗，以一人唱而众和之，亦有紧板、慢板。"那么大腔戏中的这种"快板"是否就是弋阳腔中的"紧板"呢？这种"紧板"之后的"帮尾腔"是否也是它帮腔形式的特点之一呢？现在似无从考证。

（3）众口合唱

这一类型的帮腔在《白兔记》中比较少，但很典型。如《回书》一场，刘智远接到李三娘的书信时有一段唱腔，这段唱腔是表达刘智远捧读书信时痛心疾首的心情，书信的内容从头到尾是众口同腔、齐唱齐帮地唱完，几乎就是大齐唱。这种唱法在屏南四平戏《刘文锡》一剧中亦有，如华岳三娘在回庙发现刘文锡的题诗时，就是用齐唱的形式来表现。这种众口合唱的帮腔为弋阳腔"其节以鼓，其调喧"的演唱特征作了极好的注脚。此帮腔法即如李渔所说的"一人启口，众人接腔，名为一人，实众口"。

（4）句尾帮腔不带唱字

这种形式往往是在行腔的唱词结束后紧接着以一个衬词作为帮腔的唱词而形成一种帮腔。

（5）句尾带字帮腔

这种帮腔形式是在唱腔的结束句中唱词的倒数一个或数个字上构成的一种帮腔形式，又可分一字帮、二字帮和三字帮等。

① 钱南扬：《戏文概论》，上海古籍出版社1981年版，第67页。

（6）曲末全句帮腔

这是指对整句都进行帮腔的一种帮腔形式，往往出现在唱段的结束句上，更加强化唱腔的艺术渲染力和终止感。

丰田大腔戏的演出中，其演唱形式有不少"随意性"的现象，这种现象很近于文人常说的"随心令""随心板"。如凌蒙初在《谭曲杂札》一书中就说：

弋阳土曲，句调长短，声音高下，可以随心入腔，故总不必合调……[1]

张庚、郭汉城《中国戏曲通史》"弋阳腔音乐"一章中也说到：

弋阳诸腔中帮腔的运用，可以说是南戏这种戏剧手法的进一步发展。[2]

从丰田大腔戏《白兔记》的帮腔形式中，还可以找到南戏中多种多样的和声帮唱形式的一些痕迹。帮腔谱例如下：

谱例21：《君臣今日路中宿》，《破庆阳》娘娘、苏秦唱腔（康章植演唱）

在帮腔过程中，打击乐器往往是在帮腔后进行的。但一些曲牌由于情节的需要，起到渲

[1] 明·凌蒙初：《谭曲杂札》，见《中国古典戏曲论著集成（四）》，中国戏剧出版社1982年版，第254页。
[2] 张庚、郭汉城：《中国戏曲通史（中）》，中国戏剧出版社1981年版，第371页。

染情境、铺设情节、突出人物的作用，常常也会在帮腔时加入打击乐，出现帮腔与打击乐同行的场面。

5. 滚唱

在弋阳腔高腔系统中，"滚"的形式亦很普遍。"滚"，或称"滚唱""滚白"，二者其实是一体，即夹于唱段中的具有明显感情色彩的如唱如白、或诉或语的、带韵或不带韵有强烈节奏感的诉说。所谓滚唱，明人王骥德、清人王正祥都有论述。王骥德《曲律》中说："今至弋阳、太平之滚唱，而谓之流水板。"①按近人解释，滚唱是"突破曲牌联套固有格式，从中插进一段或多段接近口语的词句，用'滚唱'的方法，使它与曲牌曲词联成一体"②。在大腔戏唱腔中，唱滚时常常在抄本上标有"叹"字，"叹"即是滚唱的标志。王正祥《新定十二律京腔谱》一书的《总论》即载：

尝阅乐志之书，有唱、和、叹之三义。一人发其声曰唱，众人成其声曰和；字句联络纯如绎如，而相杂于唱、和之间曰叹。兼此三者，乃成弋曲。由此观之，则唱者，即起调之谓也；和者，即世俗所谓接腔也；叹者，即今之有滚白也。③

大腔戏之滚唱与明代弋阳腔的滚唱有着亲缘关系，从《白兔记》的唱腔中可见一斑，其中即有"畅滚""滚白"的存在。在大腔戏唱腔中，这种滚唱又是以齐整的对称的上下句为基本结构单位，有四字句、五字句、七字句多种词格组成，以七字句为多。而且这种上下句的结构有极大的伸缩性，可长可短，运用起来极为自由。这种滚唱有的是在曲牌之内加入大段滚板的唱法，称为"畅滚"；另一种滚唱是在曲牌之内，穿插进若干句简短滚板，称为夹滚。如第二十出《回书见父》刘智远念李三娘信的一段唱腔为"畅滚"。其词如下：

（刘智远唱）别时容易见时难，望断山河远水观。十六年来人面改，八千里外客心安。鸿雁不传君不至，井边留君待君看。伯仁为义空冷死，齐语含冤枉拜官。早回三日夫妻重相会，迟回三日鬼门关上作夫妻。（叹）三娘妻！尔乃是妇流之辈，都有书信相通，丈夫枉为官居极品，不寄到一张白纸么妻！（唱）一见鸾笺，叫人怎不双泪垂！④

又如《扫地》一场李三娘背地里观察刘智远的那段唱腔较明显。她在行腔时很少翻高八度，其数板式的唱腔中的一段"滚唱"几乎同于说白，以致后台无法帮腔。

滚唱是弋阳腔中经常运用的一种唱腔形式。滚唱句的落音通常可分为三种类型：一是所有乐句常落在同一个音上，使得整个滚唱乐段类似单乐句的多次重复或变化重复。二是常以上下两个落音多不相同的句子，为一个单位进行反复滚唱。三是落音随着唱词的语调变化被运用得十分自由。谱例如下：

① 明·王骥德：《曲律》，见《中国古典戏曲论著集成（四）》，中国戏剧出版社 1982 年版，第 119 页。

② 齐森华等主编：《中国曲学大辞典》，浙江教育出版社 1997 年版，第 679 页。

③ 清·王正祥：《新定十二律京腔谱·总论》，古典文学出版社 1958 年版。

④ 清朝永安县丰田村佚名氏抄本《白兔记·二十出·回书见父》，熊德钦保存。

谱例22：《白兔记·三娘枪棍》李三娘唱腔（邢承榜、熊德钦演唱）

（乐谱略）

刘 郎 你（哪）好 差， 苦苦 去 看 瓜。 爹
娘（啊） 你 好 差（呀）， 把 我 嫁 与 他。 哥 嫂（哪） 你 好 差， 苦苦 要 害 他。
（叹）（呃 咻） 适 才 刘 郎 说 道（吧）。 念 起（哪） 夫 妻
情， 千万 送 水 茶； 不 念（哪） 夫 妇 情， 凭 在 奴 心 下。 久 后 终
须 靠 着 他， 久 后 终 须 靠 着 他。

（五）唱腔调式、板式与旋法

1. 唱腔调式

从现有的曲牌名称来看，大腔戏唱腔大多沿用南北曲的曲牌名称，但其保留了弋阳腔"向无曲谱，只沿土俗"，"改调歌之""不叶宫调"的特点，保留"不被管弦，锣鼓助节；一人启口，众人帮腔"的特点。所谓不叶宫调，指艺人演唱时缺乏调高概念，根据嗓音条件来确定调高，难以确定曲牌的宫调。根据唱腔的曲调确定的宫调（调高）不一定是原曲牌的宫调。

大腔戏唱腔以五声音阶为主，六声音阶、七声音阶为辅，有宫调式、商调式、角调式、徵调式、羽调式，羽调式、商调式为多。在不少唱腔中出现4、7、#4、#1、#5、b2的变化音，有些变化音是艺人润腔过程中产生的装饰，有些可能是艺人音准的问题，但有一部分属于移宫转调。其中，向上五度移宫就出现了变宫"7"音，向下五度移宫就出现了清角"4"音。如《君臣今日路中宿》中，每次清角"4"的出现，从 g 羽调式向 c 羽调式转调；角"3"的出现，又从 c 羽调式转向 g 羽调式，如谱例21。

这种在同一曲牌中出现移宫转调或调性交替的情况，有时容易产生调性模糊，如在徵调式曲调中掺有角调式色彩，在角调式曲调中掺有羽调式色彩，在羽调式曲调中掺有商调式色彩等。如《秦居雍州（二）》，引句为 g 商调式，从"虎（啊）"后转向 d 商调式，"从容归吾手"转 d 羽调式。谱例如下：

谱例23：《秦居雍州（二）》,《金印记》苏秦唱腔（余明夏演唱）

1=F 4/4

卅 6 - 6 5 6 6 5̲3̲ 3 - 5̲6̲ 5̲3̲5̲ 5̂ - 6̲1̲ 6 …… 6̇
秦 居　　　　　雍　　　　　州　　　　　（呃）

3̲ 6 - 5̲6̲ 6̲5̲3̲ 5 6̲5̲ 0 6̲6̲ 5̲6̲5̲3̲ | 2̲2̲ 3̲5̲3̲ 2 2̲7̲2̲ 6̲7̲
龙　　　　　争　　　　　虎（啊）

2 2̲6̲7̲ 6̇ - 5̲6̲ 3̲5̲ 6̂ …… | 2̇ 7̲2̲ 6̲6̲5̲3̲ 5̲6̲ 6. 6 -
斗（哎　啊　　　啊）。　　　　　干　戈（哎）　　　后,

2̲2̲ 3̲6̲ 5̲3̲ 2̲7̲2̲ 0 | 2̲3̲ 5. 6̲6̲3̲2̲ 2̲2̲ 3
六（哇）国（哎）　为（啊）仇,　从　容　　　归（哎）

2̲2̲ 1̲6̲ 6̇ 0 | 2̲1̲ 0 6̲2̲1̲2̲1̲5̲6̲3̲5̲ 6 ……|
吾（哎）　手　　　（哎）。

移宫转调不仅存在于曲牌的腔句之间，也常常出现于引句与正板之间，多为上五度移宫。《白兔记》相当部分唱腔都属于这类移宫，如《桃杏锦村》。

谱例24：《桃杏锦村》,《白兔记·第一出·登台沽赏》刘智远唱腔（邢承榜、熊德钦演唱）

卅 2 5 3̇ 5 3 5 6̇5̲ 6̇6̲1̲ 5 - ＼
桃 杏 锦　　　　村（咿），

4/4 3̇ 3̇2̲ 2̇7̲ 2̇ | 3̇ 2̇3̲2̲7̲6̲ | 2̇7̲ 3̇2̲ 2 - ＼
忽 听 柳 莺 唤 客　　　醒。

也有的曲调出现六声，多增加 #5 和 ♭2 音，一般做为唱腔拖腔部分的经过音，起到修饰、辅助的作用。如《和顺牌》中的拖腔，谱例如下：

1 0 3 | 6̲1̲ 1̲6̲5̲ | 1 1 3 | 1̲3̲ 1̲6̲5̲ | 6 - | 1̲♭2̲1̲1̲ #5̲ | 6 #5 | 6 -|
两 军　阵 前（呀）　须（呀 啊）前　　　行　　　（啊）。

2. 唱腔板式

大腔戏常用的板式有散板、慢板、紧板、流水板，从拍子角度来看，有散拍子、$\frac{1}{4}$、$\frac{2}{4}$、$\frac{3}{4}$、$\frac{4}{4}$、$\frac{5}{4}$等多种节拍。散板、慢板、紧板为主要板式。散板主要用于曲牌的开头，作为唱腔的引句。一般来讲，曲牌重复演唱时不使用散板，更换曲牌时唱段的开头还需要运用散板。散板在曲牌联缀时，常有"散—整—散"的节奏变化规律。

在节拍方面，大腔戏常使用变换拍子，在一个曲牌内出现除引句散板外的其他两种以上的拍子。如《告公公听奴言明》，$\frac{4}{4}$、$\frac{5}{4}$、$\frac{2}{4}$频繁变换。唱腔板式速度由散板—慢板—紧板。

谱例25：《告公公听奴言明》，《取盔甲》杨八娘唱腔（康章植演唱）

大腔戏唱腔中的变换拍子，一是锣鼓节奏配合身段表演、程式动作所致，一是唱腔的节奏韵律所致，总体上是表现角色行当的情感变化需要。

3. 唱腔旋法

大腔戏唱腔既委婉悠扬，又高亢激越、粗犷奔放。因大量真假声交替和帮腔的演唱特点，使得行腔较自由，多以一字一音为主，字多腔少，间有小拖腔，可自由伸展。曲调旋法常出现二度、三度级进与四度、五度、六度、七度、八度、九度、十度等大跳音程的交织，在引句、句逗、句尾处常有拖腔。

大跳旋法常出现于帮腔与真假嗓交替的部分，也频繁用于句首、句中、句尾。

帮腔出现的大跳，如《和顺牌》。帮腔"听言因"曲调中出现 $\underline{6}$—$\dot{1}$ 十度大跳。谱例如下：

真假嗓交替处的大跳，这种情况存在于《白兔记》大多数唱腔的引句中。引句常出现拖腔和七度以上的大跳。如《紫燕衔泥堂前地》，"待我下来咿"一句，"来"字用真声，拖腔"咿"字用假声，曲调1 3̇为十度大跳。谱例如下：

$$\frac{2}{4} 6 \quad 6 \mid \dot{1} \ \dot{2} \ 3 \mid \dot{2} \ \dot{2} \ \dot{2} \ 6 \mid \dot{1} \ 6 \ 3 \mid 3 \ 6 \ 3 \mid 3. \ \dot{1} \ 3 \parallel \text{廾} \ 3 \dot{1} \ 3 \ - \ \dot{2} \ 3 \ \dot{2} \ 7 \parallel$$

紫 燕　衔 泥　堂(啊)前　地，　待 我　下　来　(咿)。

句首的大跳，如《白兔记》刘智远唱"致"字小拖腔中1 3̇十度大跳。谱例如下：

谱例26：《白兔记》刘智远唱腔（熊德树演唱）

$$\frac{2}{4} \dot{1} \ \dot{1} \quad \dot{3} \mid \dot{3} \ \dot{1} \ \dot{1} \mid \dot{2} \ \dot{2} \ \dot{2} \ \dot{1} \mid \widehat{\dot{1} \ 5} \ - \mid$$

景 致　　依　　原。

句中的大跳，如《告公公听奴言明》，引句"恼恨泼妇太无礼"中，"无"字小拖腔先下跳五度再折回七度大跳；"暗把那飞刀来伤"中，句首"暗"字曲调出现五度大跳。

　　　　　　　　　　　　　　　　　五度七度　(帮)　　　　　　　　　　(止)

$$\text{廾} \ 6. \ 5 \ 5 \ 3. \ 3 \mid 3 \ 5 \ 3 \mid 3 \ \frac{3}{2}6. \ 5 \ 5 \mid 5. \ 5 \ - \ 3 \ 2 \ 3 \ - \mid$$

恼　恨(哎)　泼 妇 太 无　礼(呃)，

五度

$$\frac{4}{4} 5 \ 1 \ 1 \ 6 \ \dot{6} \ 1 \ 1 \ 2 \mid \frac{5}{4} 5 \ 3 \ 3 \ 2 \ 1 \ 1 \ - \mid \frac{4}{4} 2 \ 3 \ 2 \ 1 \ 6 \ 5 \mid 6 \ - \ - \ - \mid$$

暗　把 那 飞 刀 来　伤　(哪 啊)。

句尾的大跳，如《合刀记》刘智远唱词中的"嘱"字小拖腔6 1̇十度大跳。谱例如下：

谱例27：《合刀记》刘智远唱腔（萧先规演唱）

$$\underline{6} \ \underline{7} \ \underline{6} \ \underline{6} \ \underline{6} \ \underline{6} \ \dot{1} \ \underline{6} \mid$$

听 我　一 言　嘱(咿)

（六）伴奏音乐

戏曲行中常说到"七分锣鼓三分戏"，讲的是锣鼓伴奏的重要性，而大腔戏的伴奏尤为重要。

1. 乐队乐器

（1）乐队建制

大腔戏的乐队建制为5人：司鼓、大锣（兼唢呐）、小锣、大钹、小钹。其职司情况为：

司鼓：掌堂鼓、板鼓，负责全场帮腔及台上应答，为全班总管、乐队指挥。

司锣：司大锣与小钹之演奏，帮腔。

大钹：司大钹，兼帮腔。

小锣：司小锣，台上应答，检场。

乐队摆在舞台正中间靠墙处的一张长条桌子的左右两侧（司鼓、小锣、大钹、小钹在右；大锣（兼唢呐）于左。故乐队在伴奏时，也同时担负帮腔的任务。尤其是司鼓，它不仅要打鼓，还要自始自终地为演员帮唱，是整出戏的重要角色。

（2）后场位置

乐队坐场的位置各地均有不同。永安青水丰田村大腔戏班多安排在一桌二椅的后面靠墙处，按大锣、司鼓、小锣、大钹、小钹一字排坐。尤溪县大腔戏班的唢呐多摆在舞台两侧，其坐场位置分布为：司鼓、小锣、大钹、小钹在右，大锣在左。

2. 伴奏乐器

大腔戏主要乐器有：鼓（大小鼓各1只）、板鼓（拉大）、平面大锣、大钹（大闹）、小钹（小闹）、小锣（碗锣）、唢呐等。

大鼓：也称堂鼓，鼓身木制，椭圆形，上下两端蒙以牛皮，鼓高约50厘米；鼓面直径约28厘米，两端较小，中间大，鼓近上方配有两个金属环，以便挂于木制鼓架上，鼓槌两根长约25厘米，手持端较粗，击鼓端略小。堂鼓发音粗犷、洪亮，常用在文官升堂、武将升帐、两军交战、喜庆等场面。

板鼓：又称单皮鼓，鼓形扁而圆，鼓面略呈弧形，内用木料拼制而成，中空，呈圆孔状，直径约六七厘米，鼓围直径约25厘米，外以牛皮蒙之。鼓高约7厘米，鼓槌是两根江苇竹，各长20厘米，直径约1厘米。发音较尖。是后场指挥伴奏、起介、引唱等最重要的乐器之一。

大锣：即堂锣、锣铸，有平锣、钟锣两种。平锣直径约40厘米，锣面平，锣内框边高约3厘米；钟锣，俗称"肚脐锣"，较平锣厚，直径约32厘米，锣中心凸起1.5厘米，呈肚脐状。锣面中心宽约8厘米，外围宽约20厘米。锣内框边高约2厘米，上钻两个孔以便系挂于锣架上。平锣之锣槌较钟锣之槌略小，亦有以木糙槌击钟锣者。此外，因民间戏剧产于苏州，故多称这些锣为"苏锣"。而当代民间班社多买不到平锣，而用京剧之锣代之。平锣与钟锣之发声不同，平锣音宽广、洪亮，而钟锣音沉闷、幽远。通常一班仅用一种铜锣，有条件的班社二锣并用。打锣者地位仅次于鼓，或兼唢呐吹手，或兼击小钹，各班情况不一。

小锣：又称碗锣、汤锣。铜制，圆形，中部稍凸起，锣面直径约22厘米，锣边高1.5厘米。奏乐时左手中指和食指勾住锣边，右手则用小锣批（长约20厘米，上端宽约5厘米，下端宽约4厘米，厚约0.4厘米的竹片或桐木片）悬手击之。有时后场人手不够时，小锣则扑于垫圈上，由鼓师配合鼓点敲打。

大钹：又称大闹、铙钹、闹钹。圆形，铜制品，以上下两片组成一副。每片均呈圆顶草帽状，边缘略平微翘。直径约34厘米，帽顶处有一小孔，用布或绸条穿入并打结系紧，以备演

奏者抓扣。两片互击，发音开阔、粗壮，是大腔戏锣鼓经的重要辅助性乐器之一。另外，大钹还能单独或与其他乐器一起制造巨浪、风声等音响效果。

小钹：又称小闹，铜制品，其形状似大钹而缩小，每片直径约20厘米，两片互击，发音开放、清脆。后场人手不够时，常置于垫圈上，乐手左手持上钹从上往下撞击之，常与大锣相配搭。

唢呐：簧管乐器，由四个部分组成，管身为上细下粗，形似竹节的一根木管，木管下端套着可伸缩的铜制喇叭，木管上端则接以形似葫芦的哨子，哨子卜端接上哨子即可吹奏发声。唢呐发音㿟而威，在场面中以唢呐主奏的有不少。

3. 唢呐曲牌

唢呐曲牌，也叫唢呐吹牌，是大腔戏音乐伴奏的一个组成部分，其作用一般在于排场之气氛喧染方面。大腔戏传统伴奏曲牌相当丰富，分列于下：

（1）永安唢呐曲牌

发现于丰田村大腔戏艺人熊德钦家中珍藏的民国初年的抄本《连岛传集样排甫（谱）全集》，工尺谱，共有72支曲牌，分别为：

【点将（绛）】【沙白皮】【家住在】【寿元（筵）开】【红绣鞋】【尾声】【紧风入松】【寸板】【清水令】【步步娇】【双箔则】【紧过场】【水（醉）太平】【大开门】【风入松】【接贵（折桂）令】【不是路】【梅花序】【千秋岁】【武点将（绛）】【反牒（叠）】【结三枪】【接驾】【太平寨】【水仙子】【雁儿落】【古（沽）美酒】【清江引】【江鱼（儿）水】【晓晓（叨叨）令】【门皮（牌）令】【上小楼】【得胜令】【大排对】【杀人刀】【得晋仔】【汉中山】【荣归】【回头龙】【广苏金】【斗鱼灯】【一封书】【游莺】【双下匦】【庆元（泣颜）回】【绿袍（六幺）令】【苏江南】【双晋（留）莲】【将军令】【琵琶词】【清水关（令）】【过江龙】等。其中,【江南平板】【进酒串】【马古串】【紧板串】【打线】【四季串】【胭脂串】【独板串】【三进串】【文串】【集锦串】【四合串】【西皮串】【拾玉串】等，不是大腔戏伴奏曲，从"串"字的名称分析，应为弦乐之乐曲，而从【江南平板】【三进串】【打线】【西皮串】【拾玉串】等来看，它们更多是来自小腔戏特定剧目的琴串，或皮黄曲调之弦乐伴奏，或过场曲。

另外,丰田村大腔戏艺人兼道师的熊春木收藏的工尺谱里有【园林好】【红绣鞋】【尾文上】【天水关】【加冠点干】【封王】【滴流子】【沙劳皮】【尾文】【风入松】【一江风】【六字吊大开】【金榜排】【大开门工字】【工字路大开门】【大开门王字吊】等多种。

（2）尤溪唢呐曲牌

尤溪的大腔戏唢呐曲牌亦很丰富，现在老艺人能记起的就有四十多支。这些曲牌，有的是见之于《九宫音律》的古曲，有的是来自民间的小曲，亦有来自昆弋声腔的曲牌。常用的有【小八仙】【接鬼（折桂）令】【笔架楼】【得胜牌】【点江（绛）】【金榜】【仙花子】（又名【红绣鞋】）【奏朝牌】【拜团圆】【雷鸣】【广东歌】【八板头】【五马会朝牌】【水灯笼】【算命歌】【昂子金】等,这些均有音响资料。还有一些尚未录音的曲牌,如【茉莉花】【玉铭口】【一封书】【豆艮】【上酒楼】【五更里】【五更天】【公堂令】【烟筒歌】【糖歌】【瓜子金】【两人懒画眉】【步步娇】

【清水引】【吕朝金】【百家楼】【肖女娘】【红日松】【观音赞】【懒画眉】【烧天魔洞】等。上述曲牌常用于开场、酒宴、挂帅、簪花、点将、出征、奏朝、班师、八仙出场以及尾声等场面。

（3）大田唢呐曲牌

大田大腔戏保存的唢呐曲牌有三十多支,主要为【家住在】【天水关】【寿筵开】【大开门】【红绣鞋】【普庵咒】【点干（绛）】【广西经】【沙腊皮】【一江风】【标金榜】【清板】【阵山】【天下乐】【大排队】【双桂子】【清水令】【献宝牌】【收江南】【雁儿落】【沽美酒】【清江引】【仙花子】【元（园）林好】【混江龙】【急寸板】【接驾】【拜印】【北尾声】【尾文牌】【南尾声】等。此外,还有一些没有工尺谱的唢呐曲牌名:【寿元（筵）开】【三牙皮】【六尾（幺）令】【下足】【上小楼】【竹乐子】【金土金】【双白芍】【风入松】【朱辂儿】【千秋岁】等,其中一些吹牌名称不见于戏曲之曲牌名,显然是在流传中对原名失忆,从而产生出根据功用或方言谐音而起的代名。

（4）唢呐曲牌的应用

A. 唢呐曲牌的功用类别

唢呐曲牌是大腔戏伴奏音乐的一个重要组成部分,传统曲牌有近百首,现艺人尚可吹奏的常用曲牌还有四十多首。曲牌多用于开场、场间、结束,以及一些表演科套上,按其功用可分为:

开场乐:如【笔架楼】【点绛】【大开门】等;

酒宴乐:如【上小楼】【寿筵开】【沽美酒】【锦堂月】等;

排场乐:如【金榜】【得胜令】【将军令】【五马会朝牌】等;

哀哭乐:如【哭相思】【不是路】【懒画眉】等;

奏朝乐:如【奏朝】【清水令】【接驾】【庆元（泣颜）回】等;

过场乐:如【昂子金】【一封书】【风入松】【紧过场】等;

团圆乐:如【拜团圆】【千秋岁】【荣归】【太平寨】等。

B. 唢呐曲牌在戏中的运用

大腔戏唢呐曲牌是音乐伴奏的一个组成部分,一般用于开场、进场间,以及一些场面科套表演。开场有如开场点将、喜庆酒宴场面等。唢呐曲牌在大腔戏剧目演出中的应用极为频繁,如大田大腔戏《鲤鱼记》一剧共26出,其中应用唢呐曲牌的过场曲达20场之多,其主要曲牌使用情况如下:

第一出《会友》:【过堂】【过堂】【红绣鞋】【尾文牌】;

第二出《赏花》:【急过堂】【锦堂月】【尾文牌】;

第三出《求嗣》:【一江风】【急过堂】【尾文牌】;

第四出《祈子》:【一江风】【文串牌】【尾文牌】;

第五出《送儿》:【过堂】【点干（绛）】【金榜牌】;

第七出《取名》:【尾声牌】;

第八出《出洞》:【点干（绛）】【尾声牌】；

第十出《攻书》:【尾声牌】；

第十一出《回报》:【过堂】【尾文牌】；

第十三出《上寿》:【寿筵开】【尾文牌】；

第十四出《摇花》:【尾文牌】；

第十六出《归家》:【风入松】；

第十八出《接旨》:【过堂】【尾文牌】；

第十九出《变包》:【尾文牌】；

第二十出《审问》:【过堂】【金榜牌】【桂枝香】【尾文牌】；

第二十一出《问城隍》:【过堂】【一江风】【急过场】【沙腊皮】【尾文牌】；

第二十二出《发将》:【一江风】【尾文牌】；

第二十三出《投观音》:【过堂】【观音赞牌】【风入松】【清水令】【步步娇】【尾文牌】；

第二十五出《考试》:【急过堂】【尾文牌】；

第二十六出《团圆》:【一江风】【过堂】【红绣鞋】【尾文牌】。①

C.南平大腔戏唢呐曲牌之"工尺谱"调门

目前保存的有【八角楼】等工尺谱，其调门与一般的笛上七调基本相同，有如下七种：

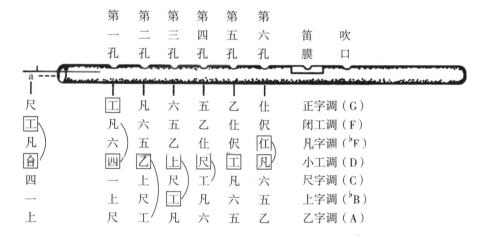

第一孔	第二孔	第三孔	第四孔	第五孔	第六孔	笛膜	吹口	
工	凡	六	五	乙	仕			正字调（G）
凡	六	五	乙	仕	伬			闭工调（F）
六	五	乙	仕	伬	伍			凡字调（ᵇF）
合	四	乙	上	尺	工	凡		小工调（D）
一	上	尺	工	凡	六			尺字调（C）
上	尺	工	凡	六	五			上字调（ᵇB）
尺	工	凡	六	五	乙			乙字调（A）

4.锣鼓经

锣鼓是大腔戏音乐伴奏的主要乐器，自古以来，保留着弋阳腔"不被管弦"，"其节以鼓，其调喧"的古老艺术特色，它起着开台、定音、伴奏、衬托舞台气氛的作用，有一整套伴奏谱式，通称"锣鼓经"。而这套锣鼓经在各地的运用也有不同的谱式。

① 本节资料引自大田县广平镇岬头村林长茂 1986 年 4 月初三日抄本《鲤鱼记》，对个别有出入的曲牌进行了更正。

（1）锣鼓经

常用的锣鼓经除大小过场外，还有【大出台】，踩官步用;【小出台】，旦丑行场用;【飞风鼓】，似【急急风】，节奏较快，用于"开山或慌张行路";【长板鼓】，似【拖锣】，用于败阵急逃。还有程式性的锣鼓经，如【开台锣鼓】【出八仙锣鼓】【跳台锣鼓】【收场锣鼓】等。

（2）永安丰田村的闹台谱

永安丰田村大腔戏的锣鼓闹台或伴奏谱有多种，其主要有:【闹台谱】【火炮】【口宽】【过火炮】【过马古】【过小皇古】【过满堂红】【上十字断】【二般倒】【入曲】【六头】【过六头入曲远】【过六头入曲景】【中放】【入曲】【过火炮】等。①其中谱例为:

【闹台谱】匡，匡，匡～～达达匡，达七，达匡，达匡——

【火炮】达冬龙匡，七匡，七匡，七匡，七匡，达，七七——达冬龙

（3）南平大腔戏的锣鼓经

南平大腔戏的锣鼓经有:【开山】【半锣钹】【火炮】【交钹】【八角梅】【交锣】【长板】【加官鼓】【大过场】【过场】【小出台】【点将】等数种。

（4）开台锣鼓谱例

丰田大腔戏班演奏（卢天生记谱）

（5）锣鼓字谱说明

匡：也作况，大锣单击。

打：也作大、达，板鼓单击。

贡：钹、鼓同击。

① 邢振根传抄:《大小腔闹台总本》，2004年岁次甲申仲月，熊德钦亲笔手抄本。

仓：大锣、小锣、大钹同击。

七：大钹重击。

才：小钹、小锣同击。

龙：大锣轻奏，钹加入齐奏。

冬：堂鼓单击。

乙：也作衣，敲击钹、鼓边。

台：小锣单击。

5.伴奏音乐的特征

（1）简单、粗犷的锣鼓伴奏

大腔戏保留着弋阳腔以锣鼓为主的伴奏形式，保留着弋阳腔不用管弦"其节以鼓，其调喧"的艺术特色。锣鼓经是大腔戏音乐的重要组成部分，从开场的【开台锣鼓】到结束的【收场锣鼓】，都由锣鼓伴奏来连接。它起着开台、定音、伴奏和烘托气氛的作用。常用的锣鼓经除大、小过场外，还有踩官步用的【大出台】，旦角和丑角出场用的【小出台】，有用于慌张行路，节奏较快的【飞凤鼓】，用于败阵急逃的【长板鼓】等。

（2）唱、帮、打三个部分的有机结合

大腔戏音乐为"唱、帮、打"的有机结合，即唱腔、帮腔、打击乐三者交错进行。一般常见的是打击乐完接一个乐句唱腔，这个乐句后半部分为各种形式的帮腔，帮腔完了接打击乐……，如此反复直到曲终。如《合刀记》刘智远的唱腔。

谱例28：《众英雄听言因》，《合刀记》刘智远唱腔（萧则育演唱）

1＝G【和顺牌】中速

以上谱例可以看出，每一个乐句都有帮腔，帮腔完接二或四小节的打击乐伴奏，保留了弋阳腔"不被管弦，锣鼓助节，一人启齿，众人帮腔"的特色。

综上所述，大腔戏是我国明代弋阳腔遗存于闽中、闽北地区的原生态戏曲形态，在经历数百年人世沧桑后，它仍然保存于闽中大山之中，一方面说明其传统艺术本身所具有的生命力，另一方面说明我国民族民间文化仍具有深厚的社会影响力。目前，这种古老的声腔剧种虽已残缺不全，但它仍存在许多文化价值。通过对大腔戏及其音乐的研究，我们认为应建立这样几种认识：

其一，大腔戏是研究我国宋元明南戏不可多得的实证资料，无论它的剧目、表演、舞美以及音乐唱腔，都可以找到南戏、弋阳腔戏曲的信息，为研究中国南戏、弋阳腔及中国戏曲史提供了不可多得的参照。

其二，大腔戏虽为民间戏曲，但它是数百年间历代戏曲艺人艺术劳动创作的结晶。在表演和唱腔方面，虽显得粗犷或粗糙，但它是时代艺术积淀的产物，蕴藏着丰富的艺术智慧，只要我们拭去其尘封，它无疑是古代艺术的宝藏，也是戏曲再创作和发展的宝贵资源。

其三，对于大腔戏这种古老的剧种，应认识其不可替代和再生的非物质文化遗产价值的重要性。我们所要做的就是做好它的抢救、挖掘、整理工作，这是保护非物质文化遗产最基础的工作，也是对于剧种今后的生存和发展所必须进行的最重要步骤。然而，过去虽然做出了很多业绩，但应认识到这与戏曲文化遗产的原貌还差很远，我们研究的进度和力度还远不够，我们现在所做的音乐资料的整理虽较前人有很大进步，但依然有许多不尽人意处。这是一项要靠几代人不断去努力的工程，要靠政府部门高度重现和全社会去共同关注问题。我们一方面要努力地工作，另一方面还要积极地呼吁，力求使这古老剧种的保护工作落到实处，为后人留下一些祖宗留下来的东西，并使之成为一种社会共识和共同的社会责任，我们才能无愧于伟大的民族，无愧于勤劳智慧的先辈。

二、唱　腔

（一）曲　牌

1. 春到人间草木知

《合刀记》娄英［小旦］唱

萧先规演唱
周治彬记谱

1＝F

【观花牌】

57

（况况 冬况 0 冬况 ｜ 况况 冬况 0 冬况 ｜ 冬况 冬况 才）

（白：禄禄东风引，正是赏花时……如此带路。）

（帮）（止）

（叫唱：门外）东风 知 早（咿）（衣大 衣大 况 大）

中速

又（啦 啊）只（啰 咿）见（啰 咿 哎 啊），

（帮）（止）

（衣大 衣大 况 大）海棠花开（哎）了（喂 哎），（衣大 衣大 况 大）

（帮）（止）

鸟（哇）情五 更（哎）闲（哎），（衣大 衣大 况 大）人（咿嗬）倚（呀）

（止）

照 栏（哎） 杆（哎）。（衣大 衣大 况 大）正 是（呀）春（呀）眠

不（哇）觉 晓（啦），处处（呀）闻 啼（呀）鸟（啊）。

（帮）（止）

（衣大 衣大 况 大）夜来（呀）风 雨 声（哎），（衣大 衣大 况 大）

（帮）（止）

花（哎） 落（哇）知 多 少（哎）。（衣大 衣大 况 大）

（帮）（止）

正是蝴蝶双双 闹（哎）晓 月（咿），（衣大 衣大 况 大）

（帮）（止）

昔日春（咿）起（呀）看花（啊）枞（哎）。（衣大 衣大 况 -）

说明：从此曲至《翻身勒马转回程》，系根据1983年尤溪县黄龙大腔戏剧团老艺人演唱录音记谱。

2. 我 儿 听 启

《合刀记》刘智远 [正生] 刘承佑 [小生] 唱

1=♭B

萧先规、萧则育演唱

周 治 彬记谱

（远白：你可坐在一旁，听为父道来——）

【拜别牌·头】

（远唱）我 儿（呀）

听（啊） 启（呀），听我一言嘱（咿） 咐（啊咿） 与你（呃），

（衣大 衣大 况 大） 今奉圣旨（呀） 不（呀） 可（呀）

违（呀）。（衣大 衣大 况 大） 即忙 领兵（是）出（呃咿）校（呃咿）

（咿）场（哎），（衣大 衣大 况 大） 提（呀）兵（哩）

调将（啊） 即忙（啊） 剿（哇） 西（呀） 番（啊）。

（衣大 衣大 况 大） 出军阵前 须（啦）仔细（啦）， 出兵 对将（啦）

须（呀）谨（呀）慎（呀）。 （衣大 衣大 况 大） 昔日（呀）

古人（啊） 有个是薛（咿） 猛（哎咿）， （咿子哎），

慢速转中速

59

（止）

$\frac{2}{4}$ 2 2 3. | $\frac{4}{4}$（衣大 衣大 况 大）| 5 6 3 | 2 2 3 6 2 2 6 |

黄 泥 河 中 救（啊）唐 王，

（帮） （止）

$\frac{5}{4}$ 2 3 5 3 6 2 2 7 6 | $\frac{4}{4}$ 5 5 6 2 7 6 6 7 6 | 3 3 6 #5 6 — ‖

得 胜 回 朝（啦） 逞（啊）功（啊） 强（啊）。

【拜别牌·尾】 1＝F（前6＝后2）

（帮） （止）

卅 5 5 6 5 7 6 — 6 6 5. 6 5 4 — 5 6 — |（衣大 衣大 况 大）|

（佑唱）别 双 亲（哎） 如 今 前（哎） 行（哎）！

（帮） （止）

$\frac{4}{4}$ 5 6 5 6 5 3 5 5 7 | 6 6 5 3 — | 2. 3 2 7 6 5 | $\frac{2}{4}$ 6 — |

爹（噢） 娘（啰 啰 哎 啊 啊），

$\frac{4}{4}$（衣大 衣大 况 大）| 3 5 3 2 2 6 | 1 1 1 1 2. |（衣大 衣大 况 大）|

不 能（啊）奉（啊） 承（啊）。

（帮） （止）

3 2 3 2 3 | 2 2 7 5 6 6 7 3 | 2. 3 2 1 7 — | 6 #5 6 — |

此 去 若 得（啦）干（啊） 戈（啦） 停 （啊），

$\frac{3}{4}$ 5 7 6 6 5 | 5 3 3 3 2 | 2 6 | $\frac{4}{4}$ 1 1. 2 — |（衣大 衣大 况 大）|

荣 归 故（噢） 里（呀）奉 君 王（啊）。

（帮） （止）

$\frac{2}{2}$ 7 2 6 6 5 | 7 6 6 — — | $\frac{3}{4}$ 3 3 3 5 6 | 5 3 3 2 2 |

辞（啊） 别（噢） 去（耶 哎）！ 剿（哇）寇（哎） 成 功（啊）

（帮）

2 2 5 3 2 | 7 6 7 6 6 | $\frac{4}{4}$ 3 5 6 5 6 5 3 | 3 2 6 |

荣（呀）耀 改（呀）门 闾（啦）， 荣 耀（啊） 改 门

（止） （帮） （止）

1 1. 2 — | 卅 6 6 6 6 5 6 5 3. 5 7 6 — |（冬况 冬况 0 冬况|

闾（啊）。 （远唱）劝（啊）我 儿 放（啊）心（啊） 前 行（哎），

（帮） （止）

冬况 冬况 才）| $\frac{4}{4}$ 5 6 5 6 5 3 5 5 7 | 6 6 5 3 — | 2 3 2 3 2 7 6 6 6 5 | $\frac{2}{4}$ 6 — |

征 途（噢） 上（哎 啊）

4/4 (衣大 衣大 况 大) | 3 5 2 2 6 | 1 1. 2 - (衣大 衣大 况 大) |
须 当 殷(啊) 勤(啊),

(帮) (止)
3 2 3 2 3 | 7 7 7 5 6 6 1 3 | 2. 3 2 1 7 - | 6 #5 6 - |
劝 你 不 必(啦) 忧(啦) 心(呀) 肠 (啊),

3 5 6 7 6 7 6 | 3 6 5 3 5 3 2 | 7 3 7 3 3 2 2 | 3/4 2 7 6 | 6 |
高 堂 自 有(哇) 看 承(啊), 你 可 小 心(啦) 督 兵(啦)。

(帮) (止)
4/4 2 - 6 6 5 | 7 7 6 - - | (衣大 衣大 况 大) | 3/4 3 3 3 5 6 | 5 |
但 愿(噢) 你(耶 哎)! 剿(哇)寇(哎)

5 3 5 3. 2 | 7 3 7 3 7 2 | 2 7 6 6 | (帮) 4/4 2 2 5 3 3 |
成 功 (啊) 报(啊)答(啊) 朝 廷(啊), 早(啦) 回 朝 中

2 2 7 6 6 6 3 3 | 3 5 6 5 6 5 5 3 | 3/4 2. 6 | 4/4 1 1. 2 - ‖ (止)
奉 君 王(呀么), 早 回 朝(噢) 中 (啦) 奉 君 王(啦 啊)。

3.众英雄听言因

《合刀记》刘智远 [正生] 刘承佑 [小生] 唱

萧则盲演唱
周治彬记谱

1 = G

【和顺牌】中速

2/4 (冬况 冬况 | 0 冬况 | 冬况 冬况 | 0 冬况 | 冬况 冬 | 况 才) |

‖: 1 3 | 1 3 1 6 | 1 6 6 | (帮) 6 6 6 | 1 6 | 6 - | (止) (冬况 冬况 |
(远唱)众 英 雄(啊) 听(啊)言 因(咿)
尔 帅 爷(啊) 小(啊)提 兵(咿),

0 冬况 | 冬况 冬 | 况 才) | 1 1 3 | 3. 1 | 3 3 3 1 | 1 2 1 1 6 |
众(啦)英 雄 (噢)听(啦)言 因 (啦),
尔(呀)帅 爷(啊) 小(啊)提 兵 (啦),

61

| 1 0 3 | 6 <u>1</u> 1 <u>6 5</u> | 1 1 3 | <u>1 3</u> <u>1 6 5</u> | 6 - | 1 [♭]2 1 1 [#]<u>5</u> | 6 [#]<u>5</u> | 6 - |

两军 阵前(呀) 须(呀啊) 前 行 (啊)。
军中之事(啊) 须(呀啊) 殷 勤 (啊)。

| (衣大衣大 | 况大) | 6 | 6 6 | 6 - | <u>5 6 5 3 5</u> | 3 3 | 3. 3 |

我 等是 奉 圣 命(嘞 嘿
那(啦)时 节(是) 转 回(哎) 朝(嘞 嘿

| 1 3 | 1 - | (衣大衣大 | 况 大) | 1 1 1 <u>6 5</u> | 1 1 3 | <u>1 3</u> <u>1 6</u> [#]5 |

哎), 即 忙(啦) 出(啦) 校
哎), 把 尔(呀) 职(哎) 不(哎)

| 6 - | 1 [♭]2 1 1 [#]<u>5</u> | 6 [#]<u>5</u> | 6 - | (衣大衣大 | 况 大) ‖

场 (啊)。
轻 (啊)。

| 1 3 | <u>1 3</u> <u>1 6</u> | 1 <u>6</u> <u>6</u> | <u>6</u> <u>6</u> 6 | <u>1 6</u> | 6 - | (冬况 冬况 |

愿 尔 去(啦) 成(呀)功 转(噢),

| 0 冬况 | 冬况冬 | 况 才) | 1 1 3 | 3. 1 | 3 3 3 | <u>1 2</u> <u>1 6</u> |

愿(啦)尔 去 成(啦)功 转 (啦),

| 1 3 | 6 <u>1</u> 1 <u>6</u> | 1 3 3 | <u>1 3</u> <u>1 6</u> [#]5 | 6 - | 1 [♭]2 1 1 [#]<u>5</u> | 6 [#]<u>5</u> | 6 - |

得胜 回朝(呀) 献(啊) 麒(哎) 麟 (啊)。

| (衣大 衣大 | 况大) | 6 | <u>1 6</u> | 5 | <u>6 6</u> | 6 - | <u>3 6 5 3 5</u> | 3 3 |

陵阳 阁上(嘞) 把 名(嘞) 表(嘞),

| 3. 1 | 3 <u>1 2 1</u> | 1 3 | 6 <u>6</u> 1 <u>6</u> | 1 1 3 | <u>1 3</u> <u>1 6</u> [#]5 | 6 - |

陵阳 阁上(啊) 把(啦) 名 表

| 1 [♭]2 1 1 [#]<u>5</u> | 6 [#]<u>5</u> | 6 - | (衣大衣大 | 况 大) | 1 3 | <u>1 3</u> <u>1 6</u> |

(啊)。 耳 听

| 1 <u>6</u> 6 | <u>6 6</u> 6 | 1 6 | 6 - | (冬况冬况 | 冬冬况 | 冬况冬 | 况 才) |

得(啊) 鼓(啊)催 紧(哎),

62

（帮）

1 1 3 | 3. 1 | 3 3 3 3 | 1 2 1 1 6 | 1 3 | 6 1 1 6 | 1 1 3 |

耳（呀）听 得 鼓（啊）催 紧 （啊）， 相 送 我 儿（啊） 出（哇）

（止）

1 3 1 6 #5 | 6 6. | 1 ♭2 1 6 #5 | 6 #5 | 6 - |（衣大 衣大 | 况 才）|

大（哎） 堂（哎 啊）。

【拜别牌】 速度自由地

）0（ | ¼ 3 | 6 5. | 3 | 6 5. | 5 | 3 | 2 | 2 | 6 6 | 1 6 | 6 1 | 1 3 |

（白略）（佑唱）匆 匆 拜 别 起 程 去， 早 回 朝 中 奉 君

（帮）

2 | 2 | 3 3 | 3 5 6 | 6 5 | 5 3 | 3 | 2 | 2 6 | 1 1 | 1 1 | 2 | 2 ‖

王， 早 回 朝（噢） 中 （噢）奉 君 王（啊）。

4.少年子弟将猛勇

《合刀记》刘承佑［小生］娄英［小旦］唱

萧先规、萧则溶演唱

周 治 彬记谱

1＝G

【雌雄牌】

廿 2 3 3 3 － ³⁄ₜ 3 2 1 － 2 3 3 2 1 6 3 3 6 6 － | ²⁄₄（冬况 冬况 |

（佑唱）少 年（噢） 子 弟 将 猛（啊呜）勇，

中速

0 冬况 | 冬况 冬 | 况 才）| 6 7 6 5 6 | ⌣2 2 3 5⁄3 | 2 2 1 6 | 6 － |

问 我 名（啊） 和（嘞） 姓

（帮） （止）

2 － | 1 2 1 6 #5 | 6 #5 | 6 － |（衣大 衣大 | 况 大）| 5 6 |

（啊）， 姓 刘

2 2 6 1 | 0 2 1 6 | 1 2 2 1 6 | 1 | 2 | 2 6 5 #5 | 6 － | 2 3 3 2 3 |

名（啊）承 佑， 问（啊）我 们 祖 家 沙（啦）头 村。 学（哇）成 了

（帮） （止）

3 5 3 2 3 | 1 1 | 2 | 3. 5 3 2 | ¾ 3 2 3 6 3 | ²⁄₄ 2 #1 | 2 － ‖

文 武 韬（哇） 略， 文（啊）武（咿） 韬略。

63

(衣大 衣大 | 况 大) | 3 2 ²⁻6 | 3 3 6 | 6 - | 6 - | (帮)(止)(冬况 冬况 |
与(哟 噢) 皇(噢) 家

0 冬况 | 冬况 冬 | 况 才) | 2 3 2 | 1 1 2 | 3. 5 3 2 | 3/4 2 2 3 6 3 | (帮)
御 亲 根(啊) 苗， 御(啊)亲(咿)

2/4 2 2 #1 | 2 - | (衣大 衣大 | 况 大) | 6 6 | 2 2 ²⁻7 | 6 6 1 | (止)
根 苗。 你今 敢来(呀) 侵(啊)吾

2 2 2 3 | 2 3 2 6 | 6 5 6 5 3 | 2 2 3 5 | 2 2 1 6 1 | 6 6. | (帮)
界(啦)， 你今 敢(啊)来(咿) 侵(啊) 吾(哇) 界(呀

3/4 2 1 21 6 #5 | 2/4 6 #5 | 6 - | (衣大 衣大 | 况 大) | 3 3 2 ²⁻6 | 3 3 6 | (止)
啊)。 笑(啰 噢)尔(啰 呜)

6 - | 6 - | (冬况 冬况 | 0 冬况 | 冬况 冬 | 况 才) | 2 3 2 3 |
家， 天时地

3/4 2 6 6 5 3 | 2/4 2 2 3 5 3 | 2 2 1 6 1 | 6 6. | 3/4 2 1 21 6 #5 | 2/4 6 #5 | 6 - | (帮)(止)
利(咿) 全(呀) 不(啊)顾(哎 啊)，

(衣大 衣大 | 况 大) | 6 7 6 5 6 | 2 2 7 | 6 6 6 1 | 2 2 2 3 | 3/4 2 6 6 5 3 |
却(啦)不道 侵他 帝(呀)王 都(啦)， 侵 他(咿)

2/4 2 2 2 3 5 | 2 2 1 6 1 | 6 - | 3/4 2 1 21 6 #5 | 2/4 6 #5 | 6 - | (衣大 衣大 (帮)(止)
帝(呀) 王(啰) 都 (啊)。

况 大) | 3 2 21⁻6 | 3 3 6 | 6 - | 6 - | (冬况 冬况 | 0 冬况 | 冬况 冬 (帮)(止)
杀(啰 噢)却(啰 呜)尔，

64

况 才) | 2 $\overbrace{3\ 2}$ | 1 $\overbrace{1\ 2}$ | $\overbrace{3.\ \overset{\frown}{5}}$ $\overline{3\ 2}$ | $\frac{3}{4}$ $2\ 2$ $\overline{3\ 6}$ $\overset{\cdot}{3}$ | $\frac{2}{4}$ 2 $\overbrace{2\ ^{\sharp}1}$ | 2 — ‖
鲜　血　漂(啊)　流，　　　鲜(啊)血(咿)　　流。

(冬况　冬况 | 0 冬况 | 冬况 冬 | 况 才) | 廿 2 2 $\overset{5}{3}$ — $\overset{3}{\overline{2}}$ | $\overbrace{3\ 3}$ $\overline{2\ 2\ 2}$ $\overset{\cdot}{6}$ — ‖
　　　　　　　　　　　　　　　　(娄唱)春 风(啊)　　飞

(帮) (止)
$\overbrace{3\ 3}$ $\overline{6\ 6}$ — | $\frac{2}{4}$ (冬况 冬况 | 0 冬况 | 冬况 冬 | 况 才) | 2 2 $\overbrace{3\ \overset{\cdot}{6}}$. | 0 $\overline{6\ 5}$ $\overline{3}$ |
旗(哟 噢)舞，　　　　　　　　　　　　宝(哇)剑(咿)

$\overbrace{2\ 2}$ $\overline{3\ 5\ 3}$ | $\overbrace{2\ 2}$ $\overline{1\ 6}$ $\overline{1}$ | $\overset{\cdot}{6}$ — | $\frac{3}{4}$ 2 $\overline{1\ 2}$ $\overline{1}$ $\overset{\cdot}{6}$ $^{\sharp}\overset{\cdot}{5}$ | $\frac{2}{4}$ $\overset{\cdot}{6}$ $^{\sharp}\overset{\cdot}{5}$ | $\overset{\cdot}{6}$ — | (衣大 衣大 |
吐(哇)　秋(啊)　霜　　　　　(啊)。

况 才) | $\overset{\cdot}{5}$ $\overset{\cdot}{6}$ | $\overbrace{2\ 2}$ $\overset{\cdot}{6}$ $\overline{1}$ | 2 $\overbrace{2\ 1\ 6}$ | 1 2 | $\overbrace{2\ \overset{\cdot}{6}}$ $\overset{\cdot}{6}$ $^{\sharp}\overset{\cdot}{5}$ | $\overset{\cdot}{6}$ — |
早 日　叫(啊)儿　孩　红 粉 十(哇)面 排，

$\overbrace{3}$ $\overline{3\ 2}$ $\overset{21}{\underset{\smile}{6}}$ | $\overbrace{3\ 3}$ $\overset{\cdot}{6}$ | $\overset{\cdot}{6}$ — | $\overset{\cdot}{6}$ — | (冬况 冬况 | 0 冬况 |
两(呀　噢)　卜(啰 吗　哩)

冬况 冬 | 况 才) | 2 $\overbrace{3\ 2}$ | 1 $\overbrace{1\ 2}$ | $\overbrace{3.\ \overset{\frown}{5}}$ $\overline{3\ 2}$ | $\frac{3}{4}$ 2 2 $\overline{3\ 6}$ $\overset{\cdot}{3}$ |
　　　　末 分 胜(啊)　负　　　(啊)，　未(啊)分(咿)

$\frac{2}{4}$ 2 $\overbrace{2\ ^{\sharp}1}$ | 2 — | (衣大 衣大 | 况 大) | $\overset{\cdot}{5}$ $\overset{\cdot}{6}$ $\overset{\cdot}{6}$ | $\overbrace{2\ 2}$ $\overset{\cdot}{6}$ $\overline{1}$ | 2 $\overset{21}{\underset{\smile}{6}}$ |
胜　负。　　　　　　　　杀 却 尔 魂(啊)魄　散，

$\overbrace{2\ \overset{\cdot}{6}}$ $\overset{\cdot}{6}$ $^{\sharp}\overset{\cdot}{5}$ | $\overset{\cdot}{6}$ — | $\overset{\cdot}{5}$ $\overset{\cdot}{6}$ | 2 $\overset{2}{\underset{\smile}{7}}$ | $\overbrace{\overset{\cdot}{6}\ \overset{\cdot}{6}}$ $\overset{\cdot}{6}$ $\overline{1}$ | $\overbrace{2\ 2}$ $^{\lor}$ $\overline{2\ 3}$ |
逃(啊)无　　门，　争 强 斗 勇　怎(呀)肯　休(啦)，争 强

$\frac{3}{4}$ $\overbrace{2\ 3}$ $\overline{2\ 6}$ $\overset{\cdot}{6}$ | $\overbrace{6\ 5}$ $\overline{3\ 2}$ $\overbrace{2\ 3}$ 0 | $\frac{2}{4}$ $\overbrace{2\ 2}$ $\overset{\cdot}{6}$ $\overline{1}$ | $\overset{\cdot}{6}$ $\overset{\cdot}{6}$. | $\frac{3}{4}$ 2 $\overline{1\ 2}$ $\overline{1}$ $\overset{\cdot}{6}$ $\overline{5}$ | $\frac{2}{4}$ $\overset{\cdot}{6}$ $^{\sharp}\overset{\cdot}{5}$ | $\overset{\cdot}{6}$ — ‖
斗(噢)勇(咿)　　怎(啊)　肯　休(啊　啊)。

5. 听说罢好伤心（一）

《合刀记》郭威［净］唱

萧则育演唱
周治彬记谱

1＝F

【清水令】

听(啊)说罢好伤(啊)心，不由(哇)人怒气冲(啊)斗(啊)牛(哎啊)。

（衣大 衣大 况 大）刘承佑归顺下(啦)西番(啦)，未曾办(啦)虚实(啦)，尔(呀)不(呀)念(呀)手(呀)足(呀)之情(哎啊)，

（衣大 衣大 况 大）也须念结(啦)拜(啦)之交(啦)。这江山也是俺三兄弟(呀)筑(呀)成(啊)其业(啊)，筑(呀)成(呀)其业，(啊)

（衣大 衣大 况 大）尔听奸臣来(啦)冒奏(哇)害他(呀)

66

6. 赦书出下六部皆知

《合刀记》皇帝 [老生] 唱

萧先规演唱
周治彬记谱

1=♭B

【诏书牌】

赦 书（啦） 出（啦）

下（啦）六部皆（噢） 知（哎）。

中速稍慢

三（啊）弟（哎） 无 干， 文（啊）武（啊） 无 恨（啊）。

（大花白：尔可慢慢写来耶——）（帝唱）赦（呀）却（啦） 刘（啊）

智（啊） 远（啊） 一（啦）家（嘞）

67

7. 告员外听言因

《雌雄鞭》尉迟宝林［正生］唱

1＝G

萧则潘演唱
周治彬记谱

【诉牌】

$\frac{2}{4}$（衣大 衣大｜况 大）中速稍慢

告（哇）员外 听（啊）言（啊）因（啊），

（帮）

容我小生 说 事（啊）

情（啊）。

骨肉 惨遭 分（啊）离 苦（啊），东 往 西苦（哇）
我父 朝中 分（啊）显 官（啊），抛 却 家乡（啊）
母子 二人 难（啊）割 舍（啊），朝 夕 惶 惶（啊）

不 自（啊） 由（哇 啊）。
十 八（哎） 春（啦 啊）。
不 安（啊） 宁（啊 啊）。

68

8. 启奏吾王可登班

《封门官奏朝》封门官［末］唱

1=♭B

萧则濬演唱
周治彬记谱

【奏朝牌】

待漏随朝，金鸡三唱，启奏吾王（啊）可登班。

9. 帐下三军听吾号令

《白兔记》刘承佑［小生］唱

1=C

萧星期演唱
周治彬记谱

【点将牌】

帐下三军（哪）（帮）（止）

（冬况 冬况 0 冬况｜冬况 冬况 才）

听（哎）吾号令（啊），

（衣大 衣大 况 大）

中速稍慢

英雄猛（啊）似（啊）虎（噢）

（帮）赛（啰）天（啰）神（啊）。

（衣大 衣大 况 大）

（白：小校打鼓——）

69

（冬　冬　冬 一）｜廾 2̇ 2̇ 3 - 3̇ 2̇ 6 6̇ 2̇ 3 3̇ 2̇ 6 6̇ 2̇ 2̇ 6 6̇（止）｜

鼓咚咚，　催军鼓（啰）　打（啰呜）响，

4/4（冬况 冬况 0 冬况 ｜ 冬况 冬况 才）｜ 2̇ 3 3̇ 2̇ 3 5̇ 3̇ 2̇ ｜

急（呀）忙忙站　上

（帮）

1̇ 1̇ 2̇ 3. 5̇ 3̇ 2̇ ｜ 2̇ 2̇ 3̇ 6 3̇ 2̇ ｜ 2̇ #1̇ 2̇ - -（止）｜

军（啊）令　（呀），站（呀）上（咿）军　令　台。

10.哥嫂狠心

《白兔记》李三娘〔正旦〕唱

萧星期演唱
周治彬记谱

1＝G

【哭牌】

）0（｜廾 5̇ 6̇ 5̇3̇ 6̇（帮） - - 1̇. 2̇1̇ 6̇（止） - - ｜4/4（衣大 衣大况 大）

（叫唱：哥——嫂——）狠　心（咿），

中速

3 3̇2̇ 1̇ 2 ｜ 3（帮） 2̇3̇ 2̇1̇ 6̇ ｜ 1 1 1 1½ 2 - ｜（衣大 衣大 况 大）

逼勒奴家改嫁（嘞）　　人（啰）。

廾 6̇. 1̇ 6̇ - 5̇ 3.｜ 3∨ 3 2 3 2 2 3 6̇ 2 3 3 3 2 6̇1 6̇ 3̇2̇ 6̇1̇0 6̇ 3̇ 2̇ ｜

（哎 咿咿　　　　啊）我想爹娘　在日（耶），　莫说在此井边

（止）

6̇ 1 1 1 6̇.｜4/4（衣大 衣大况 大）5̇ 6̇ 3̇5̇ 6̇ 1̇ 6̇ ｜ 3 6̇ 5 3 3̇2̇1̇ ｜

汲水（呀啊），　　　　中速稍慢　就是行也　不（哇）能够（哇），

2. 5̇ 3 -｜2̇1̇ 6̇7̇ 6̇ - ｜（衣大 衣大况 大）5/4 3 2 2⅔ 1 1 2 7̇ 6̇ 6̇ ｜

（么）苦（哎　啊）。　　　　　　自恨奴（哇）薄命（啊），

4/4 3̇5̇ 6̇ 5̇6̇ 1̇ 1̇.｜5/4 6̇. 1̇ 5 5. 1̇ 6 - ｜4/4 5̇ 6̇ 5̇6̇ 6̇ 6̇ 1̇ 6̇ ｜

爹娘死双（呃）　　不　幸（哎）。　　就在瓜园两（咿）

70

66 i 66 3 |²/₄5 - |⁴/₄3 6 2 ²兀3 - 6 | 2 3 3 2 6 7 2 3 3 2 |

分(哎 咿)离(哎)， 一 提(耶) 相 分(啊)离 好

7 7 6 3 3 6 #5 |²/₄6 - |⁴/₄(衣大 衣大 况 大) | 5 6 3 5 6 i 6 |

伤(啊) 情(啊)。 (止) 我 想 丈 夫(哎)

(帮) (止)

3 6 6 5 3 3 3 2 6 | 6 1 2. 3 3 2 3 | 6 6 1 1 6 6 ⁵兀6 |

不 念 结 发 之 情(啊)， 孩 儿 不 念 养 育 之 恩(啊)。

6 1 3 2 3 | 6 6 1 3 6 6. 0 | (帮)6 1 3 2 3 | 6 1 3 6 6 - |

今 冬 若 回 相 见 一 面， 今 冬 不 回 相 见 无 缘。

2 2 3 6 6. 7 7 |³/₄5 5 6 5 6 3 |⁴/₄2 3 2 7 7 - | 6 #5 6 - |

夫(么)儿 我 把 受 苦 冤(啊) 情 诉 (啊)。

11. 翻身勒马转回程

《白兔记》刘承佑［小生］唱

萧先规演唱
周治彬记谱

1 = G

【走路牌】

²/₄6 7 6 7 | 5 5 6 | i 6 6 - | 0 |

(佑唱)翻 身 勒 马 转(啊)回 程！ (小校白：将军，马儿催得这样紧，众人赶不上。)

廿 2 3 2 7 6 - 2. 3 3 - 2 7 6 #5 6 - |²/₄6 7 6 6 | 6 6 6 2 2 |

(佑唱)(嗳)， 小 校(哎 啊)， 非 是 将 军 马 儿 催 得

⁵兀3 - |²³兀2 - |7 3 2 2 | 7 ²兀2 2 | 2 7 6 | 6 7 6 | 6 - |

紧 (哎)， 不 顾 众 军 后 来 人 (啊)。

(衣大 衣大 况 大) |¹/₄5 6 | 3 6 | ⁶兀1 | 3. 6 | 2. 3 | 3 6 | 6 | 5 6 |

适才 那妇 人 苦叮咛， 细叮 咛， 她道

71

（帮）

早回 三日 夫妻 相会，迟回 三日 鬼门 关上 （啦）做 夫

（止）

妻（哎 啊）。 我本是 男子 汉、大丈 夫， 岂肯

失信 那妇 人。 恨不 得 插翅 双飞， 飞到 爹爹 跟 前，

（帮）（止）

将那 妇人 苦楚 说， 说与 爹爹 知 道。 翻身 勒马 转（啊）回

（帮）（止）

程（咿）！ （冬况 冬况 0 冬况 冬况 冬 况 才） 既 然 不是

（帮）（止）

我娘亲， 缘何 一家 大小 （啦）同 名 姓 （啊）。

（佑白：那妇人不是我娘亲则可。小校白：若是你娘亲呢？佑白：若是我娘亲——）（佑唱）做个赵氏孤儿杀 奸臣。

12. 容 臣 奏 上

《取盔甲》佘太君［老旦］唱

康章植演唱
周治彬记谱

1=♭B

容 臣 奏 上，

慢速
（帮）（止）

提起 前 情（啊）最凄 惨。

72

中速

(帮) (止)
2 6 6 6 1 | 2 6 6 6 | 6 2 2 2 ₃ | 7 6 7 2 6 #5 | 4 - | 6 6 6 5 | 6 1 6 |
说(啦)起来 一(呀)郎被长枪 挑死， 二(呀)郎被短剑

(帮)
5. 2 | 4 5 5 | 5 - ‖: 6 3 2 | 2. 6 | 1 1 6 6 | 5. 4 |
身 亡。 三 郎 被马踹为
五 郎 五台山上 为

(止) (帮) (止)
4 5 4 5 4 3 | 2 - | 5 5 6 | 1 1 3 | 6. 3 | 2 3 2 | 2 6 1 | 6 1 2 - :‖
肉 酱， 四郎 流落(啦)在 萧 邦。
和 尚， 六郎 镇守(啦)在 三 关。

(帮)
6 3 2 | 2. 6 | 6 1 2 3 | 2 2 1 6 | 6 5 - | 5 5 6 | 1 1 3 | 6. 3 |
七 郎 中了一百单(呀)三 箭， 令公 撞死在李陵

(止) (帮) (止)
2 3 2 | 2 6 1 | 6 1 2 - | 6 6 1 | 2 3 | 2 2 1 6 | 6 5 - |
碑 下(啊)， 失了 黄金锁(哇)子甲、

(帮) (止)
6 3 6 5. | 5 4 3 | 2 3 2 | 6 6 1 | 2 2 2 1 | 6 1 2 6 5 | 6 5 - |
白 链 紫(呀)金 盔。 若得 取回(呃) 盔甲，

(帮) (止)
6 3 6 5. | 5 2 3 | 2 0 | 2 1 6 1 | 6 0 2 | 1 2 6 | 1. 6 |
得胜(哎) 回朝， 那时节才(啊) 肯

(止)
5 5 4 5 | 6 - | 5. 3 | 2 3 2 1 | 2. 5 | 3 5 5 | 5 6 5 | 5 0 0 |
干(啊) 休，

渐慢
(帮) (止)
5 - | 4. 5 4 2 | 3 2 2 | 2 3 3 2 | 2 3 2 3 2 | 6 2 #1 | 2 - | 2 - ‖
那时 节(呀)才肯(哎)干 休(哇)。

说明：① 从此曲至《君臣今日路中宿》，系根据1979年尤溪县乾美村大腔戏剧团老艺人演唱录音记谱。
② 本剧种曲牌名在历代艺人口传过程中有些已遗忘，无从查考。凡未标曲牌名的唱腔曲谱均如此。

73

13. 心 中 思 忖

《取盔甲》驸马［老生］唱

康章植演唱
周治彬记谱

1=♭B

（驸马白：公主请坐！公主白：驸马同坐！）

5 - | **5 6 1 6** | **6 6 5** | **5. 1** | **1. 2** | **3 2 3 2** | **6 2 #1 2** | **2 -** (止)
娘,　　年老爹娘　　无　人　　　养。

2 3 3 2 | **2 2 #1** | **2 -** | **3 3** | **廿 2 2 7 2 3 2 2 2 - 5 6 7 6. 76** | **5 6** | **- 5** (止)
山鸡(哎)是我,　好不惨(呃)　　　　伤。

2/4 5 4 3 2 | **2 3 2 0** | **2 3 3 2** | **2 #1 2** | **2 0 2** | **2 -** | **1 2 6** | **1. 6** (帮)
好(哇)叫我痛断肝肠,痛　　　　断

5 5 4 5 | **6 -** | **5. 3** | **2 3 2 1** | **2 0 5** | **3 5 5** | **5 6 5** | **5 0 0** (止)
肝　　　　　　　　　　　　　　　肠,
(啊)

5 - | **4. 5 4 2** | **3 2 2** | **2 3 3 2** | **2 3 2 3 2** | **6 2 #1** | **2 - 2 0** ‖ (帮) (止)
好　叫　我(哩)痛断(哎)肝　肠(啊)。

14. 听说罢好伤心(二)

《取盔甲》杨八娘[正旦]杨九妹[小旦]唱

康章植演唱
周治彬记谱

1＝F

廿 1 6 1 6 - 6 5 - 5 - - - | **2/4 (冬冬 冬冬** | **况 大大大**
(八唱)听说罢好伤心!

况 大大 | **况 乙大** | **况 0)** (帮) **2 2 2 6** | **3/4 1 3 2 6** | **2/4 1 2 6** | **1 2 6**
听(啊)说起　珠泪(呃)　涟(呀)。

5 6 5 | **5 -** | **2 4 2 4** | **5 -** (止) (乙大 大大大 况 0) **6 5** | **6 5 5**
1＝C(前**5**＝后**1**)中速
(九唱)恼恨　萧邦(啦)

75

3. 1 | 2. 3 | 5. 4 | 3 - | 2 1 6 1 | 2 - |（乙大大大 | 况 0）|
太 无 礼 （啊），

6 3 | 2. 6 | 1 6 6 | 1 6 5 | 5. 2 | 4 5 5 - |（乙大大大 |
害 杀 相 欺 （呀） 痛 我 心。

况 0）| 6 6 1 | 2 3 | 6 6 1 | 2 2 1 6 | 6 5 - | 6 3 6 5 | 5 4 3 |
父 兄 失 了 黄 金 锁（哇）子 甲、白 链 紫（啊）

（帮）
2 3 2 | 1 6 1 6 6 | 5 - | 4 5 4 5 4 5 | 2 - | 2 0 | 况 大大 | 况 乙大 |
金 盔。（八唱）姐 妹 二 人 英 雄 将，
（冬冬 冬冬 | 况 大大大

况 0）| 6 3 | 2. 6 | 1 6 6 | 6 5 | 5 2 4 | 5 - | 5 - |
统 领 雄 兵 （啊） 下 幽 州。

（乙大大大 | 况 0）| 6 6 1 | 3/4 2 2 1 6 1 2 | 6 5 - | 2/4 6 3 6 5 | 5 - |
（九唱）若 得 取 回（噢）盔 甲，得 胜

3 2 2 | 2 1 6 1 | 6 2 | 1 6 | 1. 6 | 5 5 4 5 | 6 - |
回 朝，那 时 才 （啊） 肯 干

（帮） （止） 渐慢
5. 3 | 2 3 2 1 | 2. 5 | 3 5 5 | 5 6 5 | 5 0 | 5 - |
（啊） 休，（合唱）那

（帮） （止）
4. 5 4 2 | 3 2 2 | 2 3 3 2 | 2 3 2 3 | 6 2 #1 | 2 - | 2 0 ‖
时 节 （哩） 才 肯 （哎） 干 休 （啊）。

15. 书拜上六兄长

《取盔甲》杨八娘 [正旦] 唱

1＝A

康章植演唱
周治彬记谱

中速稍快

书拜上 六兄 长，快快起 兵 到幽

州， 望兄 及早 （啦）起 兵

马 （啦）， 急 起 兵马

来救 应（呀），免得 小 妹 低头 降。

16. 告公公听奴言明

《取盔甲》杨八娘 [正旦] 唱

1＝G

康章植演唱
周治彬记谱

（贤王白：娘子到此有何事情？）
（八娘白：公公听道——）

（杨唱）告（哎） 公公听 奴 言 明（呃）， （帮） （止）

（贤白：家住哪里？）（杨唱）家 住（哎） 山后人（呀） 氏（哎）， （帮） （止）

慢速

杨（呀）令公是 我的 父（哇）亲 （啊）。 （帮） （止）

77

(贤白：原来是杨小姐，请上坐，请上坐。小姐到此何事？)(杨唱)奉 旨(哎)幽州取(呀)盔 甲(呃)，

却 被(呀)天佐杀得 有 数 阵 (啊)。

恼 恨(哎) 泼妇太 无 礼(呃)，

暗 把那飞刀来 伤 (哪 啊)。

我 今 说 与 公 公 听(啦)，

伏 望 公 公 救 贱 妾(啊)。

17.孟良前去取药方

《取盔甲》杨宗保〔小生〕唱

康章植演唱
周治彬记谱

1＝C

(宗保白：孟将军，速去速回！)
(孟良白：是！)

快速

孟 良 前 去 (哎) 取 药 方，

免 得 姑 娘 痛 心 肝， 免 得 姑

娘 (呀) 痛 心 肝。

78

18. 杀得我弃甲丢枪

《取盔甲》杨八娘［正旦］唱

康章植演唱
周治彬记谱

1 = C

（叫白：好恼——）

19.路迢迢，山峡没花草

《取盔甲》杨六郎［正生］唱

康章植演唱
周治彬记谱

1=♭B

【一江风】 慢速

20. 昔日二人分别去

《取盔甲》杨宗保［小生］唱

1＝C

康章植演唱
周治彬记谱

【哭相思】

ㄓ 6 1̇ 1̇ 6 5 5 6 6 6 5 — — 6 1̇ 5 6 6 1̇ 6 6 5 —

昔 日 二 人 分 别 去， 今 日 兄 妹 （呀） 喜 相 会。

21. 秦 居 雍 州 (一)

《破庆阳》苏秦［正生］唱

1＝F

康章植演唱
周治彬记谱

（白：容臣奏来——）

ㄓ 6 — 5 6 5 4 2 4 2 2 2̇ — 2 — 6 2 1 2 — — —

秦 居 雍 州，

（帮） 慢速

2 2̇ — 1̇ 2 6 1̇ . 2̇ 1̇ 0 2̇ 1̇ 2 1 6 5 — 4 5 4 2 4 5. 4 2 —

龙 争 虎 斗 （哇）。

中速稍慢

1 2 1 2 1 6 1 2 — 6. 1̇ 5 6 5 4 2 5 — — — 2 — 4. 6 5 4

干 戈 后， 六 国

2. 2 2 1 2 — 0 5 6 1̇ . 6 5 6 1 5 4 4 2 1 2 0 5 4

为 （呀） 仇， 终 赢 归 吾 （哇） 手 （啊）。 （啊）

（止） （帮）

2 — 1 2 1 6 1 2 — 6 6 6 5 1̇ 6 — — 1̇ 5 5 4 2

也 是 俺 邦 来 封 （啊）

赠， 英 雄 战 将 用 （啊） 计 谋。 俺 （啊） 这 里 捷 书 （啊）

5 5 — — 2 2 5 5 4 2 2 2 1 2 — 5. 5 5 2 4 5 5

5 4 5 2 3 2 6 2 #1 2 — 6 5 6 5 — 6. 2̇ 1 6 5 5 #4 5 —

奏 凯 （呀）， 他 那 里 弃 甲 蒙 （啊） 羞。

81

说明：《破庆阳》又名《双救驾》。

22. 下官亲自奏丹墀

《破庆阳》苏秦 [正生] 唱

1＝D

康章植演唱
周治彬记谱

中速

世 5 6 3 5 6 3 2 2 - 2 - - - | 4/4 2 6. 5 6. |
下 官 亲 自 奏 丹 墀， 相 救 娘 娘，

5 6 5 6 5 3 | 3. 1 2. 3 | 5 - - - | 3 6 5 3 6 |
相 救 娘 娘 离 死 地。 娘 娘 有 何 罪，

3 6 4 3 2 2 | 2 2 2 1 1. 6 | 2/4 6. 7 6 | 4/4 5 6 - - | 3 3 2 1 2 |
绑 在 皇 贤 台？ 提 起 好 伤 悲， 珠 泪 涟。

3/4 2 2 3 5 | 3 5 3 2 | 4/4 3 6 6 5 5 6 | 5 5 3 2 - 2 | 3. 1 2. 3 |
金 銮 殿 上， 自 古 及 今， 不 是（啦）杀 人 地， 不 是 那 杀 人

2. 3 5 - | 3 6 6 3 5 4 3 | 2 6 5 4 6 5 3 | 2 3 2 3 2 5 - |
地。 听 取（啊）微 臣 奏 表 章， 听 取 微 臣 奏 表 章。

23. 君臣今日路中宿

《破庆阳》娘娘 [正旦] 苏秦 [正生] 唱

1＝♭B

康章植演唱
周治彬记谱

中速稍慢

（帮） （止）

4/4 3 2 - - | 3 2 1 6 1 | 2 1 6 - - | 6 5 - - |
（娘唱）君 臣 今 日 路 中 宿， （苏唱）微 臣

（帮） （止） 中速 （帮） （止）

6 5 4 2 4 | 5 4 2 - - ‖ 1 6 5 6 5 6 1 | 2 3 2 1 6 - |
保 驾 称 忠 良。 （娘唱）古 道 天 地 有 盛 衰，
（娘唱）君 臣 二 人 能 消 灾，

83

(帮)　　　　　　　(止)　　　　　　　　(帮)

6 6 5 6 5 6 i | 2̇ 3̇ 2̇ 1 6 - ‖: 2/4 5 6 i | 5 6 5 4 | 2ˇ 6 6 |

(苏唱)何时　得　到　红　云　飞。(娘唱)空　叹　珠　泪，空　叹
(苏唱)仙女　驾　着　祥　云　来。

　　　　　　　　　　　(止)

i̇ 2 4 | i̇ i 6 i | 5 6 | 6 - | 6 0 5 6 | 5 6 3 | i. 3 | 5. 3 |

珠　泪(啊)　　涟。　　　(苏唱)劝(呀)娘　娘　不　必　泪　满

6. 5 3 2 | 3 - | 4/4 3 2 - 2 6 | 5 6 i i 6. 5 |

腮，　　　　　　　娘　娘　洪　福

(帮)　　　　　　　　　　　　　　　　　　　(止)

4 2 5 5 6 5 6 | i. 2̇ 6 1 6 5 | 4 5 4 0 5 4 | 2 4 2 1 2 - |

臣(哇)当(啊)　保　驾。

2/4 6 6 5 | 6 5 6 i | 2̇ 3̇ 2̇ 1 | 6 - | 6 6 i | 2̇ 3̇ 2̇ 1 | 6 - | 6 6 i |
　(帮)　　　　　　　　　　　　(止)

古(哇)道　天　地　有　盛　衰，　日(呀)月　有　圆　亏，　泰(呀)山

2̇ 3̇ 2̇ 1 | 6 - | 6 6 i | 2̇ 3̇ 2̇ 1 | 6 - | 6 6 6 | 6. 6 | 5 i 6 5 |
　(帮)　　　　　　　　　　　(止)

有(呀)分　离，　山(呀)河　有　沉　浮，　岂　有　人　无　(啊)得

4 2 5 | 5 6 5 6 | i. 2̇ | 6. 5 | 4 5 4 | 0 5 4 | 2 4 2 1 | 2 - ‖
　(帮)　　　　　　　　　　　　　　　　(止)

运　　时　(啊)。

24. 小姐可尔道

《白兔记》梅香 [贴旦] 唱

熊　德　树　演唱
卢天生、王远生记谱

1=#C

中速

2/4 (打打仓.打 | 打打仓) | 2 2 2 3 1 | 2 ↘ 1 | 3 3 3 3 | 3 ↘ 1 | 3 1 2 |

小姐　可　尔　道　不是　下　流　之　辈，

84

i 5 6 5 | i 5 i 5 | i 5 i 2 | 2 5 5 | 5 - | 5 5 5 | 2 3
我今说道扫地 我想看马扫地。 尽都是下流

3 3 i | 2 - | 7 7 2 5 5 | i 5 i 2 | i 5 i 6 | 5 5. | 5. 3 5 |
辈, 贼人又道是花人, 天下与儿遭, 今朝

2 3 | i 3 i | 2 - | i 2 i 2 | 4 4 5 | 7 7 5 | 5 - | 5 - ‖
不受枉徒劳, 任他 堆积如山重。 (七台七冬 仓)

说明：从此曲至《抛离数载，景致依原》，系根据1983年永安丰田村大腔戏剧团演出实况录音记谱。

25. 索债归家

《白兔记》李洪信［净］唱

熊 德 树演唱
卢天生、王远生记谱

1＝E

中速稍慢

2/4 (打打仓 | 打打仓) | 3 3. | i 6 3. | (冬冬冬冬 | 打打七打 | 七冬仓 | 七打七打 |
索债 归家,

仓 -) | 3. 5 6 i | 6 6 5 3 | i i i i 6 | 5 3 5 i 6 5 | 5 3 5 3 5 | 6 - |
忽听乌鸦叫喳喳。乌鸦连叫 两三声, (0七打七冬仓)

0 | 3. 5 6 i | 6 6 5 3 | i i 6 5 | i 6 5 5 3 5 | 3 5 6 | 七冬仓 0) | 0 0 ‖
怎不叫人痛伤怀, 即 忙 归家敬 双亲。
(0七打

26. 连丧公婆

《白兔记》臭奴［夫旦］唱

熊 德 钦演唱
卢天生、王远生记谱

1＝E

2/4 (打打打仓 | 打打打仓) | 3 3 | 6 6 3 - | (冬冬 冬冬 | 打打 七仓 | 0 七仓 |
连丧公婆,

85

中速稍慢

七打 七冬 | 仓 -) 7 7̄6̄ | 5̄ 6̄ | 7 6̄7̄ | 6̄5̄3 | 5̄ 6̄ |

怎 不 叫 人 泪 汪 汪,

6̄ 0 | 0 0 | 6̄ 5̄6̄ | 6̄5̄3 | 3 5̄7̄ | 6̄7̄6̄5̄ | 5̄ 0 |

(七冬 七冬 仓 0) 交 往 南 庄 去 不 见

3̄ 3̄3̄ | 3̄2̄1̄ | 2 - | 0 0 | 6̄ 1̄ | 3 - | 0 0 |

等 回 程。

(冬冬 冬冬 | 七打 七冬 | 冬冬 冬冬 | 打 七打 | 七冬 仓)

3̄ 5̄ | 6̄ 7̄ | 6̄ 6̄5̄ | 3 - | 6̄ 7̄6̄5̄ | 5 - | 3̄ 3̄2̄ |

怎 不 叫 人 泪 汪 汪, 待 等 丈

3 - | 0 0 | 3̄. 5̄ | 6̄ 1̄ | 1̄ 1̄5̄ | 6̄5̄3 | 6̄ 1̄ |

夫 (七打 | 七冬 仓) 回 来, 我 把

1̄ 6̄3̄ | 2̄ 2̄3̄2̄ | 3̄ 5̄ | 6̄1̄ 6̄5̄ | 5 5̄ | 3̄ 2 | 3 - | 0 0 ‖

公 婆 来 超 度。 (七打 | 七冬 仓)

27.抛离数载，景致依原

《白兔记》刘智远［正生］唱

熊 德 树 演唱
卢天生、王远生记谱

1＝E

$\frac{2}{4}$(打打仓.打 | 打打仓) | 卅 5̄ 3̄ 5̄ | 6̄ 6̄3̄ 5 - $\overset{353}{\underline{}}$ 1̄ 3̄ 1 - 0 0 |

抛 离 数 载,

$\frac{2}{4}$ 1̄ 1̄ 3̄ | 3̄1̄ 1 | 2̄ 2̄2̄ 2̄1̄ | 1̄5̄ 5 - | 0 0 | 5̄ 5̄3̄ 5̄6̄ |

景 致 依 原。 在 那 门 前

86

6 4 5 | 5 5 5 5 | 3 1 6· | 1 3 3 | 1 5· | 1 0 | 0 0 |
桃李花，　　正是我哥　亲手　载。

1 1 5 1· | 6 6 6 4 | 5 3 | 1 1 3 | 1 1 5 1· | 1 1 5 | 1 1 5 1· |
磨房听不见，　转过磨房来。　　自从

5 6 6 | 6 4 6 4 | 5 3 | 3 5 6 5 | 3 1 5 1· | 2 - | 1 1 5 1· |
在瓜园别　后，　恼恨大舅无　端，　把尔

5 5 6 | 3 - | 5 6 6 | 6 4 6 4 | 5 3 | 3 3 3 3 | 3/4 3 6 1 1 1 6 |
锦　绣　鸳鸯　拆　散开。日前　见有尔的

2/4 5· 1 | 1 (6 3 | 4 -) | 冬冬冬冬 | 台台 | 台台) | 5 5 6 | 6 - |
书来，　　（打打　　　 书上写，

0 0 | 1 1 5 1· | 5 6/7 6 | 6 3 6 4 | 5 3 | 5 3 1 3 | 3 5 6 5 |
写　有几　般受苦，　几　般

3 1 5 1· | 1 - | 3 5 5 | 3 5 5 3 1 | 1 - | 3 3 5 1 | 5· 1 | 1 - |
灾，　　还有许　多恩　和　爱。

0 0 | 1 1 5 6/7 | 6 3 | 3 3 1 | 1 1 3 5/3 3 | 1 1 1 3 | 1 1 5 7 |
日前见有尔的书

5· 6 | 6 3 | 1 1 1 | 5 6/7 6 | 6 #4 | 5 6 6 | 6 6 6 4 | 3/4 5 3 0 |
来，　书上写有　　几般受　苦，

2/4 3 5 | 3 3/5 3 5 | 1 5 1· | 3 3 5 1 | 5· 1 | 1 - | 1 - ‖
几般灾，还有许　多恩　和　爱。

说明：曲牌名已失传，无从查考。

87

28.更深夜静月明朗

《双鞭记》苏香莲［正旦］唱

陈　初　迎演唱
周治彬、曾宪林记谱

1＝F 4/4

88

曲谱（简谱）：

1 2̇ 3 2 — ｜ 6̇ 1 6̇ 1 2 2 2̇ 1̇ ｜ 6̇ 2̇ 1̇ 6 1̇ 1̇ 6 5 ｜ 5 6 1̇ 6̇ 1̇ 5 5 2 ｜
痛(哎)。　回头只见(啊)影随身，吓得奴家(啦)

5 6 1̇ 5 3 2 3 2 ｜ 6̇ 1 6̇ 1 2 — ｜ 6̇ 1 2 2 2̇ 2 2̇ ｜ 6̇ 2̇ 1̇ 6 1̇ 6 5 ｜
一　着　惊(啦)。　我今离却(啦嘎)绣(哇)房外，

3 6 3 3 2 6 0 ｜ 0 6̇ 3 6 5 3 2 ｜ 3 5. 5 — ｜ 0)0(
不却来到(哇)后　花　园(哎)。　(白略)

0 0 0 6̇ 3 ｜ 2̇ 2̇ 6̇ 1 1 6 ｜ 5 — 3 5 3 2 ｜ 2̇ 2̇ 6̇ 1̇ 2 — ｜
我　今(啊)进(啊)在花　　园(啊)内，

5 6 1̇ 6̇ 1̇ 5 5 2 ｜ 5 6 1̇ 5 3 2 3 2 ｜ 6̇ 1 6̇ 1 2 — ｜ 1̇ 6̇ 1̇ 2 2 2̇ 2 ｜
满园花开(呀)百味香(哪)，　四　边悄悄(啦)

6̇ 1̇ 2̇ 1̇ 6̇ 1̇ 6 5 ｜ 5 6 1̇ 6̇ 1̇ 5 5 2 ｜ 5 6 1̇ 5 3 2 3 2̇ ｜ 6̇ 1 6̇ 1 2 — ｜
无言语，正好烧香(啦)拜　月　时(啦)。

1̇ 1̇ 6̇ 1̇ 5̇ 3. 5 ｜ 2̇ 2̇ 6̇ 1̇ 2 — ｜ 6̇ 1 1 6 5 5 6 1̇ ｜ 6 — 1̇ 6̇ 3 ｜
忙(啊)把桌　儿(啦)抬，待奴家(啦)轻轻揭起香　炉

2. 1̇ 6. 3 ｜ 3 6 5 3 2 6̇ 1 ｜ 2 — — — ｜ 1̇ 6̇ 1̇ 2 2 2̇ ｜
盖　(呀)。　　　　　奴家对月(啦)

6̇ 2̇ 1̇ 6 1̇ 6 5 ｜ 5 6 1̇ 6̇ 1̇ 5 5 2 ｜ 5 6 1̇ 5 3 2 3 2 ｜ 6̇ 1 6̇ 1 2 — ｜
深(啊)深拜，深深拜到(呀)月　儿　高(啦)。

²₄ 6̇ 1 2 2̇ ｜ 6̇ 2̇ 1̇ 6 ｜ ⁶₅ 5 — ｜ 6̇ 3 6 6 ｜ 6 3 6 ｜ 3 6 6 5 3 ｜ 2 — ｜
一　炷(哎)心香，保佑堂上爹尊(哪)福寿康　宁；

二烛(哎) 心 香, 保佑夫 郎 早早回 程;

三烛(哎) 心 香, 保佑奴家(啦)不为别的人 来, 愿(啊)只

愿, 宝凌我儿(呀) 功名早早 成 就(啦)。

说明：从此曲至《追思吾梦真奇美》，系根据2008年大田县前坪乡、广平镇、太华镇调研录音记谱。

29. 心 中 思 量

《双鞭记》尉迟敬德［净］唱

陈 其 湖演唱
曾宪林、周治彬记谱

1＝F 4/4

心 中 思 量, 不(啊)由人 心(啊)中

好(咿) 焦(哎)。 抬 头

望, 只见来有(啊)一帮寡妇(啊 啊) 兵(哪)。

她那旗 上 写有斗大 黄(哪)金 字, 要到那 长 安

要到 长 安寻 父(啊) 亲(哎)。 朝 中 国 公

有(啊)多 少, 苦苦认我 做(啦)夫 妻。 (白略)

91

30. 一 江 风

《双鞭记》尉迟敬德〔净〕唱

陈 其 湖演唱
曾宪林、周治彬记谱

1＝G

$\frac{2}{4}$

一江风， 二字（呀）功 名（噢啊）重，

三载（啊）君（啊）恩 宠， 四 爵（咿）

封（啊），五岳朝 天 （哎），六出（呀） 六出（呀）祁 山

重 重， 七擒（咿呀）七擒纵 功， 七擒（咿呀）七擒纵 功，

八番 逞威 勇，九州外国来 （啊） 朝 贡。

31. 负屈含冤慢慢来到自家门

《玻璃盏》高文举〔正生〕唱

陈其湖演唱
周治彬记谱

1＝G

【阴调】

负 屈 含 冤（咿） 慢慢 来到（喽）

自家 门（啦）。 真惨 凄（咿）! 贱身打死（喽） 落井 中（哪），

转家 庭（咿） 对我妻子（喽） 说 分 明（啊）。 唉!

92

$\frac{2}{4}$ 7777 | 7753 | 5 3 | 2 - | 2 - | 3552 | 2ˇ35 |

可恨杀(啦) 小儿太(啦) 不 良 (咿)!　　　　　袖里把刀 藏,夺宝

5552 | 22ˇ57 | 57 7 | 535 | 7 52 | 25 2 | 533 5 | 5 - |

将身一命 亡(啊),夺宝 将身(啦) 一 命(哎) 亡 (啊)。

3535 | 3522 | 2 3 | 2 - | 2 - | 55 | 6 53 | 212 |

将我尸首 丢在(啊) 井中 (咿),　　　　受不尽(哎 啊)

$\frac{3}{4}$ 35 3 3 | 35 32 | $\frac{2}{4}$ 3535 | 5222 | 5653 | 56 6 | 22 |

千般 苦楚, 万般 凄凉。 夫妻正好 诉衷肠(哪), 夫妻正 好(哇) 诉衷

35. | 5 - | 7777 | 555 | 3 2 | 2 - | 55 |

肠。　　　又被金鸡 来(呀)惊 散(咿),　　　就唬

6 53 | 212 | 55 63 | $\frac{3}{4}$ 35 11 | 5 11 | $\frac{2}{4}$ 535 3 |

吓(哎 啊) 吓得我 心上 慌忙, 没主 张, 上不住(啊)

$\frac{3}{4}$ 35 111 | $\frac{2}{4}$ 56 6 | 35 | 6 52 | 35 2 | 35. | 5 - |

涟泪 满腮(啊), 涟泪(哪 咿) 满(哎) 腮。

卅 0556 6565 656 2…… 22 | 555 …… 56 …… 3653 | 6 53 5 | 35 |

我叫一声冤枉冤枉(啊), 我的 真冤 枉(哎), 铁石人闻

56 53 | 5 2 …… 11 2 | 0 6565 6 532 …… 0 22 |

(喽) 也断 肠(啊)。 我可怜可怜(啊), 我的

2 5 - 56 …… 3653 | 6 52 355 6 53 | 5 2 - 11 2 …… 0 3 |

真可 怜(哎), 天不与人(啊) 行方 便(啊)。 我

$\frac{2}{4}$ 35 | 35 | 521 | 220 | 6 1 6 1 | 123 | 2ˇ35 |

头上 鸾凤 今已 断(啦), 夫妻恩情 一旦 亡,夫妻

6. 3 | 53 | 5353 | 232 | 35. | 5 - | 5 - ‖

恩 情 一旦(啊) 亡。

94

32.爹，非是孩儿去而复回

《白兔记》刘承佑［小生］刘智远［正生］唱

陈兴芽演唱
周治彬记谱

1＝C

95

枉拜　　观（哪）。　　　　　　（哇），鸿燕不准（啊）

君不　至（咿哎），　　　　　（哇），井边流泪（啊）

带君　看（啊）。　　　　　　（哇），早回三日夫妻（啊）

总相　会（咿哎），　　　　　（哇），迟回三日 鬼门关上（噢）

做夫　妻（呀）。　　　　　啊！　　尔乃是 尔乃是 女流

之辈（哎），　　　　还有书信相通（啊）。　　（远白略）

唉哎！　　　　　妻（哎）！　　我一见鸾笺（咿），

不由人心头温（啊），莫道亏心汉，莫道亏（哟噢）心（哎　哎哎　哎）！

）0（　　　　　　　　　　　　　　　　　　儿（哎　　呀）！

（佑白：爹爹看书为何双泪垂，其中必有冤苦事，爹爹快说来孩儿知。）（远唱）唉 哎！

为父（啊）事到 如今（啊）不得不讲（哎），不得不说，井边相会，

井边相会,是尔（啊）的亲（哎）生（哎）娘（啊）。　　（佑白：我娘在邠州堂上。）

96

（远唱）邠州堂上，　邠州堂上是尔（啊）的养（噢）亲　娘。　泪盈盈（啊），哭盈盈（啊），

父哭儿啼，　父哭儿啼（呀）裂（噢）碎　　心。

33.待院开由人闹

《青袍记》梁灏［外］唱

陈兴芽演唱
周治彬记谱

1=♭B

待（呀）院　开　由（哇）人　闹，　不由人（啊）听（啊）声声叫

高（咿）才。　　五百名中哪个自（啊）占　魁，状元

本是（哎）　　　个奇（哎）才　（啊）！

漫说道（啊）是（啊）嫦娥爱的（哎）年

少，　有谁知（呀）白头红度的状　元（哎）来

（啊）！　　　　又（啊）不加封资（啊）封资年

少，　俺（哎）也是文章（啊）文章高　妙，　最可喜（呀）五福添元

97

$\widehat{2\ 3}$ | $\dot{2}\ \widehat{\dot{2}\ \dot{2}\ 1\ 6}$ | $\frac{5}{三}\dot{\overset{\frown}{6}}$ - | $\widehat{\dot{2}\ \dot{3}\ \dot{2}\ \dot{1}}\ \frac{6}{三}\dot{1}$ | $\overset{\frown}{6\ 5}$ | $3\ 5$ | $\overset{\frown}{5}$ - |

添　寿(哎)　考　　(啊)!

$\overset{\frown}{6\ 7\ 6}\ \widehat{1\ 7\ 6}$ | $\overset{\frown}{6\ 6\ 6}\ \widehat{7\ \dot{2}}$ | $\dot{2}\ \widehat{\dot{2}\ \dot{1}\ 6}$ | $\overset{\frown}{7\ 0\ \dot{2}}\ \widehat{7\ \dot{2}}$ | $\overset{\frown}{6\ 5\ 5}$ | 5 - | $\overset{\frown}{6.\ 5}\ 6$ |

是这等(啊)　两边悄　悄(哇)　二幺　　风　飘，　内想

$6\ \widehat{\dot{2}\ \dot{2}}$ | $\widehat{\dot{2}\ 6}\ \overset{\frown}{6\ 5}$ | 5 - | $\overset{\frown}{6\ \dot{2}}\ \overset{\frown}{6\ 5\ 6}$ | $\overset{\frown}{6\ \dot{1}\ \dot{2}}\ \overset{\frown}{6\ 5\ 6}$ | $\overset{\frown}{6\ 6\ 6}\ \widehat{7\ \dot{2}}$ | $\dot{2}\overset{\vee}{}\ \widehat{\dot{2}\ 3}$ |

年高(哇)，　外想封　侯，　文(啊)思　滔　滔，　笔丁如　刀，龙蛇

$\dot{2}\ \widehat{\dot{3}\ \overset{\frown}{6}}$ | $\dot{6}.\ \overset{\frown}{3}$ | $\widehat{\dot{2}\ 3}$ | $\dot{2}\ \widehat{\dot{2}\ 1\ 6\ 1}$ | 6 - | $\widehat{\dot{2}\ \dot{3}\ \dot{2}\ \dot{1}}\ \dot{2}$ | $\overset{\frown}{6\ 5}$ |

之　上(咿)　能　　会(哎)　合　　(啊)!

$3\ 5$ | 5 - | $5\ 6$ | $\dot{2}\ \widehat{\dot{2}\ 1\ 6}$ | $\overset{\frown}{6\ 6\ 6}\ \widehat{\dot{1}\ \dot{2}}$ | $\widehat{\dot{2}\ \dot{2}}\overset{\vee}{}\ \dot{2}$ | $\widehat{\dot{3}\ \overset{\frown}{6}}.$ | $\dot{6}.\ \overset{\frown}{3}$ |

我把　四海(啊)　人尽臣　少(啊)，人　尽(咿)

$\dot{2}\ \dot{1}$ | $\frac{\dot{1}}{三}\dot{2}$ - | $\dot{2}$ - | $\overset{\frown}{6\ 6\ 6}\ \widehat{\dot{1}\ \dot{2}}$ | $\dot{2}.\ 7$ | $\widehat{7\ \dot{2}}\ \widehat{\dot{2}\ 6\ 5}$ | $\overset{\frown}{6\ 5\ 5}$ |

臣　少。　蒙(啊)圣　恩，　赐我一家　封　侯。

$\overset{\frown}{6\ \dot{2}\ 6\ 6}$ | $\overset{\frown}{6\ 6\ 6}\ \widehat{7\ \dot{2}}$ | $\dot{2}.\ \widehat{1\ 6}$ | $\widehat{7\ \dot{2}}\ \widehat{7\ \dot{2}}$ | $\overset{\frown}{6\ 6\ 5}$ | $5\ 0$ | $\overset{\frown}{6\ \dot{2}\ 2\ 6}$ |

俺也曾(啊)　酒兴年　高，　醉倒(啊)　乱(啊)飞何，　写　成(啊)

$6\ \overset{\frown}{6\ 3}$ | $\overset{\frown}{6\ 6\ 6}\ \widehat{7}$ | $\widehat{\dot{2}\ \dot{2}}\overset{\vee}{}\ \widehat{\dot{2}\ 3}$ | $\dot{2}\ \widehat{3\ \overset{\frown}{6}}$ | $\dot{6}.\ \overset{\frown}{3}$ | $\widehat{\dot{2}\ 3}$ | $\dot{2}\ \widehat{\dot{2}\ 1\ 6}$ |

一　道(啊)　谢(啊)恩　表(啦)，声声　句　句(咿)　全　　忠(哎)

6 - | $\widehat{\dot{2}\ \dot{3}\ \dot{2}\ \dot{1}}\ \dot{2}$ | $\overset{\frown}{6\ 5}$ | $3\ 5$ | 5 - | $\overset{\frown}{6\ \dot{2}\ 6\ 6}$ | $\overset{\frown}{6\ 6\ 6\ 7}$ |

孝　(啊)!　　又(啊)不比　李(呀)谪

$\dot{2}\ \widehat{\dot{2}\ 1\ 6}$ | $\widehat{7\ \dot{2}}$ | $\widehat{\dot{2}\ 6\ 6\ 5}$ | 5 - | $\overset{\frown}{6\ \dot{2}\ 6\ 6}$ | $\frac{7}{三}\overset{\frown}{6\ 6\ 6}$ | $\widehat{6\ 7\ \dot{2}}$ |

仙，　醉倒白莲　池。　他那儿(呀)有个杨(啊)贵妃，

98

捧(啦)那砚 承(噢) 交, 捧(啊)那砚 承 交(噢)。

琼 林(喽) 看见(喽) 我才(喽咿)高, 声声川

李 怀 中(哎) 抱 (啊),

俺也曾(啊)赴了九科 及 第, 五代(哎) 三 朝。

榜眼 中了五 次, 探花 中了三 遭, 到如今(啊)

八十二岁 的中(咿)了 状 元(哎) 来 (啊)。

喜(喽噢) 孜(哎)孜 孜! 好一 似(呀)

喜(呀)上(哎) 眉 梢, 喜上(哎) 眉 梢。

俺把琼林 喜气(啊)高(哎 呀), 年少登科

小 儿 早。 (白略) 千 年 万 载 把 名 标。

99

34.南海普陀山

《鲤鱼记》观音［正旦］唱

林　友　正等演唱
林长茂、林长添演奏
周　治　彬记谱

1＝F　4/4

【观音赞】

卅 5 6 5 3 5…… | 6 6…… 5 6 5 3 | 3 6 - 5 6 5.…… | 6 5 6 5 3 3……|
南 海　　普 陀　　　 山，　　一　　　（哎）

3 5 3 2…… | 4/4 3 5 6 7 | 6 - - 7 | 6 5 6 1 - | 6 1 6 5 - 3 |
座（啊）巍 巍（哎）　　　　　　 百　　宝　（哇）

5 5 1 6 - 7/5 | 5. 6 5 3 3 | 3 2 3. 3 | 3 5 6. 7 | 6 - - - |
孤（哎）峰（噢），足（啊）　　　　　 踏 莲 花

5 5 5 3 5 3 - | 3 5 6 6 5 | 3. 5 3 5 2 - | 2 3 2 1 2 |
碧（呀）　 碧（呀）波　　　　　　　　 中。

5 5 3 5 3 | 3 3 2 1 2 | 3 5 3 3 3 2. 3 | 5. 6 3 5 3 | 2 - - - |
碧 波 中（啊），　　水（啊）晶　　里，

3 5 6 7 | 6 6 5 6 5 3 | 3 5 6 6 5 | 3 5 3 2 - | 3. 5 3 2 1 2 |
端（啊）严　 端（啊）严　　坐（啊）严（呀）　严 格

5 5 3 5 3 | 3 3 2 1 2 | 3 5 3 2. 3 | 5. 6 3 5 3 | 2 3 2 - - |
坐（哇）定（呀），　　定（呀）　金

3 2 1 2 0 | 3 5 6 7 | 6 6 5 6 5 3 | 3 5 6 6 5 |
容。　　　提 挂　 玉（呀）玲　　挂（啊）玉（呀）

3 5 3 5 2 - 12/3 | 3 2 1 2 0 | 5 5 3 5 3 | 3 3 2 1 2 | 3 5 3 - 2 |
玲 珑　　　　 玉 玲 珑，　　　　珠

100

$\overset{\frown}{5}$ 5 $\underline{3\ 5\ 3}$ | 3 2 $\underline{1\ 2\ 3}$ | 2 - - 0 | 3 5 $\underline{6\ 7}$ | 6 $\underline{6\ 5}$ 3 3 |
翠(啊)　　容　　　　紫(啊)金　描(啊)相(啊)

$\overset{\frown}{3}$ 5 6 $\underline{6\ 5}$ | $\underline{3\ 5\ 3\ 5}$ 2 - | 2 $\underline{3\ 2\ 1}$ 2 | 6 5 - - |
难　描　　　尽，　　难　描(哇)难(哎)

$\underline{3\ 5\ 3}$ - 2 | $\underline{1\ 2\ 3}$ $\overset{\frown}{2}$ - | 6 - $\overset{\underline{5\ 6}}{5}$ - | $\underline{3\ 5\ 3}$ - - | $\underline{5}$ 6 5 - - |
画(啊)，　　难　描　难　画，　　无　穷

3 5 6 $\underline{6\ 7}$ | 6 $\overset{\frown}{6}$ $\underline{6\ 5}$ | 3 5 6 $\underline{6\ 5}$ | $\underline{3\ 5\ 3\ 5}$ 2 - | 2 $\underline{3\ 2\ 1}$ 2 |
无(啊)穷　无(哇)尽。度(哇)　众　生，　度　众(啊)

6 5 - - | $\underline{3\ 5\ 3}$ - - | 2 $\underline{1\ 2\ 3}$ 2 | 2 - - 0 | 3 5 6 7 |
生　出　　樊　笼(啊)。　　啊！观

6 $\overset{\frown}{6}$ $\underline{5\ 6\ 5\ 5\ 3}$ | 3 5 6 $\underline{6\ 5}$ | $\underline{3\ 5\ 3\ 5}$ 2 - | 2 $\underline{3\ 2\ 1}$ 2 | 5 5 $\underline{3\ 5\ 3}$ |
音(呀)，大　圣　大(呀)慈　尊，　　度(呀)众(呀)

3 $\underline{2\ 3\ 2\ 1}$ 2 | 3 2 3 - | 5 5 - - | $\underline{3\ 5\ 3}$ - - | $\underline{2\ 3}$ $\overset{\frown}{2}$ - - |
　生(啊)。

3 5 6 $\underline{6\ 7}$ | 6 $\underline{6\ 5}$ 3 | 3 5 6 $\underline{6\ 5}$ | $\underline{3\ 5\ 3\ 5}$ 2 - | 2 $\underline{3\ 2\ 1}$ 2 |
南　无　水　月(呀)　一(呀)轮(呀)　菩　萨，　摩　诃

5 5 - 3 | 2 $\underline{3\ 2\ 1}$ 2 | 3 2 - - | 3 $\underline{3\ 5}$ $6\cdot$ 7 | 6 6 $5\cdot$ $\underline{6\ 5\ 3}$ |
萨(啊)，　　南　无　水　月(呀)

3 5 6 $\underline{6\ 5}$ | 3 $\overset{\underline{5}}{6}$ - $\underline{5\ 6\ 5\ 3}$ | 3 $\underline{3\ 5}$ 6 $\underline{6\ 5}$ | 3 5 - - | $\underline{3\ 5\ 3}$ $\underline{2\ 3\ 2}$ | 1 $\overset{\frown}{2}$ - - ‖
一(呀)轮(呀)　菩　萨　　摩　诃　萨　　(啊)!

35. 三炷茗香透天庭

《破庆阳》袁文正［净］唱

陈其湖演唱
周治彬记谱

1＝C

ⳤ 5 6̆5 6 3̆5 5……6̄5̄ | 5 6̆5 6̆1 2̇2̇…… | 6̆1̇2̇ 6̆5̇5 …… | 6̆5 | 5̇5̇ 6 2̇5̇5 5 5 - 5̄

三炷 茗香(啊) 透天(噢)庭 (呐)， 祷请 (啊) 我 菩萨(噢)亲降(噢)临 (喽)。

5 6̆1̇ 6̆3̆5 5…… | 5 6̆5̇ 6̆1 2̇2̇…… | 1̇ 3̆5 5 5̆6 6 6 | 2̇5̇ 6̄5̄ 5 5 - 5̄

祁保 乡邦(啊) 皆宁 静 (喽)， 田禾 大熟(噢) 登太 (哟)平 (喽)。

36. 拜了奉请东方甲乙木

《破庆阳》袁文正［净］唱

陈其湖演唱
周治彬记谱

1＝C

³₄ 6̆1̇2̇ 2̇. 1̆6̇ | 2̇1̇6̆ 5 5̆6̆5 5 | 6̆1̇2̇ 2̇. 1̆6̇ | 2̇1̇6̆ 5 5̆6̆5 5 |

拜 了 奉 请 (啊)， 拜 了 奉 请 (啊)，

²₄ 6̆1̇2̇ 2̇ | 5 5̆5̆ 5 6̆2̇1̇6̆ | 6̆6̇ 0 | 2̇ 6̆ 6̄5̄ 5 | 5 6̆5 5 |

拜 请 东方(哪)甲 乙 木 (呀)， 木 德 星君 下 凡 尘。

5 6̆5 5 6̆5 | 5̆6̆6̆5̆ 6̄2̄ | 3̆5 6̆5 5 | 6̆1̇2̇ 6̆2̇1̇6̆ | 5̆6̆5 5 | 5 - 5̄

弟子 安排 茶三 巡、 酒三 巡， 传度 弟子 收妖精 (噢)！

37. 为国安邦，且喜今朝果非常

《金印记》苏秦［正生］唱

陈其湖演唱
周治彬记谱

1＝F ²₄

【园林好】

5̆3̆ 5 | 6̆1̇5 5 | 5̆3̆ 5 | 6̆1̇5 5 | 5 3 | 3̆5 3̆3̆ 3 | 6 2̇ 3̆ | 5 - 5̄

为 国 安 邦(啦)， 为 国 安 邦， 且喜 今 朝(啦)果非 常，

5̆3̆ 3 | 6̆. 1̇5̆ 3 | 5̆ 2̇ 3 | 5 5 ˅3 | 0̆5̆6̆ 1̇. | 5 5 6 2̇ | 2̇ 3̆5 5 | 3 0̆5̆

神 明 显 赫(啦)果无 边(啦)，办 炷茗 香(啦)答上 苍(啦)， 办

102

6. 1̇ 5 5 | 6 2‿ 3 | 5 5‿ⱽ3 | 3 - | 3‿5 3 | 3 1‿ 2 | 3 - | 3 -⌒ ‖
炷 茗香(啦) 答上 苍(啦),满 门 荣耀 乐安 康。

38.秦居雍州(二)

《金印记》苏秦〔正生〕唱

余 明 夏演唱
曾宪林、周治彬记谱

1＝F 4/4

卄6 - 6‿5 6 6 5̃∕3 - 5 6 5 3 5‿ 5̇ - 6 1̇‿ 6̇ …… 6̇ ⌐
秦 居 雍 州 (呃),

3 6 - 5 6 6̇‿5 3 5 6 5 0 6̇‿ 6̇ 5 6 5 3 2 2 3 5 3 2 2‿7̣ 2 6̣ 7̣
龙 争 虎(啊)

2 2‿6̣ 7̣ 6̣ - 5 6 3 5 6̇‿ 6̇ …… 2̇ 7̣ 2̇ 6̇ 6 5 3 5 6. 6 -⌒
斗 (哎 啊 啊)。 干 戈(哎) 后,

2 2 3 6̇ 5 3 2̇‿7̣ 2 0 2̇ 3 5. 6̇ 6̇ 3 2 2 3 2 2 1 6̇ 6̇ 0
六(哇)国(哎) 为(啊)仇, 从容 归(哎) 吾(哎) 手

2 1 0 6̣ 2̇ 1̇ 2̇ 1̇ 5 6 3 5 6̇ …… 6̇ 6̇ 5 6 2̇ 7. 2̇ 6̇ 6 5 3 5 6. ……
(哎)。 也(呀)是(啊)吾邦 呼(啊) 奏,

4/4 3 3 6 6̃ | 6 6̃‿2 3 3.ⱽ 3 | 3. 3̇ 2̇ 3 2 7̣ 6̣ | 7̣ 2 3 3 3 2̃‿7̣6̣
英雄 战将 用(啊)计 谋, 俺 也 曾 修 书 奏 凯(哎 啊)。

5 6 5 3 5 6̇ - | 7̣ 7̣ 2̇ 6̣ 6 6 7̣ 3̇ | 3̇ 7̣ 6̣ 3̇ 3̃∕5 - | 3 3 2 7̣ 3̇ 2̇. 3
他 那里 弃(啊)甲(哎) 抛 戈, 秦商(啊)鞅昨(哎)

103

$\dot{2}$ $\dot{2}$ 7 7 $\dot{2}$ 3 6 6 5 3 | 5 6. 6 — | 6 3 6. 3 5 5 6 3 | $\frac{3}{4}$ 5 5 6 3 7 |

宵(哎) 兵(啊) 散(哎)。　　　俺苏秦　今日(呀)里　拜(呀)相(哎)

6 3 3 5. | $\frac{4}{4}$ 7 $\dot{2}$ $\dot{2}$ 7 7 7 $\dot{2}$ | $\overline{7}$ $\dot{2}$. 7 7 $\dot{2}$ $\dot{2}$ 7 | 7 $\dot{2}$ 7 6 5 6 \vee6 6 |

封　侯。　光(啊)闪闪(啊)金　印，　黑(啊)漆漆　幞　头，　忙把

$\dot{2}$ 1. $\dot{2}$ 6 6 | 5 3 5 6. 6 — |)0(| 6. 5 6 $\dot{2}$ 7 6 6 |

朝　衣　见(啊)整。　　　　(白略)　三　呼万岁(呀)

$\dot{2}$ $\dot{2}$ 6 5 6 6 | 6 6 6 5 6 $\dot{1}$ 6 | 3 3 5 6 — | 5 5 6 $\dot{2}$ $\dot{2}$ 7 6 6 |

将(啊)头　叩，　愿(啊)吾王万载　千(啊)秋，　万(啊)载　千(啊)

5 3 5. 5 — |)0(| 转1=♭B

5 3 5. 5 — |)0(| $\dot{3}$ 5 3 2 3 5 3 2 | 1 2 3 5 3 2 0 |

秋　(哎)。　　　(白略)　启(呀)吾王容臣　容臣再奏，

6 2 $\dot{2}$ $\dot{2}$ 2 $\dot{2}$ 6 | 4 5 6 5 5 — | $\dot{1}$ 6 $\dot{1}$ 6 5 3 5 | 2 3 — 0 |

小微臣(呀)三寸(呀)不烂之舌　(啊)!

)0(| $\dot{3}$ 5 3 2 3 5 3 $\dot{2}$ | 1 2 3 $\dot{2}$ 0 | 7 $\dot{2}$ $\dot{2}$ 7 $\dot{2}$ 6 | 4 5 $\dot{1}$ $\overline{6}$ 5 6 — |

(白略)　光　灿灿金印(啦)金印似斗，　恕微(啊)臣诚　惶(啊)稽首顿　首

$\dot{1}$ 6 $\dot{1}$ 6 $\dot{1}$ 6 3 5 3 | 2 3 — |)0(| $\dot{2}$ 5 5 3 2 $\dot{1}$ 2 3 | $\frac{2}{4}$ 2 — |

(啊)!　　　　　　(白略)　臣有(哪)什么功　劳?

$\frac{4}{4}$ 3 5 3 3 2 1 2 3 | 2. 3 \vee5 5 6 | $\dot{3}$. $\dot{2}$ 1 6 1 2 0 | $\dot{1}$ 2 2 $\dot{2}$ 7 2 $\dot{2}$ |

臣有(哪)什么功　劳?　六(啊)国内(啊)和　平，　皆因是(啊)小微(啊)臣

$\dot{1}$ 2 $\dot{2}$ 1 6 5 6 1 6 | $\frac{2}{4}$ 6 — | $\frac{4}{4}$ $\dot{1}$ 6 1 6 5 3 5 3 | 2 3 — |

三寸　三寸舌　头　(啊)!　　　　　　(白略)

论 文官，理(哪)个朝邦 国(啦)正 事， 理(呀)朝邦 国(啦)正 事；(白略)

论(啊)武 将， 金(啊)营 的 在(呀)外 州， 金营(啊)的 在(呀啊)

外(哎) 州 (啊)！ (白略) 启(呀)吾王再 容(哪)

容臣再 奏， 再 容(哪) 容臣再 奏， 只因是(啊)无 可(哎)

无 可报 答 (啊)！ (白略)

臣的爹 娘(啊) 老景(啊)的两(啊)悠 悠 白发是满华秋，

叔父恩情(啊)深 厚， 哥(啊)嫂无 (啊)缘 申， 还有个(哇)卖钗相赠

妻(呀啊)姓 周 (啊)！

望 王敕赐(啊)我归(呀)田 里， 暂(啊)归 期， 离(呀)左 右，

暂(啊)归 期， 离(呀啊)左(哩)右 (啊)！

39. 汉钟离腰系着紫金钩

《八仙献寿》吕洞宾〔老生〕唱

林　友　正演唱
林长茂、林长添演奏
周　治　彬记谱

1=♭B

【水仙子】

卅 0 3̲ 2̲ 3̲ …… | 2̲ 1̲ 1̲ 6̲ 6̲ …… | 5̲ 6̲ 1̲ 3̲ 2 - 1̲ 6̲ | 1̲ 5̲ 1̲ 6̲ 5̲ 5̲ - |

汉 钟 离　腰 系 着(啊)　紫 金 钩，　　张 果 老(哇)

1̲ 6̲ 5̲ 1̲ 1̲ - | 4/4 6̲ 5̲ 1̲ 6̲. 6̲ | 1̲ 5̲ 6̲ 0̲ 3̲ 1̲ 2̲ | 5̲ 5̲ 5̲ 6̲ 5̲ 1̲ 6̲ | 6̲ 3̲ 1̲ 2 - |

高 举 着蟠 桃　寿(哎)，　蓝 采 和　他 舞 者 襟 衫 奉(哎)命 得，曹 国 舅

3̲ 1̲ 2̲ 3̲ 1̲ 2̲ | 6̲ 1̲ 6̲ 6̲ 1̲. 6̲ 6̲ | 3̲ 1̲ 2̲ˇ 5̲ 5̲ | 3̲ 2̲ 5̲ 3̲ 6̲ 1̲ 6̲ 1̲ 6̲ |

妖 孔 目、妖 孔 将，　铁 拐 李 千　秋　献 牡 丹，韩 湘 子　　进 龙 楼(啊)，

6̲ 1̲ 6̲ 6̲ 6̲ 6̲ 1̲ 6̲ 6̲ | 6̲ 5̲ 6̲ 3̲ 3̲ 5̲ 3̲ 2̲ | 卅 5̲ 5̲ - - 3̲ 5̲ 3̲ 5̲ - ‖

何 仙 姑(哇)还 有 俺　吕 纯 阳 合 着 一 个　金(啊)　　瓯(啊)!

40. 英雄盖世吐红霓

《征辽东》薛仁贵〔正生〕唱

林　友　正演唱
林长茂、林长添演奏
曾宪林、周治彬记谱

1=F　散板、慢、自由地

卅 3̲ 6̲ …… 3̲ 6̲ 3̲ 6̲ | 1̲ 1̲ 6̲ 3̲ …… | 6̲ 1̲ 3̲ 5̲. 5̲ …… |

英 雄　盖世吐 红 霓(哎)，　志 气 昂 昂

1̲ 1̲ 6̲ 1̲ 2̲ 2̲ 2̲ 3̲. 3̲ …… | 3̲ 5̲ 3̲ 5̲. 5̲ …… | 1̲. 5̲ 3̲ 5̲ 3̲ 2̲ 2̲ 2̲ 3̲ …… ‖

冲 天　地(呀啊)。　奉萱温情　之 礼 (呀啊)!

106

41. 一瓶酒满满斟

《孔子归家》孔子 [老生] 唱

余　明　夏演唱
周治彬、曾宪林记谱

1＝F 4/4

一瓶酒满满斟，劝尊(噢)亲(啊啊)，上大人(啊)，去到北京(啦的)做(哇)皇帝(呀)，大朝军马(喽)管良民(啊)。一人朝中(啦的)为(呀)宰相(啊)，孔子分明去点兵(啦)，孔子分(噢)明(啊)去点(啊)兵(啊)。一人朝中(啦的)为(呀)宗正(啊)，己字晓得(呀)那个人(啊)。化作(噢喽)几(呀)个都是(噢)我(哎)，三(啊)万西天去(呀)取经(呀)，三万西(噢)天(啊)去取(呀)经(呀)。千里路途(哩)难(啊)回转(啊)，七十圣贤(喽)共一

107

名(啊)。　　　　十(啦)字(噢)街(呀)头去　买(噢)卖(哎)，

士(啊)农工商　受苦心(呀)，士农工(啊)商(啊)受苦(啊)　心(啊)。

你们吃得醉(呀)昏昏(啊)，小生堂上(喽)奉双亲(啊)。

生(啊)在(喽)父(哇)母身难(啊)保(哎)，我今去会吕洞宾(啊)，我今

去(呀)会(呀)吕洞(啊)宾(啊)。　　　九看黄河(哩)长(啊)流水(呀)，

子孙代代(呀)出(哟)公卿(呀)。　　　一(噢)人(噢)朝(啊)中为宰(噢)

相(啊)，做事书堂(啊)要小心(啊)。　　　啊！

人人道我为官好(哎)，　可惜爹娘在家中(啊)。　　我

得知双亲年又老(哎)，　里堂孝双亲回家，

也在朝中扶君王，夫妻母子得团圆，　夫妻

母(啊)子(啊)得团　圆(哎)。

108

42. 香风阵阵袭人衣

《大八仙》王母娘娘 [老旦] 唱

陈其湖演唱
周治彬、曾宪林记谱

1＝F

【清水令】

$\frac{2}{4}$

6 6. | 5 5 5 3 | 5 3. | 3 0 | 3 3 5 3 5 | 5 | 3 3 2 |
香风　　阵阵袭人　衣，　　　　散襟怀满　　天星

1 6 1 2 | 2 - | 6 6. | 5 5 3 | 5 3. | 3 0 |
稀（啊）。　　　往来　顿百　年，

3 3 5 3 5 | 5 | 2 3 2 1 | 1 2 6 6 | 6 - | 6 1 6. | 5 5 3 |
醉里把毫　　　挥（啦）。　　　赋就　景方

5 3. | 3 0 | 3 3 3 6 3 5 | 5 - | 1 1 6 | 1 6. | 6 - ‖
归，　　　待春雷禹　门　　浪（啊）　汲（哎）!

43. 追思吾梦真奇美

《二代荣》狐狸仙 [小旦] 唱

陈其湖演唱
曾宪林、周治彬记谱

1＝F

【步步娇】

$\frac{2}{4}$

6 5 3 | 5 6 1 6 5 3 5 | 2. 5 3. 2 | 1 2 3 1 6 | 1 2 1 6 | 5 6 1 6 5 3 5 | 2. 5 3 2 |
追思吾梦（啊）　真　奇　（呀）美（哎），　悄离（呀）　香

1 2 3 1 6 | 1 2 1 6 | 2 3 1 2 2 | 2 5 6 5 3 2 | 1 0 | 6 6. 5 6 | 1 2 1 6 5 |
闺（呀）内。　　低低（咿呀）莫乱　言，　恐漏　神（呀）

3 5 3 2 | 2 2 3. 5 3 2 | 1 2 3 1 6 | 1 2 1 6 | 3 5 3 3 5 | 6 6 3 3 3 5 | 6. 6 3 6 |
机（呀），好（啦）似成磨（啊）矣，　步上那（啊）月儿台

5 6 5 3 2 | 3 3 3 6 1 | 6 5 3 6 2 3 5 | 3. 2 1 2 3 | 1. 6 5 3 5 | 5 3 2 1 6 2 3 | 1 6. | 6 - ‖
西，将身斜把　栏　杆　倚。

109

(二)小　调

1. 左边一撇不成字

《卖花线》卖花郎〔丑〕唱

康章植演唱
周治彬记谱

1＝G　中速稍快

【十字拆】

$\frac{2}{4}$

1. 左 边 一 撇（那个）不 成 字（呀）哩呀 哩呀哩莲
2. 人 字 头 上（那个）多 两 点（呀）哩呀 哩呀哩莲
3. 火 字 脚 下（那个）多 一 口（呀）哩呀 哩呀哩莲
4. 谷 字 头 上（那个）加 宝 盖（呀）哩呀 哩呀哩莲

花 呀 啊），右 边 一 捺 （是）凑 成 人（呀
花 呀 啊），好 似 对 面 火 烧 山（呀
花 呀 啊），五 谷 丰 登 乐 太 平（呀
花 呀 啊），容① 华 富 贵 万 万 年（呀

哩 呀 莲 花 花 格 一 格 卖 花 郎 呀）。
哩 呀 莲 花 花 格 一 格 卖 花 郎 呀）。
哩 呀 莲 花 花 格 一 格 卖 花 郎 呀）。
哩 呀 莲 花 花 格 一 格 卖 花 郎 呀）。

说明：① 容即"荣"字的谐音。

② 此曲又名《乞丐歌》，是大腔戏传统杂剧中丑角插科打诨时唱的曲调，唱词系凑字拆字游戏。此曲唱词的内容是凑字，拆字唱词因演唱者遗忘，故未录。

③ 从此曲至《忙把担子来挑起（二）》，系根据1979年尤溪县乾美村大腔戏剧团艺人演唱录音记谱。

2. 担子挑上肩

《卖花线》卖花郎〔丑〕唱

康章植演唱
周治彬记谱

1＝F　中速稍快

【卖花线调】

$\frac{2}{4}$

担 子挑上 肩，街 路（个）慢 慢 行，叫 一 声 娘 子（呀），

出 来（个）买 花 线，叫 一 声 娘 子（呀），出 来（个）买 花 线。

110

3. 忙把担子来挑起（一）

《大补缸》张古老［丑］唱

康章植演唱
周治彬记谱

1＝C 中速

（数板：古老儿，本姓张，自幼求师学补缸；人人道我补缸好，我想补缸也平常。）

（白：这几天，天天下雨我未曾出门，今日天清气爽，我不免装起担子到街坊走走去耶——）

【小补缸】

$\frac{2}{4}$ 0 6 1 | 6. 1 | 1 1 1 6 | 3. 2 1 2 | 3 - | 2 3 2 1 1 2 | 6 - |

忙把 （哎） 担子（那个）来 挑 起， （哎

1 1 6 | 5 5 3 5 | 6 1 6 1 | 5 5 1 | 6 5 3 | 3 5 6 1 | 5 5 2 | 3 - ‖

哎呀 哎呀） 挑起 担（呀） 走（呀）走外 乡（呀）。

4. 忙把担子来挑起（二）

《大补缸》张古老［丑］唱

康章植演唱
周治彬记谱

1＝G 中速

【大补缸】

$\frac{2}{4}$ 1 2 | 3 2 3 | 1 6 | 2 2 3 | 5 - | 6. 5 3 5 |

1.忙把 担子（个）来（呀） 挑（呀） 起， （的 呀当

2. 3 | 2 1 6 5 | 1 0 6 1 | 1. | 0 3 6 1 2 | 6 5 6 |

当 的呀当叮 当 当叮 当） 挑起 担子

1. 3 | 2 1 6 1 | 5 5 6 1 | 5 - | 5 6 1 2 | 6. 5 3 2 3 |

去 外 乡（呀） （当 叮 叮 啊郎叮

5 - | 6. 5 6 1 | 5 5 1 | 6 5 3 2 | 5 3 6 | 5 - ：‖

当 当啊郎叮 当呀 的呀当叮 当 当叮 当）。

2. 东边挑到南边来，西边挑到北边去。

3. 东南西北都走过，看看来到王家庄。

4. 忙把担子放下地，大叫一声王大娘。（插白：嘿嘿！补缸噢——）

5.（女唱）双手开开门两扇，忽听门上叫补缸。

6.（女唱）大缸要补几多钱？小缸要补几十双？

7.（男唱）大缸要补一百二，小缸要补五十双。

8. 新缸不比旧缸价，新缸不比旧缸强。

5. 一更里进绣房

《合刀记》管家［丑］唱

萧则育演唱

周治彬记谱

1＝G

【五更里】

$\frac{2}{4}$

（数板）洛阳桥下 水茫茫, 水 茫茫, 梧桐叶落 作两 瓣, 风吹杨柳 千条线,

雨打桃花 满地红, 满 地 红。 （白：……不免唱个小歌儿来闹一下，闹一下呀——）

中速

$\frac{2}{4}$（衣大 衣大 │ 况 大）│ 5. 3 5 3 2 │ 1. 2 3 3 │$\frac{3}{4}$ 2 3 2 1 - │$\frac{2}{4}$ 2 2. │$\frac{6}{7}$ 5 5 6 │

（唱）一 更里（呀） 进 绣房（啦 咿）, 鸳鸯 口里

$\frac{3}{4}$ 1. 2 2 1 6 5 │$\frac{2}{4}$ 5. 3 3 5 │ 3 2 1 2. 3 │ 5. 6 1 1 │$\frac{3}{4}$ 2 3 2 1 - │$\frac{2}{4}$ 1 1. │

叫 梅 香, 叫 梅香（啦 咿 呀 嗳 咿）。 将军

1 1. │ 3 3. │$\frac{3}{4}$ 5 6 1 1 6 5 3 │$\frac{2}{4}$ 5. 3 3 5 │ 3 2 1 2. 3 │ 5. 6 1 1 │

嘱咐 重 重 把门 关 上, 门关上（耶 咿 呀

$\frac{3}{4}$ 2 3 2 1 - │$\frac{2}{4}$（衣大 衣大 │ 况 大）│ 5. 3 5 3 2 │ 1. 2 3 3 │$\frac{3}{4}$ 2 3 2 1 - │

嗳 咿）。 二 更里（哟） 上 牙床（呀 咿）,

$\frac{2}{4}$ 2 2. │$\frac{6}{7}$ 5 5 6 │$\frac{3}{4}$ 1 2 2 1 6 5 │$\frac{2}{4}$ 5. 3 5 3 2 │ 1. 2 3 3 │$\frac{3}{4}$ 2 3 2 1 - │

鸳鸯 枕上（是） 细思量, 思量起（呀 咿 呀 嗳 咿）。

$\frac{2}{4}$ 3. 5 3 1 │ 2 2 6 │ 3 5 3 1 │ 2 0 │ 2 2. │$\frac{6}{7}$ 5 5 6 │

三 （呀） 更 里（哟） 金（啊）鸡 叫, 金鸡 报晓 （是）

$\frac{3}{4}$ 1. 2 2 1 6 5 │$\frac{2}{4}$ 5 3 3 5 │ 3 2 1 2. 3 │ 5. 6 1 1 │$\frac{3}{4}$ 2 3 2 1 - ‖

透 天 明, 透天明（啊 咿 呀 嗳 咿）。

说明：此曲系根据1983年尤溪县黄龙村大腔戏剧团艺人演唱录音记谱。

6. 姑 嫂 看 灯 (一)

《打擂台》花郎［丑］唱

余　明　夏演唱

曾宪林、周治彬记谱

1＝C 2/4

【五更里】

```
 3 3 3 32 | i i  23 | i  65 | 6 61 35 | 6 0 | 6 i 6 | 3. 5 32 |
```

1. 一更里(的)　姑(哇)嫂　(啊)　　思量爱看灯，　姑姑(的)问嫂(啊)
2. 二更里(的个)姑(哇)嫂　(哇)　　出了绣房门，　姑姑(呀)问嫂
3. 三更里(的)　姑(啊)嫂　(啊)　　进了大庙门，　满庙的汉子
4. 四更里(的)　姑(哇)嫂　(啊)　　出了寺庙门，　遇着(啊)男子
5. 五更里(的个)姑(哇)嫂　(啊)　　转到自家门，　一路(的)行来(呀)

```
 3 2 35 32 | i 0 | 6. i 35 | 6 65 | 35 567 | 6 0 | 6 i 6 |
```

与(呀)谁作　对。　转到绣房门(呀)，关门巧梳妆，乌云
这是什么灯?　龙灯狮子灯(呀)，鱼灯蝴蝶灯，那锣
出了紫金扇。　上头观世音，下观琉璃灯，那罗
起了反　心。　将我推在地，罗裙两边摆，红绣
差(呀)差什么。　婆婆子家门，丈夫骂自身，哦!遇着

```
 i i i 16 | 3 23 | 5 32 | i - | 3 3 3 32 | i i 23 | i 65 | 6 61 35 |
```

髻(呀)插在两边排(哎嘿哎)。媳妇我的娇(啊)儿(呀)穿起绫罗
鼓(哇)打得闹纷纷(哎嘿哎)。我今去看(的)灯(啊)儿(呀)别人来看
汉(啊)坐在两边排(哎嘿哎)。万妙里(的个)姑(啊)嫂(啊)行到大庙
鞋(呀)脱在金和地(哩)。头上我的金(啊)钗(啊)出了自己
官(啊)就把事来问(哩)。清官就是老爷(哪)真真不要

```
 6ˇ i i | 2. i 2. 3 | i - | i 6 | i i i 16 | 3 23 | 5 32 | i. 0 |
```

裙,哎呀!天儿　呀。　小金莲(啊)只有两三寸(哎嘿哎),
我,哎呀!天儿　呀。　小书生(啊)害奴相思病(哎嘿哎),
门,哎呀!天儿　呀。　望妙明(啊)保佑家门兴(哩),
身,哎呀!天儿　呀。　红绣鞋(啊)真是为表记(哎嘿哎),
针,哎呀!天儿　呀。　从今后(呀)不去看花灯(哎嘿哎),

慢!

```
 i 6 | i i i 16 | 3 23 | 1.2.3.4.  5 32 | i - :‖ 5. 5 32 | i - | i 0 ‖
```

小金莲(啊)只有两三寸(哎嘿哎)!　灯(哎嘿哎)!
小书生(啊)害奴相思病(哎嘿哎)!
望妙明(呀)保佑家门兴(哎嘿哎)!
红绣鞋(呀)真是为表记(哎嘿哎)!
从今后(呀)不去看花

说明: 从此曲至《坐在房中绣花鞋》,系根据2008年大田县前坪乡、广平镇、太华镇调研录音记谱。

113

7. 姑 嫂 看 灯 (二)

《打擂台》花郎［丑］唱

陈 其 湖演唱
周治彬、曾宪林记谱

1＝D 2/4

【五更里】

一更(呀)里姑嫂 (哇) 去看什么灯, 姑姑 叫嫂 与 奴作伴 行。

转到绣房 门(啊), 满面巧梳 妆, 乌鬓 烟(啊)插在 两边

分 (哎)。 媳妇我的娇儿 (呀) 穿了凌罗裙,哎呀! 天儿 呀!

小 金 莲(啊)只有 两三寸(哎 哎), 小 金 莲(啊)只有 两三 寸(哎 哎)。

说明: 二更至五更的歌词与《姑嫂看灯（一）》同, 略。

8. 高高山上一个庙子堂

《打擂台》花郎［丑］唱

陈 其 湖演唱
曾宪林、周治彬记谱

1＝C 2/4

【兵溜冷】(又称【打更调】【打兵梆】)

高 高 山上一个 庙 子 堂(我的 兵梆, 我的 兵 梆),

姑 嫂(啊)二 人(哪个 打兵 梆,哪个 打 兵

梆 呀) 去 烧 香(我的 兵 梆, 我的 兵 梆),

求 儿 与 我 娘(我的 兵 啊 梆 啊)。 姑 嫂

烧 香(哪个 兵 打 梆,哪个 打 兵 梆 哪)

114

| $\dot{2}$ $\dot{2}$ $\dot{2}$ | 6 $\dot{1}$ $\dot{2}$ | $\dot{2}$ $\dot{2}$ $\dot{2}$ 6 $\dot{1}$ | $\dot{2}$ 0 | 5 $\dot{1}$ 6 | 5 $\dot{1}$ 6 | $\dot{1}$ 5 | $\overset{\frown}{\dot{1}\,6}$ 5 $\dot{1}$ |

流（我的 冷 丁，我的 冷 丁）。　三月 清明 雨纷 纷（我的

| 5 5 6 | $\dot{1}$ $\dot{1}$ 6 | 5 $-$ | $\dot{2}$ $-$ | $\dot{2}$ $\dot{1}$ 6 | $\dot{2}$ $-$ | $\dot{2}$ 6 6 | 5 6 $\dot{1}$ |

冷啊 丁啊），　　　路 上（啊）行　人（哪个 冷 打

| 6 6 $\dot{1}$ | 6 5 3 | 5 5 6 | 5 $-$ | 6 $\dot{1}$ $\dot{2}$ $\dot{3}$ | $\dot{2}$ $\dot{2}$ $\dot{3}$ | 6 $\dot{1}$ $\dot{2}$ |

丁，哪个 打 冷 丁啊）　　　欲 断 魂（我的 冷 丁，

| $\dot{2}$ $\dot{3}$ 6 $\dot{1}$ | $\dot{2}$ 0 | 5 $\dot{1}$ 6 | 5 $\dot{1}$ 6 | $\dot{1}$ 5 6 | $\dot{1}$ $\dot{1}$ 6 | 5 5 6 |

我的 冷 丁）；　借 问 酒家 何 处 有（我的 冷啊

| $\dot{1}$ $\dot{1}$ 6 | 5 $-$ | $\dot{2}$ $-$ | $\dot{1}\,\dot{2}$ $\dot{1}$ 6 | $\dot{2}$ $-$ | $\dot{1}$ 6 6 | 5 6 $\dot{1}$ | 6 6 $\dot{1}$ |

丁啊），　　牧 童（啊）遥 指（哪个 冷 打 丁，哪个

| 6 5 3 | 5 5 6 | 5 $-$ | $\dot{1}$ $\dot{2}$ $\dot{3}$ | $\dot{2}$ $\dot{2}$ $\dot{3}$ | 6 $\dot{1}$ $\dot{2}$ | $\dot{2}$ $\dot{3}$ 6 $\dot{1}$ | $\dot{2}$ 0 ‖

打 冷 丁哪）　　杏 花 村（我的 冷 丁，我的 冷 丁）。

9.坐在房中绣花鞋

小调

余明夏演唱

周治彬记谱

$1=F$ $\frac{2}{4}$

【算命歌】

| 6 6 | 5 3 3 2 | 3 3 5 3 2 1 | 2 2 3 | 2 0 | 6 6 | 5 5 3 2 |

1.坐 在 房 中（啦）绣（的）绣（的）花 鞋（哎），　　忽 听 门 外（啦的）
2.花 针 插 在（啦）花（的）花（的）头 上（哎），　　开 开 门 外（啦的）
3.手 拿 椅 子（啦）先 生 你（的）请 坐（哎），　　生 辰 八 字（啦的）
4.我 是 己 卯（啦）本 相 （的）兔（哎），　　柳 树 花 开（啦的）
5.四 月 十 三（啦）娘（的）娘（的）生 我（哎），　　但 问 姻 缘（啦的）

| 1 2 3 | 2 2 1 | $1.$ $\overset{\frown}{6}$ $\dot{1}$ 6 | 5 5 2 | 1 6 1 6 | 5 5 $\overset{\frown}{6}$ 5 | $-$ ‖

我 的 先 生（啊）叫 了 一 声（噢），叫 了 一 声（哎）。
我 的 先 生（啊）前 来 算 命（噢），前 来 算 命（哎）。
我 的 先 生（啊）说 与 你 听（噢），说 与 你 听（哎）。
我 的 先 生（啊）四 月 里 生（噢），四 月 里 生（哎）。
我 的 先 生（啊）姑 娘 爱 成 亲（噢），姑 娘 爱 成 亲（哎）。

说明：另有5段歌词，略。

116

三、器 乐

（一）唢呐曲牌

1.点　绛

陈宜晖演奏
周治彬记谱

1＝C 2/4 中速

$\widehat{5}$ - | 6 5 3 1 | $^6_5\widetilde{5}$ - | 5 - | 3 - | 2 - | 3 2 1 | $^{\dot2}_{\bar{}}\dot1$ - | $\dot1$ $\dot2$ $\dot1$ $\overset{3}{\frown}$ 6 5 6 |

3 2 1 | $^{\dot2}_{\bar{}}\dot1$ - | $\frac{3}{4}$ $\dot3$ 2 $\dot3$ $\dot2$ $\dot1$ | $\dot2$ $\dot3$ $\dot2$ $\dot1$ | $\frac{2}{4}$ $\dot1$ $\dot2$ $\dot1$ 7 6 5 3 1 | $^{\dot1}_{\bar{}}6$ - | 6 - ‖

说明：①此曲常用于开场点将场面。

②从此曲至《得胜令》，系根据1979年尤溪县乾美村大腔戏剧团演奏录音记谱。

2.折　桂　令

陈宜晖演奏
周治彬记谱

1＝F 2/4 中速

0 5 1 6 | 5. 6 | $\frac{3}{4}$ 3 2 2 3 | 5 - - | $\frac{2}{4}$ 6 1 5 6 5 | 3 5 3 2 3 |

3. 2 | 3. 2 | 1 2 3. 2 | 1 2 3. 2 | $\bar{1}$ $\bar{2}$ | 3 - 3 - ‖

说明：此曲用于喜庆场面。

3.金　榜

陈宜晖演奏
周治彬记谱

1＝F 2/4 慢速起渐快至中速

$\bar{1}$ 6 | 5 6 3 5 | 6 1 5 6 | 3 2 1 2 | 3 1 6 5 | 3 2 3 2 3 | 1. 6 5 6 | 1. 5 6 | 3 6 5 6 5 3 |

<u>突慢</u>

1 3 2 1 2 | 2 1 3 1 | 5 6 5 3 2 1 | 3 2 3 5 | 3 1 5 6 3 1 | 3 2 3 5 | 1 2 1 1 6 5 | 6 - 6 - ‖

说明：此曲常用于挂帅出征、金榜题名场面。

117

4. 金 榜 牌

林长茂、林长添演奏
曾宪林、周治彬记谱

1=D 2/4

（乐谱略）

5. 仙 花 子

陈宜晖演奏
周治彬记谱

1=C 2/4 中速稍慢

（乐谱略）

说明：此曲又名《红绣鞋》，常用于拜堂、观灯场面。

118

6. 奏 朝 牌

陈宜晖演奏
周治彬记谱

1＝F 2/4 中速稍慢

5̲6̲i̲ 1̲6̲ | 5 6̲i̲ | 5̲i̲ 6̲5̲ | 3̲5̲ 3̲5̲3̲2̲ | 1 - | 3̲2̲1̲ 5̲2̲ | 3 - | 3̲2̲1̲ 5̲2̲ |

3 - | 3̃ 2 | 3̃ 2 | 1̲2̲ 3̲²̲3̲ | 3̲²̲3̲ 3̲2̲ | 3̲5̲ 2̲3̲ | 5 - | 5 - ‖

说明：此曲常用于奏朝。

7. 拜 团 圆

陈宜晖演奏
周治彬记谱

1＝A 2/4 中速稍慢

3 2 | 3 2̲.̲ 1̲ | 1̲2̲ 3 | 3̲5̲ 2 | 3 2̲ 1̲ | 1̲2̲ 3 | 3. 0 ‖

说明：此曲常用于团圆场面。

8. 雷 鸠

陈宜晖演奏
周治彬记谱

1＝F 2/4 中速

5̲6̲1̲ 6 | 5. 0̲5̲ | 3̲2̲1̲ 3 | 2 0 0 | i̲.̲ 6̲ 5̲.̲ 6̲ | i - | i̲ 0 0 |

6̲.̲ i̲ 5̲6̲ | 3. 2 | 1. 3 | 2 0 0 | i̲.̲ 6̲ 5̲6̲ | i - | i - ‖

说明：此曲常用于对阵、交兵。

9. 广 东 歌

陈宜晖演奏
周治彬记谱

1＝C 2/4 中速稍慢

3̲̃2̲ 3̲̃2̲ | 3̲²̲3̲ 5̲6̲ | i̲ i̲ i̲ 5̲ | 6 0 0 | i̲ 6̲ 5̲ i̲ | 6. 5̲6̲ |

6̲7̲6̲5̲ 3̲2̲3̲5̲ | 2̲3̲2̲1̲ 6 - | 2̲.̲ 3̲2̲3̲2̲1̲ | 6̲7̲6̲5̲3̲1̲ 2̲3̲ 1̲3̲ | 2 - ‖

渐慢

说明：此曲常作为过场音乐。

10.八 板 头

陈宜晖演奏
周治彬记谱

1＝C　2/4　中速稍慢

（此处为简谱乐谱）

说明：此曲用于过场。

11.五马会朝牌

陈宜晖演奏
周治彬记谱

1＝C　2/4　中速

（此处为简谱乐谱）

说明：此曲用于武将出场或交战场面。

12.昂 子 金

陈宜晖演奏
周治彬记谱

1＝C　2/4　中速

（此处为简谱乐谱）

说明：此曲用于过场。

13. 水 灯 笼

陈宜晖演奏
周治彬记谱

1=C 2/4 中速稍慢

3 2 3 5 6 | i 2 i 6 | 6 5 6 i | 5 3 5 | 6 5 6 i 6 | 2 i 6 5 |

6 i 6 5 5 4 5 | 3 2 1 3 | 2 3 1 | 3 2 5 3 2 | i 2 | 1 - | 1 - ‖

说明：此曲用于喜庆、酒宴场面。

14. 算 命 歌

陈宜晖演奏
周治彬记谱

1=♭B 2/4 中速

3 2 | 3 2 | 3 2 | 2. 3 | 5 3 5 6 i 3 | 5. 3 5 | 2 3 5 6 5 | 2 3 5 6 5 |

2 5 5 3 2 | i - | 2 2 3 i 2 | 3 - | 2 3 3 2 3 | 5 6 5 | 2 3 1 2 5 | 6 i 2 i 6 |

5 6 5 3 | 2 i 6 2 6 | 5 i i 6 i | 7 6. | 2 3 i 2 | 2 i 6 | 5 - | 5 - ‖

说明：此曲用于过场。

15. 笔 架 楼

陈宜晖演奏
周治彬记谱

1=C 2/4 中速

i. 2 i | 6 i 6 5 3 5 | 6. i 6 | 5 0 0 i | 6 i 6 i 5 | 3 2 3 | 5 3 2 | i 6 i 2 |

3 0 0 | 5 5 i | 6 i 5 3 0 | 6 i 6 5 | 5 3 i 0 | 6 i 6 5 4 5 | 6. i 5 6 | i 6 i 6 i 6 |

5 3 6 i | 5 - | 4/5 5 0 0 | 6 i 6 5 4 5 | 6 6 i 5 6 | i 3 2 i 6 | i 6 | 6 - ‖

说明：此曲用于比武场面。

121

16. 得 胜 令

陈宜晖演奏
周治彬记谱

1＝F 2/4 中速

‖: 2. 3 5 3 5 | 6 1 5. 3 | 2 3 5 5 1 | 1 6 5 4 5 6 | 6 5 3 1 2 | 1 1 5 6 5 | 3 5 3 2 1 3 |

2 3 2 1 6 1 | 5 5 6 1. 6 | 5 5 6 1 :‖ 3 3 | 3 1 | 1 1 1 － | 1 － ‖

说明：此曲用于得胜回朝场面。

17. 沙 白 皮

蔡 定 有演奏
王远生、卢天生记谱

1＝D 2/4 中速

5. 6 3 | 5 6 3 2 | 2 5 3 | 3 2 1 2 | 1 1 | 6 5 5 6 | 5 6 1 | 2 1 2 3 2 | 1 － ‖

说明：① 此曲用于人物书写或阅读书信场面。
② 从此曲至《步步娇》，系根据1998年永安丰田大腔戏剧团演奏录音记谱。

18. 家 住 在

蔡 定 有演奏
王远生、卢天生记谱

1＝D 2/4 中速

5 3 | 5 3 2 | 5 3 2 | 1 2 1 | 1 6 5 | 6 5 6 1 | 2 1 2 3 | 3 2 1 | 1 － ‖

说明：此曲用于配合表演动作。

19. 广 苏 金

蔡 定 有演奏
王远生、卢天生记谱

1＝F 2/4 中速

5 1 | 1 6 5 3 2 | 5 6 1 6 5 | 3 2 5 1 | 6 5 1 6 | 5 1 6 5 | 3 3 5 3 | 2 1 3 2 |

5 3 2 1 | 5 6 1 | 6 5 5. 3 | 2 1 5 | 5 6 1 | 2 3 6 1 6 5 | 3 1 2 2 3 5 3 |

2 1 2 | 3 5 6 5 | 3 3 2 | 1 3 2 1 | 6 1. 6 | 5 6 2 1 | 1 － | 1 0 ‖

说明：此曲用于过场。

20. 梅 花 序

蔡 定 有演奏
王远生、卢天生记谱

1＝F 2/4 中速

6 i | 3 5 i | 6 3 5 | 2 - | 3 5 | 6 3 2 | 1 - | 3 2 6 1 |

2 3 1 | 3 2 3 1 | 6 5 | 6 - | 0 1 2 3 | 2 - | 1 2 3 | 1 - ‖

说明：此曲用于游春、观花等场面。

21. 紧 过 场

蔡 定 有演奏
王远生、卢天生记谱

1＝F 2/4 中速

1. 2 3 5 | 3. 2 3 2 | 1. 2 3 2 | 1. 6 5 5 | 6 5 3 6 | i 3 3 5 | 3 2 1 2 | 3 2 | 1 - ‖

说明：此曲用于过场。

22. 武 点 绛

蔡 定 有演奏
王远生、卢天生记谱

1＝F 2/4 中速

1 i 2 | 3 2 3 2 | i 3 2 | 1 2 3 2 | i 3 2 | 3 i 2 3 | i 3 2 |

3 i 6 5 | 6 i 3 5 | 6 i 3 2 | 2 3 2 3 | 2 i 6 | i 6 5 3 2 | 1 - | 1 - ‖

说明：此曲用于武将出场。

23. 接 驾

蔡 定 有演奏
王远生、卢天生记谱

1＝F 2/4 中速

i 6 i 6 5 | 3 5 5. 6 | i 6 i 6 5 | 3 5 5 | 3 3 3 5 6 | 3 5 5. 6 | 6 5 3 2 | 2 i 6 |

5. 6 i 2 | i ˇ i i 3 | 5 5 6 3 | 5. 3 2 5 | 3 5 3 2 1 2 | 1. 5 | 3 2 1 2 | 1 - ‖

说明：此曲用于接驾场面。

123

24. 游　莺

1=F 2/4 中速

$\underline{3}\ \underline{3}\ \underline{3}\ \underline{3}\ \underline{3}\ \underline{2}$ | $\dot{1}.\ \underline{6}$ | $\underline{5}\ \underline{6}\ \underline{5}\ \underline{5}\ \underline{6}$ | $5\ \underline{3}\ \underline{5}.$ | $\underline{6}\ \underline{6}\ \underline{5}\ \underline{6}$ | $\dot{1}\ \underline{3}\ \dot{2}\ \underline{6}$ | $\underline{5}\ \underline{5}\ \underline{6}\ \underline{3}$ | $2\ \underline{3}\ \underline{2}$ |

$\dot{1}\ \dot{1}\ \underline{6}\ \underline{5}\ \underline{6}$ | $\dot{1}\ 0$ | $\underline{2}\ \underline{5}\ \underline{3}\ \underline{2}$ | $\dot{1}\ \dot{1}\ \dot{2}$ | $\underline{3}\ \underline{3}\ \underline{2}\ \underline{4}\ \underline{3}$ | $\dot{2}.\ \underline{6}$ | $\underline{5}\ \underline{6}\ \underline{5}\ \underline{6}\ \underline{5}\ \underline{3}$ | $\underline{2}\ \underline{3}\ \underline{2}\ \underline{3}\ \underline{2}\ \underline{1}$ |

$\underline{6}\ \underline{5}\ \underline{6}.\ \underline{\dot{1}}$ | $\dot{2}\ \dot{1}$ | $\underline{5}\ \underline{6}\ \underline{5}\ \underline{6}\ \underline{5}\ \underline{3}$ | $2\ 0$ | $\underline{6}\ \dot{1}\ \underline{5}\ \underline{6}.\ \underline{\dot{1}}$ | $\dot{2}\ -$ | $\dot{1}\ \underline{3}\ \dot{2}\ \underline{6}$ | $5\ \underline{3}\ \underline{5}$ |

$\underline{6}\ \overset{5}{\underline{7}}\ \underline{6}\ \underline{1}\ \underline{2}\ \underline{1}\ \underline{6}$ | $5\ \underline{3}\ \underline{3}$ | $\underline{5}\ \underline{3}\ \underline{2}\ \underline{3}$ | $\underline{5}\ \underline{3}\ \underline{1}\ \underline{2}\ \underline{3}$ | $\dot{2}.\ \underline{5}\ \underline{6}$ | $\underline{6}\ \underline{3}\ \underline{6}\ \dot{1}$ | $\dot{2}\ \underline{6}\ \underline{5}\ 5$ | $5\ -$ ‖

说明：此曲用于游春、观花等场面。

25. 步　步　娇

蔡　定　有演奏
王远生、卢天生记谱

1=F 2/4 中速

$\underline{3}\ \underline{5}\ \underline{1}\ \underline{6}$ | $5\ \underline{3}\ \underline{5}$ | $2\ \underline{5}\ \underline{3}$ | $\underline{1}\ \underline{2}\ \underline{1}$ | $\underline{6}\ \underline{1}\ \underline{5}\ \underline{3}$ | $6\ \underline{5}\ \underline{1}$ | $\underline{6}\ \underline{5}\ \underline{3}\ \underline{5}$ | $2\ \underline{5}\ \underline{3}$ |

3/4 $\underline{3}\ \underline{2}\ \underline{1}\ \underline{2}\ \underline{1}\ 1$ | 2/4 $\underline{5}\ \underline{3}\ \underline{5}\ \underline{5}$ | $\underline{3}\ \underline{2}\ \underline{1}$ | $\underline{6}\ \underline{5}\ \underline{3}\ \underline{2}$ | $3\ \underline{2}\ \underline{3}$ | $\underline{3}\ \underline{2}\ \underline{1}$ | $3\ 2$ |

$1\ \underline{3}\ \underline{2}$ | $\underline{6}\ \underline{1}\ \underline{2}\ \underline{3}$ | $1\ \underline{3}\ \underline{2}$ | $\underline{3}\ \underline{1}\ \underline{6}\ \underline{5}$ | $\underline{6}\ -$ | $\underline{5}\ \underline{1}\ \underline{3}\ \underline{1}$ | $\underline{2}\ \underline{3}\ \underline{1}$ | $1\ -$ ‖

说明：此曲用于旦角行路。

26. 歹　牒

永安丰田戏班工尺谱
王远生、卢天生译谱

1=F 2/4 中速

$\underline{5}\ \underline{2}$ | $\underline{5}\ \underline{3}$ | $2\ -$ | $2\ -$ | X　X | $\underline{6}\ \underline{7}\ \underline{6}\ \underline{2}$ | $\underline{5}\ 3$ | $2\ -$ | $2\ -$ |
　　　　　　　　　　　（火　炮）

3/4 X　X　X | 2/4 $\underline{6}\ \underline{7}\ \underline{6}$ | $\dot{2}\ -$ | X　X | $\underline{2}\ \underline{3}\ \underline{6}$ | $5\ -$ | $\underline{6}\ \underline{7}\ \underline{6}\ \underline{2}$ | $\underline{5}\ 3$ |
（火　炮）　　　　　　　（火　炮）

$2\ -$ | $2\ -$ | X　X | $\underline{6}\ \underline{3}\ \underline{2}$ | $\underline{6}\ \underline{3}\ \underline{2}$ | X　X | $\underline{6}\ \underline{7}\ \underline{6}\ \underline{2}$ | $\underline{3}\ \underline{6}$ | $5\ -$ ‖
（火　炮）　　　　　　　　　（火　炮）

说明：此曲常作为鬼怪出场或动作音乐。

124

27. 水 仙 仔

永安丰田戏班工尺谱
王远生、卢天生译谱

1＝F　2/4　中速

$\dot{1}$　$\underline{6\ 5}$　｜3　$-$　｜$\underline{3\ 1\ 2\ 5}$　｜3　$-$　｜$\underline{3\ 2\ 3}$　｜2　$-$　｜$\underline{3\ 2\ 3}$　｜5　$-$　｜

5　$\dot{1}$　｜6　$-$　｜3　2　｜3　$-$　｜$\underline{3\ 2}\ \underline{3\ 2}$　｜1　$-$　｜5　6　｜1　$-$　｜

$\underline{3\ 5}\ \underline{2\ 3}$　｜1　$-$　｜5　6　｜1　$-$　｜5　6　｜5　$-$　｜$\underline{5\ 6}\ \underline{6\ 5}$　｜3　5　｜

1　$-$　｜$\underline{5\ 6}\ \underline{3\ 2}$　｜3　$-$　｜2　$\underline{3\ 2}$　｜1　$-$　｜5　6　｜1　$-$　｜$\underline{3\ 2}\ 3\ 5$　｜

2　$-$　｜2　1　｜3　$-$　｜$\underline{3\ 2}\ \underline{3\ 2}$　｜1　$-$　｜$\underline{6\ 5}\ 6$　｜1　$-$　｜$\underline{2\ 1}\ 2$　｜1　$-$　‖

说明：此曲用于舞蹈场面。

28. 大　　战 (一)

林长茂、林长添演奏
曾宪林、周治彬记谱

1＝C　2/4

$\overline{6}$　$\overline{6}$　｜$\dot{1}$　$\dot{2}$　｜$\underline{6\ 6}\ \underline{6\ \dot{1}}$　｜$\underline{\dot{2}\ \dot{2}}\ \underline{\dot{2}\ \dot{3}}$　｜$\underline{\dot{2}\ \dot{2}}\ \underline{\dot{6}\ \dot{2}}$　｜$\dot{2}$　$-$　｜$\dot{2}$　$\dot{3}$　｜$\underline{\dot{2}\ \dot{2}}\ \underline{\dot{1}\ 6}$　｜

6　$-$　｜$\dot{2}$　$\underline{\dot{1}\ \dot{2}}$　｜$\underline{\dot{1}\ 6}\ 5$　｜$\underline{4\ 5}\ \underline{4\ 5}$　｜5　0　｜$\underline{3}\ \dot{2}.$　｜$\underline{\dot{2}\ \dot{2}}\ \underline{6\ 5}$　｜$\dot{6}$　$-$　｜

（鼓点）

$)0($　｜$\dot{2}$　$\underline{\dot{1}\ 6}$　｜$\underline{6\ \dot{1}}\ 6$　｜$\dot{2}$　$\underline{\dot{1}\ \dot{2}}$　｜$\underline{\dot{1}\ 6}\ 5$　｜$\underline{4\ 4}\ 5$　｜5　$-$　｜6　$\dot{1}$　｜

（鼓点）

$\dot{2}$　$\underline{\dot{1}\ 6}$　｜$\underline{6\ \dot{1}}\ \dot{2}$　｜$\underline{\dot{2}\ \dot{2}}\ \underline{3\ \dot{2}}$　｜3　6　｜$\dot{6}$　$-$　｜$)0($　｜$\dot{2}$　$\dot{2}\dot{3}$　｜$\underline{\dot{2}\ \dot{2}}\ \underline{1\ 6}$　｜

（鼓点）

说明：从此曲至《献宝》，系根据2008年大田县广平镇调研录音记谱。

6 - | 2̇ 1̇2̇ | 1̇ 6 5 | 4̄4̄5 5̄ | 5 - | 2̇3̇2̇ | 2̇ - | 2̇2̇6̇5̇ |

6̇ - | 6̇ 0 |)0(| 2̇ 3 | 2̇ 5 | 5̇ 6. | 6̇ - | 2̇ 3̇2̇ |

（鼓点）

2̇2̇1̇6 | 6 - | 2̇ 1̇2̇ | 1̇ 6 5 | 4 5 | 5 - | 6 6̄6̄ | 1̇ 2̇ |

2̇6̇6̇5̇ | 5 2̇2̇ | 3̇ 6 | 6̇ - | 2̇3̇3̇2̇ | 1̇6̇6̇ | 6̇ - | 2̇ 1̇2̇ |

1̇6̇5̇ | 4̄4̄5 | 5 - | 3̇2̇. | 2̇2̇6̇5̇ | 6̇ - | 6̇ 0 |)0(|

（鼓点）

2̇ 3̇2̇ | 1̇. 2̇ | 3̇.5̇5̇3̇ | 2̇. 2̇3̇6̇ | 6̇ - | 2̇#1̇2̇ | 2̇ - | 2̇ 0 ‖

29. 大　　战（二）

林长茂、林长添演奏
曾宪林、周治彬记谱

1＝C　2/4

廾 6 1̇ 6 …… 2̇ 2̇. 6 …… | 3̇3̇ 6̇5̇6̇ - - - 0̂ |)0(|

（鼓点）

2/4 6 6̇ 6̇ 1̇6̇ | 2̇ 2̇3̇ | 2̇2̇1̇6 | 6 - | 2̇ 1̇2̇ | 1̇ 6 5 | 3/4 4̄4̄5 - |

)0(| 2/4 6 1̇6̇ | 6̇6̇ 1̇1̇ | 2̇. 6 | 1̇ 2̇2̇ | 1̇ 2̇ | 2̇ 5 5 | 4 - |

（鼓点）

6 1̇6̇6̇ | 2̇ 3̇2̇ | 1̇. 2̇ | 3 5̄3̄ | 2̇2̇3̇6̇ | 6̇6̇1̇ | 2̇ - | 2̇ - ‖

126

30. 寿 筵 开 (一)

林长茂、林长添演奏
曾宪林、周治彬记谱

1＝D 2/4

$\underline{\dot{1}6} \ \underline{65} \ | \ 3 \ 6 \ | \ \underline{53} \ \underline{5^{\frac{3}{\equiv}}5} \ | \ \underline{\dot{1}6} \ \underline{53} \ | \ 6 \ \underline{52} \ | \ \underline{32} \ \underline{3^{\frac{2}{\equiv}}3} \ | \ \underline{\dot{1}6} \ \underline{53} \ | \ 6 \ \underline{53} \ |$

$\underline{53} \ \underline{5^{\frac{3}{\equiv}}5} \ | \ \underline{\dot{1}6} \ \underline{53} \ | \ 6 \ \underline{52} \ | \ \underline{32} \ \underline{3^{\frac{2}{\equiv}}3} \ | \ 1 \ 3 \ | \ 2 \ \underline{2^{\frac{1}{\equiv}}2} \ | \ \underline{^{\frac{1}{\equiv}}2} \ \underline{2^{\frac{1}{\equiv}}2} \ | \ 2 \ - \ |$

$\underline{\dot{1}5} \ 6 \ | \ \underline{\dot{1}6} \ 5 \ | \ 3 \ 6 \ | \ \underline{53} \ \underline{55} \ | \ \underline{\dot{1}6} \ \underline{53} \ | \ 6 \ \underline{52} \ | \ \underline{32} \ \underline{3^{\frac{2}{\equiv}}3} \ | \ \underline{\dot{1}6} \ \underline{53} \ | \ 6 \ \underline{53} \ |$

$\underline{53} \ \underline{5^{\frac{3}{\equiv}}5} \ | \ \underline{\dot{1}6} \ \underline{53} \ | \ 6 \ \underline{52} \ | \ \underline{32} \ \underline{5^{\frac{2}{\equiv}}3} \ | \ 1 \ 3 \ | \ 2 \ \underline{2^{\frac{1}{\equiv}}2} \ | \ \underline{^{\frac{1}{\equiv}}2} \ \underline{2^{\frac{1}{\equiv}}2} \ | \ \underline{^{\frac{1}{\equiv}}2} \ - \ |$

$\underline{\dot{1}6} \ \underline{53} \ | \ \underline{\dot{1}6} \ \dot{1} \ | \ \underline{6\dot{1}} \ \underline{56} \ | \ \underline{\dot{1}6} \ \dot{1} \ | \ \underline{6\dot{1}} \ \underline{56} \ | \ \underline{\dot{1}6} \ \dot{1} \ | \ 6 \ \dot{1} \ | \ 6 \ - \ | \ 6 \ - \ \|$

31. 沽 美 酒

林长茂、林长添演奏
曾宪林、周治彬记谱

1＝D 2/4

$\frac{2}{4}\underline{65} \ \underline{6532} \ | \ 1 \ \underline{25} \ \dot{1} \ | \ \underline{65} \ \underline{62} \ | \ 1 \ \underline{23} \ 2 \ | \ \underline{35} \ \underline{6\dot{1}} \ | \ \underline{5\dot{1}} \ 6 \ | \ \underline{65} \ \underline{6\dot{1}} \ |$

$\underline{65} \ \underline{6\dot{1}} \ | \ \underline{\dot{1}\dot{1}} \ \underline{6\dot{1}} \ | \ \underline{65} \ 3 \ | \ 5 \ \underline{32} \ | \ \underline{3^{\frac{2}{\equiv}}3} \ \underline{3^{\frac{2}{\equiv}}3} \ | \ \underline{32} \ 1 \ | \ 2 \ \underline{32} \ |$

$\underline{33} \ \underline{6\dot{1}} \ | \ \underline{5\dot{1}} \ 6 \ | \ 3 \ \underline{32} \ | \ 3 \ 6 \ | \ \frac{3}{4}\underline{65} \ \underline{\dot{1}5} \ 6 \ | \ \frac{2}{4}\underline{\dot{1}5} \ 6 \ | \ \underline{53} \ \underline{32} \ |$

127

1 2 | 2 2 | 2 3 | 2 3 | 2 3 2 | 1 2 | 6 i 6 3 | 2 3 |

2 2 ½ 2 | 2 ½ 2 2 ½ 2 | 2 2 | 2 3 5 | 1 2 | 6 i 5 6 i | 6̂ - ‖

32. 清 江 引

林长茂、林长添演奏
曾宪林、周治彬记谱

1＝D 2/4

0 大 大 | 2 3 | 3 i i 6 5 | 3 2 | 3 5 2 3 | 5 5 | 3 5 5 i | 6 6 6 |

3 5 5 i | 6 - | i 6 5 3 | 3 6 5 3 | 2. 3 2 1 | 5 i 6 i | 5 6 i | î - ‖

33.《跳回回》出场乐

林长茂、林长添演奏
曾宪林、周治彬记谱

1＝D 2/4

2/4 0 大 大 | 3 6 | 3 3 2 | 3 1 2 | 3 2 1 | 2 ½ 2 3 | 3/4 2 1 - | 2/4 6 i |

3 5 i | 6 - | 1 2 | 3 5 2 5 | 3. 5 | 6 i 6 5 | 3 6 | 5 - | 5. 3 |

慢

5 3 | 5 5 i | 6 5 3 | 5 5 3 | 2 1 | 2 3 5 | 2 - | 2 - ‖

128

34. 献　宝

林长茂、林长添演奏
曾宪林、周治彬记谱

1＝D 2/4

サ 0 6 i 5 3 6 i 6 5 …… | 2/4 1 2 3 2 | 2 3 5 6 i | 3 5 3 |

5 3 2 | 3 2 | 3 5 6 i 3 | 2 3 1 | 3 2 3 | 3 5 3 | 1 2 |

3 2 3 5 3 5 | 5 3 5 5 | i 5 6 | i 2 i | 3 6 i i 6 | 3 5 5 | 3 3 2 1 2 |

3 3 5 | 3 5 3 2 | 3 3 5 3 2 | 3 3 3 2 | i 6 i i 2 i 6 | i - | i 0 ‖

35. 寿　筵　开（二）

蔡　定　有演奏
王远生、卢天生记谱

1＝D 2/4 中速

6 5 3 | 6 5 6 i | 6 5 3 5 | 3 2 1 2 | i i | 6 5 3 5 |

6 5 i | 6 6 5 | 3 5 3 | 0 2 1 2 | 3 3 | 2 - ‖

说明：①此曲用于酒宴场面。
②从此曲至《尾声》，系根据1998年永安丰田大腔戏剧团演奏录音记谱。

36. 尾　声

蔡　定　有演奏
王远生、卢天生记谱

1＝F 2/4 中速

6 6/5 6 | 3 - | 2 3 i | 2. 5 3 i | 2 3 i | 6 6 i | 3 5 i |

6 - | i 2 | 3 2 5 | 3. 6 | 5 6 i 6 i | 6 5 3 6 5 | 5 - ‖

说明：此曲常用于剧终。

(二) 锣 鼓 谱

1. 开 台 锣 鼓

永安丰田戏班演奏
卢 天 生 记谱

$\frac{2}{4}$ 匡 － | 匡 － | 匡 － | 贡 － | 仓 七 | 仓 七 | 仓 七 | 仓 七 七 |

七 才 七 才 | 仓 七 七 | 七 才 七 才 | 仓 仓 仓 | 龙 仓 乙 才 | 仓 仓 仓 |

龙 仓 乙 七 | 仓 七 七 | 七 才 七 才 | 仓 七 七 | 七 才 七 才 | 仓 仓 仓 |

龙 仓 乙 七 | 仓 仓 仓 | 龙 仓 乙 七 | 仓 － | 冬 － | 冬 冬 仓 才 | 冬 冬 仓 才 | 仓 七 七 |

七 才 七 才 | 仓 七 七 | 七 才 七 才 | 仓 仓 仓 | 龙 仓 乙 才 | 龙 仓 乙 七 | 仓 － ‖

说明：锣鼓谱全部系根据永安丰田村大腔戏班艺人熊德树手抄本整理记录。

2. 出 八 仙 锣 鼓

$\frac{2}{4}$ 0 乙 | 贡 贡 仓 仓 | 贡 贡 仓 仓 | 仓 七 | 仓 七 |

仓 七 乙 七 | 仓 贡 仓 七 | 乙 七 | 仓 七 | 仓 七 乙 七 | 仓 0 ‖

3. 跳 台 锣 鼓

$\frac{2}{4}$ 0 贡 贡 贡 | 仓 贡 贡 贡 | 仓 贡 贡 | 仓 贡 贡 | 仓 贡 贡 |

仓 贡 贡 | 仓 贡 贡 | 仓 贡 贡 | 仓 － | 仓 贡 贡 | 仓 － ‖

4. 收 场 锣 鼓

$\frac{2}{4}$ 0 贡 贡 | 仓 贡 贡 | 仓 仓 | 仓 仓 ‖: 仓 才 | 仓 才 :‖ 仓 贡 贡 | 仓 0 ‖

130

四、剧本选录

《白兔记》（永安）全本唱腔

1. 桃 杏 锦 村

《第一出·登台沽赏》刘智远〔正生〕唱

邢承榜、熊德钦演唱

曾　宪　林记谱

1＝C

桃杏锦村（咿），忽听柳莺唤客醒。

四（啊）野桥　水堤边路，茅舍幽（啊）景　滋味

便。　酒（啊）杯浅，日（啊）暖烟花（哦）雾，紧

提壶　早（吧）操（啊）飘　萍，提壶早（吧）操飘　萍。

2. 痴迷汉好赌钱

《第二出·开场赌博》刘智远〔正生〕唱

邢承榜、熊德钦演唱

曾　宪　林记谱

1＝D

痴迷汉好赌　钱（咿），一锭银子去（啊）不

还（吧　啊　哈啊）。　囊（啊）筐尽消　煞，衣裳　又（啊）无

还（吧　啊　哈啊）。　素（啊）手空　回（啊），谁见恰

自伤怀（吧）空（啊）悲　伤，自　伤怀（吧）空　悲　伤。

131

3.漫伤情，倚栏绿萼落脸红

《第五出·归家监相》李三娘［正旦］唱

邢承榜、熊德钦演唱
曾宪林记谱

1＝C

漫伤情，倚栏绿萼落脸红。

门(啊)前车马频频过，罗衣自湿日头红。

倚栏明(哪)月开金镜。思(啊)忆厌君，

路(啊)途中归(啊)来路，真有(啊)几重，空教眸画

画桥东(啊),空教眸画(吔)画桥东。

4.过桥西，人生相会是姻缘

《第五出·归家监相》李章公［外］唱

邢承榜、熊德钦演唱
曾宪林记谱

1＝C

过桥西，人生相会是姻缘。

全凭犁杖相助我，前村便(啊)是(吔)吾家

庭。有(啊)缘千里(啊)来相会，无缘对(啊)

面不相逢。归来路有(啊)几重。空教眸画

画桥东,空教眸画(吔)画桥东。

132

5.俺这里华堂空砌

《第八出·刘高扫地》刘智远〔正生〕唱

邢承榜、熊德钦演唱
曾　宪　林记谱

1＝E

俺 这 里 华 堂 空　砌(啊)，　华 堂(啊)　空 砌。

瞻 碧 人 影 依　稀(吧)。

又只见尘埃　几 席，　却原来紫 燕(啊)　衔 泥(呀)。

紫 燕 衔(咿)　泥(吧)。　(白略)

6.紫燕衔泥堂前地

《第八出·刘高扫地》刘智远〔正生〕唱

邢承榜、熊德钦演唱
曾　宪　林记谱

1＝E

紫 燕 衔 泥 堂(啊)前 地，　待 我 下

来(咿)　扫(咿)　灰(吧)

呃　　呃)　尘(哪 啊)，

却被是风 吹(呀)　灰 尘 (啊)，风 吹 灰

尘(吧)。　我 这 里 先 将(嘞)　洒 水，　免 被 是

133

6 1 2 3 1 | 6 3 6 3 | 3 5 3 3 | 1 6 1 1 6 1 | 3 3 2 3 | 6 5 6 1 3 |
沙 漠(吔) 风 吹(呀), 却 比 青(啊) 闭

3 1 3 | 3 5 3 0 | 3 3 | 1 2 3 | 2 2 6 | 1 6 3 | 3 6 3 | 3 1 3 |
眼(哪啊)。 希 胡 洞 口 无(啊)人 至, 待 我 下

卅 3 1 3 - 2 3 2 7 2 7 2. | 3 2 3 2 3 7 2 7 7 1 1 | 2 3
来 (咿) 扫 (咿) 灰(吔

2/4 1 6 1 | 6 1 6 3 3 6 | 3 1 3 | 1 6 1 | 6 1 6 3 3 | 3 1 3 | 3 5 3 0)0 ‖
呃 呃) 尘(哪 啊)。

7.往长街香尘满地

《第八出·刘高扫地》李三娘〔正旦〕唱

邢承榜、熊德钦演唱
曾 宪 林记谱

1＝E

卅 6 1 6 3 6 1 3 3 3 6 6 3 3 5 3 3 5 5 3 3 3 - 5 3 5 3 7 2 7 2 7 3 |
往 长街香 尘(哪) 满 地 (啊),香 尘 满(咿)

2/4 1 1 | 2 3 | 2 6 0 0 | 3 3 | 2 2 6 | 1 6 | 2 3 2 1 | 2 1 2 3 |
地(吔), 风 吹 卷(啊)起 (咿)。 今 日 人 来(咿)

2 1 2 6 | 1 6 | 1 6 6 1 | 2 3 1 6 3 | 3/4 6 3 3 5 3 3 | 2/4 1 1 | 6 1 |
扫 地, 不 见 半 点 灰 尘 (啊)。 趋金莲

3 3 2 3 | 6 5 6 1 3 | 1 6 3 | 3 3 | 1 2 3 2 | 2 2 6 | 1 6 | 6 1 2 3 1 |
无(啊) 踪 迹(啊), 一 霎 时 夏 室(啊)光 辉。 轻贱

6 3 6 3 | 3 5 3 3 | 3 5 3 1 | 3/4 2 3 2 6 0 | 2 6 1 6 | 2/4 1 6 6 1 | 2 3 1 6 3 |
如 泥 (呀)。 试看那 人(吔) 洒扫, 他 的 人 品(吔)

3/4 6 3 3 5 3 3 | 2/4 1 6 1 | 6 1 6 1 1 6 1 | 3 3 2 3 | 6 5 6 1 3 | 1 6 3 | 3 5 3 3 ‖
高奇 (啊), 看 他 不 是 下 流 辈(啊)。

134

8. 小姐你道不是下流之辈

《第八出·刘高扫地》梅香［贴旦］唱

1＝E

邢承榜、熊德钦演唱
曾　宪　林记谱

$\frac{2}{4}$ 2 2 2 2 6 | i 6 | i 2 3 2 2 | 2 i 1 6 | 0 2 6 | i 6 | 6 3 6 3 |

小(啊)姐　(啊)　你道 不是 下 流 之 辈，　我今说道

6 3 6 i | 6 3 6 3 | 3 5 3 3 3 | 3 3 3 | i 2 3 2 6 | 0 2 6 |

下 流(吧) 之 辈 (呀)。　昨日 在 卧 龙 岗　看

i 6. i | 6 3 3 3 | 6 3 i 2 3 | 2 6 6 3 | 3 5 3 3 3 | 3 3 | i 2 3 |

马，　我 今日 在 华 堂(吧)　扫(啊) 地 (呀)，我 想 看 马

$\frac{3}{4}$ 2 6 i 6. i | $\frac{2}{4}$ i i i 6 i | 3 3 2 3 | 6 5 6 i 3 | i 6 3 | 3 5 3 3 ‖

扫地，　我 尽 都 是 下 流　辈(啊)。

9. 又道是前人积下与儿曹

《第八出·刘高扫地》李三娘［正旦］唱

1＝E

邢承榜、熊德钦演唱
曾　宪　林记谱

廿 5 3. 3 - i 2 3 2 i 6 i - 6 i 6 3 6 3 2 0 | $\frac{2}{4}$ 3 3 3 | i 6 | i 2 3 |

(呃 咿)，　贱 人(啊)，　　　　　　又道 是 前 人 积 下

2 2 2 6 | i 6 | 0 i i 6 | 6 i 2 3 i | 6 3 6 3 | 3 5 3 3 3 | 3 3 |

与(啊)儿　曹。　(喔)今 朝 不 受 枉 徒 劳 (啊)，　任他

i 2 3 | 2 2 2 6 | i 6 | 6 i 2 3 i | 6 i 6 i 6 5 3 | 3 3 2 3 |

堆 积 如(啊)山　重，　不 叫 他 赌 博 场 中 走(啊)

6 5 6 i 3 | i 6 3 | 3 5 3 3 3 | i 2 3 2 2 | $\frac{1}{2}$ 6 0 | i 2 3 2 i 6 | i - |

一　遭(啊)。　你(呀) 贱 人 丫　丫 头(啊)，

135

6̣ 1̇ 6 3̇ 6 | 3 2̇ 3 | 6̣ 1̇ 6 3 | 6̣ 3̇ 3 3 | 3 6̇ 6̣ 3 | 3 5 3̇ 3 | 5 5̇ 3 |
他 那 是 个 好 赌(啊 哈)君　家　(啊)，好　赌

3 3. | 3 5̇ 3̇ 5 3̇ 5 3 7 | 2̇ 7̇ 2 7 | 7̇ 3̇ 1 1 | 1̇ 2̇ 3̇ 2 6 0 | 3 3 | 1̇ 2̇ 3̇ |
君(咿)　　　　　　　　　家(吔)，　　博　唤　得　此

2̇ 2̇ 2 6 | 1̇ 6 | 1̇ 6̇ 1 1 6̇ 1 | 3 3̇ 2 3 | 6 5̇ 6 1̇ 3 | 1̇ 6̇ 3 | 3 5̇ 3 3 |
身(啊)狼　狈，　奴 也　　细(啊)　思　知(啊)。

3 3 | 1̇ 2̇ 3̇ | 2̇ 2̇ 2 6 | 1̇ 6 3 | 3 3̇ 6 3 | 3 3 | 3 3 | 3̇ 2̇ 3̇ |
希 胡 路 口 无(啊)人 至，　羞(啊)杀　今　朝，莫(依 依)

2̇ 7̇ 2 7 | 2̇. 3̇ | 2 3̇ 2 3 | 7 2̇ 7 6 | 7 1̇ 1 | 1̇ 2̇ 3̇ | 1̇ 6̇ 1 |
处　(咿)　　　　　　　藏(吔)　呃

6̣ 1̇ 6 3 3 6 | 3 1̇ 3 | 1̇ 6̇ 1 | 6̣ 1̇ 6 3 3 | 1̇ 6̇ 3 | 3 5̇ 3 3 ‖
呃)　　　　　　藏(啊)。

10. 多蒙太公美意

《第八出·刘高扫地》刘智远 [正生] 唱

邢承榜、熊德钦演唱
曾　宪　林记谱

1＝E

卅 0 1̇ 1̇ 6 6̇. 1̇ 1̇ 6̇. 1̇ 1̇ 2̇ 3̇ 2̇ 1̇ 6̇ 1̇ - - 6̇ 1̇ 6 3 3 6̇ 1̇ 3 3 - 3 6̇ 6̣ 3 - ‖
多 蒙 太 公 美　意(啊)，　　太　公(啊)　美

6 3 - - 0 5 3 5 3̇ 3 5 - 3̇ 3 3 - 5 3̇ 5 3̇ 7 2 - 7 2̇ 7 3̇ 1 1 1̇ 2̇ 3̇ 2̇ 6 0 |
意，　(喔)相 逢 留(依)　我(依)　　　　　归(吔)，　(喔)

2/4 5̇ 3̇ 5 3̇ 3 3 | 1̇ 2̇ 3̇ | 2̇ 6̇ 0 | 3/4 3̇ 6̇ 1̇ 6̇. 1̇ | 2/4 6̇ 1̇ 6̇ 6̇ 1̇ | 2̇ 3̇ 1̇ 6̇ 3 |
谁 知 他 不 随(吔)　　清(啊)眼，　(喔)把 我 轻　贱(呃)

136

11.俺这里偷情观看

《第八出·刘高扫地》李三娘［正旦］唱

邢承榜、熊德钦演唱
曾　宪　林记谱

| 3 5 3 3 | 0 0(⁵⌒3 3 | i 2̇3̇ | 2̇ 2̇2̇6 | i 6 | 6 i | 6̇ i̇ 6̇ i̇ i̇ 6̇ i̇ |

(喔) 大 鹏 瓦 上 冲(啊)天 飞, 九 万 鸿 程

| 3 3̇2̇3 | 6̇5̇6̇i̇3 | 1̇·6̇3 | 3̇5̇3̇3 | 廿 3 5 3 5 | 3 3 3 | 5 3̇5̇3̇7 |

有(啊) 会 期(啊)。 鸦 桥 鹊 依 架 人

| 2 7̇2̇7 | 3̇ i̇ i̇ | 2̇3̇ 2̇6 0 0 | ²/₄ 3 3 | i 2̇3̇ | 2̇ 2̇2̇6 |

和 里(吧), 管 教 织 女 并(啊)仙

| i 6 | 6̇ i̇ 6̇ i̇ i̇ 6̇ i̇ | 3 3̇2̇3 | 6̇5̇6̇i̇3 | 1̇·6̇3 | 3̇5̇3̇3 |

姬, 织 女 并(啊) 仙 姬(啊),

1=♭B

| 廿 7̇·7̇· 7̇·7̇· 2̇4̇7̇5 | 2̇4̇5 - 5̇i̇5̇4̇5̇ 4̇2̇i̇ 5̇7̇5̇ 7̇ 3̇2̇· ‖

恨 杀 刘 郎 没 会 期, 恨 杀 刘(依) 郎 (依) 没 会 期。

12. 索 债 归 家

《第九出·洪信索债》李洪信 [大花] 臭奴 [夫旦] 刘智远 [正生] 唱

邢承榜、熊德钦演唱
曾 宪 林记谱

1 = C

| 廿 5 5 5̇i̇5̇ 5 - | ⁴/₄ 3 3̇3̇2̇7 2̇ | 3 2̇3̇2̇7̇6 | 7 3̇2̇· 0 |

(洪唱)索 债 归 家(依), 忽 听 乌 鸦 叫 喳(吧) 喳(啊)。

| 5 5 7̇ 2̇3̇7̇2̇ 3 | 2̇3̇ 3̇7̇2̇ 3̇2̇7̇· | 7 3̇3̇2̇7 - |

不(啊) 知 家 中 如 何 事, 叫 得 咱

| ̇3 2̇7̇7 5̇7̇ | 5̇ 7̇3̇2̇· | 5 5 7̇ 2̇3̇7̇2̇ 3 | 2̇3̇ 3̇7̇2̇7̇· |

家(吧) 心 憔 悴。 乌(啊)鸦 连 叫 两 三 声,

| 2̇3̇3̇2̇7 - | 3̇ 2̇7̇7 5̇7̇ | 5̇ 7̇3̇2̇· | 5 5 7̇ 2̇3̇7̇2̇3 |

怎 不 叫 人 痛 伤 怀。 急(啊)忙 归 家

| 2̇3̇3̇2̇7̇· | 2̇3̇ 3̇2̇7̇7̇· | 3̇ 2̇7̇7 5̇7̇ | 5̇ 7̇3̇2̇· ‖

敬 双 亲, 急 忙 归(啊) 家(吧) 敬 双 亲。

139

1=D

卅 5 5 5 1̇ 5 - |4/4 3 3̇ 2̇ 7 2̇ | 3 2̇ 3 2̇ 7 6 | 7 3̇ 2̇. 0 |

(奴唱)连丧 公婆(依)， 怎不 叫 人 泪 汪(吔) 汪。

5 5 7 6 1̇ 2̇ 1 6 | 5 - 6. 2̇ 1̇ 2̇ | 6 1̇ 2̇ 1 6 5 - | 6 2̇ 1̇ 2̇ 6 1̇ 2̇ 1 6 |

夫(啊) 往南庄 去， 不 见 转 回 程。 公 婆 丧 黄

5 - 6 2̇ 1̇. 2̇ | 1̇ 6 4 4 2 |2/4 5 - |4/4 5 5 7 2̇ 3 7 2̇ 3̇ 3̇ |

泉， 珠 泪 涟(啊)， 待 得 是 丈 夫(哦)

3̇ 3̇ 7 2̇ 7. | 2̇ 3̇ 7 2̇ 3̇ 3̇ 3̇ 7 2̇ 7 6 | 3̇ 3̇ 5 3̇ 5 7 |

回 来。 我 把 那 公 婆 来(啊) 超

2̇ 3̇ 2̇ 7 7 - |5/4 7 6. 3 5 3 5 6 - |4/4 5 5 7 2̇ 3̇ 7 2̇ 3̇ |

度(吔 啊 哈 啊)。 我(啊) 今 独 自

7 2̇ 2̇ 7 7 6. | 3 5 6 6 1̇ 6 5 | 6 5 7 5 7 | 5 7 3̇ 2̇. ‖

哀 灵 前。 我 今 独(咿) 自 哀 灵 前。

1=D

5 5 7 2̇ 3̇ 7 2̇ 3̇ | 2̇ 2̇ 7 6 - | 3̇ 3̇ 2̇ 7 7 2̇ 3̇ | 2̇ 7 7 5 7 5 | 7 3̇ 2̇. 0 ‖

(洪唱)急(啊)忙 归 家 敬 双 亲， 急 忙 归(啊)家 (吔) 敬 双 亲。

(缺：正旦唱"原来哥哥转回程，为甚归来有何因？双亲不幸丧幽灵，且自哀灵前。"正生唱"哭声未断闹声频 闹乱人荒村。")

1=C

卅 1̇ 6 6 - 1̇ 1̇ 6 5 6. 1̇ 6 5 6 2̇ 1̇ 1̇ 1̇. 6 5 3 5 6 - ‖

(远唱)上 写 着 刘(啊)智 远 同 乡 人(吔)。

(洪白：同里什么同乡?)

(远白：就同里。)

卅 5 5 5 3 3 5 6 7 7. 6 7 6 5 5 0 6 7 6 5 3 2 7 2̇ 3̇ - |2/4 1̇ 6 5 | 1̇ 6 5 |

(远唱)岳 丈 岳 母 恩 爱(啊) 深(啊)。 把 亲 女

5 1̇ 5 | 5 2̇ | 5 6 | 5 2̇ 2̇ | 5 5 3̇ 2̇ | 3 - | 3 5 | 1̇ 1̇ 6 | 5 6 1̇ 5 | 5 2̇ |

结(啊)为 婚， 三 叔 为 媒 成(啊)契 姻。 无 端 大 舅(吔) 心 狠 毒。

(洪白：郎舅什么狠毒?)

140

（远唱）无端大舅（吔）心狠毒。 （远白：劝写……洪白：明明是逼怎么劝写？）

（远唱）逼写休书退还（啊）亲（啊）。

写（啊）休书，口衔心，留与官司辩假真。（白略）

1＝C

岳丈岳母恩爱深（咿），错把姻缘招（啊）赘成（吔啊哈啊啊）。又（啊）蒙大舅（啊）开宴席，

使我心中喜（啊）又欢（吔啊哈啊啊）。

有（啊）何良言（哪）挂在心，有何良言挂在心。

13.自与刘郎偕伉俪

《第十出·三娘抢棍》李三娘［正旦］唱

邢承榜、熊德钦演唱
曾宄 林记谱

1＝D

自与刘郎偕伉俪，恩爱夫妻如鱼（吔）水。无（啊）端哥嫂用谋计（啊），要将我夫妻拆散鸳（啊）鸯侣（吔啊哈啊）。仔（啊）细自思（咿）量（咿），

盼（啊）望（啊）刘（啊）郎至（吔啊哈啊）。

141

14.英雄盖世谁能比

《第十出·三娘抢棍》刘智远［正生］唱

<div align="right">

邢承榜、熊德钦演唱

曾　宪　林记谱

</div>

1＝D

15. 是谁叫开门

《第十出·三娘抢棍》李三娘［正旦］刘智远［正生］唱

邢承榜、熊德钦演唱

曾　宪　林记谱

1 = D

143

16.你把闲言闲语都抛却

《第十出·三娘抢棍》李三娘〔正旦〕刘智远〔正生〕唱

邢承榜、熊德钦演唱

曾　宪　林记谱

1＝D

（李唱）你把（啊）闲言闲语都抛（吔）却（咿），待妻子（啊）

一步步（啊）扶你栏房坐（啊），扶你栏（啊）房坐（啊）。

1＝E

你本是纸（啊）蝴蝶愁（啊）未杀轻（吔），

画栏杆叫妻子怎靠（啊）倚（啊）？

好一似　好一似风吹杨花无定

准，终日天阴不见（啊）晴（啊），

为人不着醒（啊）。（呃咿），刘郎

夫（啊啊），当初爹爹在马明王庙

中（吔）赛愿，见你一貌堂堂（哦）带你回

144

5 5̲ 6̲ 2̲ 2̲ | 5 6̲ 5̲ | 3̲ 3̲ 5̲ | 2̲ 2̲ 3 | 6̣ 1 | 2 — |
把 我 当 做 如　　粪(啊)　　泥(啊)。

卅 1̲ 6̲ 6. 2̲ 1̲ 1̲ 6̲ 5̲ 6. 1̲ 6̲ 5̲ 6̲ 2̲ 1̲ 1̲ 1. 6 5̲ 3̲ 5̲ 6 — |
我 本 是　　闺(呀)门 中 一　　贵　　客(啊),

4/4 5̲ 5̲ 6̲ 3̲ 3̲ 5̲ 5̲ 6̲ 3̲ 3̲ | 5̲ 6̲ 7̲ 7. 6̲ 7̲ 6̲ | 5̲ 5̲ 0 6̲ 7̲ 6̲ 5̲ | 3 2̲ 7̲ 2̲ 3 — |
落 在　其 中 假 作 痴 呆 莽 撞(啊)　　人(啊)。

(远白:三娘,我忘了三个人来。)
(李白:哪三个人来?)

卅 3̲ 1̲ 1̲ 6. 1̲ 1̲ 1̲ 6̲ 5̲ 6̲ 5̲ 6. 7̲ 6̲ 5̲ 6̲ 3 1̲ 1̲ 1. 6 5̲ 3̲ 5̲ 6 — |
(远唱)一 来　　忘 了 岳 丈 岳 母 恩　　爱　　深(吔)。

(李白:二来?)

卅 5̲ 5̲ 6̲ 3̲ 3̲ 5̲ 5̲ 3̲ 5̲ 6̲ 7̲ 7. 6̲ 7̲ 6̲ 5̲ 5̲ 0 6̲ 7̲ 6̲ 5̲ 3 2̲ 7̲ 2̲ 3 — |
(远唱)二 来　难 忘 三 叔 说　合(啊)　　姻(啊)。

(李白:三来?)

2/4 5̲ 5̲ 6̲ 5̲ 3̲ | 5̲ 5̲ 3̲ 2̲ | 3̲ 2̲ 3 | 5̲ 5̲ 3̲ 2̲ | 3 2 | 3̲ 5̲ 3̲ 2̲ |
(远唱)三 来　(呵)　难 忘 你 我 夫 妻,　你 我 夫 妻 恩　和

7̲ 2̲ 3 | 2 ³3̲2̲3̲ | 5̲ 5̲ 3̲ | 2 0 | 3̲ 5̲ 3̲ 2̲ | 7̣ 6̣̲ 5̣̲ 6̣̲ | 7̣ — ‖
爱(啊)　　　深(啊)　　　啊)。

(白略)

卅 1̲ 6̲ 6. 2̲ 1̲ 1̲ 6̲ 5̲ 6. 1̲ 6̲ 5̲ 6̲ 2̲ 1̲ 1̲ 1. 6 5̲ 3̲ 5̲ 6 — — ⁝
上 写 着　　刘(啊)智 远 同　　乡　　人(啊),

5̲ 5̲ 6̲ 3̲ 3̲ 5. 6̲ 7̲ 7. 6̲ 7̲ 6̲ 5̲ 5̲ 0 6̲ 7̲ 6̲ 5̲ 3 2̲ 7̲ 2̲ 3 — |
岳 丈　垂 怜 恩　爱(啊)　　深(啊),

2/4 1̲ 6̲ 5̲ | 6̲ 1̲ 6̲ 5̲ | 5̲ 5̲ 1̲ 5̲ | 5 2 | 5̲ 5̲ 6̲ | 5̲ 2̲ 2̲ |
把 亲 女　　结(啊)为 亲,　三 叔 为 媒

146

5 5 5 3 2 | 3 0 | 2 4 | i i 6 | 5 5 1 5 | 5 2 | 5 5 6 2 2 |
成(啊)契 姻。 无 端 大 舅(吔) 心 狠 毒, 逼 写 休 书

廿 5 6 7 7. 6 7 6 5 5 0 6 7 6 5 3 2 7 2 3 — | $\frac{2}{4}$ i i 6 5 |
退 还(啊) 亲(啊)。 写(啊)休

6 i 6 5 | 5 5 i 5 | 5 2 | 2 4 | i i 6 | 5 6 1 5 | 5 2 |
书 口 衔 心, 留 与 官 司(吔) 辩 假 真。

2 4 | i i 6 | 5 5 1 5 | 5 2 | 5 5 6 5 3 | 3 2 3 |
刘 高 酒 醉 沉 沉 醉, 心 里 却 是 明。

i i 6 5 | i 6 5 | 5 5 1 5 | 5 2 | $\frac{3}{4}$ 5 3 5 — | $\frac{2}{4}$ 3 2 3 |
写(呀)便 写(啊) 的(啊), 沉 沉 写 将 下 来,

5 5 6 5 2 | 5 5 2 2 | 5 6 5 | 3 3 5 3 | 2 2 3 | 6 1 | 2 — ‖
怎 奈 我 笔 尖 尖 儿 不 顺(啊) 情(啊)。

(白略)

1 = D

廿 6 6 6 6 i 3 3 5 i 5 — | i 6 5 3 5 i 6 5 3 5 — |
(李唱)刘 郎 你 胆 天(哪)雷 大 (咿), 神 鬼 都 不 怕。

$\frac{2}{4}$ 3 5 3 5 5 | 6 i 5 6 | i 6 5 | 3 5 i | 6 5 3 5 |
岂 不 闻 李 豹 遇 天 神, 此 事 无 休 话 (啊)。

廿 5 3 5 — 3 3 2 2. 6 2 i 7 5. | $\frac{3}{4}$ 6 i 2 2 2 6 | 6 2 6 2 6 1 |
(呃 咿)! 刘 郎 夫(吔) 啊 哈, 哥 嫂(哩)道 你 偷 鸡 之 辈

5 6 2 4 5 | $\frac{2}{4}$ i i 3 | i 3 i 3 | 3 6 i 6 | i i 2 i 6 |
看 马 之 徒, 怎 当 得 乘 龙 佳 婿 此 么 夫(咯)。 此 乃 是 那

147

$\frac{3}{4}$ 1 1 1 2 4 5 5 6 | $\frac{2}{4}$ 2 2 4 2 4 5 | 5 3 | 3 - | 1 1 2 1 6 | 6 1 2 4 5 5 |

哥嫂用谋 计(啊), 用 (啊)谋 计。 汉高祖(啊) 怎 学 他(呀),

2 4 2 4 | 5 6 4 5 | $\frac{3}{4}$ 1 1 2 1 6 5 | $\frac{2}{4}$ 3 5 | 1 6 | $\frac{3}{4}$ 5 3 5 - ‖

残生必丧 瓜 园下, 残生必丧 瓜 园 下(呀 啊)。

$\frac{2}{4}$ 1 6 6 5 | 3 5 3 5 | 3 5 5 3 5 | $\frac{3}{4}$ 5 3 - | $\frac{2}{4}$ 1 1 1 1 | 3 1 6 5 |

(远唱)你本是(啊) 妇(啊)人 家, 说什么孩童 话(咿), 为人顶天 立地都在

$\frac{3}{4}$ 3 5 1 | 6 5 5 3 5 | 2 4 5 6 4 5 | 2 4 5 6 4 5 | 6 1 6 1 1 2 4 5 |

三 光 下 (呀), 为人哪 怕 鬼, 身正不 怕 邪。 纵 有 瓜 精,

1 1 1 3 | 3 1 | 6 1 3 | $\frac{2}{4}$ 1 6 3 | 6 2 1 6 | 7 3 2 | 2)0(‖

纵有瓜精(啊) 我 去 (吧) 拿。

廿 6 1 2 6 6 1 1 5 - | $\frac{2}{4}$ 3 1 6 5 | 3 5 | 1 6 | 5 3 5 | 1 3 . 3 |

(李唱)果然有(啊)瓜精, 你要(啊哈) 休胆 大(啊)。 莫说(哪)

3 6 1 6 | 3 5 3 5 | 1 5 6 | 1 3 . 3 | 3 6 1 6 | $\frac{3}{4}$ 3 5 1 5 6 | 3 5 1 5 6 |

你去拿(呀),妻子闻知 心惊怕, 上告 (哪) 我夫君(呀), 听取妻儿话。 不听妻儿话,

$\frac{2}{4}$ 1 1 1 1 | 3 6 1 6 | $\frac{3}{4}$ 1 1 2 6 1 6 5 | $\frac{2}{4}$ 3 5 | 1 6 | $\frac{3}{4}$ 5 3 5 - ‖

双膝跪在 尘埃地(呀), 双膝跪在 尘埃 地(啊)。

廿 1 1 3 1 6 3 3 5 1 5 - - | 6 1 2 6 1 2 6 5 7 5 | 7 3 2 .)0(

(远唱)怒得我(哪) 心(啊)火 发, 絮絮叨叨 来阻 咱。 (白略)

廿 1 2 7 5 5 5 5 5 1 3 3 . 1 3 1 7 5 . | $\frac{2}{4}$ 1 3 3 | $\frac{3}{8}$ 3 1 5 | 3 1 5 |

(啊哈) 是了三娘妻(吧 啊), 非是(哪) 丈夫 苦苦

148

$\frac{2}{4}$ 3 6̂1 6̂1 | $\frac{3}{8}$ 1̲1̲1 | 6 1̂ | 3̲5 6 | 6̲1̲6. | 3̲1̲6. | 3̲6̲1̲6 |

要去，适　　才你在哥嫂　面前　讲了　几句　大话了，

$\frac{2}{4}$ 1̲6̲1̲6 6̲1̂ | 1̲2̲4 5 | 卅 5̲1̲5̲ 6̲1̲3̲ 3̲3̲3̲3̲ 3̲3̲3̲3̲ 3̲3̲3̲1̲ 1̲5. |

开了　几句　大口。　若还　不去，何为男子汉大丈夫么（啊）。

5 1̲3. 1̲3̲1̲1̲ 5. | 6̲1̲6̲3̲ 1̲6̲5̲3 5 1̲ 6̲5̲3̲5 － | $\frac{4}{4}$ 1̲ 3̲3̲ 3̲6̲1̲6 |

（呵）妻（吧　　啊），　一心　一心　要去拿（呀　啊）。　若念（哪）夫妻情（啊），

$\frac{3}{4}$ 3̲5 1̲5̲ 6 | $\frac{4}{4}$ 1̲ 3̲3̲ 3̲6̲1̲ 1̲ | $\frac{3}{4}$ 3̲5 1̲5̲ 6 | 1̲ 1̲ 5 5 |

千万送水茶；　不念（哪）夫妻情（啊），　凭在你心下。　纵有　瓜精，

1̲ 1̲ 1̲ 3 3̲ 1̲ | 6̲ 1̲ 3̲ | $\frac{2}{4}$ 1̲ 6̲3 | 6̲ 2̲ 1̲6 | 7̲ 3̲2 2)0(‖

纵有　瓜精（啊）　要　去　（吧）　　　拿。　（白略）

卅 1̲ 1̲ 1̲1̲ 5̲1̲ 5 － | 3̲1̲ 6̲3 5 1̲ 6̲5̲3 5 － | $\frac{1}{4}$ 1̲ | 3̲3̲ |

（李唱）刘　郎你（哪）好差，　苦苦　去看瓜。　　爹　娘（啊）

3̲6 | 1̲ 1̲ | 3̲5 | 1̲5̲ 6 | 1̲ | 3̲3̲ | 3̲6 | 1̲ | 3̲5 | 1̲5̲ | 6 |

你好　差（呀），把我　嫁与　他。　哥嫂（哪）你好　差，苦苦要害他。

卅 1̲6̲3 － 6̲1̲6̲ 6̲1̲6̲ 1̲ 1̲ 3 － 1̲3̲1̲ 7̲5. | $\frac{1}{4}$ 1̲ | 3̲3̲ |

（白略）（呃　咿），适才　刘郎说道（吧），　　念起（哪）

3̲6 | 1̲ 1̲ | 3̲5 | 1̲5̲ 6 0 | 1̲ | 3̲3̲ | 3̲6 | 1̲ 1̲ | 3̲5 | 1̲5̲ 6 0 |

夫妻　情，千万送水茶；　不念（哪）夫妇情，凭在　奴心下。

1̲ | 3̲1̲ 3̲1̲ | 1̲ 1̲6̲ 5 5 | 卅 3̲5 － 5̲ 5̲3̲ 1̲ 6̲1̲6̲ 7̲3̲2. ‖

久后　终须靠着　他，　久后　终须　靠着　他。

149

17.苦楚难挨

《第十六出·三娘挨磨》李三娘［正旦］唱

邢承榜、熊德钦演唱

曾　宪　林记谱

1＝C

苦楚难　挨(咿)，　怎不　叫人　痛伤(吔)

怀。　(白略)　愁肠千万　般(咿)，

是(啊)这等重磨(咿)沉　沉，　怎生　挨

得。好叫奴　愁(啊)肠千　万(咿)般　(咿)。　(白略)

(唉　咿)，　嫂(吔　　啊)，　你(啊)这等　打奴(咿)

怎　的?　奴又　不是　不　挨，　移步　难　挨，

恨　杀无　仁　义(啊)哥嫂心　狠(咿)　毒。　(白略)

(啊　咿)，　嫂(吔　　啊)，　你(啊)怎么不　(咿)

毒?　奴与刘郎　夫妻　一　对，　双来双去(啊)

150

6 1 2̇ 1 6 6 - | 5 6 6 5̇ 3 5 2̇ 2̇ | 2/4 6 1 2̇ 2̇ 1 6 | 4/4 6 5 3 6 1 2̇ |
永 不 分 离。 你 在 我 哥 哥(哩) 眼 前 搬 斗(吧)

1̇ 6 1 6 6 - | 6 1 6 5 6 1 6 2̇ 2̇ 1 | 6 6 0 2̇ 1 1 2̇ |
是(啊)非, 因 此 卜 打 开 奴 的 鸾(啊 啊) 凤

2̇ 6 2̇ 1 6 5 7 | 5 6 7 1̇ 2̇ | 5/4 1̇ 7 5 7 3̇ 2̇. | 4/4 1̇ 7 7 6 5 6 5 6 |
交。 到 如 今(啊)逼(啊)奴 家

5 - 2̇ 3 1 | 2̇ 3 2̇ - - | 5 3 2̇ 6 2̇ 2̇ 1 6 | 6 - 5 3 0 |
改 嫁(咿) 人。 若 要(咿)改(咿)嫁 人,

5 6 6 5 3 5 6 2̇ 2̇ | 6 2̇ 2̇ 1 6 6 5 3 | 6 1 2̇ 2̇ 1 6 6 2̇ 1 |
你 就 将 刀 砍 下(咿) 奴 的 头 来, 又 怎 敢(啊) 伤 风 坏

6 6 0 2̇ 1 1 1 2̇ | 2̇ 6 2̇ 1 6 5 7 | 5 5 6 7 1̇ 2̇ | 5/4 1̇ 7 5 7 3̇ 2̇. |
败(呀) 人(吧) 伦。

4/4 1̇ 7 7 6 5 6 5 6 | 1̇ 6 5 6 4 | 5 6 5 - - | 5 6 6 5 3 5 6 2̇ 2̇ |
自 古 道 来,堂 上 姑 来 厨 下(咿) 嫂(咿), 哪 曾 见 嫂 打(咿)

6 2̇ 2̇ 1 6 6 5 3 | 6 1 2̇ 2̇ 1 6 6 2̇ 1 | 6 6 0 2̇ 1 1 1 2̇ | 2̇ 6 2̇ 1 6 5 7 |
姑 来? 你 那 里(啊) 伤 风 坏 败(呀) 人(吧)

5 6 7 1̇ 2̇ | 5/4 1̇ 7 5 7 3̇ 2̇. |)0(| 卄 1̇ 6 5 - - 2̇ 3 - - | 3/4 2̇ 3 2̇ 7 6. |
伦。 (白略) (啊 咿), 嫂(吧 啊),

4/4 6 1 6 6 6 1 6 6 1 6 1 6 1 6 1 | 2̇ 1. | 2̇ 1 6 1 1 | 1 5. | 5 6 6 5 3 |
奴 又 不 是 螟 蛉 之 子, 兽 生 之 儿 奴(啊), 本 是

151

18.痛苦难挨

《第十七出·挨磨生子》李三娘［正旦］唱

邢承榜、熊德钦演唱

曾　宪　林记谱

1＝C

4/4 i - 2̲3̲2̲i̲ 6̲. | 2̲ i̲ 6̲ i - - | 6̲ i̲ 6̲ 3 3̲ 3̲ 6̲ 3 | 3̲ 5̲ 3̲ 2 - - |
痛　　苦(啊)　　　啊)　难(啊)　挨,

3̲ 5̲ 3̲ 3̲ 5̲ 3̲ 3̲ 5̲ 3̲ | 3̲ 3̲ 5̲ 3̲ 5̲ 3̲ 6̲ i̲ | 6̲. 2̲ i̲ i̲ 2̲ 3̲ | 2̲ 6̲ 0 0̲ i̲ i̲ 2̲ 3̲ 2̲ |
幸喜　今朝　生婴　　　　　　孩 (吧)。　　生(啊)　得

2̲ 2̲ 2̲ i̲ 6̲ i̲ - | 3/4 6 6̲ i̲. ⌒6̲ i̲ 6̲ i | 4/4 3̲. 2̲ 3̲ 6̲ 5̲ 6̲ i̲ 3 | 3̲ 6̲ 3 - - |)0(‖
人(啊)堪　爱,　　未曾　断(啊)　脐　来。　　　　　　(白略)

6̲ i̲ 2̲ 2̲ - - | 2̲ 6̲ 2̲ i̲ 6̲ 6̲ - | i̲ 5̲ 3̲ 5̲ 3̲ - | 5̲ 5̲ 6̲ 6̲ 3̲ 3̲ i̲ 5̲ 6̲ | 6̲ 5̲ 3̲ 5̲ i̲ 6̲ |
血迹(吧)　难洗(咿吧)　开(咿),　　咬下　脐来血迹　闪闪在,

5̲ 3̲ 5̲ - 6̲ | i̲. 6̲ 6̲ i̲ 6̲ i̲ i̲ 3̲ | 6̲ 3̲ i̲ 5̲ 3̲ 6̲ | 5/4 3̲ 6̲ 3 7̲ 3̲ 2̲. |)0(‖
正　是(哪)虎父生下虎子　来,虎父生　下　虎子　来。　　(白略)

4/4 3̲ 6̲ 5̲. 6̲ 5̲ 6̲ | 6̲ 5̲ 6̲ 5̲ 3̲ 3̲. 3̲ 5̲ 6̲ | 3̲ 5̲ 3̲ 2̲ 3̲. i̲ | 7 5̲ 7̲ 5̲ 7 | 2/4 3̲ 2̲. ‖
路　上行程要　小　心(啊),路上　行(咿)　程　　要　小　心。

19.拜谢养育

《第十九出·班师回府》刘承佑［小生］唱

邢承榜、熊德钦演唱

曾　宪　林记谱

1＝C

4/4 2̲ i̲ 2̲ i̲ 2̲. 6̲ | i̲ 2̲ i̲ 2̲ i̲ 6̲. | 6̲ 6̲ 5̲ 6̲ - | 6 i̲ 6̲ 3̲ 5 |
拜谢　养育之恩　重　　　天　地,　生来

i̲ 2̲ i̲ 2̲ 2̲ i̲ 6̲ i̲ 6̲ 5̲ | 5̲ 5̲ 3̲ 6̲ - | i̲ i̲ 2̲ 2̲ 2̲ | i̲ 2̲ 2̲. i̲ 6̲ 7̲ 6̲ 5̲ |
未　见(啊)　亲(啊),　　今朝　得见(吧)喜非　常,

6̲ i̲ 6̲ 3̲ 3̲ 6̲ 6̲ | 6̲ 3̲ 5̲ i̲ 3̲ 2̲ | 2̲ i̲ 2̲ 2̲ i̲ 6̲ | 5̲ 5̲ 3̲ 6̲ - ‖
万事赡　养有(啊)义　方,　万事赡　养有(吧)义　方(啊)。

154

20.帐下三军听号令

《第二十出·打猎汲水》刘承佑〔小生〕夫〔丑〕唱

邢承榜、熊德钦演唱
曾　宪　林记谱

1＝C

4/4 1 2 1 2 1 2 - 6 | 1 2 1 6 5 0 0 6 - | 2 2 1 2 - - |

（佑唱）帐　　下（吧）　　三　　　军（哦）

6 2. 1 2 6 5 6 2 | 2 1 2 1. 2 1 | 2 1 2 6 1 6 5 5. |

听（吧）　　吾（吧）　　　　号（吧

5 6 5 5 4 5 2 #4 | 1 5 - 3 2 | 2 1 2 6 #1 2 2 |)0(|

啊　啊）令（吧啊）。　　　　　　　　　　（白：将军英雄）

1＝G

6. 5 6 1 | 6 5 3 6 - | 2 4 5 6 5 5 6 | 5 5 3 2 1 1. |

英　雄猛　似　虎，　披挂赛（吧）有（吧）神

5 3 5 3 1. 6 2/4 1 | -)0(| 1＝C 4/4 2 2 1 1 2 5 |

（哪）　啊）。　（白：小校，抱鼓来）朴鼓咚咚催（吧），

2. 2 1 6 2 | 2 5 5 2 1 2 5 | 1 6 1 2 1 | 5 - 2 1 6 2/4 2 - ‖

军　鼓响　急(呀)，赶了站上　军　　令，　站　上军令。

1＝D

4/4 6 5 6 1 3 3 3 6 3 | 5 6 1 2 2 6 | 2/4 2 2. |)0(|

哗　啦啦炮响震　天（吧）　地（哦），　（白：小校）

4/4 3. 3 3 1 2 3 2 0 | 2 1 2 5 | 2 2 2 6 1 0 |

你（啊）与　我　人人各带　弓（啊）一　把，

155

$6\overset{\frown}{6\,\dot{1}}\ 6\overset{\frown}{6\,\dot{1}}\ 3\ \overset{\frown}{3\,3}\ \dot{1}$ | $6\ \dot{1}\ \dot{3}.\ \overset{\frown}{\underset{\cdot}{3}}\ \overset{\frown}{3\ \dot{1}}\ \overset{\frown}{\dot{1}\dot{2}\dot{1}}$ | $6.\ 6\ 3\ \overset{\frown}{6}\ {}^{\#}5\ 6\ -$ |

个个 带了 狼(啊)牙 箭, 眼(啊)对着 眼, 用(啊)着 心,

$\overset{\frown}{\dot{2}\ 3}\ \overset{\frown}{\dot{2}}\ \dot{1}\ \dot{2}\ 5$ | $\overset{\frown}{\dot{1}\dot{1}}\ \overset{\frown}{6\ \dot{1}}\ \dot{2}\ -\ \dot{2}\ \overset{\frown}{\dot{2}\ 5}.\ \dot{2}$ | $\dot{1}\ \overset{\frown}{6\ \dot{2}}\ -\ 0$ ‖

必须要 见兔 放(吧)鹰, 见兔 放 鹰(啊)。

$6\ \overset{\frown}{5\ 5}\ \overset{\frown}{\dot{2}\ 2}.\ 5$ | $\dot{1}\ \overset{\frown}{6\ \dot{1}}\ \overset{\frown}{\dot{2}\ \dot{1}}\ \dot{2}$ | $\overset{\frown}{\dot{2}\ \dot{1}}\ \overset{\frown}{\dot{2}\ 6}\ \overset{\frown}{\dot{1}\ 6}\ \overset{\frown}{\dot{1}\ 6}$ | $6\ \dot{1}\ \overset{\frown}{\dot{1}\ 6}.\ \dot{1}\ \overset{\frown}{3\ 3}$ |

白马儿,白 马 儿(啊), 头 戴着 咱 咱(呀)

$3\ \overset{\frown}{3\ \dot{1}}\ 6\ \dot{1}\ -$ | $\dot{2}.\ 5\ \dot{1}\ \overset{\frown}{6\ \dot{1}}$ | $\dot{2}\ \overset{\frown}{\dot{1}\ 2}\ -\ \overset{\frown}{\dot{2}\ \dot{1}\ \dot{2}}$ | $6\ \dot{1}\ \overset{\frown}{6\ \dot{1}\ 6}$ |

红 缨。 猎 犬 儿(啊 啊),

$5\ \overset{\frown}{5\ 2}\ \overset{\frown}{\dot{1}\ 2}\ 5$ | $\overset{\frown}{\dot{1}\ \dot{1}}\ \overset{\frown}{6\ \dot{1}}\ \overset{\frown}{\dot{2}\ \dot{3}\ \dot{2}}\ 0$ | $\dot{2}\ \overset{\frown}{\dot{2}\ 5}.\ \dot{2}$ | $\dot{1}\ \overset{\frown}{6\ \dot{2}}\ -\ -$ |

吠(啊)汪 汪。赵 氏 孤(啊) 儿, 赵 氏 孤 儿(啊),

$6\ \overset{\frown}{5\ 5}\ \overset{\frown}{\dot{2}}.\ \overset{\frown}{\dot{2}\ 6}$ | $\overset{\frown}{6\ 6}\ \overset{\frown}{5\ 5}\ 6\ -$ | $\overset{\frown}{5\ 5}\ \overset{\frown}{\dot{2}\ 5}\ \overset{\frown}{\dot{2}}\ \dot{2}$ | $\overset{\frown}{\dot{2}\ \dot{2}}\ \overset{\frown}{\dot{1}\ 2}\ 5$ |

白 马 走(哦) 过 儿(啊) 乡(啊)村(哦),獐麂 鹿兔

$\overset{\frown}{\dot{2}\ \dot{2}}\ \overset{\frown}{\dot{2}\ 6}\ \dot{1}\ -$ | $\overset{\frown}{\dot{1}\ \dot{2}\ \dot{1}}\ \overset{\frown}{\dot{2}\ \dot{1}}\ \overset{\frown}{\dot{1}\ \dot{2}\ \dot{1}}\ \overset{\frown}{\dot{1}\ 2}\ 5$ | $6\ \dot{1}\ \dot{1}\ \overset{\frown}{\dot{2}\ 3}$ | $\overset{\frown}{\dot{2}\ \dot{2}}\ \overset{\frown}{\dot{1}\ \dot{2}\ \dot{1}}\ 5\ 5.$ |

都(啊)不 见, 只见 乌鸦 喜鹊 尽(吧) 藏(吧) 身

$\overset{\frown}{\dot{2}\ \dot{1}\ \dot{2}\ \dot{1}}\ \dot{2}\ -$ | $\overset{\frown}{5\ 3}.\ 6\ -$ | $\overset{\frown}{6\ 5}\ \overset{\frown}{5\ 2}\ 2\ -$ | $\overset{\frown}{\dot{2}\ 6}\ \overset{\frown}{6\ 5}\ 5\ 6$ | $\overset{\frown}{5\ 5}\ \overset{\frown}{\dot{2}\ 5}\ \dot{2}\ -$ |

(啊)。 天 边 鸿 雁转(哦) 西 沉(哦)。

$)0($ | $\overset{\frown}{5\ 5}\ \overset{\frown}{5\ 2}\ \overset{\frown}{2\ 3}\ 2.$ | $\overset{\frown}{\dot{1}\ \dot{1}}\ \overset{\frown}{5\ 7}\ \dot{1}\ -$ | $\overset{\frown}{\dot{1}\ \dot{1}}\ \overset{\frown}{\dot{1}\ 7}\ 5\ 5.$ |

(白:小校) 你(啊)与 我 解(呀)线 绳, 解(呀)线 绳,放(啊)

156

海　青(啊)，　　　那(呀)海　青

眼 似(咿啊)铜　铃，嘴 似(咿)　铁 钉，尾 似一 钢 叉，

一飞 飞在 天(吧)鹅 阵。　　　　　天(啊)鹅

头 上 碎(啊)纷　纷，　毛 羽(啊)　乱 飘 零，　花　(哪哪)

一 滚滚在 地　(呀)　尘(吧　啊)　　埃。

众三 军喜得要呐 喊声频。　俺(啊)这里人 强马 壮，站

上 御(吧)亭，站上 御 亭。　(白略)　各人(啊)赏你银子

三 两分，大家去 沽酒解　(啊)　愁(啊)　　闷。

(夫唱)古道 龙生 龙来(就)凤生 凰，三岁 孩童(就)打手

157

6 1 0　　　)0(　｜2 1 6 6 2 2 6 1｜2 6 1 1 6 0 2 1 6｜
铳。(白：三分银子哦，买尿都不够吃哦) 一 分(啊)银 子 买 得 酒 半 瓶， 一 分(啊)

6 2 2 6 1 2 6 1 1 6 0｜2 1 6 6 2 2 6 1｜2 6 1 1 6 0 1 2 3 3 1｜
银子买得 米半斤， 一 分(啊)银子买菜(哪) 买东 西， 吃得 饱就

3 1 3 5 5 1 2 3｜3 1 3 6 1 1 5｜5 1 3 1 1 5 1 3｜1 1 6 1 1 －｜
原谅将 军，吃不 饱就下山去 扰害 良民，扰害 良 民(啊)。

)0(　｜6 6 1 3 3 3 3 2 3｜3 3 5 3｜1 1 3 3 1 3 6 1｜
(佑白：住说！)(佑唱)说(啊) 什么扰(啊)害 良 民， 你(啊)若是依俺令，

3 1 6 6 2 3 1 1 1 3｜3 1 3 6 1 1 1 3｜3 1 2 3 6 3 6 1｜
论功 行 赏，你要 是 违吾令，回家 去 禀过老爹尊，

6 1 2 3 3 1 2 6 1｜2 6 2 3 1 2 6｜2 1 6 1 . 0‖
把 你 们 是一个个 依令 施 行，依令 施 行。

2 3 2 3 6 1 6 5｜3/4 7 3 2 .｜)0(4/4 5 5 . 5 5 . 5 5｜3 － 2 2｜
一程分做两程 行， (白略) 忙把 雕弓 再整(咿)。 众三

3 2 7 6 5 3 5｜2 7 2 3 2 7 2 3 6 1 6｜7 3 2 . 7 2 7｜
军(啊)， 休得 要呐 喊声 频， 人人

7 3 2 7 2 7 7 3｜2 3 5 3 5 5 7｜6 1 3 7 2 7｜5 7 5 7 3 2 .‖
着眼，个个 用 心，大家齐赶一程 行，大家齐赶(哪) 一程 行。

158

21.哥嫂狠心

《第二十出·打猎汲水》李三娘［正旦］刘承佑［小生］丑、夫［丑］唱

邢承榜、熊德钦演唱

曾　宪　林记谱

159

5 - 1̇313 | 3321̇2̇. 1̇ | 6̇1̇2̇6̇1̇2̇6̇1̇ 2̇1̇6̇ | 5 - 131̇2̇6̇1̇ |

军， 将军乃是马(哪)上客。 念妇守寡受(啊)苦人， 丈夫一

2̇ - 1̇226 | 1̇60 6̇1̇2̇6̇1̇2̇ | 6̇6̇1̇2̇1̇65 - | 4̇4̇4̇4̇31̇ |

去 无音讯。 哥嫂谋灭苦伶仃， 只晓得汲水

332̇6̇1̇2̇. 1̇ | 6̇1̇6̇1̇2̇. 2̇ 2̇1̇6̇16̇ | 6̇1̇6̇1̇ 2̇1̇16̇62̇246 | 4 2̇#42̇6̇1̇6̇ |

并(啊)挨磨。 哪曾见(咯)， 哪曾见白兔儿(咯)走将过 来，你行你的路(呀)，

6̇6̇1̇1̇2̇45 6̇1̇2̇ | 2̇6̇1̇6̇ 6̇6̇1̇1̇2̇4 | 5 5♭751̇2̇26̇ | 1̇6̇ 6̇6̇1̇1̇2̇45 |

妇汲妇的水，大路在前过(呀)，小路往后行。将军广行方便路(啊)，阴阳(哪)满乾坤，

6̇6̇1̇2̇. 2̇226̇1̇ | 6̇1̇6̇1̇1̇6̇1̇1̇24 | 5 6̇6̇1̇2̇. 2̇ 2̇1̇6̇ | 5 1̇2̇1̇2̇1̇6̇ |

知音(哪)者(哪)便来问，不知音者则素(哦)罢 休。休了罢(啊)，罢了 休，休问奴家苦

6̇2̇6̇6̇1̇2̇2̇. | 6̇2̇6̇1̇6̇5755 | 6̇ 7 1̇2̇1̇6̇ | 5 7 3̇2̇. |

情(呃 呃) 怀。

)0(| 5 6 6̇2̇ 2̇1̇6̇ | 6̇1̇ 2̇1̇65 - |)0(|

(丑、夫对白略)(李唱)多 多拜上 你的遭瘟， (夫白:我的将军)

6̇1̇ 2̇1̇65 - | 5757 6̇6̇1̇2̇6̇1̇ | 2̇2̇ 16̇12̇6̇12̇ | 6̇1̇ 2̇1̇65 - |

(李唱)你的将 军， 将军乃是马(呀)上 客(呀)。 念妇守寡挑(啊)土 人。

)0(| 5 6̇1̇2̇2̇ 2̇1̇6̇ | 1̇2̇. 6̇1̇2̇6̇1̇2̇ | 3/4 6̇1̇2̇1̇6̇ - |

(丑、夫对白略)(李唱)丈夫一去无(啊)音 讯， 哥嫂谋灭打铁人。

)0(| 4/4 6̇1̇ 2̇1̇65 - | 5 5 5 6̇1̇ 5̇ | 6̇ 6̇1̇2̇1̇ 1̇2̇. |

(丑、夫对白略)(李唱)苦(啊)伶 仃， 只晓得汲水并挨磨。

6̇6̇1̇2̇. 2̇ 2̇1̇6̇ | 6̇6̇1̇2̇ 2̇ 6̇2̇456 | 1/4 5 |)0(| 3/4 6̇2̇4565 |

哪曾见(哪)，哪曾见白兔儿(呀)走将过 来，(丑、夫对白略)(李唱)走将过 来。

$\frac{4}{4}$ 6 6 $\overset{\frown}{2}$ 6 $\overset{\frown}{1}$ $\overset{\frown}{1}$ 6 $\overset{\frown}{1}$ | $\overset{\frown}{1}$ 4 5 6 $\overset{\frown}{6}$ $\overset{\frown}{2}$ $\overset{\frown}{2}$ 6 | $\overset{\frown}{1}$ $\overset{\frown}{1}$ 6 $\overset{\frown}{1}$ 6. $\overset{\frown}{1}$ $\overset{\frown}{2}$ $\overset{\frown}{1}$ 6 | $\frac{1}{4}$ 5 |)0(|

你行你的路(呀),妇汲 妇的水,大路 在前 过(呀),小路屁 股 行。(丑、夫对白略)

$\frac{4}{4}$ 6 6 $\overset{\frown}{1}$ $\overset{\frown}{2}$ $\overset{\frown}{1}$ 6 5 5 \flat 7 5 | $\overset{\frown}{1}$ 2 $\overset{\frown}{2}$ 6 $\overset{\frown}{1}$ $\overset{\frown}{1}$ 6 $\overset{\frown}{1}$ | $\overset{\frown}{1}$ 2 4 5 6 $\overset{\frown}{6}$ $\overset{\frown}{1}$ 2. 2 | $\overset{\frown}{2}$ 6 $\overset{\frown}{1}$ 6 $\overset{\frown}{1}$ 6 $\overset{\frown}{1}$ |

(李唱)背后就背后往后 行。将军 广行方便路(呀),阴阳 满乾 坤,知音 者(哪) 便来问,不知音者

$\overset{\frown}{1}$ 6 $\overset{\frown}{1}$ $\overset{\frown}{1}$ 2 4 5 6 $\overset{\frown}{6}$ 1 | 2. 2 $\overset{\frown}{2}$ $\overset{\frown}{1}$ 6 5 $\overset{\frown}{1}$ 2 | $\overset{\frown}{1}$ $\overset{\frown}{2}$ $\overset{\frown}{1}$ 6 6 $\overset{\frown}{2}$ 6. 1 | 2 2. $\overset{\frown}{6}$ $\overset{\frown}{2}$ 6 $\overset{\frown}{1}$ 6 |

则素 (哦)罢 休,休了 罢(啊),罢了 休,休问 妇家 苦 情(呃

5 7 5 6 7 | $\overset{\frown}{1}$ 2 $\overset{\frown}{1}$ 6 5 7 | 3 2. $\overset{\frown}{6}$ $\overset{\frown}{2}$ $\overset{\frown}{2}$ 1 | 5 5 1 5 1 |

呃) 怀。 (佑唱)他 那里 诉(啊)情怀 (咿),

$\overset{\frown}{1}$ 6 $\overset{\frown}{1}$ 2 $\overset{\frown}{1}$ 5 7 5 | 7 $\overset{\cdot}{3}$ $\overset{\frown}{2}$ 2 - | $\overset{\frown}{6}$ $\overset{\frown}{2}$ $\overset{\frown}{2}$ 6 $\overset{\frown}{1}$ 6 6 $\overset{\frown}{1}$ | 6 $\overset{\frown}{1}$ 6 $\overset{\frown}{1}$ $\overset{\frown}{1}$ 4 5 |

俺只 里(啊)审情 怀。 情怀 不情怀(哪),将军 打在 邻州一路来,

$\overset{\frown}{6}$ $\overset{\frown}{1}$ $\overset{\frown}{1}$ 2 $\overset{\frown}{2}$ 6 $\overset{\frown}{1}$ 6 | $\overset{\frown}{6}$ $\overset{\frown}{1}$ 6 $\overset{\frown}{6}$ $\overset{\frown}{1}$ $\overset{\frown}{6}$ $\overset{\frown}{1}$ $\overset{\frown}{6}$ $\overset{\frown}{1}$ | $\overset{\frown}{6}$ $\overset{\frown}{6}$ $\overset{\frown}{1}$ $\overset{\frown}{1}$ 2 4 5 5 7 | $\overset{\frown}{1}$ 2 $\overset{\frown}{2}$ 6 $\overset{\frown}{1}$ $\overset{\frown}{1}$ $\overset{\frown}{1}$ 1 |

见了 妇人千千万(呀),不曾 见 蓬头 跣足 脚下 不穿 鞋,其中 必有 冤苦 事(啊),叫他

$\overset{\frown}{2}$ $\overset{\frown}{1}$ 6 6 $\overset{\frown}{1}$ $\overset{\frown}{2}$ 6 $\overset{\frown}{1}$ 6 5 6 | 5 7 $\overset{\cdot}{3}$ 2. |)0(| 5 5 6 6 $\overset{\frown}{2}$ 6 $\overset{\frown}{1}$ $\overset{\frown}{1}$ |

们 (呀)从头 一 一 诉上 来。 (丑、夫对白略)(丑唱)他 那里(呀)新 皮鞋(啊),

5 5 6 6 6 $\overset{\frown}{2}$ 4 5 5 | $\overset{\frown}{1}$ 6 $\overset{\frown}{1}$ $\overset{\frown}{2}$ 6 $\overset{\frown}{1}$ 3 6 $\overset{\frown}{1}$ 6 $\overset{\frown}{1}$ | $\frac{2}{4}$ $\overset{\frown}{1}$ 2 4 5 |)0(|

俺只 里(呀)破草 鞋(呀)。破的 拿去 补(哪),新的 穿 上来。 (夫、丑对白略)

$\frac{4}{4}$ $\overset{\frown}{6}$ $\overset{\frown}{1}$ $\overset{\frown}{2}$ 6 $\overset{\frown}{1}$ 6 $\overset{\frown}{6}$ $\overset{\frown}{1}$ | $\overset{\frown}{6}$ $\overset{\frown}{1}$ 6 $\overset{\frown}{1}$ $\overset{\frown}{1}$ 2 4 5 |)0(| $\overset{\frown}{6}$ $\overset{\frown}{1}$ 6 6 $\overset{\frown}{2}$ 4 5 $\overset{\frown}{6}$ $\overset{\frown}{1}$ |

(丑唱)情怀 不情 怀(啦),将军 打在 邻邦一路 来,(夫、丑对白略)(丑唱)邻州 一路 来,见了

$\overset{\frown}{1}$ 2 $\overset{\frown}{2}$ 6 $\overset{\frown}{1}$ 6 $\overset{\frown}{6}$ $\overset{\frown}{1}$ | $\overset{\frown}{6}$ $\overset{\frown}{1}$ $\overset{\frown}{6}$ $\overset{\frown}{6}$ $\overset{\frown}{1}$ $\overset{\frown}{6}$ $\overset{\frown}{1}$ $\overset{\frown}{1}$ 2 4 | 5 6 $\overset{\frown}{6}$ $\overset{\frown}{1}$ $\overset{\frown}{1}$ 2 4 5 | 5 7 $\overset{\frown}{1}$ 2 $\overset{\frown}{2}$ 6 $\overset{\frown}{1}$ 6 |

妇人千千万(呀),不曾 见那胸前 两个 大奶 奶,脚下 不穿 鞋, 其中必有 冤苦事(啊)

$\overset{\frown}{6}$ $\overset{\frown}{6}$ $\overset{\frown}{1}$ $\overset{\frown}{2}$ $\overset{\frown}{1}$ 6 $\overset{\frown}{6}$ $\overset{\frown}{1}$ $\overset{\frown}{2}$ $\overset{\frown}{1}$ | $\frac{1}{4}$ 5 7 | $\frac{4}{4}$ $\overset{\frown}{5}$ 7 $\overset{\cdot}{3}$ 2. |)0(| $\overset{\frown}{6}$ $\overset{\frown}{1}$ $\overset{\frown}{2}$ $\overset{\frown}{2}$ $\overset{\frown}{1}$ 6 6 $\overset{\frown}{1}$ |

叫他 们 (啊)噼噼 啪啪 滚上 来。 (夫、丑对白略)(李唱)他 那里 审(啊)情

162

$\underset{.}{1}$ 5 - 6 6 | $\overset{.}{3}$ 5 7 5 7 | $\underset{.}{3}$ $\underset{.}{2}$. 6 $\underset{.}{2}$ 6 6 | $\underset{.}{1}$ 6 5 6 6 4 5 |

怀(咿), 妇只里诉情 怀。 一来哥哥 面(哪), 二来嫂安排,

4 6 $\underset{.}{1}$ $\underset{.}{2}$ $\underset{.}{2}$ 6 $\underline{1}$ 6 | 6 6 $\underline{1}$ 6 6 $\underline{1}$ $\underset{.}{1}$ $\underset{.}{2}$ 4 5 | 5 7 $\underset{.}{1}$ $\underset{.}{2}$ $\underset{.}{2}$ 6 $\underline{1}$ 6 | 6 $\underset{.}{1}$ $\underset{.}{2}$ 6 $\underset{.}{1}$ 6 5 7 |

头上剪了青丝发(呀), 脚下 脱去 红绣 鞋, 其中必有冤苦事(啊), 念妇 含冤 诉上

5 7 $\underset{.}{3}$ $\underset{.}{2}$. |)0(| 1=G 3 $\underline{5}$ 6 5 6 4 3 | 1 3 5 5 |

来。 (丑、夫白:来了。)(佑唱)举 目 (吧) 相 看

$\underset{.}{3}$ 1 $\underset{.}{2}$ $\underset{.}{2}$ 3 $\underset{.}{1}$ - | 5 6 5 6 6 5 5 6 6 5 3 | 3 5 4 2 2 - | 1. 6 $\underset{.}{2}$ - - |

(咿), 看她不是人 家(哦) 奴 婢 身,

3 6 3 5 6 5 3. | 3 $\underset{.}{3}$ 1 $\underset{.}{2}$. 3 1 - |)0(| 1=C $\underset{.}{1}$ 7. 5 - 7 |

风雪飘 零(咿)。 (佑白略)(李唱)(呃 咿),

$\underset{.}{1}$ 3 3 7 3 1 7 | 5 - 5 $\underset{.}{1}$ $\underset{.}{1}$ 7. | 5 7 7 $\underset{.}{2}$ 7 $\underset{.}{2}$ 3 $\underset{.}{1}$ | $\underset{.}{2}$ 3 3 $\underset{.}{2}$ 3 $\underset{.}{2}$ 3 3 $\underset{.}{1}$ $\underset{.}{1}$ |

将军(吧), 小妇人 本当要 说(哦), 古道(啊)家丑不可外 扬

$\underset{.}{1}$ 5. 5 $\underset{.}{1}$ 7 $\underset{.}{1}$ 5 $\underset{.}{1}$ | 3 $\underset{.}{1}$ $\underset{.}{1}$ $\underset{.}{2}$ $\underset{.}{1}$ 7 5 | 5 - 7 $\underset{.}{1}$ $\underset{.}{1}$ 5 | $\underset{.}{5}$ $\underset{.}{1}$ 3 $\underset{.}{1}$ 1 - |

(哪), 本当 不说 (哦), 将军 (啊) 雅 爱(咿),

$\underset{.}{1}$ 3 3 $\underset{.}{3}$ 1 3 1 7. | $\underset{.}{3}$ 1 6 5 3 5 6 |)0(| 1=G 5 7 $\underset{.}{2}$ 3 $\underset{.}{3}$ 1 7 7 |

恭承愿妇 自含(啊)羞(啊)。 (佑、丑、夫对白略)(李唱)念 奴家这 苦(啊)

$\underset{.}{3}$ 1 1 3 - | 7 3 $\underset{.}{2}$ 7 5 7 5 | 7 $\underset{.}{1}$ 3 $\underset{.}{1}$ 7 5 | 7 $\underset{.}{3}$ 2 2 - |

难 (吧) 当,

)0(| $\underset{.}{1}$ 1 $\underset{.}{1}$ $\underset{.}{2}$ $\underset{.}{1}$ 6 5 3 3 | 5 3 5 7 $\underset{.}{1}$ $\underset{.}{2}$ | $\underset{.}{1}$ 6 6 6 5 2 4 2 4 |

(佑白:有父母没有?)(李唱)有 无 父 母最(啊) 可 怜(吧 啊)

$\overset{2}{4}$ 5 - |)0(| $\overset{4}{4}$ 3 5 - $\underset{.}{1}$ $\underset{.}{1}$ | $\underset{.}{6}$ 5 6 5 5 7 5 |

(佑白:嫁人未曾?)(李唱)孔 雀 开(咿) 屏 也赘良

163

7 3̲ 2̲ 2 - |)0(| ⁵⁄₄ 1̇ 2̇.̲2̲̇ 1̇ 2̲ 6̲ 2̲ 1̲ 6 | ⁴⁄₄ 2̇ 1̲ 6̲ 1̲ 6 |

缘， （佑白：嫁与何人?）（李唱）嫁 与 那 亏心歹狠 刘 智

4̲.2̲ 5 - - |)0(| ⁴⁄₄ 1̇ 7̲. 5 - 7 | ⁵⁄₄ 1̇ 3̇ 3̇ - 7̲ 3̲ 1̇ 7 |

远。 （丑、大、佑对白略）（李唱）（呃 咿）， 将军（哪），

⁴⁄₄ 5 - 1̲ 7̲ 1̲ 5̲ 5̲ 5 | 5̲ 7̲ 1̲̇ 2̲̇ 1̇ - | 2̲̇ 1̲ 5̲ 1̲̇ 1̲̇ 7̲ 5̲. | 5̲ 7̲ 5̲ 7̲ 5̲ 6̲ 1̲̇ 6̲ 1̲̇ 2̲̇ 1̇ |

非是 小妇人 言夫之过， 道夫 之 短（啊）。 自从 丈夫 别 后，

1̇ 1̲̇ 2̲̇ 1̲̇ 2̲̇ 2̲̇ 1̲̇ 1̲ 7 | 7̲ 5̲. 5 1̇ 2̇ | 1̲̇ 2̲̇ 6̲ 1̲̇ 2̲̇ 2̲̇ 6̲. | 2̇ 6̲ 1̇. 7 6 |

不顾奴家怎 的 （啊）， 不 是 亏心歹 狠（啊）? 刘 智

1=D

5 5 3̲ 6 - |)0(| 6̲ 1̲ 2̲ 2̲ 6̲ 1̲ 6̲ 5 | 3̲ 3̲ 5̲ 3̲ 5̲ 6 |

远（啊）! （佑白：去了几多年了?）（李唱）十 六 年 时（啊）光

1̲̇ 2̲̇ 1̲ 6̲ 6 - | 6̲ 5̲. 2̲4̲2̲4̲5 |)0(| 7̲ 2̲ 3̲ 6 1̲. 1 1 |

换（吔 啊 哈啊）， （佑白：哥嫂待你何如?）（李唱）哥嫂 狠 心

5 - 5̲ 5̲ 7 | 2̲3̲7̲2̲ 3̲ 3. 3̲ 7̲ | ¼ 2̲ 7 |)0(| ⁴⁄₄ 5 5 7 2̲3̲7̲2̲5 |

脱（啊）绣 鞋， 剪（啊）秀云。 （佑白：日间做了什么?）（李唱）日（啊）间 汲 水

1̲ 6̲ 2̲ 1̲ 1̲ 2̇. |)0(| 5 6̲ 6̲ 5̲ 3̲ 2 | 2̲̇ 1̲̇ 1̲ 5̲ 7̲ 5 |

无（啊）了 奈（呃）。 （佑白：晚来?）（李唱）晚 来 挨（咿） 磨（咿）不 容

¾ 7 3̲ 2̲. 0 |)0(| ²⁄₄ 5 5̲ 7̲ | ⁴⁄₄ 2̲3̲7̲2̲ 3̲ 3. 3̲ 7̲ |

眠。 （佑白：有儿子没有?）（李唱）幸（啊） 喜 苍 天（啊）怜

2̲ 7̲ 5̲ 7̲ 7̲ 2̲̇ 3̇ | 2̲̇ 7̲ 2̲ 7̲ 6 - |)0(| 6̲ 1̲ 6̲ 1̲ 6̲ 1̲ 2̲ 1 |

念， 磨房生 下（吔）婴（呀）孩。 （佑白：儿子哪里去了?）（李唱）命（呀）窦 老 送 往 邠（啊）

6̲ 5̲ 2̲ 1̲ 1̲ 2̇. | 6̲ 2̲ 1̲ 6̲ 5̲ 7̲ 5 | 6̲ 7̲ 6̲ 2̲ 1̲ 7 | 5 6̲ 6̲ 2̲ 1 |

州 （啊 呃吔） 而 （吔） 去（哦）。

| 1 7. 5 - 7 | 2 3 3 - 6 2 1 | 5/4 7 5. 5 7 5 7 5 7 |

(佑白：儿子叫什么名字?)(李唱)(呃 咿)， 将军(啊 吔 啊)， 不要说起孩儿

| 4/4 6 1 6 1 2 - 1 | 3 6 1 1 1 6. |)0(| 5 7 5 7 1 2 6 1 2 2 |

名 字(哦)， 真个好苦(哇)。 (佑白：怎的说?)(李唱)当 初 磨 房 生 下(哦)

| 2 - 2 6 1 6 | 5 7 5 7 7 2 3 6 1 | 7 2 3 2 7 6 - |)0(|

他 来， 问嫂借把剪刀(啊) 断脐不 肯。 (佑白：后来?)

| 5 7 7 3 3 2 | 6 1 6 1 2 1 6 5 | 1 3 3 6 1 3 6 1 | 6 5 3 3 5 3 5 |

(李唱)后 来 无 奈 将口咬下脐 带。 咬脐名字是奴 亲(哪) 自

| 6 1 2 1 6 6 | 6 5. 2 4 2 4 5 | 6 2 1 2 1 2 | 1 2 1 6 2 2 3 6 1 2 |

取(吔 啊 哈 啊)， 这(吔) 场冤苦诉与 谁(啊)，这场

| 6 5 3 2 3 2 | 7 5 7 5 7 | 2/4 3 2. | 4/4 5 5 5 3 5 1 6 1 |

冤(吔) 苦 诉 与 谁。 (佑唱)听(啊)说罢好

| 6 1 5 6 1 6. | 1 1 2 6 6 1 2 1 6 6 | 3 2 7 7 2 - | 2 1 6 2 1 6 5 |

伤(吔) 情(咿)， 不(啊) 由人断 肠(啊) 珠(吔) 吔

| 6 7 0 2 1 7 | 5 7 3 2. |)0(|

吔) 泪。 (佑白：小校问她丈夫儿子今何在。李白：在邠州。)

| 6 2 2 6 1 6 6 | 5 5 7 5 7 5 5 5 | 6 2 6 6 1 2 6 6 | 7 - 6 5. | 3/4 2 4 2 4 5 - |

(佑唱)却 原 来， 却原来邠 州(啊) 郡 寨(吔 啊 哈 啊)。

| 4/4 6 1 6 1 2 2 6. 2 6. | 2 6 1 6 1 6 6 1 6 1. | 6 1 6 6 2 4 5 7 2 7 2 |

(佑、丑、李对白略)(佑唱)妇 人 家 你门 即晓 得字，何 不 写 下 一封 书 来，我 与

| 3. 3 2 3 3 6 1 6 | 2 3 3 6 1 2 7 2 7 2 | 3. 3 3 2 7 7 3 6 7 |

你 (呀)带到邠州地(啦) 查夫问子 来，管 叫 你 (呀)夫 妻 相 会(哪)，

165

$\overline{6\ 7}\ \overset{\frown}{2\ 4}\ 5\ \overset{\frown}{\dot{6}\dot{1}}\ \overset{\frown}{\dot{6}\dot{1}}\ |\ \overset{\frown}{\dot{3}.\ \dot{3}}\ \overset{\frown}{\dot{6}\dot{1}}\ \overset{\frown}{3\ \dot{6}}\ \overset{\frown}{\dot{1}\ 3}\ 3\ 6\ |\ \overset{\frown}{\dot{1}\ 6}\ \overset{\frown}{\dot{6}\ \dot{1}}\ \overset{\frown}{\dot{6}\ \dot{1}}\ \dot{1}\ \overset{\frown}{2\ 4}\ |$

母子团圆。那时　节（哪），水　不汲来磨　不　挨，哥不狠来嫂不

$\overset{5}{4}\ 5\ \overset{\frown}{\dot{6}\dot{1}}\ \overset{\frown}{\dot{6}\dot{1}}\ \overset{\frown}{\dot{3}.\ \dot{3}}\ \overset{\frown}{3\ \dot{6}\dot{1}}\ \dot{2}\ |\ \overset{4}{4}\ \overset{\frown}{6\ \dot{1}}\ \overset{\frown}{3\ \dot{1}}\ \overset{\frown}{3\ \dot{1}}\ \overset{\frown}{5\ 7}\ |\ \overset{\frown}{5\ 7}\ \overset{\frown}{3\ 2.}\ |\ \qquad)0($

害。休忧　虑（啊）臭伤怀，休忧　虑（呀）免伤怀。　　　　（佑、丑、夫对白略）

$\overset{\frown}{\dot{5}\ 5}\ \overset{\frown}{\dot{2}\ \dot{2}.}\ \overset{\frown}{\dot{3}\ \dot{2}\ \dot{1}}\ |\ \overset{\frown}{\dot{2}\ 5}\ \overset{\frown}{\dot{5}\ \dot{5}.}\ |\ \dot{2}\ \overset{\frown}{\dot{1}\ \dot{6}\ \dot{1}}\ \dot{2}\ -\ |\ \qquad)0($

（李唱）松（啊）筠带　　雪　研（哪　吧），　　　（丑、夫对白略）

$\overset{\frown}{\dot{5}\ 3\ 5}\ \overset{\frown}{6\ 5}\ \overset{\frown}{\dot{5}\ 3\ 5}\ |\ \overset{\frown}{5\ 6\ 5}\ \overset{\frown}{3\ 5}\ 6\ |\ \overset{\frown}{5\ 6}\ \overset{\frown}{\dot{1}\ \dot{1}}\ \overset{\frown}{6\ 5}\ |\ \overset{\frown}{6\ \dot{1}}\ \overset{\frown}{6\ 5\ 3}\ 5\ |$

（李唱）含　　羞　　纸　半

$\overset{\frown}{6\ 5\ 6}\ \overset{\frown}{5\ 5\ 6}\ \overset{\frown}{3\ 3}\ |\ \overset{\frown}{\dot{2}\ 5}\ \overset{\frown}{\dot{5}\ \dot{5}.}\ |\ \dot{2}\ \overset{\frown}{\dot{1}\ \dot{6}\ \dot{1}}\ \dot{2}\ -\ |\ \dot{1}\ -\ \overset{\frown}{6\ 5}\ \overset{\frown}{3.}\ |$

张，山河　未写　河东管。　　　（咿），

$\overset{\frown}{\dot{1}\ \dot{1}\ \dot{1}}\ \overset{\frown}{6\ 5}\ \overset{\frown}{3.}\ \overset{\frown}{\dot{1}.\ \dot{1}}\ |\ \overset{\frown}{\dot{1}\ 6.}\ \overset{\frown}{5\ 5\ 6}\ \overset{\frown}{5\ 3\ 3}\ |\ \overset{\frown}{5\ 6\ 5}\ \overset{\frown}{3\ 3}\ \overset{\frown}{5\ 3}\ |\ \overset{\frown}{2\ 2}\ \overset{\frown}{3\ \underset{.}{6}}\ 1\ |$

别时容易　　见　时　难，望断　山河远　水（啊）　寒（啊）。

$2\ -\ 3\ 5\ |\ \overset{\frown}{\dot{1}\ \dot{1}}\ \overset{\frown}{6\ 5}\ \overset{\frown}{5\ \dot{1}}\ 5\ |\ 5\ 2\ \overset{\frown}{5\ 5\ 6}\ \overset{\frown}{5\ 3\ 3}\ |\ \overset{\frown}{5\ 6\ 5}\ \overset{\frown}{3\ 3}\ \overset{\frown}{5\ 3}\ |$

十六　年来人面　　改，八千　里外客　心（啊）

$\overset{\frown}{2\ 2}\ \overset{\frown}{3\ \underset{.}{6}}\ 1\ |\ 2\ -\ 3\ 5\ |\ \overset{\frown}{\dot{1}\ \dot{1}}\ \overset{\frown}{6\ 5}\ \overset{\frown}{5\ \dot{1}}\ 5\ |\ 5\ 2\ \overset{\frown}{5\ 5\ 6}\ \overset{\frown}{5\ 3\ 3}\ |$

安（哪）。　　　鸿雁　不传君　不　至，齐女　含冤

$\overset{\frown}{5\ 6\ 5}\ \overset{\frown}{3\ 3}\ \overset{\frown}{5\ 3}\ |\ \overset{\frown}{2\ 2}\ \overset{\frown}{3\ \underset{.}{6}}\ 1\ |\ 2\ -\ 3\ 5\ |\ \overset{\frown}{\dot{1}\ \dot{1}}\ \overset{\frown}{6\ 5}\ \overset{\frown}{5\ \dot{1}}\ 5\ |$

枉　拜（啊）　官（啊）。　　　伯仁　为义空怜

$5\ 2\ \overset{\frown}{5\ 5\ 6}\ \overset{\frown}{5\ 3\ 3}\ |\ \overset{\frown}{5\ 6\ 5}\ \overset{\frown}{3\ 3}\ \overset{\frown}{5\ 3}\ |\ \overset{\frown}{2\ 2}\ \overset{\frown}{3\ \underset{.}{6}}\ 1\ |\ 2\ -\ 3\ 5\ |$

死，井边　相会待　君（啊）　看（啊）。　　　早回

$\overset{\frown}{\dot{1}\ \dot{1}}\ \overset{\frown}{6\ 5}\ \overset{\frown}{\dot{1}\ \dot{1}\ 6}\ |\ \overset{\frown}{5\ 5\ \dot{1}}\ 5\ 2\ |\ \overset{\frown}{5\ 5\ 6}\ \overset{\frown}{5\ 3\ 3}\ \overset{\frown}{5\ 5\ 6}\ \overset{\frown}{5\ 3\ 3}\ |\ \overset{\frown}{5\ 6\ 5}\ \overset{\frown}{3\ 3}\ \overset{\frown}{5\ 3}\ |$

三日夫妻（啊）重　相会，迟回　三日鬼门关上　做　夫（啊）

166

$$2\ 2\quad\overset{\frown}{3\ \dot{6}}\ \underline{1}\ |\ 2\ -\ \underline{5\ 5}\ \underline{5\ 5\ \overset{\frown}{6}}\ |\ 2\ 2\ 4\ -\ \dot{5}\ |\ \dot{3}\ -\ \dot{1}\ \dot{1}\ |$$

妻(啊)。　　　刘　郎　一　去　不(啊)回　来(咿)，　再若

$$6\ 5\quad\dot{1}\ \dot{1}\ |\ \underline{6\ 5}\ \underline{6\ 5}\quad\underline{6\ 4\ 4}\ |\ 5\ \underline{6\ 5}\ \underline{6\ 5\ 6}\ |\ \dot{1}\ \dot{1}\quad\underline{6\ 5}\ \underline{6\ \dot{1}}\ |$$

不　回，再　若　　不　回　梦　里(啊)　　　人。

$$\overset{\frown}{6\ 5\ 3}\quad 2\quad 3\ |\quad)0(\quad |\ 3\quad \dot{1}\quad \underline{6\ 5}\ \underline{6\ \dot{1}}\ |\ \dot{1}\ \underline{6\ 5}\ \underline{5\ 3.}\quad \underline{6\ 5\ 5}\ \underline{3\ 5}\ |$$

(李、丑、夫对白略)(李唱)看　此　将　军　面　貌　容颜(吔)，　好似　刘　郎，

$$\underline{6\ 5\ 5}\ \underline{3\ 5}\ \underline{3\ \dot{6}}\ \underline{5\ 3.}\ |\ 3\ 3\ \dot{1}\ \underline{6\ 5}\ \underline{6\ \dot{1}}\ |\ \dot{1}\ \underline{6\ 5}\ \underline{5\ 3.}\ \underline{5\ 5\ 5}\ \underline{3\ 5.}\ |\ \underline{5\ 5\ 5}\ \underline{3\ 5.}\ \underline{3\ \dot{6}}\ \underline{5\ 3.}\ |$$

好似刘　郎貌一般。　是这等　父同名姓　子同庚，　暗这里人　暗这里人　心欢喜。

$$)0(\quad |\ \dot{1}\ \underline{7.}\quad \dot{5}\ -\ 7\ |\ \dot{1}\ 2\ 2\ -\ \underline{6\ 2\ \dot{1}}\ |\ 7\ \underline{5.}\quad 6\ \underline{\dot{1}\ 6}\ \overset{\frown}{3\ 5}\ 3\ |$$

(丑、佑对白略)(李唱)(呃咿)，　　将　军(吔　　　啊)，　非是　小妇人

$$\underline{6\ \dot{1}}\ \underline{6\ \dot{1}}\ \underline{6\ \dot{1}}\ \underline{2\ \dot{1}.}\ |\ \underline{2\ \dot{1}}\ \underline{6\ \dot{1}\ \dot{1}}\ \underline{\dot{1}\ \dot{1}\ 6\ 6}\ |\ \underline{6\ \dot{1}}\ \underline{6\ \dot{1}}\ \underline{6\ \dot{1}}\ \underline{6\ \dot{1}}\ \underline{2\ \dot{1}}\ |\ \dot{1}\ \underline{2\ 2}\ \underline{\dot{1}\ 2}\ \underline{2\ \dot{1}\ \dot{1}}\ |$$

一边　啼哭(呃)　　一边　发笑(啊)。　自从　丈夫　去后(哦)，　并　无音信相通

$$\dot{1}\ \underline{5.}\quad \underline{6\ 2}\ \dot{1}\ 6\ |\ \underline{\dot{1}\ 2\ \dot{1}}\ \underline{\dot{1}\ \dot{1}}\ 5\ 5\ -\ |\ \overset{\frown}{6\ \dot{1}}\ \underline{\dot{1}\ 5}\ \dot{1}\ -\ |\ \underline{6\ 2}\ \underline{\dot{1}\ \dot{1}}\ \underline{2\ \dot{1}.}\ |$$

(啊)。　今日　幸喜　将军(啊)　　雅　爱(咿)，　　与奴　带上(哦)

$$\underline{2\ \dot{1}}\ 6\ 6\ \underline{5\ 3}\ 5\ 6\ |\quad)0(\quad |\ \dot{1}\ \dot{2}\ \underline{2\ 6}\ \underline{6\ 6}\ \underline{2\ \dot{1}}\ 6\ |\ 5\ \underline{2\ \dot{1}}\ \underline{2.}\ \overset{\frown}{3\ \dot{1}}\ -\ |$$

纸半　张(啊)。　　(佑、李对白略)(李唱)将　军念　奴女裙　钗(咿)。

$$)0(\quad |\ \dot{1}\ \underline{7.}\quad \dot{5}\ -\ 7\ |\ \dot{1}\ 2\ 2\ -\ \underline{6\ 2\ \dot{1}}\ |\ 7\ \underline{5.}\quad \dot{1}\ \underline{2\ \dot{1}}\ 6\ \underline{\dot{1}\ 6}\ |$$

(丑、佑、夫、李对白略)(李唱)(呃咿)，　　长　官(吔　　　啊)，　尔若　回到

$$\underline{6\ \dot{1}}\ \underline{6\ \dot{1}}\ \underline{6\ \dot{1}}\ \underline{2\ \dot{1}.}\ |\ \underline{\dot{1}\ 2\ \dot{1}}\ \underline{2\ \dot{1}}\ \underline{2\ \dot{1}}\ \underline{2\ \dot{1}}\ |\ \dot{1}\ \underline{2\ 2.}\ \overset{\frown}{3\ \dot{1}.}\ \underline{5\ 5}\ |\ \underline{6\ \dot{2}}\ \underline{\dot{1}\ 2}\ \dot{1}\ \underline{6\ 5}\ -\ |$$

邠州　之地(哦)，　叫我丈夫儿子,叫他　即便回　　来。　尔道(吔

$$\underline{\dot{1}\ 2}\ \underline{\dot{1}\ 2}\ \underline{\dot{1}\ 2}\ \underline{2\ \dot{1}}\ 5\ |\ 5\ \underline{\dot{1}\ 6\ 6}\ \underline{\dot{1}\ \dot{1}}\ \underline{5\ \dot{1}}\ \dot{1}\ |\ \dot{1}\ \underline{6\ \dot{2}}\ \underline{\dot{1}\ \dot{1}}\ -\ |\ \underline{6\ \dot{1}}\ \underline{\dot{2}\ \dot{1}}\ \underline{\dot{2}\ 2}\ \underline{\dot{2}\ \dot{1}}\ \underline{6\ \dot{1}}\ |$$

早回三日夫妻(啊)　　重　相　会(咿)，　　　　迟　回三日鬼门　关上

167

168

6 <u>1</u> 2　6 <u>1</u> <u>1</u> <u>1</u> 2 <u>4</u> 5 | 6 <u>1</u> 6 6 <u>6</u> <u>1</u> <u>1</u> | 6 <u>1</u> | <u>1</u> 2 <u>4</u> 5　3 3 3 | 6 <u>1</u> 6 <u>3</u> 6 <u>1</u> 6 5 3 |
床 睡,抱儿眠干 枕。 三年　哺育(哪),十月 怀　胎,为娘的, 吃尽 吃尽　　多

5 <u>1</u> 6 <u>5</u> 3 | 5 － <u>1</u> 6 <u>3</u> | 6 <u>1</u> <u>2</u> 2 － 6 <u>2</u> <u>1</u> | 7 5. 6 <u>1</u> <u>2</u> 2 |
劳 顿。 (啊咿), 小 校(啊), 适　才(啊)

<u>2</u> 6 <u>1</u> <u>1</u> 6 6 <u>1</u> <u>1</u> 3 | 5 <u>1</u> 6 <u>1</u> <u>1</u> 3 5 | 6 <u>1</u> 6 6 <u>2</u> 6 <u>1</u>. 6 <u>1</u> | <u>1</u> 2 <u>4</u> 5　3 3 3 3 |
那妇人 手拿一支笔, 坐在 尘埃地, 要写　未写　两泪　交 垂。勿说尔我,

3 3 3 3 3 3 6 <u>1</u> | 6 5 3　5　<u>1</u> | 6　5 3 5 　－ | 5 5 5 5 <u>5</u> 2 |
就是 铁石人 闻也　　断肠　(啊)。　漫自 评论(咿),

<u>2</u> <u>1</u> <u>1</u> <u>1</u> <u>1</u> <u>1</u> <u>1</u> | <u>2</u> 6 <u>1</u> 6 5 3 5 | 5/4 <u>1</u> 6 <u>5</u> 3 5 － |)0(|
提起夫来与我　爹爹　同 名　姓(啊)。　　　(佑、丑、夫对白略)

4/4 <u>1</u> 6 <u>3</u>　6 <u>1</u> <u>2</u> | 2　6 <u>2</u> <u>1</u> 7 5. | 2/4 6 <u>1</u> <u>2</u> 2 | <u>2</u> 6 <u>2</u> 6 <u>1</u> | 6 <u>1</u> 6 <u>1</u> |
(佑唱)(呵)　小 校(呎　　啊),　将 军(啊)岂不 晓得 太老 夫人

<u>1</u> <u>1</u> <u>1</u> | <u>2</u> <u>4</u> 5 0 | 6 <u>1</u> <u>2</u> 2 | <u>2</u> <u>1</u> 6 6 <u>2</u> | <u>1</u> 6 6 <u>1</u> | 6 <u>1</u>　<u>2</u> <u>4</u> | 5　6 <u>1</u> 6 |
在 邠州　堂上, 她家(啦)有 个　窦老(啦),俺家 有个 窦员, 其中

6 <u>1</u> 3 3 3 | 3 3 3 3 | 3/4 3 3 3 <u>1</u> 6 <u>6</u> | 6 <u>1</u> <u>2</u> 2. | 6 <u>2</u> <u>1</u> 7 5. |
只 错一字, 叫我怎的　不思量么?　小　校(呎　　啊),

2/4 6 <u>1</u> <u>2</u> 2 | 6 <u>1</u> <u>2</u> 2 6 | <u>1</u> 6 6 | <u>1</u> 6 6 <u>1</u> | <u>1</u> 2 <u>4</u> 5 | <u>1</u> <u>1</u> <u>1</u> <u>1</u> | 3 <u>1</u> 6 5 |
既 然(哪) 不 是 我娘 亲(哪),既　然 不 是 我 娘 亲, 为何 一家 大小

3 5 | <u>1</u> 6 | 5 3 5 |)0(| 5 3 3 <u>1</u> | 5 5 <u>1</u> | <u>1</u> 5 |
同 名　姓(啊)。 (佑白:小校带马来。)(佑唱)翻身 勒 马 转(啊)回　程(咿)。

<u>5</u> 0 | 6 <u>1</u> <u>2</u> 2 | 6 <u>1</u> <u>2</u> <u>1</u> 2 | <u>2</u> 6 <u>1</u> 6 | 6 <u>1</u> 6 <u>1</u> | <u>1</u> 5 | <u>4</u> 4 2 |
(丑、夫唱)将 军(哪) 为 何 马儿 去得 紧(哪),不顾带军 后来 人(哪

5 - | 1̇6̇. 3 | 6 1̇ 2̇ 2̇ | 2̇ 6 2̇ 1̇ | 7 5. | 6 1̇ 2̇ 2̇ | 1̇ 2̇ 1̇ 2̇ |

啊)。(佑唱)(啊　咿),小校(吔　　啊),非　是(哪)将军马儿

2̇ 6 1̇ 6 | 1̇6̇ 1̇6̇ 1̇ | 1̇ 5 | 4 4 2 | 5 - | 6 1̇ 2̇ 2̇ | 2̇ 6 1̇ 6 |

去得紧(哪),不顾带军后来人(哪　　啊)。　　适　才那　老妇人(哪)

2̇ 6 1̇ 6 | 1̇ 2̇ 4 5 | 1̇ 1̇ 6 | 2̇ 6 1̇ 6 | 1̇ 2̇ 4 5 | 6 1̇ 2̇ 2̇ | 1̇ 2̇ 1̇ 2̇ |

细叮咛(哪)哭叮咛,叮咛　嘱咐(哪)我前行。她　道(哪)　早回三日

1̇ 2̇ 2̇ 6 | 1̇6̇ 1̇6̇ 1̇ | 6 1̇ 6 1̇ | 6 6 1̇ 1̇ | 1̇ 5 | 4 4 2 | 5 - |

夫妻重相　会(哪),迟回　三日鬼门　关上　　做夫　妻(啊)。

1̇ 1̇ 2̇ 2̇ | 2̇ 6 1̇ 6 | 1̇ 2̇ 4 5 | 6 1̇ 6 1̇ | 1̇ 2̇ 4 5 | 6 1̇ 6 1̇ 2̇ 2̇ | 2̇ 6 2̇ |

我本是(哪)男子汉(哪)大丈　夫,岂肯失信那妇人。恨不得(哪)插翅　双

6 1̇ 6 1̇ | 6 1̇ 6 1̇ | 1̇ 2̇ 4 5 | 6 1̇ 2̇ | 1̇ 6. | 1̇ 2̇ | 1̇ 1̇ 1̇ 2̇ |

飞　(哪),飞　飞　到爹爹　　跟前,将她妇　人　言语　与我爹爹

2̇ 2̇ 2̇ 1̇ 6 | 6 - | 6 1̇ 2̇ 2̇ | 2̇ 6 2̇ 1̇ | 7 5. | 6 2̇ 2̇ 1̇ |

知道了　么。　　小　校(吔　　啊),　翻身勒马

6 6 1̇ | 1̇ 5 | 5 0 | 1̇ 2̇ 2̇ | 1̇ 2̇ 2̇ 6 | 1̇ 6 6 | 1̇ 6 6 1̇ |

转(啊)回　程(咿),　　既然(哪)　不是我娘　亲(哪),既　然(哪)不是

1̇ 2̇ 4 5 | 1̇ 1̇ 1̇ 1̇ | 3 1̇ 6 5 | 3 5 | 1̇ 6 | 5 3 5 | 5 0 |

我娘亲,为何一家大小　同名　姓(啊)。

(佑白:小校,那妇人家不是我娘亲则可。)
(夫白:若是太老夫人?)
(佑白:若是我娘亲,做个)

4/4 6 1̇ 2̇ | 1̇ 2̇ | 6 1̇ 1̇ 6 5 0 | 6 1̇ 2̇ - 6 2̇ | 1̇ 6 1̇ 6. 7 | 5 7 | 5 7 3̇ 2̇. ‖

(佑唱)赵　氏孤儿报仇冤,赵　氏孤　儿报仇冤。

22.上 告 严 亲

《第二十一出·回书见父》刘承佑［小生］刘智远［正生］岳贞娘［小旦］唱

邢承榜、熊德钦演唱

曾　宪　林记谱

1＝F

$\widehat{5\ 6}\ \widehat{1\ 5}\ \widehat{5\ 5}\ 6\ |\ 2\ 2\ \widehat{1\ 2}\ \widehat{2\ \dot{1}\dot{2}}\ |\ \widehat{\dot{1}\ \dot{2}\dot{1}}\ \widehat{2\dot{1}}\ \widehat{1\ 1}\ 6\ 6\ -\ |\ 6\ 5.\quad \widehat{2\ 4}\ \widehat{2\ 4}\ 5\ |$

身 怀 有 孕 实(啊)难 过(吧 啊 哈 啊)。

$\dot{2}\ \dot{1}\ 6.\quad \widehat{\dot{1}\ \dot{2}\dot{1}}\ |\ \widehat{\dot{2}\dot{3}\dot{2}}.\quad \dot{2}\ -\ |\ \widehat{6\ 1}\widehat{6\ 1}\ \widehat{6\ 6}\widehat{1\ \dot{2}\dot{1}}\ \dot{2}\ |\ \widehat{\dot{1}\ 2}\ \widehat{2\ \dot{1}}\ 6\ 6\ 5\ |$

着 意(哦)坚 心(哦), 感 得 是 荷 花 再 重 生,

$\widehat{\dot{1}\ \dot{2}\dot{1}}\ \dot{1}\quad \dot{2}\quad \widehat{\dot{2}\ \dot{2}}\ |\ \widehat{\dot{1}\ 2}\ \widehat{2\ \dot{1}}\ 6\ 6\ 5\ |\ \widehat{\dot{1}\ 6}\ 6\quad \widehat{2\ 5}\ 6\ |\ \widehat{2\ \dot{1}}\ 6\quad\quad)0($

且 喜 刘 家(嘞) 有 后, 磨 房 生 下 婴(啊)孩。(远白: 名唤什么?)

$6\ \widehat{\dot{1}\ 2}\ \widehat{6\ 6}\ \widehat{5\ 3}\ |\ 5\ 5\ 6\ -\ 0\ |\ \widehat{\dot{1}\ \dot{2}\dot{1}}\ \dot{2}\quad \widehat{\dot{2}\ \dot{2}}\ |\ \widehat{\dot{1}\ 2}\widehat{\dot{1}\ 2}\ \widehat{2\ \dot{1}}\ 6\ 6\ 5\ |$

(佑唱) 名 唤 咬(啊) 脐。 她 道 李 家(吧) 不 养 刘 家 子,

$\widehat{\dot{1}\ 6}\ \widehat{1\ 5}\ \widehat{5\ 5}\quad 6\ |\ \widehat{4\ 4}\ \widehat{5\ 4}\ 5\quad \widehat{6\ \dot{1}\dot{2}}\ |\ \widehat{\dot{1}\ \dot{2}\dot{1}}\ \widehat{2\dot{1}}\ \widehat{1\ 1}\ 6\ 6\ -\ |\ 6\ 5.\quad \widehat{2\ 4}\widehat{2\ 4}\ 5\ |$

将 孩 儿 丢 在 鱼(啊) 池(吧) 内(吧 啊 哈 啊)。

$\quad\quad)0(\quad\quad |\ {}^{6}_{4}\ \dot{2}\ \dot{2}\ \dot{1}\ 6.\quad \dot{1}\quad \widehat{\dot{2}\dot{3}\dot{2}}.\quad |\quad\quad)0($

(远白: 我儿, 鱼池有水, 口不淹死?)(佑唱)有(呀)人(哪) 救 起(呃)。 (远白: 是谁救起?)

$\widehat{\dot{1}\ 6}\widehat{1\ 6}\ \widehat{6\ \dot{1}\dot{2}\dot{1}}\ \dot{2}\ \widehat{\dot{2}\ \dot{2}}\ |\ \widehat{\dot{1}\ 2}\ \widehat{2\ \dot{1}}\ 6\ 6\ 5\ |\ \widehat{\dot{1}\ 6}\ \widehat{1\ 5}\ \widehat{5\ 5}\ 6\ |\ \widehat{4\ 4}\ \widehat{5\ 4}\ 5\ \widehat{6\ \dot{1}\dot{2}}\ |$

(佑唱) 感 得 是 三 叔(吧) 救 起, 命 窦 老 送 往 邠(啊) 州(吧)

$\widehat{\dot{1}\ \dot{2}\dot{1}}\ \widehat{2\dot{1}}\ \widehat{1\ 1}\ 6\ 6\ -\ |\ 6\ 5.\quad \widehat{2\ 4}\widehat{2\ 4}\ 5\ |\quad\quad)0(\quad\quad |\ {}^{6}_{4}\ \dot{2}\ \dot{2}\ \dot{1}\ 6.\ \dot{1}\quad \widehat{\dot{2}\dot{3}\dot{2}}.\ |$

地(吧 啊 哈 啊)。 (远白: 那妇人何不带来?)(佑唱)有(啊)话(哦) 相 欺(呃),

${}^{4}_{4}6\quad \widehat{\dot{1}\ 6}\ 3\quad 5\ |\ \widehat{6\ 1}\widehat{6\ 1}\ \widehat{\dot{2}}.\ \dot{1}\ \widehat{6\ 1}\ 6\ 5\ |\ 4\quad 4\quad 2\ 5\ -\ |\ \widehat{\dot{1}\ \dot{2}\dot{1}}\ \dot{2}\ \widehat{\dot{2}\ \dot{2}}\ \widehat{\dot{1}\ 2}\ \widehat{2\ \dot{1}}\ 6\ |$

她 是 何 人 我 是(啊) 谁(啊)? 辗 转(吧)自 猜

$6\quad 5\quad \widehat{5\ 6}\widehat{1\ 5}\ |\ 5\ 5\ \widehat{5\ 6}\ \widehat{2\ 2}\widehat{3\ 2}\ |\ \widehat{2\ 2}\widehat{2\ \dot{1}\dot{2}}\ \widehat{1\ \dot{2}\dot{1}}\ \widehat{2\dot{1}}\ \widehat{1\ 1}\ 6\ |\ 6\ -\ 6\ 5.\ |$

疑, 其 中 难 办(啊)的 真(啊) 来(吧) 历(吧 啊 哈 啊)。

${}^{2}_{4}\ \widehat{2\ 4}\widehat{2\ 4}\ 5\ |\ {}^{4}_{4}\ \dot{2}\ -\ \dot{1}\ 6.\ |\ \widehat{6\ \dot{1}}\ \widehat{6\ 6}\ \widehat{6\ \dot{1}}\ \widehat{\dot{2}\dot{1}}\ \dot{2}\ |\ \widehat{\dot{1}\ 2}\ \widehat{2\ \dot{1}}\ 6\ 6\ 5\ |$

爹 爹 为 甚 的 两 泪(吧) 交 垂,

| 6 | 2̲ 5 | 6̲ 5̲ 4̲ | 2 | 5̲ 6̲ 1̲̇ 5̲ 5̲ | 5̲ 5̲ | 6̲ 2̲ 2̲ 3̲ 2̲ |

两 泪(吔) 交 垂? 孩 儿 井边 带 有 家

| 2̲ 2̲ 2̲ 1̲̇ 2̲ 1̲̇ 1̲̇ 2̲ 1̲̇ 2̲ 1̲̇ 1̲ 6̲ | 6 - 6̲ 5̲· | 2̲ 4̲ 2̲ 4̲ 5 - 0 |

书(吔) 至(吔 啊 哈 啊)。

(远白：有书拿来为父一看，我儿你可进里茶饭。)
(佑白：晓得。)
(远白：我儿为何去而复回?)

| 2̇ - 1̲̇ 6̲· | 1̲̇ 1̲̇ 1̲̇ 1̲̇ 1̲̇ 6̲ 1̲̇ 1̲̇ | 1̲̇ 5̲· 1̲̇ 1̲̇ 1̲̇ 1̲̇ | 1̲̇ 1̲̇ 6̲ 5̲ 3̲ 5̲ 6̲ |

(佑唱)爹, 非是 孩儿 去而 复回(哦)， 那妇人家 说得 好 苦(啊)。

(远白：怎讲的?)

| 6̲ 1̲̇ 2̲̇· | 1̲̇ 2̲̇ 1̲̇ 2̲̇ | 1̲̇ 2̲̇ 2̲̇ 1̲̇ 6̲· | 6̲ 1̲̇ 6̲ 1̲̇ | 6̲ 1̲̇ 2̲̇· 6̲ 2̲̇ 1̲̇· | 1̲̇ 2̲̇ 1̲̇ 2̲̇ 2̲̇ 1̲̇ 6̲ 1̲̇ 6̲ 1̲̇ |

(佑唱)她 道 早回 三日 夫妻(啊) 重 相 会(吔)， 迟回 三日 鬼门 关上

| 2̲̇ 1̲̇ 6̲ 6̲ 2̲̇ 1̲̇ 6̲· | 6 5̲ 3̲ 5̲ 6̲ - | 6̲ 2̲̇ 1̲̇ 2̲̇ 6̲ 2̲̇ 1̲̇ 2̲̇ | 2̲̇ 1̲̇ 6̲ 5̲ 6̲ 1̲̇ 2̲̇ 1̲̇ 6̲ |

(呃) 做夫 妻(啊)。 望 爹爹在 百万军 中，百万军

| 5 - 6̲ 1̲̇ 6̲ 6̲ 1̲̇ | 6̲ 2̲̇ 1̲̇ 6̲ 6̲ 5̲ | 4̲ 4̲ 2̲ 5 - | 0(| 卅 1̲̇ 1̲̇ 6̲ 1̲̇· |

中 查问 一个 姓 刘 人(啊)。 (远、佑对白略)(远唱)别是 容易

| 3̲ 3̲ 6̲ 1̲̇· 1̲ 2̲ 2̲ 1̲̇ 1̲ 2̲ 2̲ - 6̲ 2̲̇ 1̲̇ 6̲· 2̲ 6̲ 1̲̇ 6̲ 5 - 4 2̲ 4̲ 5 - | 4/4 6̲ 1̲̇ 2̲̇ 1̲̇ 2̲̇ 1̲̇ |

见时难， 望断山 河 (哦) 远水 观(哪)， 十六年来

| 6̲ 1̲̇ 1̲̇ 6̲ 5̲· 6̲ 1̲̇ 1̲̇ 6̲ 1̲̇ 2̲̇ | 2̇ - 6̲ 2̲̇ 1̲̇ | 6̲ 1̲̇ 2̲̇ 2̲̇ 1̲̇ 6̲ 1̲̇ | 2̲̇ 1̲̇ 6̲ 6̲ - |

是 人面 改(吔)， 八千 里外 (呃)

| 2̇ 6̲ 1̲̇ 6̲ 5 - | 4 2̲ 4̲ 5 - | 6̲ 2̲̇ 1̲̇ 2̲̇ 1̲̇ | 6̲ 1̲̇ 1̲̇ 6̲ 5̲· 6̲ 1̲̇ 6̲ 1̲̇ 6̲ 1̲̇ 2̲̇ |

客 心 安(哪)。 鸿雁 不转 (啊) 是 君 不至(吔)，

| 2̇ - 6̲ 2̲̇ 1̲̇ 1̲̇ | 6̲ 2̲̇ 1̲̇ 6̲ 1̲̇ | 2̲̇ 1̲̇ 6̲ 6̲ - - | 2̲̇ 1̲̇ 6̲ 5 - | 4 2̲ 4̲ 5 - |

井边 流泪 (哦) 待君 看。

6 2̇ 1̇ 2̇1̇ | 6 1̇ 1̇ 6 5. 6 | 1̇ 6 1̇ 6 1̇ 2̇ | 2̇ - 6 2̇ 1̇ 1̇ | 6 2̇ 1̇ 6 1̇ |

伯 仁 为 义 （啊） 是 空 冷 死（咿）， 齐 女 含 冤

2̇ 1̇ 6 6 - - | 2̇ 1̇ 6 5 - | 4 2̇ 4 5 - | 6 2̇ 1̇ 2̇ | 1̇ 2̇ 1̇ 6 1̇ 1̇ 6 |

（呃） 枉 拜 官（哪）。 早 回 三 日 夫 妻 （啊）

5. 6 1̇ 6 1̇ | 6 1̇ 2̇ 2̇ - | 6 2̇ 1̇ 1̇ - 0 | 6 1̇ 2̇ 1̇ 2̇ | 2̇ 1̇ 6 6 1̇ 6 1̇ |

是 重 相 会（啊）， 迟 回 三 日 鬼 门 关 上

2̇ 1̇ 6 6 - | 2̇ 1̇ 6 5 - | 4 2̇ 4 5 - | 6 1̇ 1̇ 6 5 - | 1̇ 6 1̇ 2̇ 2̇ 2̇ |

（呃） 做 夫 妻（啊）。 （啊 哈 啊）， 三 娘 妻（呃），

2̇ 6 2̇ 1̇ 1̇ 5. | 5 1̇ 1̇ 6 1̇ 6 1̇ 6 1̇ 2̇ 1̇ 1̇ | 2̇ 6 6 1̇ 2̇ 2̇ 1̇ | 1̇ 1̇ 5 5 - |

你 乃 是 女 流 之 辈（呃）， 道 有 书 信 相 通。

6 1̇ 2̇. 2̇ 2̇ | 1̇ 6 2̇ 2̇ 6 1̇ 1̇ | 2̇ 2̇ 2̇ 2̇ 2̇ 2̇ 2̇ 2̇ | 2̇ 2̇ 2̇ 1̇ 6. 6 1̇ |

丈 夫 枉 为 官 居 极 品， 要 寄 一 张 白 纸 不 能 得 到 么 （啊）?

2̇ 2̇ 2̇ - 6 2̇ 1̇ | 1̇ 5. 6 1̇ 2̇ 6 1̇ | 1̇ 1̇ 5 - | 1̇ 2̇ 1̇ 2̇ 2̇ 6 |

妻（吔）， 一 见 鸾 笺， 叫 人 怎 不 双 珠

1̇ 6 1̇ 1̇ 1̇ 2̇ 1̇ | 1̇ 5 1̇ 2̇ 1̇ | 5 6 2̇ 1̇ 5 5 | ³₄ 7 3 2. | ⁴₄ 1̇ 2̇ 1̇ 5 5 - |

泪（啊）， 叫 人 怎 不 双 珠 （吔） 泪。 （啊 哈 啊），

⁶₄ 6 6 1̇ 2̇ 2̇. 6 2̇ 1̇ 7 5. | ⁵₄ 1̇ 2̇ 2̇ 2̇ 1̇ 6 6 2̇ 1̇ 6 1̇ | ⁴₄ 6 1̇ 6 1̇ 1̇ 2̇ 4 5 |

是 了 妻（吔 啊）， 非 是（哪）丈 夫 不 回， 只 因 军 情 事 紧 急，

6 6 1̇ 6 6 1̇ 1̇ 2̇ 4 5 | 1̇ 2̇ 1̇ 6 6 6 1̇ | 2̇ 2̇ 1̇ 6 - | ⁵₄ 6 2̇ 1̇ 6 7 3 2. |

今 朝 误 作 亏 心 汉， 误 作 那 亏 心（吔） 汉。

）0(| ⁴₄ 1̇ 2̇ 1̇ 5 5 - |

（佑白：爹爹看书为何双泪垂，其中必有冤苦事，爹爹快说来孩儿知。）（远唱）（啊 哈 啊），

174

$\frac{6}{4}$ 6 6 6 1 2 2. 6 2 1 7 5. | $\frac{4}{4}$ 1 2 2 2 1 6 6 2 | 1 6 6 6 1 1 2 4 5 |

是 了 儿(吧 啊)， 事 到 了 如 今， 有 话(哪)不 得 不 说，

6 6 1 1 2 4 5 6 6 1 | 1 2 4 5 6 1 6 6 1 2 | 2 2 2 1 6 6 1 2 | 1 6 6 2 1 6 |

不 讲 不 明。井 边 相 会，井 边 相 会 是 尔 亲 生 的 (吧)

7 3 2 2 — |)0(| 1 2 1 5 5 — | $\frac{6}{4}$ 6 6 1 2 2. 6 2 1 7 5. |

娘。 (佑白:我娘在邠州堂上。)(远唱)(啊 哈 啊)， 是 了 儿(吧 啊)，

$\frac{4}{4}$ 6 6 1 2 2 2 1 6 6 2 | 1 6 6 1 2 4 5 | 6 1 6 6 1 2 2 2 2 1 6 2 1 6 6 — |

为 父(哪)岂 不 晓 得(哪)邠 州 堂 上， 邠 州 堂 上 是 你 所 养 的 (吧)

$\frac{5}{4}$ 6 2 1 6 7 3 2. | $\frac{4}{4}$ 1 2 6 1 6 1 2 4 5 | 1 6 1 5 5 1 1 | 3 3 1 6. 1 |

娘。 泪 盈 盈(哪)，哭 盈 盈， 父 哭 儿 啼，父 哭 儿 啼(哪)两

2 1 6 6 2 1 6 | 7 3 2. 0 |)0(| $\frac{5}{4}$ 2 — 1 6 1 1 5. |

泪 (吧) 垂。 (佑、岳、远对白略)(佑唱)听 说

$\frac{4}{4}$ 3 1 1 1 6 5 3 1 1 6 5 | 3 1 3 1 6 — | 5 5 5 5 3. 5 | 5 2 3 5 3 — |

(罢),诉 里 肠。 扑 簌 簌 两 泪 垂。 井 边 相 会(啊) 说 原 因。

3 5 3 5 3 5 | 3 5 6 1 6 5 | 3 5 3 3 2 1 6 1 2 | 3 2 3 5 5 6 3 |

却(啊)原 来 是 我 亲 生 的(吧) 娘 (啊)，亲 生 的 娘(吧 啊

3 2 1 2 3 1 2 1 | 6 5 3 5 6 — | 6 6 5 6 5 | 3 1 6 6 5 3 5 |

啊)。 爹， 我 娘 头 上 没 有 戴

6 — 3 1 | 6 6 5 3 5 5 3. | 1 6 6 — 1 1 | 6 6 1 3. 1 1 | 6 1 6 6 6 — |

的， 身 上 没 有 穿 的， 身 穿 中 破(啊)素 褛 鲁 褴(呃) 衣(吧)。

6. 5 6 5 | 3 1 6 6 5 3 5 | 5 3. 6 6 5 3 5 | 5 3. 1 1 6 5 | 6 5 2 1 |

爹， 你 今 在 此 享(啊)荣 华， 享(啊)富 贵，不 (啊)记 得 李 家 庄 上

$\widehat{6\ 6}\ \widehat{5\ 3}\ \widehat{35}\ \widehat{5}\ 3.\ |\ \widehat{i\ i}\ \widehat{6\ 6}\ \widehat{i}\ 3\ |\ \widehat{i\ i}\ \widehat{6\ i}\ 6\ 6.\ |\ \widehat{6\ 6}\ \widehat{5\ 6}\ 5\ |\ 6\ 5\ 6\ 5\ |$

为(啊)门 婿， 为(啊)门婿，做 夫(呃) 妻(呃)。 爹(啊),你若是 接 我 亲娘

$\widehat{3\ i}\ \widehat{5\ 6}\ 0\ |\ \widehat{6\ 6}\ \widehat{5\ 3}\ \widehat{i}\ |\ \widehat{6\ 6}\ \widehat{5}\ 5\ 3.\ |\ \widehat{i\ i}\ \widehat{6}\ 5\ 6\ 5\ |$

来 到 此， 孩儿 万事 总(啊)休 提。 要(啊)不是接我

$\frac{5}{4}\ 6\ 5\ 3\ \widehat{i}\ \widehat{6\ i}\ 6\ |\ \frac{4}{4}\ 6.\ \ 5\ 3\ \widehat{i}\ |\ \widehat{6\ 6}\ \widehat{5\ 3}\ \widehat{35}\ \widehat{5}\ 3.\ |\ 3\ 5\ \widehat{6\ i}\ 6\ 5\ |$

亲娘来到此， 孩 儿一命 丧(啊)沟 渠， 孩儿一(吧)

$\widehat{3\ 5}\ \widehat{3\ 3}\ \widehat{2\ 1}\ \underset{\cdot}{6}\ \widehat{1}\ 2\ |\ 2\ \widehat{3\ 2}\ 3\ 5\ 5\ 6\ |\ 3\ \widehat{3\ 2}\ \widehat{1\ 2}\ \widehat{3\ 1}\ |\ 2\ \widehat{1}\ \underset{\cdot}{6}\ \underset{\cdot}{5}\ \underset{\cdot}{3}\ \underset{\cdot}{5}\ \underset{\cdot}{6}\ |$

命 (啊) 丧 沟 渠(吧 啊)。

）0（ $|\ \widehat{6\ 6}\ \widehat{5}\ 6\ 5\ |\ 3\ \widehat{i}\ \widehat{6\ 6}\ \widehat{5\ 35}\ |\ \frac{2}{4}\ 5\ 3.\ |\ \frac{4}{4}\ 6\ -\ 5\ \widehat{3\ 5}\ |$

(远白:旁人道尔不孝。)(佑唱)爹(吧)， 旁 人 不 道 儿(啊)不 孝， 道 爹

$2\ 2\ \underset{\cdot}{5}\ 3\ -\ |\ 3\ 5\ \widehat{6\ i}\ 6\ 5\ |\ 3\ \widehat{3\ 2}\ \widehat{1}\ \underset{\cdot}{6}\ \widehat{1}\ 2\ |\ 2\ \widehat{3\ 2}\ 3\ 5\ 5\ 6\ |$

爹(啊) 忘 恩 负(吧) 义 (呀)， 忘 恩 负 义(吧

$3\ \widehat{3\ 2}\ \widehat{1\ 2}\ \widehat{3\ 1}\ |\ 2\ \widehat{1}\ \underset{\cdot}{6}\ \underset{\cdot}{5}\ \underset{\cdot}{3}\ \underset{\cdot}{5}\ \underset{\cdot}{6}\ -\ |\ 3\ \widehat{i}\ \widehat{i}\ 6\ 6\ -\ |\ \widehat{6\ 6}\ \widehat{3\ 3}\ \widehat{i}\ 3\ |$

啊)。 (远唱)非 是 为父忘恩负

$\widehat{i\ i}\ \widehat{6\ i}\ 6\ 6.\ |\ \widehat{6\ 6}\ \widehat{5\ 3}\ \widehat{i}\ |\ \widehat{6\ 6}\ \widehat{5}\ 5\ 3.\ |\ 3\ 5\ 3\ 5\ |\ \widehat{6\ i}\ \widehat{6\ 5}\ \widehat{2\ 3}\ \widehat{2\ 3}\ 2\ |$

(吧呃) 义(呃), 只(啊)因军 情 事(啊)紧急， 误了你娘佳(啊) 期 (啊)，

$\widehat{1}\ \underset{\cdot}{6}\ \widehat{1}\ 2\ -\ 3\ \widehat{2\ 3}\ |\ 5\ 5\ \widehat{6\ 3}\ \widehat{3\ 2}\ |\ \widehat{1\ 2}\ \widehat{3\ 1}\ \widehat{1}\ 2\ \widehat{1}\ \underset{\cdot}{6}\ |\ \underset{\cdot}{5}\ \underset{\cdot}{3}\ \underset{\cdot}{5}\ \underset{\cdot}{6}\ -\ 0\ |$

你 娘 佳 期(吧 啊)。

$\widehat{3\ i}\ \widehat{i}\ 6\ 6\ -\ |\ \widehat{6\ 3}\ \widehat{3\ i}\ \widehat{1}\ 3\ |\ \widehat{i}\ \widehat{6\ i}\ 6\ 6.\ |\ 6.\ \ 5\ 3\ \widehat{i}\ |\ \widehat{6\ 6}\ \widehat{5}\ 5\ 3.\ |$

(岳唱)相 公 不 必泪(呃) 悲 伤(呃)， 我 儿不 必 泪(啊)汪 汪,

6 6 5 6 5 | 5/4 6 5 3 1 6 1 6 | 4/4 6 6 5 3 1 | 6 6 5 5 3. | 3 5 6 1 6 5 |
你(啊)今接你 亲娘来到此， 凤(啊)冠霞帔让(啊)她戴， 她为姐(吧)

3 3 2 1 6 1 2 | 2 3 2 3 5 5 | 6 | 3 3 2 1 2 3 1 | 2 1 6 5 3 5 6 |
姐(啊)，我 为 妹妹 (吧啊)。

(佑白：亲娘，请上容孩儿拜谢养育之恩。)
(岳白：不肖。)

5/4 1 2 1 1 2. 6 | 4/4 1 2 1 2 6 - | 1 2 1 1 1 2. | 6 - 5 3 5 |
(佑唱)拜 谢 娘亲养育之 恩重(呃)， 感老

2 2. 3 5 3 | 3 5 6 1 6 5 | 2 3 2 3 2 1 6 1 2 | 2 3 2 3 5 5 6 | 3 3 2 1 2 3 1 |
娘 恩重天(吧) 地 (啊)，恩重 天地(吧 啊)。

2 1 6 5 3 5 6 | 1 6 6. 5 6 3 | 1 6 5 5 3 1 | 6. 5 3 1 | 6 6 5 3 5 5 3. |
为人子 者三 父 八 母， 三 父 八 母 古来有 的。

1 1 6 5 6 1 6 5 | 5 3 5 5 3. 3 2 | 3 5 3 2 1 6 1 1 6 | 3 1 6 5 3 |
说(啊)什么她 那里 生 的， 俺这里(吧) 养的， 生的养的，

3 1 0 5 3 | 6 - 5 3 5 | 2 2 5 3 - | 3 5 6 1 6 5 | 3 3 2 1 6 1 2 |
恩的望的，为 孩 儿(啊) 一般奉(吧) 承(啊)，一 般

2 3 2 3 5 5 6 | 3 3 2 1 2 3 1 | 2 1 6 5 3 5 6 | 2/4 6 1 6 0 | 1 1 6 6 |
奉 承(吧 啊)。 小 校， 你(啊)与我

6 6 6 6 | 1 3 | 1 1 6 1 | 6 6. | 6 6 | 6 5 4 | 5 - | 6 6 6 4 | 4 2. |
安排干(啊)戈 莫(啊)太 迟(呃)。 把李 家 庄上 团团围了 (啊)。

(佑白：爹爹，母舅叫什么名字?)
(远白：叫做李洪信。)

$\frac{4}{4}$ 5 3 3 $\dot{1}$ - | $\dot{3}$ $\dot{3}$ $\dot{1}$ $\dot{1}$ $\dot{3}$ 5 | $\dot{3}$ $\dot{3}$ $\dot{1}$ $\dot{3}$ $\dot{1}$ $\dot{1}$. | $\widehat{0)0(}$ |

拿 了　　　　李(啊)洪 信 天　　杀(呃)　的(呃)。　　（远白：嘴住，外甥怎敢骂母舅？）

6 6 5 6 5 | 6 5 3 $\dot{1}$ | 6 6 5 3 5 5 3. | 3 5 6 $\dot{1}$ 6 5 | 3 3 2 $\underaccent{\cdot}{1}$ 6 $\underaccent{\cdot}{1}$ 2 |

（佑唱）爹(呀)，非是 孩儿 胆大 骂(呀)母舅，　他 不 仁(吧)　来(呀)我 不

2 3 2 3 5 5 6 | 3 3 2 $\underaccent{\cdot}{1}$ 2 3 1 | $\underaccent{\cdot}{2}$ $\underaccent{\cdot}{1}$ $\underaccent{\cdot}{6}$ $\underaccent{\cdot}{5}$ 3 5 $\underaccent{\cdot}{6}$ | 6. $\underaccent{\cdot}{5}$ 3 $\dot{1}$ |

义(吧　啊)。　　　　　　　　　　他 把 嫡亲

6 6 5 3 5 5 3. | 6. $\underaccent{\cdot}{5}$ 3 $\dot{1}$ | 6 3 5 5 3. $\dot{1}$ $\dot{1}$ | 6 6 $\dot{1}$ 3 $\dot{1}$ $\dot{1}$ |

的(吧)妹　子　当 作 奴 婢 看 承，　为(啊) 奴 婢 受(呃)苦(啊)

6 $\dot{1}$ 6 6 6 - | 6. $\underaccent{\cdot}{5}$ 3 $\dot{1}$ | 6 3 5 5 3. | 3 2 | 3 5 2 $\underaccent{\cdot}{1}$ 6 $\underaccent{\cdot}{1}$ $\underaccent{\cdot}{6}$ |

心(呃)。　花 有 重 开 之 日，　月 有 光 辉 之 期。

$\dot{1}$ $\dot{1}$ 6 5 6 5 | 3 $\dot{1}$ 6 5 | 6 5 5 3 5 5 3. | 3 5 6 $\dot{1}$ 6 5 |

恨(啊)不 得 插 翅 双 飞，飞 到 沙 陀 村 里，　沙 陀 村(吧)

3 3 2 $\underaccent{\cdot}{1}$ 6 $\underaccent{\cdot}{1}$ 2 | 2 3 2 3 5 5 6 | 3 3 2 $\underaccent{\cdot}{1}$ 2 3 1 | $\underaccent{\cdot}{2}$ $\underaccent{\cdot}{1}$ $\underaccent{\cdot}{6}$ $\underaccent{\cdot}{5}$ 3 5 $\underaccent{\cdot}{6}$ |

里(啊)，沙　陀　村 里(吧　　啊)。

（远白：我儿不须悲泪，你可领一哨人马，打在水路而去，而为父同你娘亲打在旱路而来，一同在开元寺相会。）

$\frac{2}{4}$ $\dot{1}$ $\dot{1}$. $\dot{1}$ $\dot{1}$ | $\dot{1}$ $\dot{1}$ 6 5 3 | 3 $\dot{1}$ | $\dot{1}$ 6 6 | 6 $\dot{1}$ 1 | 2 - | 3 $\dot{1}$ | 3 $\dot{1}$ |

（佑唱）若得 夫妻 母子　重 相 会(咿)，花谢重 开　月 再 圆(咿)

6 - | $\frac{4}{4}$ 3 - $\dot{1}$ - | 6 $\dot{1}$ 6 5 5 3. | 3 $\dot{1}$ 3 $\dot{1}$ | $\frac{2}{4}$ 6 - ‖

花　谢　　重　　开　　月 再 圆(咿)。

178

23.思量命蹇

《第二十二出·磨房相会》李三娘［正旦］刘智远［正生］唱

邢承榜、熊德钦演唱
曾 宪 林记谱

1＝E

(李唱)思 量 命 蹇 (啊)， 思 量 (啊)

命 (咿) 蹇 遭 逢 哥 (咿) 嫂 (咿咿)

害(吔)， (呃咿)，不幸 爹娘 早丧 (啊)。 遇着 狠心

肠的 哥嫂。 逼奴(咿) 改嫁不从， 他就 说出 三条 大路(啊)，

叫奴 (咿) 投河自缢 也可， 嫁人 也 可(啊)。 奴家(吔)坚次不从 (唧)。

1＝B

上剪 了青(喽吔) 丝(呀)发， 下脱一双 红(啊) 绣红鞋

(啊)。 因此 上日 间 汲水 晚来 挨

磨 (呀)。汲水 挨磨 等 夫 来(啊)。 (呃咿)，

奴想磨房 之中物件 (啊)， 可比眼前 几个人 来(呀)。 这磨儿与

节 (啊) 可比 狠心 肠的哥 嫂(啊)， 这麦 子与 面 (啊)

179

$\widehat{\dot{1}}$ $\overbrace{6163}$ $\overbrace{3633}$ | $\overbrace{323}$ - - | $\overline{33}$ $3\dot{1}$ $\overline{\dot{2}3}$ | $\overline{\dot{2}\dot{2}}$ $\overline{\dot{2}6}$ $\overline{1 6}$ ‖
可比 刘 郎 一 般(啊), 却被那磨儿 磨(啊)将下来,

$\overline{6161}$ $\overline{6\dot{1}}$ $\overline{\dot{2}3\dot{1}}$ $\overline{16}$ | $\overline{\dot{6}\cdot 3}$ $\overline{35\dot{3}}$ 3 - | $\overline{35}$ $\overline{33}$ $3\dot{1}$ $\overline{\dot{2}3}$ | $\overline{\dot{2}\dot{2}}$ $\overline{\dot{2}6}$ $\overline{16}$ ‖
又比 节 岁 打 分 两 开。 似这 等夫又 不能见 面,

$\overline{6\dot{1}}$ $\overline{\dot{2}3\dot{1}}$ $\overline{6\cdot 3}$ $\overline{63}$ | $\frac{2}{4}\overline{35}$ $\overline{33}$ | $\overline{36}$ $\overline{33}$ | $\overline{36}$ $\overline{33}$ | $\overline{\dot{1}\dot{2}}$ $\overline{3\dot{2}}$ $\overline{16}$ | $\overline{6161}$ $\overline{6 53}$ ‖
面又不(啊)能 见 夫 (啊)。重叠 叠(啊),碎纷纷(啊),被他 们(啊) 一 重 一 重

$\overline{3\cdot 2}$ 3 | $\overline{6561}$ $\overline{\dot{1}3}$ | $\overline{1\cdot 6}$ 3 | 3 - | $\overline{1 6}$ $\dot{3}$ | $\overline{6 16}$ $\overline{\dot{1}\dot{2}3}$ | $\overline{\dot{2}\dot{2}}$ $\overline{\dot{2}6}$ ‖
打 下 来(啊)。 (呃 咿),日前 八 角 井边汲(啊)

$\overline{1 6}$ | $\overline{35}$ $\overline{33}$ $\overline{35}$ $\overline{3}$ | $\overline{35}$ $\overline{3}$ | $\overline{33}$ $\overline{5}$ | $\overline{\dot{2}3}$ $\overline{\dot{2}6}$ $\overline{\dot{1}}$ | $\overline{61}$ $\overline{6}$ $\dot{2}$ | $\dot{1}$ $\dot{1}$ $\overline{\dot{2}3}$ ‖
水, 遇着 一 位 小(咿) 将(咿) 军(吔)。

$\overline{\dot{2}6}$ $\dot{0}$ | $\overline{0\dot{1}}$ $\overline{16}$ | $\overline{1 6}$ $\overline{\dot{1}\dot{2}3}$ | $\overline{6\dot{1}}$ · | $\overline{6163}$ 3 | $\overline{3\cdot 6}$ $\overline{3}$ | 3 $\overline{35}$ $\overline{3}$ ‖
那将军 年纪虽小 (啊), 说话乖 巧。 他就

$\overline{1}$ $\overline{\dot{2}3}$ | $\overline{\dot{2}\dot{2}}$ $\overline{\dot{2}6}$ | $\overline{1 6}$ | $\overline{16}$ $\overline{6\dot{1}}$ | $\overline{\dot{2}3\dot{1}}$ $\overline{63}$ | $\overline{63}$ $\overline{35}$ $\overline{3}$ | $\overline{01}$ $\overline{6}$ $\overline{16}$ ‖
与奴 把那书 带, 又许查 夫(哪)问 子来, (哦)管教

$\overline{1}$ $\overline{\dot{2}3}$ | $\overline{\dot{2}\dot{2}}$ $\overline{\dot{2}6}$ | $\overline{1 6}$ | $\overline{61}$ $\overline{\dot{2}3\dot{1}}$ | $\overline{63}$ $\overline{63}$ | $\overline{35}$ $\overline{33}$ | $\overline{35}$ $\overline{33}$ | $\overline{\dot{1}}$ $\overline{\dot{2}3}$ ‖
奴夫妻(啊)相 会, 母子(吔) 团 圆(呀)。那时 节水不

$\overline{\dot{2}\dot{2}}$ $\overline{16}$ · | $\overline{\dot{2}\dot{2}}$ $\overline{\dot{2}6}$ | $\overline{1 6}$ | $\overline{16}$ $\overline{6\dot{1}}$ | $\overline{\dot{2}3\dot{1}}$ $\overline{63}$ | $\overline{63}$ $\overline{35}$ $\overline{3}$ | 3 $\overline{35}$ $\overline{3}$ ‖
汲(啊)来 磨(啊)不 挨, 哥不 狠 来 嫂(啊)不 害 (呀),狠心

$\overline{1}$ $\overline{\dot{2}3}$ | $\overline{\dot{2}}$ $\overline{\dot{2}6}$ | $\overline{1 6}$ | $\frac{3}{4}\overline{61}$ $\overline{\dot{2}3\dot{1}}$ $\overline{63}$ | $\frac{2}{4}\overline{63}$ $\overline{35}$ $\overline{3}$ | $\overline{6161}$ $\overline{161}$ | $\overline{33}$ $\overline{\dot{2}3}$ ‖
肠的(吔) 哥(啊)嫂, 但 然(啊)不 受 灾, 岂受 我 哥(啊)

$\overline{6561}$ $\overline{3}$ | $\overline{1\cdot 6}$ $\dot{3}$ |)0(| $\text{廾}\dot{2}$ - $\overline{1}$ $\overline{6161}$ $\overline{66}$ - ‖ $\dot{1}$ $\overline{5}$ $\overline{6\dot{1}}$ $\overline{56}$ - ‖
嫂害 (呀啊)。(远、手下对白略)(李唱)恨 金 鸡 不打 更。

（李白：今晚为何有更之声？想到了敢是开元寺来有官府驻扎，故此有更鼓之声。)0(| $\frac{4}{4}$ 2 - i 5 5 6 i |
听　　开元

6 - 6 i 6 6.i | 2 - 3 2 | i 5 - - | 6 i 2 i 2 i 6 i - | 6 i 2 i 2 i 6 5 - |
更鼓（啊）频　　　　　　　　频，

6 5 6 2 #4 5 - | 6 i i 6 5 6.5 | 6.i 6 5 6 i i | 卅 i i.6 5 3 5 6 - ‖
天边　的月　么照　风　清。

0 5 i 5 3 6 5. 3 5 3 5 3 5 i i 6 5 6 i | $\frac{3}{4}$ 5 5 3 |
（呃咿），月（啊），　你明高照（吔）　当空照，

$\frac{5}{4}$ 3 3 3 5 3 3 3 3 3 3 | $\frac{4}{4}$ i i 6 i | i 6 | 5 6 i 5 5 3 | 3 5 i i 6 |
照临下　土，照着人间，人间女子　三娘，这般苦命（吔），

5 6 i 5 5 3 | 3 3 3 5 6 i | 1 2 1 2 1 2 5 5 | 5 3 2 6 i 6 5 |
怎的　么？月，　缘何不去照　华堂（吔　呀啊），

3 2 1 2 3 - | 5 5 6 5 3 5 5 6 5 3 | 5 5 6 5 3 5 6 | 1. 2 1 2 5 5 |
是这等明皎皎　光映映照着奴身　上（吔

5 3 2 6 i 6 5 | 2 1 2 3 - 0 | 1 6 6 - i i | 6.7 6 5 6 i | i |
啊）。　李三娘　倚定在　磨

i i. 6 5 3 5 | 6 - $\frac{6}{二}$ i 6 5 3 | 6 5 5 6 5 5 5 - 3 5 | 3 5 3 5 5 5 5 5 |
房（吔）。　　（呃咿），这般时候（啊）　外面有个人

5 5 3 - | $\frac{1}{4}$ 3 | 5 | i | i 6 5 6 i | 5 5 3 | 3 5 i |
行走（啊），　奴想行路（吔）之人，今晚并

i 6 | 6 5 | i 6 5 6 i | 5 5 3 | 3 5 i i | i i 6 5 6 i | 5 5 |
无（吔）栖身　之处。　若是男子汉（吔）则可，

若是女流(吧)之辈，与奴李氏(吧)三娘，怎差不多，怎差不少，又只见(哪)窗儿外路儿上分明有个人行走(吧啊)。恨只恨刘郎一去不回来(吧)。(呃咿)，刘郎夫(啊)，不记得当初爹爹在马明王庙中(吧)赛愿，见你一貌堂堂带你回来，三叔为媒把奴家招赘与你，只望你日后有个好处(吧)，荣耀奴家，谁知你一去邠州一十六载，抛离妻子不回来(啊)。你那里成(呀)什么人来，做(呀)什么官？刘智远天杀的，缘何一去不回来(吧呀啊)，早知今日(啊)，

$\overset{\frown}{5}$ $\overset{\frown}{6}$ $\overset{\frown}{1}$ 5 | $\overset{\frown}{5}$ 3 | 3 5 | $\overset{\frown}{1}$ $\overset{\frown}{1}$ 5 | $\overset{\frown}{5}$ $\overset{\frown}{6}$ $\overset{\frown}{1}$ 5 | $\overset{\frown}{5}$ 3 | 5 $\overset{\frown}{5}$ $\overset{\frown}{6}$ 5 3 |

悔 不 当 初, 早 知 今 日(啊), 悔 不 当 初, 到 不 由 来,

5 $\overset{\frown}{5}$ $\overset{\frown}{6}$ 5 3 | 5 $\overset{\frown}{5}$ $\overset{\frown}{6}$ 5 3 | 3 3 3 5 | $\dot6$ $\underline{1}$ | $\underline{1}$ $\underline{2}$ $\underline{1}$ $\underline{2}$ | 5 5 3 | 2 3 5 |

恩 断 情 来 情 断 恩, 恩 情 两 下 分 干 净(吧 啊)。

3 2 7 | $\dot6$ $\overset{\frown}{5}$ $\overset{\frown}{6}$ 7 | ）0（ | 6 $\overset{\frown}{1}$ $\overset{\frown}{6}$ $\overset{\frown}{6}$ $\dot1$. 卅 $\dot1$. $\overset{\frown}{2}$ $\overset{\frown}{3}$ $\overset{\frown}{2}$ $\dot2$ 6 $\overset{\frown}{2}$ $\overset{\frown}{1}$ 6 $\dot1$ — |

(远、李对白略)(远唱)三 娘 听, 抛(啊) 离(啊)

1＝C

$\overset{\frown}{6}$ $\overset{\frown}{1}$ 6 3 3 $\overset{\frown}{3}$ $\overset{\frown}{6}$ 3 5 3. 3 $\overset{\frown}{5}$ $\overset{\frown}{3}$ 3 5. $\overset{\frown}{3}$ $\overset{\frown}{3}$ 3. 5 $\overset{\frown}{3}$ $\overset{\frown}{5}$ 3 $\overset{\frown}{6}$ $\dot1$. $\overset{\frown}{6}$ $\dot1$ $\overset{\frown}{1}$ $\overset{\frown}{2}$ $\overset{\frown}{3}$ $\overset{\frown}{2}$ 6 0 |

数(啊) 载, 景 致 依 原(咿) 在(吧)。

$\frac{4}{4}$ $\overset{\frown}{1}$ $\overset{\frown}{1}$ $\overset{\frown}{6}$ $\overset{\frown}{1}$ $\overset{\frown}{2}$ $\overset{\frown}{3}$ 6 5 3 5 | 5 $\overset{\frown}{6}$ $\overset{\frown}{7}$ $\overset{\frown}{6}$ $\overset{\frown}{1}$ $\overset{\frown}{1}$ 6 6 3 3 2 | 3 $\overset{\frown}{6}$ $\overset{\frown}{5}$ $\overset{\frown}{6}$ 3 1 $\overset{\frown}{6}$ | 3 — 3 5 3 0 |

门 前 桃 李 花 正 是 我 刘 高 亲(啊) 手 栽(啊)。

）0（ | 3 3 3 2 $\overset{\frown}{2}$ $\overset{\frown}{6}$ | $\dot1$ 6 3 3 3 $\overset{\frown}{6}$ $\overset{\frown}{1}$ | 3 $\overset{\frown}{3}$ $\overset{\frown}{6}$ 3 3 5 3 0 |

(李白:磨房听不见。)(远唱)磨(啊) 房 听(啊)不 见, 转(呀) 过 磨(呀)房 来。

3 3 3 $\dot1$ $\overset{\frown}{2}$ $\overset{\frown}{3}$ $\overset{\frown}{2}$ 6 $\overset{\frown}{2}$ 6 $\overset{\frown}{1}$ 6 | $\overset{\frown}{6}$ $\overset{\frown}{1}$ $\overset{\frown}{2}$ $\overset{\frown}{3}$ $\overset{\frown}{1}$ 6 3 $\overset{\frown}{6}$ 3 | 3 $\overset{\frown}{5}$ 3 3 3 $\overset{\frown}{5}$ 3 3 3 | 3 $\overset{\frown}{5}$ 3 3 $\overset{\frown}{3}$ $\dot1$ $\overset{\frown}{2}$ $\overset{\frown}{3}$ |

又 只 见 门 楼(吧) 倒 杯, 粪 草 成 堆(呀)。想 必 是 李 洪 信 好 酒(吧)

$\overset{\frown}{2}$ 6 $\overset{\frown}{2}$ 6 $\overset{\frown}{1}$ 6 | $\overset{\frown}{6}$ $\overset{\frown}{1}$ $\overset{\frown}{6}$ $\overset{\frown}{1}$ $\overset{\frown}{1}$ $\overset{\frown}{1}$ $\overset{\frown}{2}$ $\overset{\frown}{3}$ 3 3 | 3 $\overset{\frown}{6}$ $\overset{\frown}{6}$ 3 3 5 3 3 | 5 $\overset{\frown}{5}$ 3 3 $\overset{\frown}{3}$ 5 |

贪(啊)杯, 因 此 上 无 人 (啊) 俙 罢。无 人 (呜)俙

$\overset{\frown}{3}$ $\overset{\frown}{5}$ $\overset{\frown}{3}$ $\overset{\frown}{7}$ 2 — 6 | $\dot2$ $\underline{1}$ $\underline{1}$ $\overset{\frown}{2}$ $\overset{\frown}{3}$ $\overset{\frown}{2}$ 6 0 | ）0（ | 3 $\overset{\frown}{5}$ 3 3 3 $\dot1$ $\overset{\frown}{2}$ $\overset{\frown}{3}$ |

罢(吧)。 (李白:自从在瓜园别后)(远唱)自 从 在 瓜 园(吧)

$\overset{\frown}{2}$ 6 $\overset{\frown}{2}$ 6 $\overset{\frown}{1}$ 6 | $\overset{\frown}{6}$ $\overset{\frown}{1}$ 6 6 $\overset{\frown}{6}$ $\overset{\frown}{1}$ $\overset{\frown}{2}$ $\overset{\frown}{3}$ $\underline{1}$ | 6 $\overset{\frown}{3}$ $\overset{\frown}{6}$ 3 3 5 3 3 | $\overset{\frown}{6}$ $\overset{\frown}{1}$ $\overset{\frown}{6}$ $\dot1$ $\overset{\frown}{6}$ $\overset{\frown}{1}$ $\overset{\frown}{6}$ $\overset{\frown}{1}$ 6 6 3 |

别 后, 恼 恨 着 大 舅(啊) 无 端 (啊), 把 你 我 锦 绣 鸳 鸯

3 $\overset{\frown}{3}$ $\overset{\frown}{2}$ 3 $\overset{\frown}{6}$ $\overset{\frown}{5}$ $\overset{\frown}{6}$ $\overset{\frown}{1}$ 3 | $\underline{1}$ $\overset{\frown}{6}$ 3 3 5 3. | ）0（ | 3 3 3 3 5 3 3 |

拆(啊) 散 开。 (李白:日间见有什么?)(远唱)日 间 见 有 你 书 (咿)

183

来(吧)。　　(李白：书上怎么样写？)(远唱)书　上　写　有

几　般　受　苦　几(啊)　般　灾。　(李白：还有什么？)(远唱)还　有　许　多

恩(哪)　和　　爱(呀　啊)。　(李唱)(呃咿)，　冤家(吧　　啊)，

既晓　得几　般　受苦　几(啊)　般　灾。　缘何一　去(啊)不　回　来，

可见　你男子汉(哪)心　肠(啊)　忒歹(啊)，　心肠忒　(咿

歹(吧)。　　(远唱)都只　为官　事(吧)　有(啊)差，　久系躯身要来

不(啊)　得　　来(啊)。　(李唱)(呃咿)，　好(啊)　了(啊)。

丈夫说　道官(哪)事　有　差，　想必是有(啊)官

回来　(啊)。奴把忧愁　放(啊)　下　　来(啊)。

(远唱)三(啊)娘　妻，　你把忧愁　放(啊)下　怀。　迎风(吧)户(啊)半

开　(啊)，你可欢　欢(吧)　喜(啊)喜　开　门(啊)相　待　(啊)。

184

3 3 1̇ | 2̇ 3 2 2 | 2 6 1 6 6 3 | 6 1̇ 3 6 1̇ 6 6 3 | 3 6 3 3 3 6 3 |
哥 嫂 冤 仇　必 须 所 害，　你 我 姻　缘　（呀）　终（啊）须（呀） 还

3 6̣ 3 3 5 3. |)0(| 5/4 3 3 3 5 5̇ 3 - | 4/4 1̇ 6 1̇ 2̇ 1̇ 6 |
在（啊）。　（远、李对白略）（夫妻同唱）多 年　分 别（咿），　　常　常　挂（吧）

5 6 2̇ 1̇ 6 7 | 2/4 3̇ 2. | 4/4 1̇ 1̇ 2̇ 1̇ 6 6 6 1̇ 1̇ 5 | 5 6 1̇ 6 2̇ 1̇ 6 |
　心。　多 因 是（啊）两 下　无　缘，默 默 今 朝

5/4 5 7 5 7 3̇ 2. | 3 3 3 5̇ 3 - | 4/4 6 1̇ 2̇ 6 1̇ 6 6 1̇ | 6 7 3̇ 2. |
常 叹　声。　人 间 分 浅，　缘 得 相 会（啊）谢 苍 天。

6 2̇ 1̇ 2̇ | 1̇ 1̇ 6 5 - | 3 5 6̇ 1̇ 1̇ 1̇ 2̇ | 5 3 2̇ 6 - |
今 晚 夫 妻 重 相　会，　花 谢 重 开（吧）月　再　圆，花

1̇ - 6 5 3 2̇ | 3̇ 2 7 5 7 | 5 7 3̇ 2. |)0(|
谢　重（咿）　开 月 再　　圆。　　（远、李对白略）

ナ 1̇ 6 3 - 1̇ 2̇ 2̇ - 6 2̇ 1̇ 7 5. | 4/4 5 6 3 5 3 5 6 3 5 3 | 2̇ 2̇ 2̇ 2̇ 2̇ 2̇ 2̇ 2̇ 1̇ 5 |
（李唱）（呃　咿），冤 家（吧　　啊），　再 去 三 年 官 是 有 的，你 妻 子 等 不 得 三 年 么？

5 1 2 - | 3/4 6 2̇ 1̇ 7 5. |)0(| 4/4 6 2̇ 1̇ 2̇ 1̇ 1̇ 6. |
夫（吧　　啊）。　（远白：十六都等得，三年就等不得了？）（李唱）一 别 瓜 园（啊）

6 1̇ 1̇ 2̇ 6 2̇ 1̇ | 6 2̇ 1̇ 6 1̇ 2̇ 1̇ 6 6 | 2̇ 1̇ 6 6 5 3 5 6 | 6 1̇ 2̇ 1̇ 2̇ 1̇ 1̇ 6. |
十 六 秋（咿），　容 颜 相 见（呦）　不 如　初（啊）。　哥 嫂 在 家（啊）

6 6 1̇ 1̇ 3 1̇ 1̇ 6 2̇ 1̇ | 6 1̇ 2̇ 1̇ 6 1̇ 2̇ 1̇ 6 6 | 2̇ 1̇ 6 6 5 3 5 6 | 6 1̇ 2̇ 1̇ 2̇ 1̇ 1̇ 6. |
常 打 骂（咿），　并 无 半 句（哦）　怨 夫 言（啊）。　几 多 天 旱（啊）

1̇ 6 1̇ 6 1̇ 2̇ 6 2̇ 1̇ | 1̇ 2̇ 1̇ 6 1̇ 2̇ 1̇ 6 6 | 2̇ 1̇ 6 6 5 3 5 6 | 6 1̇ 2̇ 1̇ 2̇ 1̇ 1̇ 6. |
无 饭 吃（咿），　几 多 寒 冷（哦）　无 衣 穿（啊），　百 般 苦 楚（啊）

185

6 6̇1 1̇3̇1̇ 6̇1̇6̇ | 1̇2̇ 1̇6̇1̇2̇ 1̇66 | 2̇ 1̇66 5 356 |

都　受　尽(咿吔)，　　　缘　何　再说(哦)　　　去　三　年(啊)。

(李白：夫吓，你是大路回来小路回来?)

(远白：你问我大路回来小路回来何事? 难道我刘智远怕人不成?)

1̇2̇ 2̇6̇1̇60 | 6̇1̇6̇6̇1̇6̇1̇2̇6̇1̇2̇ | 6̇2̇ 2̇6̇1̇60 | 55 6̇1̇2̇6̇1̇2̇ |

(李唱)是(啊)了　夫，　　世间哪有怕　人之(啊)道理，　　你若是大　路

2̇ 2̇6̇1̇60 | 6̇1̇6̇ 1̇2̇6̇1̇2̇2̇ | 2̇ 2̇6̇1̇60 | 6̇1̇6̇1̇6̇ 1̇2̇1̇6̇ | 1̇6̇5 - 0 |

回　来，　好帽不戴(哦)　一　顶，　好衣不穿(吔)　一(啊)件。

6̇1̇6̇6̇1̇6̇ 1̇2̇6̇1̇2̇ | 2̇ 2̇6̇1̇60 | 6̇1̇6̇6̇1̇6̇1̇6̇ 1̇2̇ | 1̇6̇1̇6̇5 - |

一来与你祖　宗　争光，　　二来与你妻子(吔)　争(啊)气，

6̇1̇6̇6̇1̇6̇1̇2̇6̇1̇2̇2̇ | 2̇ 2̇6̇1̇66 | 1̇2̇1̇6̇1̇6̇5 | 6̇1̇2̇ 6̇1̇2̇ |

谁知尔衣冠(哪)　不整转归　故里，全然不怕

6̇2̇ 2̇6̇1̇60 | 6̇6̇1̇ 2̇6̇1̇6̇5 33 | 3 5 6 1̇2̇ | 1̇66 - 65 |

人羞耻，　全然不怕　人(啊)　羞　耻(吔)　么? 夫(啊)!

5 2 4 2 4 5. 　0 | 　　　)0(　| 3 5 3 5 1̇ 2̇3̇ | 2̇6̇2̇6̇1̇ 63 |

(远、李对白略)　(远唱)我今一身光彩(吔)　不(啊)过，

3 3 6̇3 3 5 3 3 | 1̇6̇1̇ 6̇1̇6̇1̇ 1̇6̇1̇ | 3. 2̇3̇ 6 5 6̇1̇3̇ | 1̇ 6̇3 3 5 3. |

何(呀)用改(啊)。吾奉圣旨　转回　来(呀啊)。

　　　)0(　| 1̇6̇1̇ 6̇1̇6̇1̇ 6̇1̇6̇1̇ | 1̇6̇1̇ 3. 2̇3̇ 6 5 6̇1̇ | 3̇ 1̇ 6̇3 3 5 3 |

(李、远对白略)(远唱)我　有黄金宝带　藏　腰　间。

3 3 3 1̇6̇6̇1̇ 3 | 6̇1̇6̇1̇3 3 - | 3 6̇1̇3̇ 3 3 6̇3̇1̇6̇ | 6̇1̇. 3 6̇3̇6̇1̇ |

(李唱)恭(啊)喜你，　贺(啊)喜你，　一身(哪)荣贵，　一身

1̇6̇1̇6̇30 3 3 | 1̇6̇. 1̇ 6̇1̇6̇1̇ 1̇6̇1̇ | 3. 2̇3̇ 6 5 6̇1̇3̇ | 1̇ 6̇3 3 5 3. |

发迹，　亏你妻子　在　家　中(啊)，

$\overline{1\,\dot{6}\,1}$ $\overline{6\,\dot{6}\,1}\,\overline{\dot{1}\,\dot{6}\,1}$ | $3.\,\underline{2\,3}$ $\overline{6\,5\,6\,\dot{1}\,3}$ | $1\,\dot{6}\,3$ $\underline{3\,5\,3.}$ |)0(|

将 儿 丢 在　　鱼 池　　内(啊)。　　　　　　　　(远白:鱼池有水为何没淹死?)

$3\,3$ $3\,\dot{1}$ $\underline{\dot{2}\,\dot{3}}$ | $\overline{\dot{2}\,6\,\dot{2}\,6}\,\dot{1}$ 6 | $\overline{1\,\dot{6}\,1}$ $\overline{\dot{1}\,\dot{6}\,1\,6\,\dot{6}\,3}$ | $3\,3\,2\,3$ $\overline{6\,5\,6\,\dot{1}\,3}$ |

(李唱)感 得 是 三 叔(吔)　　救(啊)起,　　命 窦 老 千 山 万 水　　送(啊) 与

$1\,\dot{6}\,3$ $\underline{3\,5\,3.}$ |)0(| $\frac{2}{4}3\,6\,6$ | $\frac{4}{4}\dot{2}\,\dot{2}$ $\dot{2}\,6\,\dot{1}$ 6 |

你(啊)。　　(远、李对白略) (远唱)贤 妻　　不 (啊) 贤 妻,

$6\,6\,\dot{1}$ $\overline{2\,3}\,\dot{1}\,6\,3$ | $6\,3$ $3\,5\,3\,3$ 0 | $\dot{2}\,\dot{2}$ $6\,\dot{2}\,6$ | $\dot{1}\,6\,6\,6\,\dot{1}$ |

丈 夫 有 宗　　事 情　　说(啊)来 你(呀)听,　　希 希 切(啊)

$\dot{2}\,\overline{3\,\dot{1}}$ $6\,\dot{3}\,6\,\dot{3}$ $3\,5\,3$ | $\frac{2}{4}3$ 0 | $\frac{4}{4}\overline{6\,\dot{1}\,6\,\dot{1}}\,\overline{\dot{1}\,\dot{6}\,1}$ $3\,3\,2\,3$ | $\overline{6\,5\,6\,\dot{1}\,3}$ $1\,\dot{6}\,3$ |

切 (啊)受 苦 心　　(呀)。　　只 因 得 红(啊)　　袍　　湿(啊)。

$\frac{2}{4}3\,5\,3.$ |)0(| $\overline{1\,\dot{6}\,1}$ $\overline{6\,\dot{6}\,1}\,\overline{\dot{1}\,\dot{6}\,1}$ | $3\,3\,2\,3$ $\overline{6\,5\,6\,\dot{1}\,3}$ |

(李、远对白略) (远唱)再 娶 邠 州　　岳(啊) 氏

$1\,\dot{6}\,3$ $\underline{3\,5\,3.}$ | $\text{卄}3\,3$ $3\,\dot{1}\,6\,6\,\dot{1}$ $3\,6\,\dot{1}\,6\,\dot{1}\,3\,3$ $-$ | $\frac{4}{4}\overline{1\,\dot{6}\,1}$ $\overline{6\,\dot{6}\,1}\,\overline{\dot{1}\,\dot{6}\,1}$ |

妻(啊)。　　(李唱)恭(啊)喜 你,　　贺(啊)喜 你,　　　与 我 孩 儿

$3\,3\,2\,3$ $\overline{6\,5\,6\,\dot{1}\,3}$ | $1\,\dot{6}\,3$ $\underline{3\,5\,3.}$ |)0(| 6 6 $\dot{1}$ $\overline{2\,3}$ |

娶(啊)　　了　　妻(啊)。　　(远、李对白略) (远唱)我 想 岳 氏

$\dot{2}\,\dot{2}$ $\dot{2}\,6\,\dot{1}$ 6 | $\overline{1\,\dot{6}\,1}$ $\overline{6\,\dot{6}\,1}\,\overline{\dot{1}\,\dot{6}\,1}$ | $3.\,\underline{2\,3}$ $\overline{6\,5\,6\,\dot{1}\,3}$ | $1\,\dot{6}\,3$ $\underline{3\,5\,3.}$ |

好(啊)贤 妻,　　坚 心 着 意　　与 你 养 孩　　儿(啊)。

)0(| $\text{卄}\dot{1}\,6\,3$ $-$ $\dot{1}\,\dot{2}\,\dot{2}$ $-$ $6\,\dot{2}\,\dot{1}\,7\,5.$ | $5\,3\,5$ $3\,5\,3$ $5\,3\,3$ $\dot{1}\,6\,\dot{1}$ |

(李、远对白略) (李唱)(呃 咿),　　冤 家(吔　　啊),　　　让 她 为 大　是 不 得

$\overline{1\,\dot{6}\,1}\,\dot{2}\,\dot{1}\,6$ 0 | $\dot{1}\,3.$ $\dot{1}$ $\overline{6\,\dot{1}\,6\,\dot{1}}$ | $\dot{1}\,5.$ $\dot{1}\,7\,3$ | $\dot{3}\,\dot{1}\,\dot{1}$ $\dot{1}\,6\,\dot{2}\,\dot{1}.$ |

要 紧 (呃),　　你 岂　然 安 哉　　么,　　你 岂　安 哉 么?

6 5 5 3 6 | 1̂ 3 1̂ 3 1̂ 3 | 1̂ 3 3 6 1̂ 6 0 | 1̂ 3 1̂ 1̂ 2 6 1̂ |
夫(啊), 你今贪恋岳氏多娇女, 忘了昔日丝罗

6 5 3 3 5 3 5 | 7 1̂ 2 1̂ 6 6 | 6 5 3 5 3 5 6. | 6 2 2 6 1̂ 6 0 |
(啊)李(啊)氏妻(吔啊哈啊啊)。(远唱)是了妻,

6 1̂ 6 6 1̂ 6 1̂ 2 6 1̂ 2 2 | 2 2 6 1̂ 6 0 | 6 1̂ 6 6 1̂ 6 1̂ 6 1̂ 2 | 1̂ 6 1̂ 6 5 0 |
丈夫掌了万民(吔)风化, 岂肯忘了自己(吔)纲常。

6 1̂ 6 1̂ 2 6 1̂ 2 - | 6 2 2 6 1̂ 6 0 | 1̂ 1̂ 1̂ 1̂ 2 6 1̂ 6 5 | 3 3 5 3 5 6 |
贪恋岳氏多娇女, 忘了昔日丝罗李(啊)氏

1̂ 2 1̂ 6 6 - | 6 5 3 5 3 5 6. | 3 3 5 1̂ 2 6 1̂ 2 | 2 2 6 1̂ 6 0 |
妻(吔啊哈啊)。 俺和你好花再开,

6 1̂ 2 1̂ 6 1̂ 6 | 5 6 1̂ 6 6 1̂ 6 1̂ 2 6 1̂ | 2 - 2 6 1̂ 6 | 2 1̂ 2 1̂ 6 6 5 |
好月(吔)再圆。枯枝也有重逢春, 夫妻依原

3 3 5 3 5 6 | 1̂ 2 1̂ 6 6 - | 6 5 3 5 3 5 6. |)0(|
重(啊)相会(吔啊哈啊)。 (信、李、远对白略)

6 1̂ 2 2 1̂ 2 1̂ 1̂ 6. | 6 6 1̂ 6 1̂ 2. 6 2 1̂ | 6 1̂ 2 2 1̂ 6 1̂ 2 1̂ 6 6 | 2 1̂ 6 6 3 5 3 5 6 |
(李唱)不必樵来(啊)不必樵(吔)。 天未明来(哦), 鸡未晓(啊)。

)0(| 6 1̂ 2 2 1̂ 6 6 - | 6 1̂ 6 1̂ 6 1̂ 2 6 2 1̂ | 1̂ 2 1̂ 6 1̂ 2 1̂ 6 6 |
(远、李对白略)(李唱)岳氏夫人(啊)看得重(吔), 李氏妻子(哦)

2 1̂ 6 6 5 3 5 6 |)0(| 6 2 1̂ 2 1̂ 2 | 6 1̂ 1̂ 6 5 5 5 6 5 5 |
看得轻(啊)。 (李、远对白略)(夫妻同唱)今晚休想开元寺(啊),请在

3 5 3 5 6 1̂ 6 6 | 3 5 6 - 6 5 | 3 2 2 1̂ 6 7 5 7 | 5 7 3 2. ‖
磨房宿一宵(啊),请在磨(咻)房(咿)宿一宵。

五、人物简介

（一）陈龙山（约 1551~ ？ ）

大田县广平镇黎坑村人。据黎坑《陈氏族谱》记载："珠四，讳龙山，官章仁八公的十代孙。明万历十三年（1585）乙酉，朝廷在黎亨乡即梨坑开采银矿，龙山协助有功，皇帝欲封赐于公，公不受，朝廷赐官鼓一架以示褒奖。至今数百年来，祖祠之鼓悬高而击。自大明以来，历朝官员路经梨坑时，皆须骑者下马，乘者下轿，以示对梨坑贤士之敬仰。"[1]此谱传说部分虽是近人增入，但陈龙山演戏事早在民间流传。

相传陈龙山刚出生时，父亲就去世，母亲一气之下竟狠心地将他置于父亲的棺材中，欲将他与其父一起埋葬。此事被他舅舅发现，责怪其母亲心狠，并将他救出来。后来，他母亲改嫁太华乡甲魁村，他也跟母亲一起到甲魁生活。大约在他十来岁时，有人说他不是甲魁人，而是前坪乡人。小小年纪的他，很有志气，就一个人上路回前坪。但因年小不认得路，半途遇到戏班，班主见他可爱，就将他收留于戏班学戏。直到长大成人后他才回到前坪，并将大腔戏带回村。[2]从前坪一带历代盛行大腔戏的情况及对陈龙山的崇敬之情看，这一传说并不虚幻，有一定的可信度。而其时大田流行大腔戏已是很普遍的事了。

（二）陈文星（约 1821~ ？ ）

大田县上京镇人，生卒年不详，生活年代大致为清代中后期。前坪乡大腔戏艺人陈初迎家中，至今还收藏有清代咸丰年间，上京陈厝坑大腔戏师傅陈文星所"立"的《黄金印共部》《白鹦哥总部》两种剧目抄本和一部《杂排（牌）总本》。《黄金印共部》抄本的封面上有"上京　于逢困敦（同治甲子年，1864）暑月陈文星具　陈文星印章"等落款标记。《白鹦哥总部》抄本的封面上有"上京　陈文星立　白鹦哥总部　郑记印章"的落款标记。《杂排总本》中有"各全部暨花柳全出各杂排（牌）总烈（列）于此舍京乡陈文星住西城坊。寿元堂士魁于咸丰十祀岁在庚申季春月总烈（列）各排子。陈文星（上盖陈文星印章）具"的标记。可知这三种抄本皆为咸丰至同治年间陈文星所抄。其中咸丰十年（1860）抄写的杂牌本，收藏了有曲牌名的大腔戏曲牌 90 多个，至今仍为前坪乡老艺人所收藏，为大腔戏唱腔音乐资料的保存作出巨大贡献。

（三）罗昌楼（1880~ ？ ）

绰号"傀儡楼"，人称阿楼，大腔戏著名艺术家。永安市槐南乡小龙逢村人。据《西洋罗

[1] 清·苏廷智撰：《陈氏族谱》，乾隆三十八年（1773），2004 年桂月重修本，陈初迎收藏，第 77 页。
[2] 据罗金满 2009 年 5 月 18 日对前坪乡时年 84 岁的大腔戏老艺人陈初迎之访谈整理。

氏族谱》载："昌楼，排拯五，字如龙，生于清光绪六年庚辰十一月廿九日亥时。"罗昌楼出生于傀儡戏世家，后改习大腔戏，并自组大腔戏班在大田、永安、尤溪演出，颇具名气。因与其时之萧姓教戏师傅齐名，后人多误称之为"萧阿楼"。罗昌楼工小旦，扮相清丽动人，表演细腻，深受观众喜爱。光绪年间，大腔戏盛行，罗昌楼教戏亦闻名于梨园界，并奔走于三县之间。在永安槐南除教过大腔班外，还到槐南戏班教过作场戏，传说该班之《金花银花》一出，即其所授，其词曲与大田朱坂村作场戏《金花银花小姐》迥别。至民国初，他先后教过的大腔戏班有大田德安、万宅、前坪、岬头和尤溪县黄龙、坑头等地的大腔戏班，至今各地大腔戏艺人中仍流传有其教戏的传说。①

（四）萧树腾（1883~1963）

萧树腾一开始在大田太华小华村学戏，随本村艺人陈清万（1872~1937）等人学大腔戏。后来罗昌楼来太华演戏，他把本村学过戏的人员召集起来再教。萧树腾所有的大腔戏剧目都会唱，能掌握"十八本"（演出剧目），曾到大田前坪和永安青水等地教戏。

约在1961~1963年时，乡人在停了约十年后，又办起大腔戏班，还请了萧树腾、郑振堆教戏。其时学戏者有陈兴芽（1927年生），36岁学老生；陈兴建（1935年生），学正生；萧树棣（1940年生），学二花；郑初渊（1937年生），学大花；郑长偿（1941年生），学三花；萧树美（1944年生），17岁学小旦；郑长壁（1944年生），16岁学正旦，师从郑振堆。一起学戏的还有郑初帛（1939年生），学大花。

1962年，大田县文化馆举办农村戏剧调演，太华大腔戏班也集中到县里排演剧目，为保证演出成功，把萧树腾也请去，当时他已79岁了，年事已高，行动不便，大家便用轿子把他从德安抬到汤泉，再让他乘车到大田文化馆教戏。其后太华班的演出很成功，获得好评。②

（五）康章植（1920~1988）

尤溪县梅仙镇乾美村人，土名"萝卜松"。师从本村朱洋自然村杨兴仁（1890~？）师傅学戏。幼年学武生，以演《杨六郎斩子》之杨宗保、杨六郎最为出色。其后工三花，以演《双飞刀》中萧天佐手下的"小张飞"和折子戏《大补缸》《卖花线》《打花鼓》中的丑角深受观众喜爱。再后又学小旦，把小戏《鲤鱼变化》中的鲤鱼精演得活灵活现。因其聪明好学，各行皆通，人称"八角全"。中年后当教戏师傅。1946年由他继办的福兴班，培养了陈川如（1925~？）、林瑞昌（1924~2012）、郭良理（1928~2012）、康明清（1930~？）、郭荣钦（1924~2012）等一批大腔戏艺人，在尤溪北部山区颇负盛名。清宣统末年，戏班到本乡南洋村与福州闽剧班对台演出，康章植的出色表演赢得观众的赞誉，观众一致评价说："福州

① 有关罗昌楼资料引自罗金满调查报告。

② 本资料引自罗金满、曾宪林2008年调查报告，以及2012年12月大田文博馆连福石先生补充调查资料，主要提供资料人为郑长偿、萧树美。

班的戏衣好，戏是乾美班演得好。"1956年，由他排练的《杨六郎斩子》参加尤溪县人民政府农村业余文艺调演，获得群众好评，并得到县区领导赞扬和嘉奖。

"文化大革命"时，康章植因"成份不好"和专演古装戏被定为"牛鬼蛇神"而遭游街批斗，大腔戏也被彻底禁止，其后再无法恢复。1979年，他和胡祖德（1915~1987）等艺人积极配合当时尤溪县文化馆音乐干部周治彬，抢救了许多流传于当地的民间音乐（山歌、小调、大腔音乐等）。1983年在《中国戏曲志·福建卷》编撰期间，他们又为省戏曲研究所委派的调查组叶明生、周治彬等人，口述了大腔戏在乾美流传的情况，并整理了多出尤溪县大腔戏剧目、表演及音乐资料，为挖掘、整理大腔戏做出了突出的贡献。

（六）陈初穗（1927~1995）

字振颖，大田县著名大腔戏传师，系该县前坪乡黎坑村人。幼孤，族人养之两年半，后为堂叔收养，童时村人供读书4年，长成以务农为业。从小聪慧，22岁（约1947年）开始学戏，师傅为太华镇小华村"阿甫师"（1882~？），后师从萧树德，攻小旦、小生，通晓其他角色。1963年参加大田县会演，演出剧目《玻璃盏》，获得好评。其拿手好戏为《雪梅教子》，戏中他扮演商琳，给观众留下深刻的印象。他在1962~1965年间开始教戏，先在本村教一班，后到大田德安教一班。不久便因"文化大革命"而中止。1981年，他率先恢复大腔戏演出，除在前坪乡下地、吉坑各村演出外，还到太华镇小华村、大合村、东华村，梅山乡的长坑、龙口，文江乡的小文、光明等地巡回演出，其恢复演出的主要剧目有《双鞭记》《取盔甲》《白兔记》《玻璃盏》，小戏有《正德投庄》《太子攻书》《梁灏游街》《八仙庆贺》《武松杀嫂》《水淹七军》《燕青打擂》《杨文正收妖》《三打九合》《雪梅教子》等。其演技不亚于其师阿甫师，乡人赞称"要看泰华师父（即阿甫师）的戏，看阿穗师父就好"。20世纪80年代后，大腔戏难以流行，他转而到小腔戏班教戏。1995年病故，享年68岁。其为后人留存有小旦抄本，他的儿子陈其就亦学过大腔戏。

（七）萧先圭（1927~2000）

又名萧先规，尤溪县八字桥乡黄龙村人，幼年念过几年私塾。14岁时，他就参加黄龙大腔戏班学戏，拜第三代传人萧洪祯为师。初始工生行，在《合刀记》中分别饰演过刘承佑、刘智远及皇帝郭威等角色。而后，学演小旦，演过《合刀记》中的娄英。他声色俱佳，身段优美，唱念做打样样精到。再后，他又涉足丑、净等行当，还兼任后台鼓师。

20世纪50年代后，黄龙大腔戏班定名为尤溪县黄龙大腔业余剧团，五六十年代经常组织演出。他和师兄萧星期（1911~1984）成了黄龙大腔戏的第四代传人。

1956年，尤溪县举办规模盛大的农村业余文艺会演，黄龙大腔戏剧团重新排练了《合刀记》参加演出，获得优秀奖。时年29岁的萧先圭扮演刘承佑，更是获得满场喝彩。"文化大革命"后，该村剧团恢复活动，因萧星期已年过花甲，就由萧先圭任师傅组织排练，培养出萧先齐、

萧先光、萧可庭、萧可初、萧先屿（先圭子）等年轻徒弟。

1983 年，《中国戏曲志·福建卷》编撰期间，他们又为福建省艺术研究所委派的调查组叶明生、周治彬等人，口述了大腔戏在黄龙流传的情况，并整理了多出尤溪县大腔戏剧目、表演及音乐资料，为挖掘、整理大腔戏做出了突出的贡献。

（八）熊德树（1931～1997）

原名忠良，永安市青水乡丰田村人，是永安大腔戏著名的鼓师和传承艺师。年轻时曾拜本村道师邢冠英为师，兼行道业。熊德树从小喜欢唱戏，主攻旦角，在《白兔记》中演李三娘，深受乡人喜爱。后演该戏之大花李洪信，亦备受好评。由于他聪颖好学，精通各个行当，被村人尊为教戏师傅。"文革""破四旧"时，他被评为村里的八大"迷信头"之一，双手举着戏箱挨批斗。1967 年之后，大队部里的戏剧抄本、土地证等全被搜查，家里值钱的东西全部被搜走，连装谷子的木桶也被拿走了，家里被清洗一空，但他白天挨批斗，晚上经常潜到大队部的文档室取回一些剧本，连夜送到大田县桃源镇东坂村一个偏僻的自然村黄山头的朋友家里保存，两地距离 20 华里左右，晚上悄悄地回来。第二天，还要下地干活，赚工分。由于"文革"迫害的余悸，直到 1977 年后，他才敢去拿所存抄本，却发现朋友家房屋不幸失火，所有的箱子与抄本都付之一炬，大腔戏大量的剧目抄本毁之殆尽。丰田村本村抄本亦经浩劫所剩无几，所幸在熊德钦家还保存有《白兔记》和邢家保存有《双鞭记》两种全本及一些折子花柳抄本。

1978 年，熊德树为了保存大腔戏文化遗产，和邢振根密切配合，开始广泛授徒，用了两年的时间，培养出了邢承榜、熊德钦，及其子熊春木、熊春江等一批年轻的演员，并培养了第一批女演员熊莲鹃、熊金媚等。受其薰陶，当时几乎所有的青年人都跟着熊德树学戏，形成一股热潮。传授的剧目主要有《白兔记》和《双鞭记》，1981 年至 1984 年，除在本村演出外，还被邀请到邻近之大田朱坂等地演出，备受群众欢迎。1984 年 3 月 19 日，他率团到永安市为参加"四平腔学术讨论会"的代表们演出全本《白兔记》，获得好评。大腔戏由此备受戏曲界关注。

1992 年以后，熊德树身体逐渐衰弱，由于长年积劳成疾，贫病交加，1997 年终因病无钱治疗，不幸离开人世。然而，他为大腔戏的恢复和传承，作出了极大的贡献，功不可没。

（九）邢承榜

1953 年生，永安青水乡丰田村大腔戏班演员、导演、团长。他出生于大腔戏艺人世家，祖父邢振根（1900～1988）是丰田大腔戏班著名旦角艺人和教戏师父，邢振根与熊德树共同挖掘抢救濒临消亡的大腔戏；父亲邢上建（1927～2008），亦习大腔戏，攻丑角，在《白兔记》中演李洪信，在《大补缸》里演补缸匠，颇受乡亲喜爱。邢承榜少时亦喜戏剧，1959 至 1965 年间，常跟爷爷学唱大腔曲。1979 年跟熊德树学戏，于《白兔记》中演正生刘智远，在《双

鞭记》中演正生尉迟宝林。由于扮相清俊，嗓音响亮，颇受乡亲看重。1984年3月，丰田大腔戏首次参加永安市展演，大获成功。10月受熊德树委托，他挑起团长的重担，受青水乡和永安市文化部门邀请，多次率团出演，深获好评，并多次受中央电视台、福建省和三明市电视台邀请，参与对大腔戏进行的各种专题拍摄或报道，效果良好。2005年，大腔戏被评为国家级非物质文化遗产项目，翌年，邢承榜也被授予国家级非物质文化传承人称号。近年来，他一方面克服种种困难，尽可能地组织演出；一方面努力做好传承工作，带领子媳学习大腔戏，并传教学徒熊长明、邢绍雅、邢绍孔、熊顺连等多人，为大腔戏的传承作应有的努力，同时也传承大腔戏中的仪式。

（十）熊德钦

1952年生，永安青水乡丰田村大腔戏班旦角演员、副团长。原学小腔戏，1979年，27岁那年学大腔戏。熊德钦也是出生于大腔戏世家。祖父邢玉体（1897~1972，入赘熊家），演过大腔和小腔戏，演生、净角色。父亲熊锡绳（1928~1989），在丰田大腔戏班演正生、大花等角色，也与熊德树一起，在邻乡桂溪三畲村教过大腔戏。熊德钦在上小学时开始向父亲熊锡绳学大腔戏，后拜熊德树为师，主要扮演《白兔记》中的正旦、小旦，《双鞭记》中的老旦、三花等角色。他还向同村熊绍求、邢振根学过戏。1984年为参加"四平腔学术讨论会"的代表们演出全本《白兔记》，其扮演正旦李三娘获得好评。1985年9月，因将标有"清顺治甲申年"字样的《白兔记》抄本捐献给永安市博物馆收藏，获永安市文化局、永安市文物管理委员会嘉奖状。1988年5月，因在《中国戏曲志·福建卷》的编纂工作中积极提供资料，被中国戏曲志福建卷编委会授予"感谢状"。多年来，他在演出和传授大腔戏技艺中，发挥极大作用，培养传承人熊生浪（长子）、邢盛麟、邢清秀等多人。2005年，大腔戏被评为国家级非物质文化遗产项目，翌年，熊德钦也被授予国家级非物质文化传承人称号，在保护和传承大腔戏方面作出积极贡献。

附录 研究文章

尤溪大腔采访录①

叶明生、周治彬

一、源 流

尤溪县在历史上有过大腔戏的演出活动，现在仅有梅仙公社乾美大队及八字桥黄龙大队这两个地方有业余剧团活动。乾美位于尤溪之东，黄龙位于尤溪之西，均是交通闭塞、经济文化比较落后的小山村。

1. 关于乾美大腔戏的源流

在乾美进行调查采访时，当地老艺人康章植（64岁）、胡祖德（69岁）为我们提供了有关这方面的资料：

乾美早有戏班，班名为"福兴班"，其历史据说有三百多年，至1953年才停止活动。乾美大腔戏最初从本县的上云村传来，后来上云断了（失传之意），由乾美传回去。再后，乾美也断了，又由上云的艺人林阿俄（现约160多岁）传回。历代传继情况是：林阿俄→陈阿梯→胡献铨（均约140多岁，乾美当地人，胡即胡祖德之曾祖父）→胡延波（112岁，胡祖德祖父）、杨兴仁、康章植、胡祖德。从林阿俄算起，已有120多年的历史。如往上推算，至少已经历一百五六十年。由此，可推断大腔戏由上云村传到乾美约在清康熙中后期年间，距今约270多年。这个推断与当地关于"乾美戏已有三百多年历史"之说相差不远。至于上云的大腔戏之源，据当地艺人说，来自南平的石步坑、土堡（均与上云交界），而且他们也都说大腔戏是江西戏。我们由此推测，乾美这一路的大腔戏，可能是由江西的弋阳一带经福建的光泽、邵武、顺昌至南平，进而流入尤溪的上云并传到乾美的。

2. 关于黄龙大腔戏的源流

在黄龙大队党支书萧正炳同志的支持下，我们开过大腔戏老艺人座谈会。老艺人萧星期

① 本文为叶明生与周治彬1983年8月在尤溪县农村为期十天的田野调查报告，为大腔戏早期重要研究成果，发表于"《中国戏曲志·福建卷》编辑部"内刊《求实》第五期，1983年，被《中国戏曲志·福建卷》等国家课题广泛引用。

（73 岁，导演）、萧先规（57 岁）、萧则浚（59 岁）、萧则育（66 岁）等，向我们口述回忆了关于当地大腔戏的一些情况：

黄龙大队现有人口 551 人，全队概姓萧，祖辈由江西迁居大田黄城隔（该地旧时亦有大腔戏班，解放前夕停演）。黄龙大腔戏是由大田县一个名叫"大田巽"（约 150 多岁）的艺人传来的，先传授给隔壁坑头村的余连训（130 多岁），由余传给黄龙的萧连端（120 多岁），再传萧洪祯（93 岁），最后传到萧星期。看来，黄龙大队戏班的历史不甚复杂，约在 130 多年左右。至于"大田巽"一代由何人何地所传，尚未调查。但可推测黄龙这一路大腔戏可能是由江西宁都、石城一带经福建的宁化、清流、永安传到大田，并流入尤溪的坑头、黄龙。

黄龙大腔戏与木偶戏的关系很密切，除表演动作带有浓厚的傀儡步痕迹外，唱调上也跟大田一个木偶戏班的唱调相同。据萧则育说，过去，大田的小龙逢村有一个木偶戏班，由一土名叫"傀儡楼"（现约 100 多岁）的带班，常到黄龙一带演出，唱的曲调与大腔戏的曲调完全相同。据此我们认为，黄龙的大腔戏在历史沿革中，经过了人戏——傀儡——人戏的发展阶段。

二、音　乐

乾美、黄龙两地的大腔音乐唱腔，都保留了弋阳腔的特点，全部唱腔都不用管弦，只用锣鼓进行伴奏。大腔戏的唱腔属曲牌体结构，采用的是曲牌联缀的套曲体制。许多曲调富有浓郁的山歌风味和道士腔调，具有朴素、高亢、粗犷、平直等特点。曲调的旋律较简朴，一字一腔，字多腔少，常用有八度以上的大跳。拖腔委婉自然，乐句的落音一般在商、徵音上。演唱以本嗓为主，真假嗓结合，仍有"一人唱，众人和"的演唱特点。从大腔戏唱腔的旋律、旋法上看，与本省屏南庶民戏、政和四平戏乃同一类声腔，即四平腔。

我们曾从乾美、黄龙两地录了三十多支唱腔曲牌，其中有的有曲牌名，如从乾美采录的【清水令】【一江风】【哭相思】【锦堂月】【驻云飞】等（这些曲调的名称，还可以于康章植保存的民国 ×× 年手抄本《取盔甲》《花柳》之中看到）；有的曲牌是由前辈艺人根据曲牌感情和主要用途而命名的，如【诉牌】【雌雄牌】【和顺牌】【拜别牌】【观花牌】【走路牌】【奏朝牌】等。

大腔戏的唢呐曲牌亦很丰富，现在老艺人能记起的就有四十多支。这些曲牌中，有见之《九宫音律》的古曲，有来自民间的小曲，亦有来自昆弋声腔的曲牌。常用的曲牌有【小八仙】【接鬼令】（即【折桂令】）【笔架楼】【得胜牌】【点江（绛）】【金榜】【仙花子】（又名【红绣鞋】）【奏朝牌】【拜团圆】【雷鸣】【广东歌】【八板头】【五马会朝牌】【水灯笼】【算命歌】【昂子金】等，这些均有音响资料。还有一些尚未录音的曲牌：【茉莉花】【玉铭口】【一封书】【豆艮】【上酒楼】【五更里】【五更天】【公堂令】【烟筒歌】【糖歌】【瓜子金】【两人懒画眉】【步步娇】【清水引】【吕朝金】【百家楼】【肖女娘】【红日松】【观音赞】【懒画眉】【烧天魔洞】等。上述曲牌常用于开场、酒宴、挂帅、簪花、点将、出征、奏朝、班师、八仙出场以及尾声等场面。

乾美、黄龙二地的大腔戏，在唱腔上也有些不同。总的印象是，乾美的唱腔比较圆润、柔和；黄龙的唱腔比较粗俗、生硬。按这两地艺人自己的说法乾美唱得"软"，黄龙唱得"硬"。

从两地的曲调来看：乾美大腔的曲调旋律明显，节奏分明，但帮腔特点已失，专音翻高八度的唱法已少见了。而黄龙大腔的曲调旋律比较模糊，节奏亦显散乱，虽帮腔无甚规则，但"一人唱，众人和"翻高八度帮唱的特点仍然保持着。这两地大腔的曲调虽有差异，但只要细加分析，它们的主旋律和骨干音以及旋法上，仍然是相同的。由此亦可见乾美、黄龙两地的大腔戏是同源不同路的，是否也可以说是四平腔的两个不同流派，不同阶段的东西。[①]

三、剧　目

大腔戏演出的剧目相当丰富，大多出自弋阳、四平诸腔。乾美大腔戏剧团提供的剧目，有正本戏《取盔甲》《黄飞虎过西岐》《破庆阳》《三代荣》《鲤鱼记》《五花记》(疑为《月华记》)等；杂出（即拆子戏）有《大八仙》《卖水记》《六国荣封》《吕蒙正游街》《满堂福》《福禄寿三星》《武松打店》《鲁班架造》《三打包庄》《大补缸》《小补缸》《打花古》《卖花线》《上酒楼》等，大部分是民间小调节目。

黄龙大腔戏剧团提供的剧目，有正本《合刀记》(即《白兔记》之续篇)《雌雄鞭》(即《父子会》，为《三鞭回两铜》续篇)《白罗纱》《肚片记》，以上均有存本。还演出《五星记》《三贵记》《五贵记》《鲤鱼记》《九龙记》(即《花关索打牌》)《白兔记》(现存《汲水》《打猎》《回书》《磨房会》《算数》等出)《鹦鹉记》《三代荣》《罗通扫北》《月台梦》《金钗记》《洛阳桥》(现存残出)《三战虎牢关》(现存残出)，以及从小腔戏移来的《闹沙河》等。黄龙大腔的杂出不多，有《汾阳上寿》《十八摸》《小补缸》《烧香卜卦》及开场的"三出头"《八仙》《加冠》《封官》(《韩擒虎奏朝》)等。

上述剧目相当部分来自明杂剧，有的还是宋元南戏，如《白兔记》等。见之于《群音类选》及明代所刊的弋阳诸腔的剧目《鹦鹉记》《破窑记》(即《吕蒙正游街》)《洛阳桥》《五贵记》(即《啐盘记》，衍窦燕山五子封官事)《鲤鱼记》《金铜记》《雌雄鞭》《卖水记》《摇钱树》(即《摆花张四姐》)《金钗记》等。

四、表演艺术

由于乾美大腔戏剧团早已停演，黄龙大腔戏剧团也仅在春节期间演一二场，所以，我们这次下去调查未能看上他们的演出，因此，对两地大腔戏的表演艺术无从进行较全面的了解，仅能将老艺人的忆述记录如下，

1. 行当角色分"四门""九行头"

四门——生、旦、净、丑。

九行头——正生、小生、老生，正旦、小旦、夫旦，大花、二花、三花。

后来，还加进"老外""贴旦""末"三个角色。据黄龙大腔戏老艺人说，他们演出，上

① 此采访录记于 1983 年 8 月，其时戏曲志编撰刚起步，对于大腔戏的归属尚属模糊，故将大腔戏与四平腔进行比较。

台的最多十个人，角色互相替代。乾美大腔为十五人制，"前九、后五、走台一"。

2. 口白、腔韵

（1）两地大腔戏均有"讲正字""唱正字"之说。"正字"即"官音"，用的是中州音，由于艺人文化水平都很低，掺进很多本地方言，便成了"半官半土"的"土官腔"。

（2）唱腔都用大嗓，扮旦角的用小嗓。各角色的唱法也不相同，其要求（口诀）是：

　　　　旦阴，生阳，大花昂，

　　　　二花赤，三花有快慢，

　　　　老外慢又冇。

所谓"赤"，即唱时声音宏亮，带喉音，并有"刺"的感觉。"冇"是本地方言，音pang，唱时声音空泛、洪亮，有腹腔音或带有鼻音。

3. 剧本结构

大腔戏的剧本结构，仍保留宋元南戏的痕迹及明传奇的格式。每本大戏均在二三十出，其中《五星记》多达一百多出，从开演到结束要两天两夜。首出均由副末开场，念四句，或六句，或八句的定场诗（称为"引"），以概括全剧戏文并引主角上场，如《雌雄鞭》：

　　　　首出开台

　　　　（副末上引）：

　　　　苏来通信到长官，宝林成亲招良缘。

　　　　拜别外公中途路，雌雄鞭万古留名。

　　　　来者——宝林

4. 表演程式

大腔戏有许多程式化的表演动作和舞台调度，这些动作和调度都比较原始、生硬，带有明显的木偶动作痕迹。

（1）舞台调度

"老鳝扭"：似"二插花""走绳辫子"。

"布袋棋"：生旦悲苦时边行边哭唱之调度，如走布袋形状。

"穿五梅"（又名穿五星）：用于冲阵、两军对阵等武打场面。

"三角台"：即走三角。

（2）动作

"三花跳"：家院、小工、手下等杂丑行路动作，两手摇摆，双脚后勾，形若跳状。"冠带丑"仅勾后脚而行，手臂较少摆动。

"点干"：即似京剧的"点绛"，用于元帅、大将出台用。先出两个持旗手下，分列上场门的两边，旗尖相交架成一门状，候元帅（或大将）出台舞蹈亮相（双脚起跳，双手上举，落地亮相）后，两旗手"二龙滚水"分立台后桌子的两旁。旗子分"三角旗"（正派，一般是中原将领用）和"蜈蚣旗"（反派，一般是番邦将领用）两种。

（3）脸谱

大腔戏脸谱甚讲究且较丰富。黄龙大腔戏剧团"文革"之前还保存一本萧连端（1863~？）手画的脸谱本，计一百多面。封面有题"开脸本"字样，第一页题"田公香火"，第二页抄有"咒符"，第三页抄有"封台符"，第四页开始是脸谱，有关羽、张飞、包公……色彩仅红、黑、白三种，据说画工极细致。可惜这本脸谱毁于"文革"，现只有萧则育师傅能画，有待组织抢救了。

（4）"八角全"说

据乾美大腔戏艺人康章植说，过去能成为大腔戏教戏师傅的人甚少，要"八角全"的人方能担任。所谓"八角全"，即能谙熟大花、二花、正旦、小旦、正生、小生、老外、丑这八个行当的唱腔和表演程式，要求可谓高矣。所以，乾美大腔戏班，一般是一师带一徒，掌鼓的就是全班的师傅总管了。

五、杂　记

1.戏神

乾美、黄龙两地大腔戏班，均奉田、窦、郭为祖师爷，生日为农历六月二十四日，每年这个时候他们都要出大戏，以示纪念。

2.社火

乾美大腔戏班每年农历二月廿六日迎佛爷（俗传"伏虎仙师"寿诞）要演戏敬神。九月初二要组织一次演出，俗称"初一火（到陈、林、李三位夫人神庙引香炉火），初二戏"。这两次演出都是从天黑演到次日凌晨为止。六月廿四"田公生日"还要组织演出一场。

3.田公教正字

当地老艺人说，相传田、窦、郭三位元帅到处去教授大腔戏，开头都用各地的方言教，教来教去，倒把自己家乡的方言给忘了，后来只好去学"官话"，以"官音"为标准去教戏，这就是"正字"了。

4.田公年老教小腔

尤溪、大田一带的大小腔艺人，都有这么个传说：田公（清源）年轻时身体好，唱得动大嗓，因此教大腔，后来年纪大了，嗓子差了，唱不了大嗓，只好改教小腔了。这一说法可为我们探究大小腔的血缘关系提供线索。

5.戏班组成与戏馆

乾美大腔戏班是由本地"首事公"（由村民推选，负责本村修桥、铺路等公益事业的，有些知识、爱出头露面的人）负责召集，有时还带班出外演出。演员进班靠自愿，先口头许诺，保证不中途退班。若无故中途退班要出"火油钱"（即灯火费）。

教戏的地方称"戏馆"。由于过去演戏被人认为是"下九流"之事，因而戏馆也只能设在无人居住的破旧房子里。每教一次戏，就算一馆。

浅谈古老剧种大腔戏[①]

卢天生

离永安城 160 华里，海拔 1045 公尺的小山村——古称"二十七都丰田堡"，现称丰田村，住有七十多户，三百多的人口。全村分熊、邢两姓。这里至今仍有一个大腔戏业余剧团，并有外出活动。

当我们翻开我国的戏曲史，查阅四百多年前的弋阳腔的历史，对照丰田村大腔戏的历史源流和古老形迹，我们就会感到大腔戏这古老剧种如同一株千年未被人们发现的古杜鹃一样，被深深地遗忘在深山老林之中。

1980 年以来，在抢救民间音乐的过程中，青水公社党委给予我们莫大的支持，党委派公社党委宣传委员林长藻同志同笔者紧密配合，四次深入到青水公社的黄景山、三百寮、青水、龙吴、槐甫以及丰田等大队，进行实地调查和研究。我们访问了三十几位大腔戏老师傅和知情者，挨家串户，座谈了解，追根寻源，查阅族谱，搜集文物。在熊德钦家中发现了一本"大清顺治甲申年"（即 1644 年）的《白兔记》全剧手抄演出珍本。据省有关部门考证，是我省现存最古老的珍本。现将调查到的有关大腔戏的产生、发展、舞台艺术、音乐、唱腔、剧目等向领导、专家同志们作如下汇报。

一、大腔戏的产生与发展

此古老剧种出现于元泰定二年（1325），距今已有 660 年历史。我们的依据是什么呢？

据丰田村健在的 86 岁高龄的大腔戏老师傅邢振根和 54 岁的熊德树老艺人口述，元朝泰定二年，其祖熊明荣由于战乱频仍，随父熊十三公从江西石城游猎逃难，前来青水丰田村南山定居。由于熊明荣在江西石城老家时，从小跟江西戏班学戏，到丰田村定居时，便带来了戏本，平日闲暇或逢年过节，与自己兄弟常聚一起，你一句，我一句地自唱消遣。随后，便自立大腔戏"丰田戏班"。

到了明末清初，丰田大腔戏非常盛行，逢年过节，大腔戏便在村中庙宇演出数天，盛况空前。当时流传有这样一首民谣："正月立春竖竹竿，竹报家小保平安；初二初三祠堂边，搭台上演大腔班；初四开始扎花灯，十二十五迎桥灯；福日全家上笋山，劈路养竹做笋干；初九天公生日饮一饮，初十走亲戚返乡。"在大腔戏繁盛时期，丰田戏班不仅在村中演出，而且开始肩挑外出演戏。演出活动遍及大田的石牌、洪湖、德安；三明的龙安、莘口、水口；永

————
① 本文系"福建省四平腔学术讨论会"发言稿，原发表于福建省戏曲研究所编《福建四平腔学术会文集》，1984 年 4 月内部资料。

安的上坪、九龙、贵溪、西洋、大后溪等地。由于大腔戏人物语言性格化，通俗易懂，具有浓烈的乡土气息，故深受人们的欢迎。当时，在他们演出过的地方，大腔戏也被传播到那里，并先后成立了大腔戏班。到了清代，大腔戏流传更广，仅大田一县便有三十多个大腔戏班。辛亥革命后，又有很大发展，仅大田后路就有二十多个大腔戏流动戏班。解放后，由于外来剧团的不断传入，古朴的大腔戏受到很大的冲击，专业戏班开始解体，但是村里的老一辈艺人仍依照传统的乡规班俗，父传子、子传孙，代代相传下来。就是在"文革"期间，村里的老艺人也一样收徒学艺，至今已有 36 代的历史。今年春节笔者冒雨迎雪翻山越岭，再次前往丰田村调查，路过三百寮时，尽管冰天雪地，却看到 85 岁高龄的大、小腔戏老师傅邢振根冒雨步行几十里山路，从大坵教戏回来，如此高龄认真收徒，确实难能可贵。现在大腔戏虽然没有建立专业剧团，但业余剧团仍然活跃于山高偏远的小山村之中。

这次又查阅了《江陵祖图》和《熊氏族谱》，对探讨大腔戏的历史源流又得到更为确凿的历史依据。据记载："太祖江西石壁（即石城）掘花开枝，蒙来邵武府建宁县小地名早溪开来。""元朝泰定三年乙丑岁次丰田居处，基布七闽游猎来于南山寻龙。"从这一记载，进一步映证了邢振根、熊德树两艺人提供材料的准确性。

二、大腔戏的舞台艺术

大腔戏仍保留着古代宋元南戏"副末开场"的开场形式。不论演出什么剧目，先响开场锣鼓三遍，后由副末角色登场念四句"副末词"，向观众介绍当晚演出剧目的剧情大意和出场人物。例如：在上演看家戏《白兔记》剧目时，一开始，锣鼓响过三遍，副末角色便登场念："好赌君家刘智远，沙陀汲水李三娘。邠州相遇岳元帅，井边相会咬脐郎。"这四句为"副末词（即坐场诗）"，后台演员齐问："今晚演什么本头？"副末角色便高声回答："今晚演的是《白兔记》。"接着戏就开演了。

另外，大腔戏班在出外演出的前一天，要演一场"出门戏"，回来时再演一场"回场戏"招待村里的人。这种习俗流传至今。"出门戏"一般演出剧目为《洪武成亲》《保林成亲》，"回场戏"演出剧目为《蒙正收妖》《刘智远斩妖》。

大腔戏保留着弋阳腔的正生、小生、老生、末生，正旦、花旦、老旦、妇旦，大花、二花、三花，小丑"十二角色"。在这些角色行当中，有世世代代传下来的一整套的身、眼、手、步表演程式。如手脚表演就有："大花挂须似龙爪，走步大步似踩大锣"，"小生蛇爪平乳"，"老旦环指似持酒杯"，"二花鸡爪出即收"。

大腔戏在化妆上保留着弋阳腔红、黑、白三种与肤色相近颜色勾画脸谱，具有古朴、性格鲜明、接近写实之感，并选用最能表现面部表情的眉、眼、口、脑门，以夸张的勾画法，大色块地化妆，便于辨认出善与丑的形象。化妆品也很简单，红的用朱砂，黑的就地取材用松脂黑烟，白色颜料即用白水粉块泡水。

大腔戏外出演出时，有一个特殊的戏箱，师傅对徒弟要求特别严格，这戏箱只许装戏神、

香座、香、烛，其他东西不许装入。据老艺人口述，大腔戏神称为田公师父（即田清源），因为在以后的发展过程中，大腔戏不断吸收浙江乱弹和民间小调，因此后来供奉的戏神，除田公师父外，还有窦清奇、郭清巽二个。

大腔戏神供奉位置图

每次出门演出或演出开始时，都得供奉戏神，庇佑演出成功。

大腔戏的服装衣饰较为原始，以光缎料为主，用色单纯，花纹简单，只在袖口、领口或衣服边上绣上简单的花纹，有的角色服装偏于蓝黑，色泽不鲜艳，头套也较原始。"文化大革命"期间，服装都被拿去赶山猪披草人用了，在这次调查中，我只看到几件不完整的戏服，但也为我们研究戏曲发展史提供了宝贵的历史资料。

三、大腔戏音乐

大腔戏的演唱形式，保留着弋阳腔的所谓"一人启口，数人接腔"的唱法。演出时，往往领唱者用大嗓先唱一句中的三五个字，或曲调中的一二小节，接着就由后台演员一齐帮唱，每句尾音翻高时，用小嗓形成一唱众和的呼应。老艺人介绍：因古代演出都在庙宇、祠堂或野外搭台，场地空旷、观众多，又没有扩音设备和管弦乐伴奏，过门也只用锣鼓进行，为了让台下观众能听清唱词，理解剧情，只有通过"众和"的帮腔来增加音量，以便达到较好的演出效果。

大腔戏保留着弋阳腔锣鼓为主的伴奏形式。整个演出采用板鼓、大锣、小锣、大钹、小钹五大件。有时也兼用大、小唢呐伴奏，主要是作迎送用。

大腔戏保留着弋阳腔那种高亢、激越、粗犷的唱腔风格，唱腔较简单，属于曲牌体，但又没有固定的曲牌名目，旋律曲调也变化不大，有的就像说话，但富于浓厚的山歌特色。有时也有七度、八度、九度大跳跃的旋律。因此，大腔戏在演唱时采用大小嗓、真假声相结合的演唱法，只有这样，才能适应大跳动的旋律，使广大观众听懂，加深人们对大腔戏唱腔的高亢、粗犷、激越的感受。唱念均用"土官话（即半普通话，半本地方言）"。

四、大腔戏剧目

大腔戏剧目大都出自弋阳腔，剧目分为"总纲"（全本）和"花柳戏"（折子戏）。全本剧目有《双鞭记》《葵花记》《白兔记》《金印记》《彩楼记》《节义记》《征东记》《征西记》《西游记》《合刀记》《龙凤经》《文武魁》《取盔甲》《福寿全》《三代荣》《黄龙虎过五关》等。折子戏有《梁灏游街》《洪武成亲》《烧香认母》《三仙祝寿》《蒙正成亲》《兄妹登途》《回书》《打猎》《观音送子》《五子登科》《三娘抢棍》《磨房会》《扫地》《教场相会》《宝林攻书》《宝林上路》《宝林成亲》《杨八妹成亲》《东方朔偷桃》《三进宫》《三娘挨磨》《李广会母》《仁贵打朝》《蒙正斩妖》《刘智远斩妖》等。

综上所述，浅谈几点看法：

（一）从发现 340 年前《白兔记》原始手抄珍本，和查阅《熊氏族谱》，并走访老艺人邢振根口述的情况看，大腔戏这古老的剧种大约形成于元朝泰定年间，距今已有 660 多年之久。既使以发现的清顺治年间《白兔记》原始抄本为依据，也可以说明大腔戏已有三百多年的历史。他们平日收徒传艺都只能靠父传子，子传孙，口传身授，代代相传的办法进行，今天我们能获取这些有关大腔戏点滴资料，确实为我们进一步研究中国戏曲发展史提供了一分不可多得的珍贵遗产。

（二）从调查到的大腔戏的舞台艺术、音乐唱腔、传统剧目，以及尚存的《江陵祖图》来判断，大腔戏是从江西弋阳腔经赣南传进来的，要比四平腔的形成更早。

（三）大腔戏与庶民戏不论在舞台艺术、音乐唱腔、伴奏形式、传统剧目等方面都有许多相近和相同之处，因此对大腔戏与庶民戏有什么血缘关系，还有待我们进一步探讨。

以上几点肤浅的看法，可能有许多不当之处，希望通过此次讨论会，能够听取领导、专家、同行们更多宝贵意见，从中吸取更多的养料，为进一步深入地探讨大腔戏的历史源流作出贡献。

1984.2.18 于三明

编者按：卢天生先生此文是早期经田野调查后撰写的论文，其在对丰田村大腔戏的调查及对民间大腔戏演出本《白兔记》的发现，以及其后所著《永安大腔戏史稿》，对于大腔戏挖掘抢救工作，都作出重要的贡献。但因卢先生并非戏曲专业工作者，也非戏曲史研究专家，存在戏曲剧种史研究的局限性，并由于早期戏史界对大腔戏的认识有限，因此其对于大腔戏源流的判断、《白兔记》抄写年代的鉴定、剧种艺术形态描述等方面都存在不准确现象，这是必须指出的。本书将此文收入，主要是让人了解大腔戏研究的历程以及彰显作者在早期调查研究大腔戏所作出的贡献。

2022.8.18

永安大腔戏《白兔记》演出座谈会发言纪要

三明市剧目创作室整理

中国戏曲志福建省卷编辑部召开的四平腔学术讨论会结束之后，于 3 月 19 日，由省文化厅巡视员卢令和陪同中国戏曲志编辑部汪效倚，中国音乐学院何昌林，江西省戏研所流沙，南昌市剧目室苏子裕，江西省弋阳腔剧团万叶、陈汝陶，湖南省湘剧院张九等专家到永安县观摩该县青水公社丰田大队大腔戏业余剧团演出的《白兔记》。随同来观摩的还有福建师范大学艺术系王耀华，省卷编辑部的同志，龙溪、龙岩地区戏曲志编辑部的同志，一共 19 人。

三明市文化局副局长郑树钰同志也参加了观摩。市戏曲志编辑部邓超尘等同志参加观摩与讨论。《白兔记》全本分两场演出。演出时间将近七个小时。20 日下午，永安县文化局召开了座谈会。县委宣传部长林海奇同志亲自主持会议。现将与会者发言纪要整理如下：

流沙：关于古老剧种大腔戏的历史，我想从三个发展阶段来谈：第一，木偶班唱道士腔时期。（一）《白兔记》演出舞台上，还袭用"一桌两椅"的形式，加上古老的乐队摆设的位置，这都与木偶戏一样的；（二）整个表演动作与木偶戏相同，特别是咬脐郎的下场动作更像木偶；（三）靠近打鼓佬的位置上，坐着一个掌总纲的师傅负责帮唱，这也属于木偶班所特有的；（四）从唱腔上来听，它有很多道士腔的音乐。

第二，人戏班时期。所谓人戏班，原来是木偶演的，现在改为由人来演，从人戏班这个阶段看来，它的剧目、唱腔、行当这几个方面，按时间来说，属于明万历年间，徽池雅调这个阶段的。大腔戏《白兔记》本子比四平腔庶民戏的本子有所发展，多了一场《汲水》的戏。至于《回书》这一场戏，在人物的刻画方面也比庶民戏细致。大腔戏也叫正字戏，它的唱腔接近于青阳腔，有的唱腔很雅（如李三娘的唱段），属于雅调系统。它的剧本前面部分还标有"滚调"的字样，后面又标有官腔的乐符。这样的记载，都证明属于徽池雅调的阶段。据老师傅的说法，大腔戏是 11 个行当：四生、四旦、三花脸，旦角多了一个夫旦。而卢天生同志的调查上是 12 个角色，多了一个小旦。如果这种说法准确的话，就符合属于青阳腔的说法，至于弋阳腔与青阳腔徽池雅调有何不同？弋阳腔是三个生角，而四个生角的，属于青阳腔徽池雅调。从班底上来看，大腔戏的第二阶段也是属于徽池雅调。从剧目来看，值得注意的有这么几个戏：（一）杨家将的戏，这种戏主要是清初以后梆子班大演起来；（二）还有《宝莲灯》《双鞭记》《李广会母》等，这些都是明末西秦腔剧传到南方以后留传下来的；（三）《洪武招亲》《朱元龙扫殿》等，江西青阳腔也有这些剧目，其他的戏大都是徽池雅调或更早一些青阳腔的戏，如《梁灏游街》《蒙正招亲》《彩楼记》《五子登科》《东方朔偷桃》等。看来青阳腔徽池雅调的剧目是主要的。同时还有江西宜黄戏的剧目《福寿全》《龙凤经》等。

从上述这些剧目来看，这个剧种形成的期限，上限可推到万历年间，下限到清初。

第三，剧种的形成时期。很多木偶班保留有道士腔和掌总纲的师傅，这好像人戏班所没有，而大腔戏都有。有人说，江西邢姓家族的木偶班（宗族班）来闽演出后，受到当时正字戏影响而形成了现在的大腔戏。我因为现有材料不足，看来也有可能。如果是这样，这个剧种形成便可推到元朝末年。我的看法，大腔戏剧种可能是受了元末江西石城木偶班演目连戏唱道士腔的影响，到了万历年间，又受到人戏班的影响，学习了剧目和表演，从而形成了现在的大腔戏。

张九：补充流沙同志的一些看法。从演出中反映出很多功能属于木偶班的东西，道具丢了没人拣，这就是木偶班的演出习惯。帮腔的锣鼓经以及唱腔都与道士腔相同，也夹杂有湖南的师公腔，尾音也是高腔的。所供奉的戏神也与巫师供奉的田、窦、郭三神一样。从服装上来看，原始巫师的服装，衣服多是一片一片、一条一条的，色彩是五颜六色很鲜艳的。这些服装打扮都与戏中的刘智远、李三娘相同，很不一般。因此大腔戏的服装，值得好好地研究。关于大腔戏的声腔来源，我想补充三点：（一）磨房会这一场，音乐旋律较强，有的同志说是青阳腔。我没有研究，不敢苟同。但与湖南的高腔来比较，大腔戏的声腔是来自元代杂剧，也可能江西、安徽两省都有这种腔调，这种腔调影响较广，对于研究中国古代戏曲声腔是有很大的帮助。大腔戏有道士腔，它究竟属于青阳腔还是弋阳腔，尚有待于进一步探讨，不能随便认祖归宗。大腔戏的唢呐音色与祁阳戏的唢呐音色相同。现在其他剧种唢呐都变成了京剧化，就是古老的庶民戏唢呐也不例外，而大腔戏仍然不受影响，这一点也要引起我们的注意。（二）从其表演上来看，舞台上的处理手法很原始、粗犷，来自生活。再看李三娘腰带的表演，这并非一般闺阁小姐所表演的动作。我看很特别。因此，我就联想到巫舞的问题，可能这些动作与端公戏的"端公""阴婆"的舞蹈也有关系。这对研究戏曲史有重大的价值。

何昌林：我从音乐的侧面来谈谈大腔戏与木偶戏的关系。大腔戏的祖师爷田、窦、郭与全国木偶戏所供奉的祖师爷相同，从表演来看，木偶戏的表演，下半身看不清，只有上半身，所以它很重视手指动作。大腔戏的表演也很重视手指动作。至于它的台步一进一退，都值得我们很好地去研究。另外，有的场面一边讲话一边打乐器，这种的打法与能乐相似，现在世界上的能乐，只保存于日本，而日本的能乐又是从中国唐代所引进，我们应该作进一步的探讨。大腔戏的声腔，与庶民戏的声腔有相同之处，就是青阳腔。青阳腔是戏曲发展的一个阶段，必然会影响到大腔戏。另一种是道士腔，这是很有特性的，用的音乐 **3561 51356**……很像云南大理苗族的音乐。它变一变就是李三娘一大段一大段的唱腔，这就不得不考虑"端公""阴婆"以及江西、湖南的关系，这种系统的音乐在戏曲史中占有如此重要的部分，是非常值得研究的。再如耍带的表演，刘智远与李三娘不同行当的耍带动作，看来都与民间的舞蹈有关。我同意流沙和张九同志的看法，一个是木偶的问题，一个是徽池雅调的问题。我总认为大腔戏是相当古老的剧种，对于研究四平腔也是极有帮助的。

汪效倚：这次大腔戏的演出，为我们研究中国戏曲发展史提供了极为宝贵的资料，去年

内蒙古发现了蒙古戏，这次看了大腔戏，我看都属于不同类型的瑰宝。我想从表演上谈一些我的看法，中国戏曲表演基本特点是示意。我看了大腔戏，我又找到了佐证。我现在谈两个感想。（一）李三娘汲水的时候，两个小校给她抬水，虽然抬的是椅子，可观众都认为是抬水桶。又如刘承佑打猎那一场的跑圆场，台步从慢转快，实际上是示意这些剧中人在赶路。从这两个细节来看，都证明中国戏曲表演最早是从示意开始。这是戏曲表演的早期阶段。再从化妆造型来看，秋奴（大腔戏叫臭奴）这一脚色，她把帽翅往脑后一插，就是代表鬈儿，耳朵上挂了两粒红辣椒就当耳坠子。我问了这位老师傅，从前是否也是这样的打扮？他回答，以前就是这样，没有改变。可以肯定这不是因陋就简，而是夸张与示意。这就给我们研究中国戏曲表演艺术发展留下了一些极为宝贵的资料。（二）这个戏具有浓厚的生活气息。印象最深的有李三娘推磨那一场戏，有一个鬼魂站在她的后头，这样以鬼魂出现，是代表观众自己，是观众同情李三娘的遭遇而设计出来的鬼魂。这是劳动人民理想和愿望的寄托，是人民爱憎分明的表现，绝不是封建迷信的东西。这场的表演也很细致：只要嫂子打了李三娘一下，这个鬼魂也就对嫂子拧了一下。这是浪漫主义的表演手法，真是别具匠心。这个戏还有其他表演手法也是值得研究的。我衷心地祝愿大腔戏剧团同志坚持演下去，把宝贵的遗产接下来传下去。

苏子裕：大腔戏的音乐，吸取民间音乐艺术的营养比较明显，江西船工的号子，值得调查研究。另外，大腔戏的两个骑马动作，是否根据民间马灯戏（在赣南也有这种戏）而来的，也值得探讨。

万叶：我补充四点。（一）李三娘扫地那一场戏。剧本是梅香，演出的却是嫂子，实际上嫂子是不可能的，这就牵涉到行当中的那种"三掮旦"脚色的问题，可能是行当不够。（二）希望写条目时将几本《白兔记》对照一下，看看大腔戏的《白兔记》属于哪一路。从庶民戏与大腔戏两个本子的流传时间来看，都不会早于南戏的古本，可以再探讨。这本戏的表演艺术是有条目可写的，不管是民间的东西，还是木偶的东西都比较古老。这种表演形式，在戏曲史上，到底是人学木偶，还是木偶学人的表演，可以从大腔戏表演衍变，看出是怎么影响的。对于总结中国戏曲表演体系来说是有价值的。（三）从化装上看也很别致，尤其是一个女丑的头饰打扮，只用一块红布、一朵红花、两粒红辣椒、一根帽翅，打扮起来又很风趣，（缺乏一种都不行）这种装饰的资料是很宝贵的。（四）大腔戏的剧目很丰富，来自高腔、乱弹、西秦腔三个方面，经历了万历到清初这么长的时间，尽管剧目与声腔两方面都有变化，但它表演继承性还是相当的牢固，仍然不受冲击，还保存着那么古朴与粗犷的面貌。这对我们今后看一剧种的变化是很受启发的。

陈汝陶：同意上述的意见。大腔戏的演出，人民性与艺术性都很强。鬼魂的出现不是迷信，是反映人民的意愿。小校替李三娘抓蚤子和汲水的动作，都是非常细腻的表演。我对它的音乐感触很深，既具有弋阳腔的古朴与粗犷，又具有青阳腔的委婉动听。旋律性比庶民戏的音乐还更强些，曲牌既多又悦耳，打击乐既丰富，也很讲究。帮腔锣鼓打得很有分寸，虽然没

有固定的音乐只有节奏，但听起来很和谐。大腔戏有滚调（庶民戏只有滚板），但是在滚唱的时候没有加帮腔，只是到最后的帮腔时才帮上去。希望大腔戏剧团顺藤摸瓜，把曲牌整理出来，为促进大腔戏的发展创造条件。

万叶：板鼓"卜跳、卜跳"不停地打，是为了造成气氛，叫做气氛打击乐，这是弋阳腔所没有的，值得我们好好地研究。

王耀华：大腔戏用了很多哭腔，我希望能把本地的哭调都搜集出来研究一下，到底它与佛教的关系如何。另外还要搜集本地山歌，与戏中的山歌腔来比较，到底是谁吸收谁。如果两者没有关系，那就是本剧种的原貌。总之，这个古老剧种的发展，对戏曲音乐史的研究是一个大贡献。

黄锡钧（龙溪地区戏曲志编辑部）：看了戏，感受很深，我想谈两个情节。（一）刘智远大舅子的纱帽，帽中藏着许多小老鼠，这个情节非常风趣；（二）大舅子想试探刘智远是否中了高官回来，那一段内心独白，心理描写，都值得我们借鉴。建议有关部门把剧本整理出来。

何昌林：六点建议。（一）录制一套附近木偶班演出的《白兔记》或大腔戏有代表性的剧目，以便对照探讨。（二）整理全本《白兔记》的锣鼓经、唱腔（不是选段）。对有关人员提供一点条件，在时间与经济上给予必要的支持。（三）研究中要注意师传与辈份的问题。（四）在研究音乐中，要注意音乐旋律方法与音律制度的研究。看来大腔戏有两种不同的律制：一种倾向五度相声律；一种是纯律化。律制的不同，就说明音乐来源的不同。有的唱段，演员唱得准，有的不准（录音的唱腔比演出的唱腔好听），要仔细地研究。（五）要收集整理哭腔哭调等风俗歌曲，特别是婚丧时所用的哭腔更有价值。自古以来中国是很重视灵歌，唐代有专业的这类歌唱家，他们的身份称为"挽郎"或"挽士"。朝廷对几品以上官员的葬礼，用几个挽郎唱灵歌都有规定的。（六）剧团有时间多排练，特别是精选的场次，但不能效法屏南庶民戏那样的革新，要恢复原始的面貌，这是很重要的。希望将来在不同的场合上再看大腔戏剧团的精彩表演。

卢令和：听了很多宝贵的意见，对大腔戏的评价、特点都要做进一步的分析与研究。我感谢各位专家对大腔戏各方面所做的启示。我希望三明市戏曲志编辑部、永安文化部门的同志以后可以做认真的分析，把大腔戏的挖掘、整理工作发展下去，把录象、录音、剧本以及各种文物资料整理好，建立起艺术档案，作为整个戏曲艺术研究的项目，这是很重要的。

何昌林：会后又对市卷编辑部同志补充了几点重要意见。大腔戏剧种的古老不亚于"锣鼓杂戏"，有人说大腔戏是属于弋阳诸腔，这种说法欠妥。我认为：大腔戏有很多的道士腔，应属于元末早期的弋阳腔（弋阳腔目连戏时期）。后来约于明朝万历年间，正是福建麻沙大量刊印戏文的同时，它又吸收了徽池雅调。大腔戏剧种与庶民戏有很多不同之处：大腔戏有很多道士腔与徽池雅调，庶民戏没有这些东西，却吸收了很多闽剧的东西。大腔戏的乐器来自江西或自制的，锣声也较低，而庶民戏的乐器却来自京剧与闽剧。大腔戏的锣鼓经保持着高腔的锣鼓经，庶民戏又是采用京剧的东西。大腔戏有滚调，庶民戏只有滚唱。至于乐队摆

206

设的位置来说，大腔戏打鼓佬坐于上场门后面，而庶民戏就没有这样古老的摆设。同一个剧目，庶民戏的副末肩上插有小旗，很有特色。大腔戏在每个男演员的胸前都挂有一块"项套"（称"须套"）也非常有特色。大腔戏保留木偶的东西较多，庶民戏倒很少见。大腔戏表演区也比庶民戏表演区小，这些东西值得我们很好地研究。

<div align="right">1984 年 4 月 11 日</div>

编者按：本文为三明市剧目创作室整理 1984 年 3 月 19 日在永安召开的"大腔戏《白兔记》演出座谈会"的发言稿。因受戏曲史研究条件之限，对于大腔戏之认识尚属粗浅，故发言中对于大腔戏属于弋阳腔、拟或弋阳腔衍变的青阳腔，无法定论。其中观点及讨论的问题尚有待深入探讨。至于科文中所称庶民戏，实为四平戏之音讹。为了解大腔戏研究发展历程，我们把它编于附录中以供参考。为尊重历史，本次仅就个别错别字作了修改，其余一律保留，读者识之。

<div align="right">2022.06.18</div>

弋阳古韵　大腔稀声

——永安大腔戏《白兔记》演出观感记略①

大腔戏，是福建地方剧种之一，它源于明代弋阳腔，是弋阳腔流传福建闽北山区的遗存形态。大腔戏虽已被列入国家级非物质文化遗产名录，但由于它没有专业剧团，数百年来仅以祭祖酬神及自娱形式存在于永安市大山之中的青水乡丰田村，所以知道的人依然不多。1984 年春，福建省戏曲研究所在福州召开"福建省四平腔学术讨论会"。会后，代表们应邀前往永安观摩大腔戏最有代表性的剧目《白兔记》的演出。笔者有幸看到这一古老剧种的完整演出，凭着笔者对于戏曲表演艺术的把握和对地方戏曲研究十分投入的热情，当天夜里即将观感作了整理，并在次日作补充调查后，便完成这篇记述文，作为探讨大腔戏表演艺术的第一篇文章，提交给当时的《中国戏曲志·福建卷》编辑部，并很快发表于内刊《求实》第8 期。时隔 25 年了，学术界对于大腔戏的研究尚未深入，而对这一古老剧种的艺术形态的整理亦进展不大。为了加强对非物质文化遗产大腔戏的认知，以及呼吁社会和有关部门对这一古老剧种保护问题的关注，笔者在基本保持原文的基础上，对其作了少量的修订，借此飨之于广大读者，并供学术界参考。

一、排场有感

当锣古开场后，最引人瞩目的就是在舞台正中的案桌右边、位于出台口处坐着一位"打鼓佬"。据说这是丰田村大腔戏数百年的传统，其排场本来尚有大锣、大钹、小锣挨次列于出台口右下方，台左入台口亦设有唢呐一支，这些却都因碍于录相的要求，权且移到"后台"去了。

"打鼓佬"的场面排于出台口，实源于宋元旧制，如明代朱权的《太和正音谱》中云：

> 勾栏中戏房出入之所，谓之"鬼门道"。鬼者，言其所扮者，皆是已往之昔人，故出入谓之"鬼门道"也。愚俗无知，因置鼓于门，讹唤为"鼓门道"，于理无宜。亦曰"古门道"，非也。东坡诗曰："搬演古今事，出入'鬼门道'。正谓此也。"②

不管是"鬼门道"，抑或是"鼓门道"，都说明了大腔戏的"打鼓佬"坐于出台口是有所

① 1984 年 3 月 19 日，作者在《中国戏曲志·福建卷》编辑部工作期间，与"福建省四平腔学术讨论会"的专家学者一起到永安观摩丰田村大腔戏《白兔记》演出后，撰写了《永安大腔戏〈白兔记〉演出观感记》一文，本文在此基本上作了适当的修订，并发表于福建省艺术研究院《福建艺术》2008 年，第 3 期。

② 明·朱权：《太和正音谱》，见《中国古典戏曲论著集成（三）》，中国戏剧出版社 1982 年版，第 54 页。

沿袭的，近人董每戡先生说：“'打鼓佬'是不容易当的，……俗称'打鼓佬'为'戏包袱'，就为他有满肚子的戏，往日一般戏班子里的艺人都是由他教出来的，是教师，也是导演。”①此话正说明了丰田村大腔戏"打鼓佬"的实际情况，我们所看到的"打鼓佬"是一位86岁高龄的老师傅邢振根，他既是丰田村大腔戏的传师也是该剧种的总导演，虽是耄耋之年，尚能熟记戏文，我们还经常看到他给演员提示唱词以及指挥后台的和声帮腔。

二、服饰撷奇

由于丰田村处于交通闭塞、经济文化不发达的深山大岭之中，这里的大腔戏很少受到其他剧种的冲击，数百年来，靠的都是口传身授，所以还保留了不少元、明南戏之戏曲舞台的美术资料。

首先，就说《白兔记》第二场店小二头上所戴的"笠"吧，它上尖下圆，呈棕黑色，似笠似帽，戏中多用于社会下层群众角色。我们在屏南县龙潭四平戏演出的同一剧中，也看到小校戴此笠，它极少见于近代戏曲舞台，亦不见于文字记载，是否源于元人杂剧的丑角顶戴，可存疑待考。

《白兔记》剧中的李洪信、庙祝以及刘智远微服回乡探妻时所戴的"帽子"，不见于近代戏曲舞台的冠饰，其形状与明代平民生活中所戴的"便帽"（或称幞头）极其相似。是否由于在明代时，大腔戏的"前身"江西石城一带弋阳腔在平常的演出中，亦穿当时的便装便帽，以致传入福建时，代代保留了这种明代民众社会生活中的穿戴。

大腔戏剧中凡男角之胸前均挂一片宽一尺余、长约二尺的缎纺片子，经询明，此饰物当地名曰"须套"。既名"须套"，当为有须者挂之，可是，台上的男角不论有须无须都有挂之。更有甚者，戏中角色除主要角色外，其他次要角色上台就穿日常生活中的衣服，仅挂一"须套"参加演出。大约"须套"原有二用：一者实为持须者用之，以防戏衣污损；二者在化装时用之（该剧种化装均由演员穿好服装后，由师傅开脸）。可能由于村族戏班逐渐衰落之后，无力置办戏衣，以至用"须套"以代戏衣了。

戏中李洪信之妻臭奴（即秋奴）的大褂子很有特色，蓝布褂，宽边带角的圆领，短袖，下身着一幅红色绣花裙，一眼看去既像木偶又像巫婆。

三、化装与脸谱

从《白兔记》的化装和脸谱中，我们发现它与现代地方戏曲的化装、脸谱相去甚远。化装的原料仅有红、白、黑三种颜色，红色的用朱砂抹之，白色的用水粉涂之，黑色则用松脂黑烟，非常原始简单。

生、旦行当的化装，几乎没有化装，不上底色，亦不画眉眼，仅双颊上些朱红即可。女

① 董每戡：《说剧》，人民文学出版社1983年版，第312页。

角（如李三娘）除略施淡红外，鬓边画两道黑道以示鬓毛（李三娘由男旦扮）。李三娘自《挨磨》一场后满脸涂水粉以示惨苦。若是"苦脸"则上些油于鼻颊之间，即俗称的"油脸"。

演出中，时常可以看到一些如探子、小卒、赌棍等小角色穿着现代衣衫参加演出。这些"角色"大都没有化装，仅两鬓涂一块红，似乎告诉观众，他不是平常人，而是剧中人物角色，两鬓的朱砂就是标志。这类"角色"还经常充当"检场"，上台时还随带桌椅上场。

"净"角的化装，我们仅看到王彦章（大花）和李洪信（副净）的脸谱，从颜色上看，仅有红黑白三色，其形状亦无大块的画法。王彦章仅在额前书一"王"字，眉脸各部位画得很碎。李洪信则是两块大眉毛倒挂，中间一块"豆腐块"。这种化装（包括其他净的脸谱）和脸谱都给人一种原始、古朴、简单的感觉，其风格近似于元杂剧的丑净不分的状况。从化装和表演上，我们还觉得它还保留了南戏"副净"那样喜剧性角色的表演风格。我们从梅兰芳先生所藏的明代脸谱来看，其净角在弋阳腔中已出现"整脸"的现象。可见永安丰田村大腔戏的净角脸谱保留了比弋阳腔还早一个时期的东西，或且说是弋阳腔早期遗留下来的产物。

丑角化装亦有特殊处，如店小二、窦老等角色，脸上仅是一块"小豆腐"而已。剧中臭奴的化装最为别致，其行当称为"夫旦"，应属老旦，但实应归为丑旦。她的头面由四样东西组成：一块红头巾（包扎额前，垂挂一束于右耳边）、一块三角红纸（斜插额前，约示鲜花）、一片纱帽翅（插脑后，以示后髻）、一对小辣椒（以示耳坠子）。脸上的化装更为风趣：一副粗大倒挂的双眉，两块涂着黑点点的红脸蛋，双眉之间还画一道红块（约示凶狠相），加上她那身上的红色大褂和手中民间常用的麦秆圆扇子，勾勒出了一个乡间丑巫婆的生动活脱的形象，令人观之捧腹不已。

四、舞台调度

丰田村大腔戏的行当，据老艺人熊德树先生说，是属于"九角"的（尤溪大腔戏亦是九角），最多角色不超过11人。由于这个原因，这个古老剧种在舞台调度上不得不采用经济的手段来调度角色，由此也就产生了许多古朴的表演艺术。

如王彦章《造反》一场，其手下仅二卒，一卒持大旌旗，一卒持大刀。当王彦章出台后，每念一句"引"，台上台后就呐喊一声，到念完最后一句，则全场呐喊，其声势甚为威壮，使人并不觉得台上人少。

在《出猎》一场，刘承佑仅带小校二人，由于三人的表演载歌载舞，更经后台的帮腔，亦能产生活泼热烈的气氛。当刘承佑接过李三娘的书信，急于回邠州向父亲问明情况时，台上三人边唱边走"急插花"，既表现了刘归心似箭的心情，又突出了众人走马如飞的气氛。这种不用多龙套和大场面的表现手法，既可摆脱龙套角色调度之难，还能给演员有充分表演余地，手法堪称高明。

当刘智远与岳氏回沙陀村去接李三娘时，舞台上出现这样调度：刘智远与岳氏二椅并坐台前，每当他们唱一句时，随身二卒就在他们身后来回换一次台位，越唱越急，二卒亦越走

越疾。这种以椅当车轿、二卒摇旗换台位以示行进，以刘岳二人之"静"与二卒之"动"配合的做法，说明民间艺人在古老戏曲表演艺术的调度上是独具才智、颇具匠心的。

在最末一场中，刘承佑持剑追杀李洪信时，李在小校中间环绕逃窜，刘亦追逐其间，此时的小校一动不动，似乎不是戏中角色，而是柱子。刘、李之追逐尤在房屋之柱子之间，这种以人代道具的处理方法，正是宋元南戏之表现形式，其在大腔戏这一古老剧种中出现是很值得研究的。

五、细节描写

《白兔记》中有许多细节处理得很是生动，如《挨磨》一场，李三娘不从兄嫂之逼嫁，宁愿"日间挑水三百担，夜里磨麦到天明"，其情可悯可哀，台上出现了保护神（装扮与李三娘相同的蒙面黑衣人）的"鬼神"形象，它是李三娘的影子，三娘哭它也哭，三娘推磨，它也帮三娘拖磨，当三娘受到臭奴的辱打时，它便狠拧臭奴胳臂一下，为此引来台下阵阵的笑声。此时的"鬼神"毫无给人可怕的感觉，反而觉得可爱。它的一举一动倒成为观众对李三娘同情和爱护的愿望。这一黑衣蒙面人的形象，既是李三娘的"替身"，也是善良与真理的化身，而艺人们称之为"鬼魂"，其实它是我国元明戏曲中的"意识流"现象，比现代西方戏剧美学中所说的"意识流"早了数百年。

《汲水》一场，甲乙小校之科诨亦很风趣得体。如小校甲将三娘的话装到自己的嘴里去，被小校乙挖了出来，这种细节处理与屏南四平戏之小校将三娘的话装在笠中之插科打诨有异曲同工之妙。

李三娘坐于台前写书信托刘承佑带到邠州，小校看她写信时，刚开始发现她头上的虱子而惟恐躲之不及，后来被她"头上剪去青丝，脚下脱去绣鞋……"的悲惨诉说所感动，端两条椅子坐于她背后为她捉虱子。这种于哀苦之中插科打诨，以调节观众情绪的手法很有特色。因为李的遭遇在前面已与刘承佑等人诉说过，观众已是了解无遗，在这里没有必要再哭诉一番，这种以满头虱子来揭示三娘的悲惨处境极富民间生活气息，故小校的科诨亦符合情理。

《磨房会》一场，当李洪信得知刘智远并未做官，于是势利之心发作，一是与妹夫算账，被刘倒算，颇有民间色彩；二是叫老婆拿出他的袍服、乌纱与刘"比官"，当李得意扬扬地欲戴上纱帽时，纱帽里有老鼠叫，李居然从纱帽里掏出老鼠窝。因为王彦章"造反"时，李资助他几仓谷子，王给他个"仓头官"，此"官"亦无实权更无实惠，况王彦章早已失败了。到了李洪信想要用显官来凌辱取笑妹夫时，搁置不用已经多时的乌纱帽竟成了老鼠窝，使人觉得有些"意外"，但又觉得在"情理之中"，区区细节，实乃神来之笔。

六、表演程式

据老艺人熊德树先生说，丰田村大腔戏还保留了一些传统的表演程式，如"大花挂须似虎爪""二花鸡爪出即收""老旦环指似持杯""小生蛇爪手平乳""走大步、踩大锣"，等等。

在《白兔记》的演出中，我们似乎也看到了他们的表演是有程式可循的。

但是，《白兔记》中有些表演与程式无关，似乎来自其他表演艺术。如李三娘一角每当演唱时，唱一句即移动一下脚步，一步前，一步后，一进一退均呈"丁字步"。据湖南的张九先生说，这是旧社会职业巫师罡步表演的脚步特征。

《出猎》一场，刘承佑与小校二人，每唱一段后都有一个亮相，其特征就是勾脚，一手指天造型，这一动作名曰"田公架"，来源于对民间木雕田公戏神的模仿，除了表示对田公的膜拜情状外，很容易使人想起"傀儡戏"的木偶表演动作，可见这个剧种的渊源与"傀儡戏"还是有一定的联系的。演出中，大腔戏行当表演还有一些比较固定的程式。如：

丑角的表演多带跳，勾手勾脚。

三娘的出台多行"布袋步"（尤溪大腔戏语）。

《打瓜精》一场，瓜精的"虎跳""倒竖蜻蜓"近于杂耍。

此外，在《白兔记》演出中，我们看到了很多"随意性"的表演，既简单又粗犷，对研究大腔戏的表演艺术提供宝贵的线索。另外，在戏中还有一些鬼神的表演，这是古老剧种中遗留下来的时代艺术特征。

七、演唱特色

丰田村大腔戏在《白兔记》的演唱形式与文献记载中的弋阳腔的基本特点无异，但它比起弋阳腔来说，保留了更多的民歌与道士腔的成分。它那"向无曲谱，只沿土俗"[1]的现状，可能是弋阳腔在形成过程中，吸收了许多的民歌和道士曲调之故。

其演唱风格近于民歌者，如《扫地》一场，李三娘背地里观察刘智远的一段唱腔较明显。她在行腔时很少翻高八度，其数板式的唱腔几乎同于说白，可能是由于采用民歌体的唱法，以致后台无法帮腔。

刘智远夫妇"哭灵"的一段唱腔亦很特殊。刘不唱词文，只唱"咿"字，而李三娘亦只唱一"咦"字，整曲仅用此二字拖腔，加上后台帮腔，如诉如泣，气氛悲凉。这种唱腔可能是吸收民间"哭灵"的腔调用于戏曲唱腔之中。

《抢棍》一场，李三娘跪地紧拖丈夫的棍杖不放，拼死也不让他去看守瓜园。她这一段的唱腔节奏急速，旋律重复，似唱似白，极似近人所说的"滚唱"。据同场观剧的尤溪县黄龙大队大腔戏老艺人萧则育先生说，他们那里旧时演出的《白兔记》与丰田村大腔戏一样，这一段的唱腔在他们那里有个曲牌名，名曰【清水令】。

扮李三娘的演员熊德钦很会唱，在戏中本嗓与小嗓结合很好，唱词文时多用本嗓，尾声翻高拖腔时用小嗓，这种唱法很适应男旦的"高腔"唱功，否则似《白兔记》上下本要唱八九个小时，专用小嗓是无法唱下去的，小嗓尾声拖腔意在示人这是"女腔"的唱法。

[1] 清·李调元：《剧话》，见《中国古典戏曲论著集成（八）》，中国戏剧出版社1982年版，第46页。

在演出中，不管台上有人无人，有白无白，总是锣鼓频敲，从未中断，乍听很是刺耳，不解其意。据江西戏史专家流沙先生说："弋阳腔演出的一个特征就是用小锣'定调'。因为在无管弦伴奏的情况下，往往凭艺人的情致随意起调，台上的调门起太高，则后台就无法翻高帮腔。后在演出中经常敲锣鼓，当演员唱前听到小锣的音阶后，循音起调，有此办法则后台帮腔无虞矣。"①大约大腔戏中的频敲锣鼓与此有关。

关于大腔戏的帮腔问题，是一个很值得探讨的问题，它是否承继了弋阳腔的"帮和"形式，也是很值得探讨的。钱南扬先生在《戏文概论》一书中说：

> 弋阳腔又有帮腔的特点，即某一曲牌，规定某某几句由后场接唱。这种一唱众和，也与"喧"有关。可是过去的选本、曲谱之类，不大注意这个问题，没有逐句逐段注明帮腔，所以古代弋阳腔的具体情况，我们知道的很少。②

正由于弋阳腔的帮腔问题未见于文献，所以后人就个别地区的帮腔现象作出了许多猜测。在《白兔记》的演出中，出现了三种不同类型帮腔形式，想来对研究弋阳腔的帮腔有所帮助，现分叙如下：

每句之帮腔。这种现象比较多而且普遍，在演出中多数用此类，即在演员开口唱一二字或三四字后帮入，或在演员唱完一句后，再整句重复帮腔。

独唱后接腔。《汲水》《磨房会》两场中，李三娘的唱腔就出现过这种情况，即演员几乎一口气把唱词用独唱的形式唱出来，到末尾才有停顿，由众人接腔。这种"板式"在尤溪黄龙大腔戏中被称为"快板"。清李调元在《剧话》中说到弋阳腔的演唱形式时亦云："向无曲谱，只沿土俗，以一人唱而众和之，亦有紧板、慢板。"③那么大腔戏中的这种"快板"是否就是弋阳腔中的"紧板"呢？这种"紧板"之后的"帮尾腔"是否也是它帮腔形式的特点之一呢？

众口合唱。这一类型的帮腔在《白兔记》比较少，但很典型。如《回书》一场，刘智远接到李三娘的书信时有一段唱腔，这段唱腔是表达刘智远捧读书信时痛心疾首之心情的，书信的内容从头到尾是众口同腔、齐唱齐帮地唱完，几乎就是大合唱。这种合唱在屏南四平戏《刘文锡》一剧中亦有，如华岳三娘在回庙时发现刘文锡的题诗，就是用齐唱的形式出现。这种众口合唱的帮腔为弋阳腔"其节以鼓，其调喧"的演唱特征作了极好的注脚。难怪李渔对弋阳腔有极深刻的了解，否则他怎么能写下"一人启口，众人接腔，名为一人，实众口"④的记载呢？

丰田村大腔戏的演出中，其演唱形式有不少"随意性"的现象，这种现象很近于文人常

① 1984 年 3 月 20 日晚，"福建省四平腔学术讨论会"全体代表赴永安观看丰田村大腔戏《白兔记》演出，当晚在宾馆召开观摩讨论会，此乃笔者引自江西省戏曲研究所流沙先生的讲话记录稿。

② 钱南扬：《戏文概论》，上海古籍出版社 1981 年版，第 67 页。

③ 清·李调元：《剧话》，见《中国古典戏曲论著集成（八）》，中国戏剧出版社 1982 年版，第 46 页。

④ 清·李渔：《闲情偶寄》，见《中国古典戏曲论著集成（七）》，中国戏剧出版社 1982 年版，第 33 页。

说的"随心令""随心板"。如凌蒙初在《谭曲杂札》一书中就说：

弋阳土曲，句调长短，声音高下，可以随心入腔，故总不必合调……①

我们所看到的演唱形式从某种含义上说是原始的、杂乱的，但我们不能因此简单评价它为粗俗。张庚、郭汉城在《中国戏曲通史》"弋阳腔音乐"一章中说："弋阳诸腔中帮腔的运用，可以说是南戏这种戏剧手法的进一步发展。"②我们从丰田村大腔戏《白兔记》一剧的帮腔形式中，是否还可以找到南戏中多种多样的和声帮唱形式的遗迹呢？

从永安丰田村大腔戏《白兔记》剧本以及它的演出中，我接触到了许多从书本上难以寻觅的珍贵资料，它对探索弋阳腔的源流沿革，以及我省弋阳腔流传的情况有着极其重要的价值。我们应该感谢丰田村大腔戏艺人们为我们保存了这些非常珍贵的民族民间文化遗产。

① 明·凌蒙初：《谭曲杂札》，见《中国古典戏曲论著集成（四）》，中国戏剧出版社1982年版，第254页。
② 张庚、郭汉城：《中国戏曲通史（中）》，中国戏剧出版社1981年版，第371页。

永安丰田村的宗族戏剧大腔戏①

<div style="text-align:right">叶明生</div>

引　言

众所周知，任何一种文化艺术的发生与发展，都不是横空飞来之物，而都是在一个特定的社会条件和特定的环境中产生，在一个特定的空间和载体中完成的，我们把这一种产生文化艺术的特定社会条件和特定的环境称为"文化生态"。只有在特定的文化生态中，才能有特定的文化艺术种类的流传、生存及发展。与地方戏剧生存和发展相关的文化生态有商贸集市、宫庙赛会、民俗活动、官绅娱宾等多种社会类型。我们在作戏剧史调查与研究中，发现一些地方剧种的存在是与该地区（或社区）的社会环境所构成的独特环境有着密切的关切，这种社会环境条件即是为地方剧种提供赖以存活和沿续的村落宗教社会。在福建古老剧种群中，有两个濒危的剧种特别引人瞩目，它们是四平戏和大腔戏，两个都是弋阳腔系遗存剧种。在明清间，这两个剧种曾广泛流传八闽大地，但至清末，它们在绝大多数地方都无法生存，仅在政和、屏南保存了四平戏，在永安青水乡保存了大腔戏。它们的遗存，最主要的社会因素是宗族的祭祀制度和宗族社会生活为它们提供了生存条件，这是众多戏剧文化生态中所保持的最原生态的一种文化生态现象。现将其中各宗族戏班及剧种生存情况，并就其中问题进行分析，从中对于宗族社会与戏剧文化生态可以有简约的认识。

大腔戏，是明代弋阳腔流传到福建后形成的高腔剧种，曾经在南平、尤溪、永安、大田等地广泛流行。在历经沧海桑田之变后，至今除了上述地方保留少数的大腔傀儡戏外，能以人戏表演的只剩下永安市青山乡的丰田村了。丰田村是一个处在高山盘地中的古老村落，其主要居民为熊、邢二姓，系元末由江西石城经建宁而迁居该地的。由于宗族的发展及祭祖的需要，大腔戏因此而传入该宗族，并一直流传至今，成为该宗族精神与文化生活的重要组成部分，其生存方式亦具特殊性，也是我们研究宗族戏剧的一个重要参照系。

一、丰田村的宗族社会

丰田村宗族社会的构成，与一般的村落社会之一姓大统或诸姓同处的情况不同，它是由熊、邢二姓构成。迁入时，熊姓为岳家，邢姓为婿家，是岳父带着五子一婿共同迁徙，从而在远

① 本文原为叶明生《宗族社会与古剧遗存——福建地方戏剧文化生态考探之一》一文的第三节，全文原载王评章、叶明生等主编的《福建省艺术科研学术年会论文集》，中国戏剧出版社 2006 年版。本书选录该文时，作过个别文字的修订。

离人群的大山之中生息繁衍的两个家族构成的族群社会。

有关丰田村宗族社会情况，目前所见最重要的资料为清嘉庆三年（1798）修的《熊氏家谱》，其中《江陵祖谱图序》称：

> 窃闻太祖江西石壁开枝，蒙来邵武府建宁县小地名早溪开来，权遁熊荆山……元朝泰定二年乙丑岁，而丰田村居。据基布七闽，游猎来于本处南山寻龙。①

族谱中有许多处交待熊姓迁徙路线，据其谱文字义，我们大略可以这样认为：熊姓祖居地为江西石壁（今石城），元初间由入闽太始祖熊九八携家迁居福建邵武府建宁县之早溪，其生三子，为熊十二、熊十三、熊十九。次子熊十三，生五男一女，于元末世乱之际，携五男（明荣、明惠、明福、明富、明华）一婿（邢大二）为避乱，"托名游猎，来于永安南山茅坪隔安居"。其后五子分居于各地，"长子明荣移居东坂，次子明惠移居后坑，三子明福移居南山，四子明富移居加干，五子明华移居大坪"。大坪即丰田村，即熊明华和邢大二两姓共同开发的村落。大坪村原有吴姓，后因未能发达而衰落，迁至邻近之下地村。而熊、邢二姓于丰田村扎下根，并兴旺发达起来。今丰田村熊姓已传28代，在村人口330人。邢姓传约26代，在村人口240人左右。

丰田村熊、邢二姓至明嘉靖间已呈人丁兴旺之势，其重要标志为该村大坪城堡的兴建。大坪堡初创建于成化间，据《熊氏家谱》载云：

> 景泰元年岁次庚午，谱传开基移居大坪安所，熊华大公（即熊明华）生三十郎公，人彤绣茂（秀貌），器（气）力无边。成化二年，泉周（州）、下（厦）门作乱。（三十郎）帮军助力，征了泣（海）贼头，后来府周（州）大老爷封三十郎公大夫，封丰田村浇（免）将积谷僚（寮）兵，三十郎公承做土堡一座（坐）东向西，子孙用力全心，整做四围城墙，做伙祠孙安住居。（引书同上）

大意说：族中熊三十郎，于成化二年，以武功助战，帮官府平服泉州、厦门之海贼，被封为"大夫"，并准于丰田村之积谷寮设所屯兵，因此，三十郎在大坪安所，并集族人之力建成土堡一座。此后于嘉靖三十九年，又值世乱，"赤眉顿起"，族人熊春奉上司武平道秦爷之命，率积谷寮之兵平乱至于沙县而被害，于是族人奋力同心于"嘉靖四十一年作大坪土堡"，并在同一年于城堡中修建熊氏第一座宗祠——前厝祖房。与此同时，邢姓在东向靠山处也建起一座山寨，山寨范围约十五亩，可居家，遇有匪警则藏于山寨内。山寨今已毁圯，其地今人称寨山。

大坪城堡的建造，标志着熊姓家族发达兴旺的实力，相传其时人口已达到99户，约400多人。该城堡颇具规模，城墙周长约600余米，城基高约4至6米，均以大石砌成，城墙以土筑之，上有城垛，城堡有三个门，东西各一大门，朝西再开一小门。其城堡中人口最多时达100余家，有宗祠"雨钱堂""前厝祖房"两座。可见熊姓于嘉靖四十一年（1562）已成为

① 考查研究清代熊赐伦重修的《熊氏家谱》，本文作者认为：此谱中有道光、咸丰、光绪等年间的人名及文字补入，因其笔迹不同。

永安大山中的一个旺族，除人丁兴旺外，同时也具有一定的经济实力。大约大腔戏的传入也就在这一时期。

二、丰田村大腔戏的传入

大腔戏，为明代弋阳腔传入福建后的俗称，其因用大锣鼓伴奏及高腔大嗓门演唱而得名。而与之相对的清代用假嗓演唱的乱弹皮黄调的戏曲，被民间称为小腔戏。大腔戏之声腔剧种及戏曲形态情况，《中国戏曲志·福建卷》等志书已有详细介绍，此不复述，这里所述的是丰田村宗族社会中的大腔戏流传时间及其流传情况。

大腔戏传入永安丰田村的情况，史无记载，多沿民间传说，如《中国戏曲志·福建卷》所载当地传说云：

> 到了明景泰年间，其后裔熊明荣每年赴江西石城祭祖，并跟师傅学戏。熊明荣回丰田村后，平时自唱自娱，逢年过节便邀集族人在村头祠庙搭台演唱。由于丰田村地处偏僻山区，交通闭塞，戏班很难到此，为迎神赛会，祭祖祈福，熊明荣便自办戏班……以后，熊明荣四兄弟先后分家。明荣居大田县东坡村[①]，明惠迁居沙县后坑村，明福迁居尤溪县南山（现属永安市槐南乡），明华居永安市大坪（即今丰田村）。随着四兄弟，向各地迁居，大腔戏也传遍各地。[②]

从笔者近年对永安丰田村大腔戏的多次田野调查资料来看，戏曲志上述所载对于丰田村大腔戏的传入时间及传人情况，存在不少与熊氏宗族社会发展事实相矛盾的问题，有必要提出质疑，而后才能确定大腔戏传入的年代。

首先必须提出质疑之一，熊明荣能于景泰间赴石城祭祖、学回大腔戏吗？其问题很简单，据家谱记载，熊十三公于元嘉定二年（1325）就携五子一婿到永安南山茅坪隔安家，后来五子分居五处，熊明荣为长子在大田的东坂村居住，而迁丰田村的是第五子熊明华。从元嘉定二年到明景泰间（1450~1456），历时为135年以上，该时的熊明荣能够回石城祭祖、学戏以及“自办戏班”，是否符合实际？

质疑之二，熊明荣既已迁居于大田东坂村，距丰田村数十里之远，为何不在东坂办戏班，而跑到丰田村自办戏班？

质疑之三，景泰年间，正值沙县邓茂七起义之际，社会动乱，战争频仍。永安原属沙县，正处于战乱地带，于景泰三年邓茂七被镇压败逃后，才划沙县南部及尤溪县西部设永安县。此时之社会条件根本不允许熊氏办戏班。

根据调查及熊姓族谱资料分析，丰田村大腔戏的传入应为明嘉靖四十一年（1562）左右，其时距元泰定二年迁徙的时间已过235年，熊氏家族已发展成一个宗族，而宗族的人力资源

① 此地名误，不是东坡，而是东坂村。

② 《中国戏曲志·福建卷》编辑委员会：《中国戏曲志·福建卷》，文化艺术出版社1993年版，第70页。

及经济力量已相当雄厚，大坪城堡的建成就是宗族强势的表现，而嘉靖年间一些山区之社会还相对安定，更重要的是熊氏祖房及新祠"雨钱堂"的建立，带来了祭祖制度的完善，此时才有可能回故里石城祭祖，并仿江西祭祖之演戏娱神而且学戏。其时不仅江西流行弋阳腔，与江西毗邻的闽北也已盛行弋阳腔了。如明嘉靖二十六年（1547）魏良辅《南词引正》说到：

> 腔有数样，纷纭不类，各方风气所限。有昆山、海盐、余姚、杭州、弋阳，自徽州、江西、福建，俱作弋阳腔。[①]

其时说到弋阳腔在福建流行的还有徐渭，其在嘉靖三十八年（1559）作为征倭将领胡宗宪的幕僚入闽，因病客闽而写的《南词叙录》中也说到：

> 今唱家称弋阳腔，则出于江西，南京、湖南、闽、广用之。[②]

由上资料分析，丰田村的熊姓及邢姓二族，至明嘉靖间才形成安定的社会生活条件，并且由于祖祠的建立而产生祭祖及酬神娱神的需求。弋阳腔其时已传入并流行福建闽北各地，熊、邢二姓完全不必弃近求远到江西去学戏，而在福建流行的村落及戏班中即可学戏，这一推理比前戏曲志之记载应较具合理性。

三、丰田村大腔戏的传承

大腔戏的传入，应与以熊姓宗族为主的宗族力量的支持和帮助有关。这一点当地民间有种种的传说，而最主要的是熊姓（包括邢姓）于八月初一祠祭的演出活动。当时的组织者是宗族中的族长和熊姓四房的房长，每年的祭祖及演戏活动，都是按房轮流承担，戏子弟由族中子孙中选择。祭祖演戏已成为宗族中的制度。这种制度大约于明末清初被一次意外的灾难所破坏。据说当年轮值的戏头，其子弟班在演出中出事故（可能死了人），酿成很大的风波，戏头以为子弟班供奉的戏神田公元帅不灵了，一气之下，就将戏神卖给邻乡蔡家山姓赖的人（田公戏神像今犹在），宗族子弟班从此散伙。其后村人保持每年元宵前的演出，而于八月初一（清代以后改十月十五日）祭祖的演出则被取消了。其后，大腔戏的演出班社开始改为由族人自发推选和自己报名当戏头。丰田村大腔戏之戏班的形成约在这一时期。

由于祭祖酬神的演出是一种耀祖光宗的事，宗族中形成一种上台演戏有体面的风气，所以以往大部分的村民都在家长的鼓励和自身的兴趣作用下，上台演过戏，此为大腔戏的流传打下扎实的社会基础。在宗族轮值式子弟班解体后，每年祭祖的演出，则由宗族中有头面的人物出头组建临时戏班，宗族因有祭田，依然也会给予赞助。戏班的形成情况大体如下：

戏头。即每年组织大腔戏演出的为首者，多系家境宽裕，有一定社会地位和影响、或精通大腔戏演技的人来担当。有的是自告奋勇，有的是被人激发下碍于面子而承担此事。因戏

① 明·魏良辅：《南词引正》，引自流沙《明代南戏声腔源流考辨》，台北施合郑民俗文化基金会 1999 年版，第 6 页。

② 明·徐渭：《南词叙录》，见《中国古典戏曲论著集成（三）》，中国戏剧出版社 1982 年版，第 242 页。

头自组班起，至每年班社自然散班止，除了要耗费许多钱物、时间外，还要承受乡人的冷嘲热讽及求告他人等受气事，因此，丰田村有一句民谚曰："莫作灯头戏首。"讲的就是灯头（元宵迎灯之组织者）和戏头之难为。

组班。丰田村大腔戏班的演员以往挑选13岁至30岁之间（个别除外）的子弟，每次办班在13至14人左右。学戏、演戏，依然是义务性行为，没有经济报酬（只在清中叶后组成戏址，外出演戏方有酬劳）。但出于敬祖、报祖之心，被挑选者多难以推辞。

在学戏子弟确定之后，由班中子弟在本村偷一只鸡，用以祭戏神田公，以鸡血泡酒，班中每人都要喝，近似古代歃血盟誓。本地俚语曰："吃了田公尿，不怕人家笑。"同时，要在一张契约上签名画押，契约规定不准毁约不到，不准半途而废，戏学成若有事不出班者，可以请会演戏的人来代，否则就要受罚。契约的约束力随该班祭祖演出结束而结束，或外出演戏回村为止。其时由全班人出钱买香烛、凑米做供粿。备下三牲酒礼，拜谢田公，当晚会餐，焚烧契约，戏班宣告解散。可见宗族或社会的约束力依然存在影响。

学戏。大腔戏学戏的时间是在秋收之后，为时约两个月。在确定排演的剧目及承担角色安排之后，学唱半个月，"比戏"（学表演动作）半个月，其后一月为合锣鼓，复习旧戏。每班必须备大戏三五台，折戏数折，除了本村祭祀演出外，也承接一些外村邀请的演出，一是扩大影响，二是增加收入。

学戏的时间多为晚上，白天无事或无法做农活时亦可。学戏子弟都要孝敬教戏师傅，在头一个月学完后，被确定下来的子弟，每人以轮流方式每晚给师傅做点心，其他人无点心，出台戏演出时，宗族或村人会赞助点心。学戏及演出的行头向邻村戏班租借，本村如有行头可为免费借出，仅在戏班回村谢神时要请其主人会餐，以表谢意。

丰田村大腔戏班，所学的剧目仅为祭祖仪式服务，其保留的多为弋阳腔早期的看家戏，如《白兔记》《葵花记》《中三元》《五桂记》《金印记》《双鞭记》等。剧目的主题旨在宣扬忠、孝、节、义，这与大腔戏早期用于祭祖的传统分不开，宗族社会的影响，深深地烙印于这一古老的剧种之中。

四、熊邢二姓合作办戏班

以往在对丰田村大腔戏的调查中，只注意到熊姓的情况，而忽略了邢姓的存在。熊、邢二姓为岳婿关系，在数百年的岁月中患难与共，两族在共同的发展中虽有许多恩恩怨怨，但在大腔戏的传承上却是一致的，原因是大腔戏除了祭祖及欢度元宵节庆给两姓族人带来共同的欢乐，还具有帮助族群学习历史和伦理道德方面的知识，更重要的是通过大腔戏的传承，还可以联络和促进两个宗族间的感情。从这个意义上说，大腔戏对于地方宗族间之增进和谐、宽容的社会氛围还是具有积极的作用。远的不说，从民国至上世纪80年代，两姓中积极传承大腔戏的大有人在，著名的大腔戏艺人邢振根（1902~1985）和著名的大腔戏鼓师熊德树（1930~1997），都是该村大腔戏的重要传人。而他们的继承人邢承榜和熊德钦也都是配合默契，

在大腔戏处于濒危状态中，仍努力地固守传统，坚持演出。由此可见，大腔戏在该村的发展已跳出宗族社会的圈子，成为全村共有的文化遗产。但是，我们应该看到大腔戏得以流传至今，仍然是极富传统的宗族社会所起的重要作用。

结　语

宗族社会是构成国家社会的最基本的社会细胞，是社会金字塔的基础，其在政治、经济、文化上的作用与地位也如此。过去一段时期，由于政治运动的扫荡，宗族被归属于"封建迷信"范畴，许多人对其讳莫如深，因此对宗族社会的了解偏见多于认识，更无法深入地做宗族社会文化研究了。

在中国戏曲史的研究中，与上述相同的原因，很少有著述讲到戏曲与宗族、宗族社会的关系，自然也就不会讨论宗族社会文化中的宗族戏剧。戏曲常常被单独提出来大加研究，成为"出污泥而不染的莲花"，而作为戏曲存在的宗族社会则成为"污泥"而无人问津了。这种单向的缺位的思考模式行之已久，其中最关键的问题是缺乏对于戏剧文化的全方位研究。戏曲是综合性的艺术，同时戏曲的形成与发展是多元性、多层性及具有复杂性。对其采用简单或单一的探讨，就显得苍白无力，因此，必须采取多维的视角去考察它，尤其有必要采用文化人类学的方法去做田野调查，从局部的、个案的、不同历史时期或不同横断面去诠释它，而宗族社会则是一个未被人注意的视点，因此，它也特别具有开拓性的学术价值。

宗族社会与地方剧种的关系，突出地表现于明代流传下来的一些声腔剧种，它们都是一些宗族处于兴旺时期，为了祭祖的需要，或为了宏大宗族的影响力，以及增强宗族的凝聚力，以宗族的名义组织戏班或戏会（如梨园会），使之服务于本宗族，并置有祭田或戏田以助戏曲活动之开支。这种以宗族豢养子弟戏班艺人的方式，是民间地方戏形成与发展的重要社会基础，是戏曲（特别是一些古老剧种）的重要生存环境。而宗族对于戏曲演出的一些具有制度性的管理，也是剧种在民间生存的一个机制。上列民间宗族保存古老剧种的事象中，活态地展示了古代宗族与剧种生存的历史侧面，为我们提供了戏剧文化生态研究的一个极其难得的参照系。其中不乏对地方剧种和中国民间戏班生存方式及其演出活动的认识资讯，对地方剧种史的研究具有切实的启示意义。

试析大腔戏与四平戏的关系①

周治彬

笔者拜读了福建省艺术研究院叶明生研究员寄来的《四平戏〈刘智远·白兔记〉音乐》及《四平戏研究文集》等资料之后，发现四平戏②与笔者涉猎的大腔戏这个古老剧种存有颇多的相似之处。声腔是一个剧种的主要载体，是判别一个剧种的主要特征。为此，笔者试着就大腔戏与四平戏的音乐声腔及其他艺术形态的主要特征进行粗浅的比较分析，以期探寻出它们之间的亲缘关系，并寄望通过"四平腔学术研讨会"请教于各位专家学者，以求进一步弄清大腔戏声腔的本源面目。

一、先从大腔戏谈起

大腔戏鲜为人知，为了便于说明问题及与四平腔作比较分析，有必要先对大腔戏的源流作个简要的介绍。至于四平腔、四平戏因是本次学术会议重点讨论的对象，这里就无需再行赘述。

大腔戏，因用大嗓唱高腔，大锣大鼓演大戏而得名，主要流行于永安、尤溪、大田、沙县、三明及南平等地的偏远山村。它是明代弋阳腔发展时期，由江西传入福建的，但具体如何传入这些地方，尚无史料记载，多据艺人口传。

关于永安大腔戏传入情况的了解，原先是根据永安青水乡大坪村（今丰田村）老艺人熊德树的口述。他说：明景泰（1450~1456）年间，熊氏祖宗有个名叫熊明荣的十分爱好戏曲，每年赴祖籍地江西石城祭祖时都找当地的戏班师傅学戏，回村后便邀族人习演。为迎神赛会和祭祖祈福的需要，熊明荣在本村的熊氏家族中办起一支戏班，自己任师傅，平时自唱自娱，逢年过节，便在村头祠堂搭台演出。自此，大腔戏就在丰田村代代传了下来。之后，熊明荣四兄弟先后分家，明华留居大坪村，其他分别迁到大田的东坂、沙县的后坑和尤溪的南山（今属永安槐南乡），大腔戏也随之传到各迁居地。③

然而，近年来省艺术研究院研究人员在多次对大腔戏进行深入调查时，发现当地有关族谱记载的熊明荣是元末明初年间生人，不可能至一百多年后的明景泰年间，从其迁居地大田

① 本文原载王评章、叶明生主编的《中国四平腔研究论文集（上）》，中国戏剧出版社2006年版。本次收录入《大腔戏》，由于补充调查中发现了以往资料存在诸多问题，故对原文错误之处作了必要修改。

② 四平戏，曾有人称庶民戏、素平戏、说平戏、赐民戏，本文除引文外，统一用四平戏称之。

③ 此资料系据1980年代初老艺人熊德树先生的口述资料整理，被《中国戏曲剧种大辞典》《中国戏曲志·福建卷》《中国戏曲音乐集成·福建卷》等书广泛引用，其中缺乏历史考证，存在错误，本文特作说明。

东坂村回到丰田村来传教大腔戏，因而前面采集的关于熊德树老艺人的口述有误，本文引用其说，权当存疑。

关于大腔戏最早传入永安丰田村的时间，叶明生先生根据田野调查及对熊姓族谱资料分析，认为丰田村大腔戏的传入应为明嘉靖四十一年（1562）左右，并认为"其时，不仅江西流行弋阳腔，而与江西毗邻的闽北也已盛行弋阳腔了"[①]，永安丰田村开始传演大腔戏，当在此时。

到了清初，永安的龙吴、郭坑、上坪，以及大田、三明、沙县一些乡村也逐渐盛行大腔戏。大田前坪村有个叫大田巽（亦有人称他吴龙山）的人，出师后除在本村组织戏班外，还到邻近乡村去教戏。永安槐南村的"萧阿楼"（即罗昌楼，因先前学过木偶，有人称其为"傀儡楼"）又将大腔戏传到大田的德安、东坂和尤溪的坑头、黄龙等村。

另据尤溪乾美村康章植、陈祖德等老艺人口述，明末清初，南平的石步坑、土堡、洋下等村，大腔戏颇为盛行，不少戏班除在本地演出外，还经常到与其毗邻的尤溪县乾美、焦坑、上云、下云等乡村演出，不久，这些村子也相继办起了大腔班。一时间，在这些偏远的小山村中，锣鼓之声相闻，大腔之音相传。[②]

二、大腔戏与四平戏

众多研究资料表明，四平戏是明代"四平腔"的遗响，是"弋阳稍变"后又"错用乡音"而形成的一个戏曲剧种。大腔戏也属弋阳腔系，其唱腔特点及主要艺术形态与四平戏十分相似，都较为完整地保留着弋阳诸腔所共有的特征。

特征一，曲牌联套的唱腔体制

王耀华先生在《庶民戏音乐与四平腔》一文中，将四平戏唱腔的曲牌联套结构归纳为单曲反复和多曲联缀两大类。单曲反复中，又归有上下句反复、四句联、长短句反复等三种形式。大腔戏同样具有这样的特点，如单曲反复的曲牌：

《合刀记》皇帝唱腔（萧先规演唱）

① 叶明生：《宗族社会与古戏遗存——福建地方戏剧文化生态考探之一》，见《福建省艺术科研学术年会论文集（上）》，中国戏剧出版社 2006 年版，第 1~29 页。

② 周治彬：《大腔戏》，见《中国戏曲音乐集成·福建卷》，中国 ISBN 中心 2003 年版，第 1121 页。

《合刀记》刘智远唱腔（萧则育演唱）

1＝G　中速

【和顺牌】

（众英尔帅雄爷听言小提因兵，……）

众英雄（啊）听（啊）言因（咿），
尔帅爷（啊）小（啊）提兵（咿），

众（啦）英雄（噢）听（啦）言因（啦），两军阵前（呀）须（呀啊）
尔（呀）帅爷（啊）小（啊）提兵（啦），军中之事（啊）须（呀啊）

前行（啊）。
殷勤（啊）。

多曲联缀的曲牌在大腔戏中也比比皆是，如《闹宫连逼反》中的"起解"唱段，即由【清水令】【步步娇】【折桂令】【江儿水】【雁儿落】5首曲牌中的不同乐句联缀而成：

（上略）

（花、童上，唱【清水令】）乘鸾跨鹤离丹霄，

（花、童下，哪吒上，唱【步步娇】）承凤帝德行正道；

（哪吒下，花、童上，唱【折桂令】）一更阑漏人尽悄，

（花、童下，哪吒上，唱【江儿水】）玉帝传宣诏。

（哪吒立椅上，花、童又上，童唱【雁儿落】）为甚的结叮当铁马摇？莫不是投宿林

223

鸟惊巢？莫不是断肠猿枝上叫？莫不是心下里多颠倒？（下略）[1]

在大腔戏的曲牌中，节拍速度变化的原则为：散（散板）—正（正板）—散和慢—快—慢。多数曲牌的连接方式是：叫唱—锣鼓—散板—正板—尾腔。

《白兔记》李三娘唱腔（萧星期演唱）

1＝G

【哭牌】

(叫唱：哥——嫂——) 狠 心 (咿)，（帮）(止)

中速
逼 勒 奴 家 改 嫁(嘞) 人(啰)。（帮）

(哎 咿咿 啊)我 想 爹 娘 在 日 (耶)， 莫 说 在 此 井 边

汲 水 (呀啊)，（止） 就 是 行 也 不(哇)能 够(哇)，（中速稍慢）

(么) 苦 (哎 啊)。（帮）（下略）

这种连接方式与四平戏也是一样的，正如王耀华先生说的四平戏"每出戏人物上场的演唱，一般都由引子、过曲（多首）、尾声等联成一套"，"也有在基本曲调反复的前面加叫头的"。[2]《中国戏曲音乐集成·福建卷》中关于四平戏的唱腔特点也有类似表述：四平戏的曲牌大部分为"起—平—落"式，散板起，平板行腔，落腔则有正板落腔和散板落腔两种，以正板落腔为主。[3]

特征二，一唱众和的演唱形式

弋阳腔区别于其他声腔的最大特点，就是演唱采取"一人唱而众人和之"（清·李调元

① 周治彬：《大腔戏》，见《中国戏曲音乐集成·福建卷》，中国 ISBN 中心 2003 年版，第 1122 页。
② 王耀华：《庶民戏音乐与四平腔》，见屏南县遗保办编《四平戏研究文集》，2006 年内部资料，第 100 页。
③ 引自屏南县遗保办编《四平戏研究文集》，2006 年内部资料，第 30 页。

《剧话》）的形式，亦所谓"一人启口，数人接腔"，"名为一人，实出众口"（清·李渔《闲情偶寄》）。大腔戏和四平戏都一样地保存这种徒歌帮唱的演唱特点。

四平戏的帮腔规则是："三帮一，四帮二，其余为三字，帮活不帮死。"意思是三字句帮唱一个字，四字句帮唱两个字，五六七字句帮三个字，但不守死，常出现例外，如前三后四结构的七字句或四四的八字句，就不只帮三个字，而是帮四字或更多的字。根据剧情、情绪等需要，他们的帮腔常即兴作灵活变化，有时甚至整句帮。王耀华先生说：在四平戏唱腔中，各句唱词的帮唱字数较为多样。七字句中有帮一字、二字、三字、四字、五字的；五字句中，有帮唱三字、二字、一字的。[1]

大腔戏的帮腔特点是：有帮全句的，有帮半句的；有帮句尾的，有帮重复句的。句尾帮腔多从该句唱词倒数第三字、第二字或第一字加入，分别称为三字帮、二字帮和一字帮。

《白兔记》刘承佑唱腔（萧星期演唱）

1＝C

【点将牌】

大腔戏有的曲牌还有徒歌清唱不帮腔的。帮腔时还根据不同剧情和舞台气氛分字帮和腔帮。字帮，即与角色演员同唱一样字句；腔帮，即用衬字相帮，无具体词句。

特征三，字多音少的节奏特点

"字多音少，一泄而尽。"（清·李渔《闲情偶寄》）这是弋阳诸腔在处理腔调节奏方面的重要特点。这一特点，至今也保留在四平戏和大腔戏的唱腔之中。

[1] 王耀华：《庶民戏音乐与四平腔》，见屏南县遗保办编《四平戏研究文集》，2006年内部资料，第98页。

大腔戏的板式结构只有两类，即散板和正板。正板是曲牌的核心部分，其板式有一眼板、三眼板，还有些是无眼板。二眼板较少见，一般插在一眼板和三眼板之间。在句或逗间常有拖腔出现。拖腔有长拖腔和短拖腔，短拖腔较为常用。在唱腔的唱词和拖腔的腔尾中，常常加上"呀、啦、啊、嗳、啰、噢、哟"和"嗳呀、咿呀"等衬词。

短拖腔：《合刀记》管家唱腔（萧则育演唱）

【五更里】

透 天 明（啊 咿 呀 嗳 咿）

《白兔记》刘承佑唱腔（萧星期演唱）

【点将牌】

赛（啰） 天（啰） 神 （啊）

长拖腔：《取盔甲》杨八娘唱腔（康章植演唱）

听（啊）说起 珠泪（呃） 涟（呀），

《合刀记》郭威唱腔（萧则育演唱）

【清水令】

怒 气 冲（啊）斗（啊） 牛（哎 啊），

特征四，其节以鼓的伴奏形式

弋阳诸腔还有一个基本特征，那就是它的唱腔伴奏只用打击乐，没用管弦。明代戏曲家汤显祖谓之"其节以鼓，其调喧"。文学家冯梦龙在《三遂平妖传·序》中也说："如弋阳劣戏，一味锣鼓了事。"同样，在大腔戏和四平戏中，至今还保留这种以锣鼓为主的伴奏形式。

这两个剧种的乐队都只有 5 人，主要乐器有：鼓（大小各一只）、板鼓（大腔戏称"拉大"）、板（大腔戏称"速板"，以上三种由鼓师一人负责）和大锣、大钹、小钹、小锣（大腔戏分别称"大闹""小闹""碗锣"，这四种各由一人负责）。乐队队员除伴奏外，还兼帮腔。

唢呐吹牌，也称唢呐曲牌，也是这两个剧种伴奏的组成部分，以达喧染气氛的作用。吹牌多用于开场、场间、结束，以及一些表演科套上。

大腔戏的吹牌有近百首，珍藏于丰田村大腔戏老艺人熊德钦手中民国初年的抄本《连岛传集样排甫全集》（排甫即吹牌谱），记有的吹牌名就有 72 个，现艺人尚能吹奏的还有 40

多首。这些曲牌大多源于唐宋大曲或宋元词曲,如【红绣鞋】【风入松】【庆元回】(即【泣颜回】)【清水令】【江儿水】【懒画眉】【驻马听】【得胜令】【步步娇】等。大腔戏的吹牌一般都与锣鼓一并吹打,有大过场和小过场之分,两者的区别在于锣鼓演奏的轻重、快慢以及节奏的缓急等方面。大过场要重、慢、缓,小过场宜轻、快、急。大腔戏音乐把"唱、帮、打"三个部分有机结合,即唱腔、帮腔和打击乐在每个曲牌中都交错进行,完美地保持着弋阳腔"其节以鼓,其调喧"的艺术特色。

《合刀记》刘承佑唱腔(萧先规演唱)

特征五,高亢粗犷的唱腔风格

由于大腔戏和四平戏过去大多是在广场、草台演出,所以,要求他们除采用一唱众和的演唱形式和打击乐为主的伴奏外,还要求演员用高亢、响亮、粗犷的声调和翻高跳进的行腔方法,才能达到其声远传的演唱效果。

在大腔戏的"四门九行头"中,不同角色的用嗓行腔也各有规矩,即净、丑用本嗓(大嗓)演唱,生、旦用小嗓演唱。各行当行腔还有一定要求,艺人拟之口诀曰:"旦阴、生阳、大花昂、

二花赤、老外（即老生）冇（pan）、三花唱来有快慢。"意思是：小旦用小嗓，行腔自如而委婉；小生用小嗓，声音明亮又清爽；大花用本嗓，唱得高亢且激昂；二花用喉嗓，声音带刺感；老外用鼻音，慢唱而空泛；三花演唱时，可以有快慢。①

大腔戏和四平戏的唱腔曲牌，在旋法上都有大幅跳进的特点，常出现七度、八度乃至十度以上的大跳。这种大幅跳进，使得该唱腔更显得高亢、粗犷。

《合刀记》刘智远唱腔（萧先规演唱）

$$6\ 7\ 6\ 6\ |\ 6\ 1\ 6\ |$$
听 我 一 言 嘱（咿）

《合刀记》娄英唱腔（萧先规演唱）

$$\frac{4}{4}\ 6\ 1\ 6\ 5\ 6\ 5\ 3\ |\ 3\ 2\ 3\ 2\ 1\ 6\ |\ 1\ 1\ 1\ 2\ -\ |$$
人（咿嗬）倚（呀）照栏（哎） 杆（哎）

《白兔记》刘智远唱腔（熊德树演唱）

$$\frac{2}{4}\ 1\ 1\ 3\ |\ 3\ 1\ 1\ |\ 2\ 2\ 2\ 1\ |\ 1\ 5\ -\ |$$
景 致 依 原。

特征六，滚唱帮腔的唱腔形式

何谓"滚"，中国艺术研究院资深研究员刘念兹解释说："滚是叙述性的发展，补充曲牌用整齐的语句唱或吟诵出来，这是我们古代戏曲中常用的。"②滚唱也是弋阳诸腔惯用的手法，这在大腔戏和四平戏中都可以找到实例，如大腔戏《破庆阳》娘娘和苏秦的唱段：

《破庆阳》娘娘、苏秦唱腔（康章植演唱）

1=♭B　中速

（帮）　　　（止）　　　　　　（帮）　　　（止）
$$\frac{4}{4}\ 1\ 6\ 5\ 6\ 5\ 6\ 1\ |\ 2\ 3\ 2\ 1\ 6\ -\ |\ 6\ 6\ 5\ 6\ 5\ 6\ 1\ |\ 2\ 3\ 2\ 1\ 6\ -\ \|$$
（娘唱）古 道 天 地 有 盛 衰，（苏唱）何 时 得 到 红 云 飞。
（娘唱）君 臣 二 人 能 消 灾，（苏唱）仙 女 驾 着 祥 云 来。

　　　　　　　　（帮）　　　　　　　（止）
$$\frac{2}{4}\ 5\ 6\ 1\ |\ 5\ 6\ 5\ 4\ |\ 2\ 6\ 6\ |\ 1\ 2\ 4\ |\ 1\ 1\ 6\ 1\ |\ 5\ 6\ |\ 6\ -\ |\ 6\ 6\ 5\ 6$$
（娘唱）空 叹 珠 泪，空 叹 珠 泪（啊） 涟 （苏唱）劝（呀）娘 娘

① 周治彬：《大腔戏》，见《中国戏曲音乐集成·福建卷》，中国 ISBN 中心 2003 年版，第 1156 页。
② 刘念兹：《在讨论会上的发言》，见屏南县遗保办编《四平戏研究文集》，2006 年内部资料，第 94 页。

不必泪满腮，　　　　娘娘

洪福　臣(哇)当(啊)保　驾。（帮）（止）

古(哇)道天地有盛衰，日(呀)月有圆亏，泰(呀)山（帮）（止）

有(呀)分离，山(呀)河有沉浮，岂有人无（啊）得（帮）（止）

运　时（啊）。（帮）（止）

　　谱例中，唱词用的是很通俗的词语，旋法则采用吟诵式的反复（四平戏称"滚"为"叹"，即是此意）。[1]前半段"古道天地有盛衰……"4句，用的是一个乐句4次反复，其中的帮腔为"半帮"；后半段"古道天地有盛衰，日月有圆亏……"5句，前4句用一个乐句4次反复，第五句用拖腔的变化结束，其中帮腔用的则是"全帮"。这种滚唱帮腔形式的应用，突破原有结构形式的限制，使曲调显得更加新颖、活泼。

　　特征七，错用乡语的土官声韵

　　弋阳诸腔还有一个最大的特点就是"错用乡音"。明代戏曲大家顾起元在其《客座赘语》一书中说："弋阳则错用乡语，四方士客喜闻之……"大腔戏和四平戏至今仍然保留着这种传统的艺术形态。这两个剧种的唱腔和道白用的都是中州韵，当地称为"官话"。由于它们"向无曲谱，只沿土俗"（清·李调元《剧话》语），在传入及流行过程中又吸收了当地的方言俚语，使之成了错杂乡音的"土官话"。在曲牌上，也大量吸收当地流行的民间音乐成分，包括民间小调、道士音乐和山歌俚曲等，实现了弋阳腔流传中的"稍变"，乃至再变。

　　此外，大腔戏和四平戏一样都还不同程度地保存宋元南戏的一些艺术特征，如首场副末登场的剧本结构、丑角打诨插科的艺术形式、以人当道具的舞台处理，以及贴近生活的歌舞表演等。从传统剧本的文学性看有雅有俗，有的源于百姓生活，有的却直接引用唐诗宋词，

[1] 刘念兹：《在讨论会上的发言》，见屏南县遗保办编《四平戏研究文集》，2006年内部资料，第94页。

如大腔戏《合刀记》娄英的唱段中，有一段唱词用的就是唐代诗人孟浩然的《春晓》一诗：

《合刀记》娄英唱腔（萧先规演唱）

（乐谱）

正 是(呀)春(呀)眠　不(哇)觉 晓 (啦)，　处处(呀)　闻　啼(呀)　鸟(啊)。

（帮）　　　　　　（止）

夜 来(呀)　风　　雨　声(哎)，

（衣大 衣大 况　大）

（帮）　　　　　　（止）

花(哎)　落　(哇)知 多　　　少(哎)。

　　当然，大腔戏与四平戏必竟是两个不同的剧种，它们之间存在着许多迥异之处，就它们演出的剧目和演唱的曲牌上看，仍是显而易见的。以《中国戏曲剧种大辞典》"四平戏"条目所列的八十多个剧目名称①进行对照，大腔戏演出过的剧目与之相同或相近的只有《白兔记》《抛绣球》（也称《吕蒙正》）《中三元》《金印记》（也称《苏秦》）《葵花记》（也称《种葵花》）和折子戏《打花鼓》《蒙正游街》等六七个。而大腔戏演出过的有些剧目，如《合刀记》《双鞭记》《朱砂记》《七星记》《五桂记》《鲤鱼记》《取盔甲》《黄飞虎过西岐》《封门官奏朝》及折子戏《卖花线》《大补缸》等，在四平戏的剧目中也难觅踪影。就是同样的《白兔记》，也有很大的差别。从屏南龙潭村四平戏剧团保存的清同治四年（1865）的《刘智远·白兔记》本和永安丰田村老艺人熊德树保存的明末清初的抄本进行比较，就可见一斑。这两个本子所叙述的剧情基本是一样的，但每一出的名字却是不同，前者用两字或三字为名，后者用四字为名，如前者"扫地""观花""离别""对战""磨房会""大团圆"，后者分别名为"刘高扫地""观花得宝""接旨拜别""三打大战""磨房相会""合欢团圆"等。剧中设置的情节也有很多不同，前者有"上店""聚赌""撒青"等情节，后者没有；而后者有"索债拜灵""井边汲水""小鬼托梦""打猎回书"等场次，后者却没有。

　　从唱腔曲牌看，虽然这两个剧种声腔的主要特征基本相同，但具体的曲调却不大一样。同一曲牌的旋律，听来也只有似曾相识的感觉，有的曲牌用谱面对照更觉得似是而非。下面两则谱例，都选自《白兔记》的一出（大腔戏为《打猪》，四平戏名《赶兔》）中刘承佑（生）的唱段，唱词除个别字眼不同外，基本一样，但旋律却大相径庭。正是这个不同，反倒进一步印证了"弋阳腔稍变"、再变、且变的说法。

① 参见《中国戏曲剧种大辞典》之"闽北四平戏"条，上海辞书出版社 1995 年版，第 711 页。

大腔戏《白兔记》刘承佑唱腔（萧星期演唱）

1＝C

【点将牌】

卅6 - 1 2. 7276 6 1 1⌒2 - | 4/4（冬况 冬况 0冬况 | 冬况 冬况 才）|
　　（帮）　　　　（止）

帐　下　三　　　军（哪）

卅6 2 02121 61 - 2 - 0212165 - 454245 5 - 5 - 2 ♯1 2 - |

听（哎）　吾　　号　　　令　（啊），

中速稍慢

4/4（衣大 衣大 况 大）| 6 61 3 3 5 | 2 21 6 2♯1 2 | 2 - 0 0 | 3/4 2 2 3 5 | 3 |

　　　　　　　英　雄　猛（啊）似（啊）虎（噢）　　　　（帮）赛（啰）

4/4 2 21 61 6 - | 2 - 1 2 1 6♯5 | 6 ♯5 6 - |（衣大 衣大 况 大）|（下略）‖

天（啰）神　　（啊）。

四平戏《白兔记》刘承佑唱腔

1＝C

【散板】

6 …… 5 6 5 3 - 2 6 1 2. 1 6 6 - 0 5 6 2 3

帐　下　　三　　　军听

5 6 5 3 - 2 - 6 1 2 …… 0 | 2/4 2 - 2 21 | 6 - 6 6

我　　　　　令，　俺　英　雄　猛

6 5 | 6 - | 0 0 | 0 0 | 0 0 | 2 23 | 5 35 5 3 |

似　虎，　　　　　俺这里披挂

2 3 | 2 12 | 1 0 | 2. 7 | 6 6 5 3 6 - |（下略）‖

赛　天　神　（啊）

三、四平腔与大腔

四平腔，是明中叶弋阳腔"稍变"且"错用乡音"后产生的一个剧种，这一点已由古代戏曲家和近现代众多戏曲专家所论证，并业已形成比较一致的说法。如明代顾起元在《客座赘语》中说："大会则用南戏，其始止二腔，一为弋阳，一为海盐，弋阳则错用乡语，四方士客喜闻之……后则有四平，乃稍变弋阳而令人可通者。"清代李渔在《闲情偶寄》中也说："弋

231

阳再变，实为四平，乐平、徽、青阳，当即其类。"中国艺术研究院研究员刘念兹先生及我省专家林庆熙、刘湘如、叶明生等对此说也都有过专门的研究和独到的论述。

大腔，过去从未见有文字资料记载，也鲜有学者专家对其进行过专门的研究，直到上世纪80年代初省里组织编纂《中国戏曲志·福建卷》时，大腔戏才作为一个剧种出现在人们面前。1984年3月，福建省屏南四平戏学术讨论会后，部分专家学者又赴永安观摩丰田村演出的大腔戏《白兔记》，并进行座谈。与会专家对弋阳腔、大腔、四平腔及相关的问题，各抒己见，发表了许多看法。

关于大腔的看法，湖南戏研所贾古先生说："如【清水令】【山坡羊】【桂枝香】【红衲袄】等，上3下6，这类曲牌有青阳的，有弋阳的，跟尤溪黄龙的大腔很相似，青阳腔的底子还保留弋阳腔的因素。"①见下面的谱例

大腔戏《合刀记》郭威唱腔（萧则育演唱）

（此处为工尺谱/简谱曲谱）

唱词：
听(啊)说罢好伤(啊)心，不由(哇)人怒气冲(啊)斗(啊)牛(哎啊)。
刘承佑归顺下(啦)西番(啦)，未曾办(啦)虚实(啦)，尔(呀)不(呀)念(呀)手(呀)足(呀)之情(哎啊)，也须念结(啦)拜(啦)之交(啦)。这江山也是俺三兄弟(呀)筑(呀)成(啊)其业(啊)，

①贾古1984年3月在永安大腔戏座谈会上的发言，周治彬记录。

（帮）

$\frac{2}{4}$ 6 6 2 2 | 0 2 3 | 5. 6 | 3. 2 | 1 2 1 | 1 2 1 | 6 1 #5 | 6 - ‖

筑（呀）成（啊）　其　业，　（啊）。

湖南湘剧院张九先生说："黄龙的【清水令】，实际上是【新水令】，这是个线索，要抓住不放。【清水令】在高腔系统里，与关汉卿的套曲【新水令】【驻马听】等是一类的。"[①]江西戏研所万叶先生说："弋阳腔发展有三个阶段，一是萌芽阶段，像大腔戏，主要标志是唱目连；二是成熟阶段，标志是出现连台本戏剧；三是发展阶段，标志是有了传奇戏。"[②]

叶明生先生在《福建四平戏与四平腔关系考》一文中，也谈到大腔戏与相关剧种的关系，他说："四平戏演出的《天子图》是《白兔记》的续集……浙江高腔也有此类剧目，如浙南松阳高腔即将《刘知远白兔记》分为《玩花记》《赶白兔》《拜刀记》三本演出，而与四平戏声腔十分接近的大腔戏也是将《白兔记》分为《白兔记》和《合刀记》两种。从这种剧目现象中可以看到福建高腔中的大腔、四平腔与浙江高腔有着密切关系。"[③]

上面所引的专家高论，对大腔戏的研究可以说提供了不少难得的线索和有益的帮助。说到这里，还得引用刘念兹先生的一段话，他说："谈到四平，必须谈到弋阳，谈到弋阳诸腔。弋阳腔是历史上的一个形态，或者是历史的变迁。……原来是有弋阳腔，这是一个专用名词，后来是否形成了一个通用名词的泛称？……这里就谈到一个问题，就是所谓弋阳诸腔的问题。在明代，许多声腔出现了，南北出现了很多腔，四大腔也好，五大腔也好，如余姚、海盐、昆山、弋阳、四平、乐平、徽州、青阳……《群音类选》归纳得好，称'弋阳诸腔'。"[④]这段话，对我们认识一些问题，澄清一些看法，大有裨益。

笔者综合专家们的看法，并结合多年来对大腔戏探索之所得，认为：大腔，就是高腔在福建的遗存。中国文字里的"高"和"大"，经常可以连用，表达的基本是同一个意思。《辞海》关于"高腔"的解释是："高腔，戏曲声腔，江西弋阳腔、安徽青阳腔自明代流传各地，或同各地剧种结合，成为当地戏曲的组成部分；或同地方语言、曲调结合，演变为新的剧种。这些剧种都具有声调高亢、后台帮腔以及只用打击乐、不用管弦乐伴奏的特点，因而形成一种声腔系统，统称为高腔。"[⑤]大腔当属高腔系统里的一个剧种，是"弋阳诸腔"大家族中的一个成员，应当与四平腔、青阳腔生同一代，或者说是同一辈份的。如果李渔尚在世上，笔者还会建议他将那句"弋阳再变……"修改为"弋阳再变，实为四平，乐平、徽、青阳、大腔，

———

① 张九1984年3月在永安大腔戏座谈会上的发言，周治彬记录。

② 万叶1984年3月在永安大腔戏座谈会上的发言，周治彬记录。

③ 叶明生：《福建四平戏与四平腔关系考》，见屏南县遗保办编《四平戏研究文集》，2006年内部资料，第30页。

④ 刘念兹：《在讨论会上的发言》，见屏南县遗保办编《四平戏研究文集》，2006年内部资料，第95、96页。

⑤ 引自《辞海》之"高腔"条，上海辞书出版社1990年版，第2045页。

当即此类"。至于大腔生成于何地，形成于哪方，因缺乏资料，无法定论，因为它也是"历史上的一个形态"，也是"历史上的变迁"①，也是弋阳腔流到各地且"错用乡音"后的产物。

结　语

综上所述，从大腔戏与四平戏在声腔和表演形态的主要特征上看，二者极为相似，有的还犹如同一个模子倒出来的一样；但若从具体剧目、具体曲调及细部情节上看，又存在很大的差异。因而，笔者认为：大腔戏与四平戏都是弋阳腔系统里的剧种，都是高腔类的声腔体系，同祖同宗，同根同源，好像一根老枝上的两朵姐妹花，绽放在八闽大地的剧坛艺苑之中。笔者热切希望通过本次研讨会，能再找出些许有关大腔戏及其相关问题的蛛丝马迹来。在此，笔者还要亟声呼吁，有请各位领导和专家学者给大腔戏以更多的关心、关注和关爱，让这朵濒临凋谢的山中小花，能够重新开放，再次吐露芳香！

由于笔者水平有限，见少识浅，手头掌握的资料又十分匮乏，拙文所述的情况，特别是个中的观点，定有不少谬误之处，恳盼方家批评赐教！

① 刘念兹：《在讨论会上的发言》，见屏南县遗保办编《四平戏研究文集》，2006年内部资料，第95、96页。

大腔戏传本题材剧目形态初探①

罗金满

大腔戏是福建较为古老的珍稀剧种之一，主要分布于闽中的永安、大田、尤溪、沙县等交通落后的偏远山区，其形成发展与明代弋阳腔在福建的流播有密切的关系。明代以来，大腔戏主要以宗族班社的形式，在民间承传延续，其演出剧目整体上仍以明代及以前的剧目为主，清代后的不多。大腔戏在历史上曾经兴盛一时，但目前已濒于危亡状态，由于种种原因，其剧种文献资料严重散失。经笔者艰难的寻访和调查，发现在个别大腔戏老艺人手中仍保存有一些不同历史时期的剧目手抄本，包括清代咸丰年间的、民国时期的、解放初期的和20世纪八九十年代的演出脚本。其中，有一部分剧目在取材、结构、情节等方面与平话、小说或民间故事的传本，尤其是明代章回小说，如《封神传》《三国传》《西游记》《征东传》《征西传》《水浒传》等有着密切关系，并在大腔戏演出中占有一定的地位。它们对探讨大腔戏的剧种渊源、演出内容、艺术形态及与其他相关剧种的关系等，都有一定的帮助。但由于剧目保存的不完整，加上其演出情况无具体的文献记载确证，故难以一时界定。为了将这类剧目与其他剧目相区别，这里姑且称之为传本题材剧目。

一、大腔戏主要传本题材剧目

传本题材剧目在大腔戏的演出中占有一定的地位，但因其文本流散民间，在以往调查中并未得到足够的发现和挖掘，通常人们只知道其中的一些存目，而对其具体内容，则无所从知。苏子裕先生在《弋阳腔发展史稿》中提到，大腔戏"其与弋阳腔连台本戏相同的有：《征东记》《征西记》《西游记》以及《封神传》中的《黄飞虎过西岐》等四种"②。然而，根据笔者的田野调查发现，大腔戏中所保存的传本题材剧目还不止这些。现知的主要有《封神传》《五星记》《三国传》《七星记》《金铜记》《双鞭记》《罗通扫北》《征东传》《征西传》《西游记》《杨家将》《水浒传》《摆花张四姐》《五鼠闹东京》《朱洪武开国》《肚片记》等。甚至还出现有《白兔记》的下集《合刀记》（或《双剑记》）；《苏秦》的下集《破庆阳》等具有传本性质的连续性剧目。

《封神传》，又称《封神演义》，衍商纣王暴虐和周武王伐纣之事。大腔戏中现知的存目有《龙凤剑》和《黄飞虎过西岐》两种，以及折子戏《妲己采菜》《姜尚收妖》两出。因《黄

① 本文初载于王评章、杨榕主编的《福建艺术研究论集》，中国戏剧出版社2009年版，本次选录着重摘取其中的第二部分，并略作修改。

② 苏子裕：《弋阳腔发展史稿》，中国戏剧出版社2006年版，第350~351页。

235

飞虎过西岐》未见传本，而据《龙凤剑》剧情来看，两者很可能是同一剧目的异名，尚待进一步考察。

《五星记》，衍金木水火土五星故事。南平、永安、尤溪等大腔木偶戏皆有此剧目。尤溪大腔戏现存有《五星记》抄本，标明为《总纲本》，但仅抄录四出。出目为：一出《开台》、二出《庆寿》、三出《白齐王罢贡》、四出《周王登基》。此外，南平大腔戏存有《木大胆强婚》《木大胆下山》《大胆闹宫》《熊怀玉回阳》《白花楼成亲》《杜金莲遇夫》和《杜金莲自叹》等折子。

《三国传》，也称《三国演义》，衍三国事。大腔戏现存有《三战吕布》《古城相会》《草庐记》《斩庞德》（或《水淹七军》)《九龙记》及佚名剧目一个，共6种。

《七星记》，衍晋朝司马再兴报仇故事。未见文献著录，来源于大腔木偶戏剧目。永安、南平大腔木偶戏现存有《七星记》演出本。大腔戏《七星记》全本已佚，仅存个别折子戏。南平大腔戏现存折子戏《木兰英成亲》《张金镇得病》。永安大腔戏存折子戏《宗明奏朝》。

《金铜记》，衍秦叔宝与尉迟恭三鞭对两铜故事，乃《双鞭记》的上本。尤溪大腔戏演出过《金铜记》，现剧目不存。

《双鞭记》，又称《雌雄鞭》，或《父子会》，为《金铜记》的续集，未见著录。敷衍唐代尉迟恭夫妻、父子相会事。《双鞭记》是大腔戏较为流行的剧目。永安、大田、尤溪等地大腔戏都曾演出此剧，而且都存有全本及一些折子戏。

《双箭记》，又称《罗通扫北》，衍罗通扫北事，未见文献著录。尤溪县大腔戏仅有《罗通扫北》存目，全本已失。大田大腔戏存有《双箭记》全本，共计27出。

《征东传》，或称《征辽东》，衍唐征东故事，主要情节是：薛仁贵征辽时，战功卓著，却被张士贵冒认，而不得重用；后尉迟恭鞭打张士贵，审其真情，薛仁贵始得重用，救驾平辽，被唐太宗封为平辽王。大腔戏存《征东记》全本以及正生、小生、老生、正旦、小旦、夫旦、大花、二花等行当演出脚本。

《征西传》，衍唐征西番故事。大腔戏全本剧目尚未发现或已佚失。大田大腔戏现存有一些演出脚本，据统计，其出目依次为：《赏寿》《采桑》《归家》《报凶》《告状》《奏朝》《保本》《勘问》《报救》《打朝（即国公大朝)》《下保本》《搬庄》《耕田》《回报》《出兵》《上朝连奏旨》《牛羊会》《诈疯》《起兵连托梦》《交战》《巡城》《团圆》。应当仍为不完整的出目。

《西游记》，衍唐玄奘西天取经事。大腔戏现存《小西天》一种，也称《西游记》。全本剧目尚未发现或已佚失，但存有各个行当较为齐全的演出脚本。经统计，共29出，除了第十出缺外，其他28出都有存目及情节。

《五龙会》，衍五代时期朱温与李克用之间的恩怨与斗争故事。永安大腔戏曾演过此剧，现全本已佚。尤溪县庆隆班存有全本，共有30出，原为大腔戏剧目，后为小腔戏演出本。大田大腔戏存有折子戏《登场观星》一出。

《杨家将》，衍北宋杨家四代人戍守北疆、精忠报国的动人事迹。大腔戏现存的主要有全

本戏《取盔甲》和《百阵图》（或称《天门阵》），以及个别折子戏。

《水浒传》，衍北宋徽宗宣和年间，以宋江等36人为首的农民起义故事。大腔戏现存有《武松杀嫂》《武松报仇》《武松打店》《蜈蚣山》《燕青打擂》《征番（方）腊》六种。

《岳飞传》，衍岳飞精忠报国，但壮志未酬，遭到残害的英雄故事。永安大腔戏曾有演出本《风波亭》，现全本已佚，仅存剧目。

《摆花张四姐》，又名《摇钱记》《摇钱树》《金钗记》《张四姐闹东京》《天缘配》等。剧目来自大腔木偶戏，写玉帝女儿张四姐思凡下界，与书生崔文瑞配合成婚故事。尤溪、南平等地大腔戏曾有演出本，现已失存。南平大腔戏现存折子戏《卖字连成亲》（或名《崔文瑞卖字》）《张四姐分别》两出。

《五鼠闹东京》，尤溪县黄龙大腔戏演出本，为《摆花张四姐》的下集，现全本已佚，仅有存目。

《朱洪武开国》，衍明太祖朱元璋率领文武俊杰，扫平群雄，驱逐鞑虏，建立明朝的历史故事。南平大腔木偶戏存有《朱洪武开国》演出本。大腔戏《朱洪武开国》当源自大腔木偶戏。现存有《朱世珍走乡难》《洪武成亲》《元璋扫地》《遇春打虎》等短剧或折子戏。

《肚片记》，衍江淹一家悲欢离合故事，未见文献著录。尤溪县大腔戏现存全本《肚片记》，共59出。

值得提出的是，因大腔戏文献资料长期流散民间，加上佚失严重，其传本题材剧目的存本残缺不全，可能还有一部分仍流传在民间，有待于进一步的挖掘和整理，以上所述，当仅为其中一部分。

二、剧本文学特征

大腔戏传本题材的剧目，其来源当与弋阳腔的流播有密切的联系。目前因其所存极为罕见，现仅据其遗存的一些剧目，在剧目类型、取材来源、情节结构及语言等方面的特征，作一些简单的介绍。

剧目类型，主要可分为三种：一是历史题材剧目，其内容以反映重要历史事件为主，现知有《三国传》《金铜记》《双鞭记》《罗通扫北》《五龙会》《朱洪武开国》等；二是英雄传奇题材剧目，其内容以描绘英雄人物为主，现知有《七星记》《征辽东》《征西番》《杨家将》《水浒传》《岳飞传》《肚片记》等；三是神话题材剧目，现知有《封神传》《西游记》《五星记》《摆花张四姐》《五鼠闹东京》等，其反映内容虽与历史事件或人物也有一定的关系，如《封神传》所写的商纣王无道与周武王伐纣的故事，《西游记》中所反映的是玄奘取经故事，但这类剧目充满宗教和神话的内容，特别是神仙与妖魔的斗争，因此将其归属于神话题材剧目。

取材上，在大腔戏现知的传本题材剧目中，有来自宋元南戏的，如《古城会》，在元代南戏中有《关大王古城会》；来自杂剧的，如《征东记》，元杂剧有无名氏的《跨海东征》；还有个别与明传奇有关的，如《武松杀嫂》，在明传奇《义侠记》中有"杀嫂"一出。而最突出的

是直接取材于平话、小说或民间故事，在大腔戏《三国传》《水浒传》《西游记》等传本题材剧目中都有一定的数量，如《小西天》现存的 28 出中，与元杂剧《杨东来批评西游记》中的出目及情节很少有相同的，却有多个出目情节来源与《西游记》小说密切相关，《沙桥饯别》来自《西游记》第十二回；《虎精出洞》《打猎》来自《西游记》第十三回；《悟空拜师》来自第十四回；《猪精出洞》《八戒成亲》《八戒投拜》来自第十八、十九回；《流沙河》来自第二十二回；《过火焰山》《悟空借扇》《出牛魔王》《悟空骗扇》等，来自第五十九至六十一回等。又如《水浒传》中的多个剧目，其取材与《水浒传》小说有关，其中《武松杀嫂》来自第二十四、二十五回；《武松打店》来自第二十七回；《蜈蚣岭》来自第三十一回；《燕青打擂》来自第七十四回等。

情节上，大腔戏现有传本题材剧目演出本大多保存不全，情节上也不连贯，其中也有个别保存基本完整的，故事情节与明刊本的相关剧目关系较为密切。除了神话剧，其他剧目也多具有较为浓郁的宗教或民间传奇色彩，如《征东记》，用李世民以白袍将救他的梦来烘托剧情，到剧终又以盖苏文化为蛟龙潜入东海为结局。[1]在《征西番》中则加入柯氏托梦的情节："昔为人间女，今日天上仙。吾乃柯氏女，当初却被李道宗所害，自缢身亡，感得仙人搭救与我，仁贵为奴此事却被圣上收在天牢，今日被番贼困在锁阳城中，不得回来。其子丁山公子，小小年纪，怎能搭救，不免进硬盘指点与他。丁山公子题头听着，吾乃柯氏女，前来托梦与你，你父亲被番贼围困锁阳城中，怎能搭救。我今赠你宝剑一把，你可修书一封，插在箭头之上，射进城内，快快醒来，谨记吾言。吾身去也。神仙不敢分明说，又恐凡人漏泄机。"[2]这些，无疑都使大腔戏的演出剧目具有浓厚的民间传奇色彩。

结构体制上，大腔戏大多传本题材剧目是通过数本戏来衍说一个传本的故事内容的。每个剧目具有一定的完整性，或以一出戏，或是一本戏衍说其中的某些章回，在情节发展上呈现出顺时叙事的线性结构，如《三国传》中的《古城会》《草庐记》等。每个剧目的出目数量多少不一，有多达二十多出的，如来自《西游记》的《小西天》演出本，便多达 29 出；有六七出的，如《斩庞德》《三战吕布》等；而有的甚至更短，尤其是《水浒传》中的一些剧目，如《武松打店》《武松报仇》等。且在大腔戏中，也存在只以一本戏演出一个传本内容的，如《征辽东》，从薛仁贵上寿，一直到征东功成，受封团圆。

语言上，在大腔戏遗存的传本题材剧目中，有些唱词较为典雅，应系吸收了一些文人改编本的缘故。而多数剧目的曲词较少，插科打诨的道白成分相当多，有些甚至在严肃的场面，也要插入打诨或其他内容。而且错字、别字、白字经常出现，个别科诨语言极为鄙俗。

三、音乐构成

大腔戏坚持用高腔演唱，在声腔音乐上至今仍保留了一些弋阳腔的音乐特色，但又有所

① 大田县前坪乡大腔戏抄本《征东记》总纲本，陈初迎收藏。
② 大田县前坪乡大腔戏抄本《征西番》正生脚本，陈初迎收藏。

变化。大腔传本题材剧目的音乐也不例外。下面主要从唱腔曲牌、器乐曲牌和民歌小调的运用方面进行介绍。

唱腔曲牌,为曲牌连套体结构,常用者有【新水令】【一江风】【哭相思】【沽美酒】【风入松】【懒画眉】【步步娇】【北得胜令】【滚绣球】等,多来自弋阳腔的一些音乐曲牌。在长期的演出中,有些剧目的曲牌名已经丢失。原来人们以为,大腔戏演出的唱腔曲牌名已经佚失殆尽了;然而,据田野调查发现,事实并非如此。根据发现的各种保存资料,大腔戏演出剧目中所存的唱腔曲牌目前还有近百个之多。其所存情况主要三种:一是在一些大腔戏班保存的一些演出全本戏和脚本中发现的,其数量尚待进一步统计;二是其曲牌名在演出本中虽然已失,但仍可以通过与其他相关剧目的曲词考照而得以恢复,如《古城会》"赐马"中的【北得胜令】【滚绣球】等曲牌;三是有相当多的一部分是在个别老艺人保存的曲牌抄本中发现的,尤其是清代咸丰年间大田大腔戏师傅陈文星的曲牌抄本,为当时一些大腔戏戏班演出剧目的主要曲牌名,数量有八十多个,其中保存大腔戏传本题材剧目的曲牌有《龙凤剑》曲牌八支和《西游记》曲牌一支。现将其摘录如下:

【恁恁娇】:层台高起,见丹青翡翠。一望金壁琉璃,银空天齐。这多少珠玉交辉。奇瑞百丈丹梯,半空云际。树花果荣东西池。堪美处,蓬莱仙苑胜似瑶池。

【沽美酒】:为君王酒色迷,把妖气满京畿。管取山河化作灰,该天数怎能逃避。作一个瑶池大会,办(伴)着千娇百媚,哪怕他神灵不迷。唵呵!作一个花枝柳枝,本待要云携雨携。呀,赴皇宫大家欢会。

【清江引】:花娇月貌人间稀,来到皇宫殿却(阁)。叮环佩声,各逞娇娥面。今日里赴皇宫大家欢会。

【梁州序】:笙歌嘹亮,罗绮甫展,一派仙风吹袖。金樽高峰嵩呼玟瑰华筵。玉骨冰肌,果是神仙降西池。王母降下瑶池,胜似蓬莱阆苑仙,皇家福寿齐。见玉山携到全欢会天,全不顾酒如泉。

【香柳娘】:向瑶池醉归,香风吹袖,同受皇家福分,齐享君王奉养。御酒醉饮三杯,大家同欢会。听呐喊心惊,炮响震天地,焦头烂瑶(额)归。

【桂枝香】:恹恹病躯,抬头不起。耽搁了腹内如崩,胜似那肝肠碎裂。恹恹厄,怎当翻来覆去,药难医治。告万岁,服药全无用,除非嫦娥下月台。

【解三酲】:为皇家雨露深恩,只因得病躯灾厄。玲珑提起在手上,蒙君王宠赐奴自安。好似降下神仙,饮此一下刻病自安康。

【罗带儿】:粉妆台上面君王。赐妾妃拜倒金色阶。(以上为《龙凤剑》曲牌)

【梅花序】:吾恨别离情,两月夫妻一旦孤零。此去金莲往迢遥,如今思情。奴不虑山水涨,奴只为怜我那公婆年老一旦冷清。(《小西天》的曲牌)[1]

[1] 清·陈文星抄:《杂排总本》,清咸丰十年岁在庚辰季春月抄本,1957年岁次丁酉大田陈氏重抄本,大田县前坪乡大腔戏艺人陈初迎收藏本。

伴奏曲牌。大腔戏音乐除了锣鼓助节及各种形式帮腔运用外，还利用唢呐伴奏。唢呐成为大腔戏伴奏音乐的一个重要组成部分。在不同的场景及过场，都有不同的唢呐伴奏曲，其曲牌称"吹牌"。在永安、大田等地，现存的大腔戏唢呐吹牌还有近百支，其中永安大腔戏保存的就有 72 支[①]，大田大腔戏也存有二三十支。这些不同的吹牌，按其功用可分为开场乐、酒宴乐、军礼乐、团圆乐、奏朝乐、神怪乐、过场乐、哀哭乐八类。其中，最常用的有【点绛】【一江风】【风入松】【清板】【上小楼】【沽美酒】【尾声文】等。在大腔戏传本题材剧目的演出中同样使用，如《小西天》三花曲本第十七出《过流沙河》中的【一江风】；大花本第二十八出《赐经》中的【风入松】等，仍在文本中留有标注。

民歌小调。当地俗称小歌，它在大腔戏演出中的运用，是大腔戏将弋阳腔音乐本土化的重要反映。在大腔戏演出本中，小歌的运用较为频繁。这在传本题材剧目中同样存在，以《小西天》一剧的演出本为例，其中有多处出现唱小歌的地方，如第十二出《猪精出洞》，因猪大王（猪八戒）每天吃了没事不肯出洞，小妖们就唱小歌【四景曲】吸引他出洞游玩，还需要有人进行帮腔；第二十二出《龙宫赴宴》，龙王请牛魔王赴宴，在宴席上，螃蟹、鳖将就唱小歌【春色娇】为他们饮酒助兴，受到称赞和赏封。【四景曲】唱词为：

> 春色娇美堪怜，暖气鲜。景物飘飘每日看见，花开三月天。娇妖莲柳鲜。草木呀，桃似面，柳如烟。侍女王孙戏耍鞦韆。暗伤惨，春醉两泪涟，愁杀两眉尖。蝴蝶儿对对穿花，他把两翅振。清明上景天，和风吹牡丹，玉楼人沉醉，倒在杏花天。[②]

又如《燕青打擂》一剧，现存有清咸丰年间抄本《打擂台》中《过关》一出的【五更里】和【兵溜冷】两种民间花鼓调，在 20 世纪 80 年代演出本仍然使用。如【兵溜冷】：

> 高高山上一个庙子堂（我的兵梆），姑嫂二人（兵打梆，打兵梆）去烧香（我的兵梆），求儿与我娘（我的兵梆）。姑嫂烧香（兵打梆，打兵梆）去招君（我的兵梆），一去三年不来娶（我的兵梆），身背着包裹（兵打梆，打兵梆）走他乡（我的兵梆）。

> 高高山上一座楼（我的溜丢），姐妹二人（溜打丢，打溜丢）凤凰头（我的溜丢），唯有三姐梳得巧（我的溜丢），梳个狮子（溜打丢，打溜丢）滚绣球（我的溜丢）。

> 绣球滚落江山内（我的冷丁），海水茫茫（冷打丁，打冷丁）向东流（我的冷丁）。三月清明雨纷纷（我的冷丁），路上行人（冷打丁，打冷丁）欲断魂（我的冷丁）；借问酒家何处有（我的冷打丁），牧童遥指（冷打丁，打冷丁）杏花村（我的冷丁）。"[③]

而在明嘉靖《荔镜记》中第五出《五娘赏灯》中有【内唱介】："清明（冷丁）时节雨纷纷（冷丁冷打丁，打的冷爱的冷打丁），路上行人欲断魂（云）（冷丁冷打丁，打的冷爱的冷打丁）；借问酒家何处有（冷丁冷打丁，打的冷爱的冷打丁），牧童遥指杏花村（冷丁冷打丁，

① 卢天生：《弋阳腔活化石——永安大腔戏史稿》，中国戏剧出版社 2005 年版，第 15 页。

② 大田县广平镇万宅村大腔戏《小西天》大花脚本，余文堂收藏。

③ 清·陈文星抄：《杂排总本》，清咸丰十年岁在庚辰季春月抄本，1957 年岁次丁酉大田陈氏重抄本，大田县前坪乡大腔戏艺人陈初迎收藏。根据全书的统一，稍作修改。

打的冷爱的冷打丁）。"①其中以唐杜牧的《清明》的诗句配上"冷打丁"进行演唱，与大腔戏《打擂台》之【兵溜冷】中用杜牧《清明》诗句配"冷打丁"的唱词极为相似。可知该民间小调的来源时间是较为古老的，至少在明嘉靖年间就已流行。

四、剧目演出形式

大腔戏作为我国早期戏剧形态，长期以来一直在民间得以生存和发展，其与宗族、民间信仰以及民俗的关系十分密切。大腔戏演出剧目主要有仪式剧、正本戏和折子戏三种不同的演出形式，传本题材剧目亦然。

仪式剧。大腔戏参与的多是各种喜庆民俗演出，包括神诞、酬神、诞子、结婚、贺寿、中举、升迁、建造落成等民俗活动。这些活动或酬神还愿，或迎祥祈福，或避讳驱邪，与民俗仪式有密切的关系。为了适应各种民俗活动的需要，大腔戏在演出中形成了一套固定的演出仪式，主要有正戏演出前的请戏神、出煞神、贺寿、跳加官、出场戏，正戏演完后的回场戏、封王、跳团圆和送神仪式等，从而产生了众多的仪式剧。尤其是其中的出场戏和回场戏两种，一般要连续演出四个折子戏，称为"花柳四连"，为大腔戏仪式剧和折子戏的演出提供了良好的机会。永安青水乡永宁桥古戏台的墙壁上，便题有"花柳四连"的名称。在大腔戏演出的仪式剧中，也有部分是来源于传本题材剧目的，如《征东记》中的《封王》，《封神传》中的《姜尚斩妖》等。以《封王》仪式剧为例在大腔戏演出后，要进行封王仪式，凡是在演出中被杀的，或是活着的，都要进行封赠，以示为本村驱邪，保佑乡村宁静太平，风调雨顺，以及祈保艺人回家后清洁顺利。在大田大腔戏中就保存有来自《征东记》中《受封》一出的"封王"仪式剧。

正本戏，即具有完整情节的全本戏，是大腔戏传本题材剧目的重要组成部分。正本戏在大腔戏中的演出是较为盛行的，而且长演不衰。这从大腔戏现存的一些演出手抄本就可以看出，有清代咸丰年间的，有民国年间的，有解放初期的，也有20世纪80年代的，尤以20世纪80年代的为最多。特别是众多寺庙的酬神演出，一般都是几天，有的长达十多天，甚至一个月，这些都为大腔戏正本戏的演出提供了良好的机会。以《三国传》中的剧目为例，现知的就有《三战吕布》《古城会》《草庐记》《水淹七军》等，还有一些尚未能确定的。如南平市樟湖坂镇下坂顺天圣母庙，该庙建于明代万历年间，大殿供奉顺天圣母陈靖姑，左厅供奉游尊王（街坊土神），右厅奉供张圣君。大殿对面建有戏台，每年神诞日的演出相当兴盛。在戏台屏风上方挂一块旧匾，题款为"南明隆武二年"。戏台台顶正端有八角藻井，藻井四角浮雕莲花纹饰，木雕上有《三顾茅庐》《空城计》《水淹七军》《活擒张任》《六出祁山》《得姜维》等多种有关《三国传》剧目演出的雕像。大多木雕在"文化大革命"时遭到毁坏，只有零散的雕像至今仍保存在民间。又如在尤溪县凤山村"夫人宫"的墙壁上，存有壁画共19幅，均

① 泉州地方戏曲研究社编：《泉州传统戏曲丛书（第一卷）》，中国戏剧出版社1999年版，第122页。

作于光绪戊子年至乙丑年（1888~1889）之间，作者不详，内容主要反映当时戏曲演出的情景。其中有多种为《三国传》剧目的演出场面：《三顾茅庐》，是刘备请孔明出山的场面；《苦肉计》，是黄盖挨打的场面；《博望烧屯》，是孔明用计战胜曹将夏侯惇的场面；《长坂坡》，是赵云救阿斗的场面等。这些木雕和壁画所保存的《三国传》剧目内容虽很难直接说是大腔戏的演出情况，但其来源应与传本题材剧目《三国传》的演出有着不可分割的联系。

折子戏。它来自全本戏中的精彩片段，特点是情节相对完整，可单独用于演出。大腔戏演出的折子戏数量众多，现存的有100多个，其中来源于传本题材剧目的不少，如《妲己采菜》《曹公赐马》《子龙自叹》《采桑》《国公打朝》等。据大腔戏艺人介绍，有时在各种民俗活动中，折子戏演出并不上台表演，而是进行清唱。在不同民俗活动场合往往会演唱一些与之相对应的折子。在大腔戏传本题材剧目资料残缺不全的情况下，这些折子戏的保存对传本题材剧目是一种难得的补充与充实。

此外，在行当角色上，大腔戏传本题材剧目的角色有正生、小生、老生；正旦、小旦、夫旦；大花、二花、三花等。在演出脚本中，不仅对各种科介都有舞台提示，而且在舞台调度、脸谱、化装等方面也有一些遗存。舞台调度上，如走三角；脸谱上，主要有周仓、庞德、诸葛亮、魏延、曹操、张飞、夏侯渊、关羽、姜维等人的固定脸谱，其中有些脸谱后来为小腔戏演出所共用；服饰装扮上，如《三战吕布》中，张飞的扮装为"头戴皂汉头，身穿锁紫甲，跨的乌骓马，长枪手内提"，可以让我们想见张飞在演出中的形象。

五、与同题材相关剧目的关系

除了大腔戏中保存有一定数量的传本题材剧目外，在明清戏曲抄刻本和其他地方剧种中也保存有相当数目的同题材相关剧目，有南戏的、杂剧的、传奇的，还有弋阳腔演出本的，等等。它们为大腔戏传本题材剧目的考源与对比研究提供了条件。

由于大腔戏传本题材剧目涉及的同题材相关剧目较多，可比较的内容也较多。本文着重将之与现存明刊本剧目、青阳腔和高腔剧种中的相关剧目对比，发现大腔戏剧目无论在出目、剧情或曲词等方面，与现存明刊本剧目中所存的剧目具有较多的相同之处。这里举个别的例子进行观照。

比如明刊本《古城记》剧写刘、关、张在徐州失散后，张飞在古城称王。刘备在降袁绍后与张飞会合。关羽为护两嫂，不得不暂降曹操，后得知道刘、张在古城，便毅然辞别曹操，护送两嫂，过五关斩六将，奔向古城聚会。全本分上下两卷，共29出。其出目为：上卷为第一到第十五出，依次是《始末》《赏春》《兴师》《迎敌》《预兆》《偷营》《待劫》《败走》《困野》《权降》《秉烛》《落草》《劫印》《投绍》《赐马》。下卷为第十六到二十九出，依次为《斩将》《遇飞》《辞曹》《议饯》《受锦》《附信》《斩秀》《诛福》《救羽》《曳计》《服仓》《不纳》《助

鼓》《团圆》。①其中第十五出为《赐马》，在大腔戏《古城相会》演出本中，也有《曹公赐马》出目的保存。②而青阳腔《古城会》保留的出目为《报台》《登台》《张辽设计》《偷营》《失散》《闻报》《说降》《降曹》《夺寨》《投驿》《辕门》《谢宴》《急斩》《私逃》《过五关》《蔡阳兴兵》《报喜》《回信》《斩蔡阳》《夫妻会》《古城会》，其中没有《赐马》的出目。这里，将大腔戏的《曹公赐马》与明刊本中所保存的《赐马》进行比较。

明刊本《古城会》的《赐马》一出，由【出对子】【前腔】【前腔】【昼画眉】【前腔】【前腔】【前腔】【北得胜令】【滚绣球】【前腔】及一些道白组成。而大腔戏的演出本，其曲牌名全失。现将各自的最后三段曲词列表对照如下：

明刊本《古城会》第十五出《赐马》	大腔戏《古城相会》之《曹公赐马》	备　注
【北得胜令】你从容少待免心焦， 何须老相费勤劳。 蒙赐我三朝五日醉酡醄， 更有那上马金下马银， 美女十人锦征袍。 这还是老丞相识英豪，又赐我骅骝赤兔骏马添膘，封俺为汉寿亭侯职，真个是爵禄官高，此恩德何日将来报。 忽见颜良亲引兵来到， 不由人笑脸开，喜上眉梢。（白略） 且待咱披挂锦征袍，跨上胭脂马，横担偃月刀，奋勇平生志，威风透九霄。 老相呵，俺这里斩颜良只当作衔环结草。	从容免心焦， 何劳恩相费心劳。 三朝五宴醉酡醄， 上马金下马银。 美女十二锦红袍， 赤兔胭脂马有天高。 又封咱寿亭侯爵禄官高， 此恩何日当来报。 闻说颜良流兵来到， 不由人喜孜孜笑颜开，喜上眉梢。待关某跨上青骢马， 威风透九霄， 斩颜良衔环结草。	大腔戏曲牌名已佚
【滚绣球】（关）只待要扶持社稷功， 保汉乾坤量。 一片丹心天清月朗。 又不比那跋扈强梁，黑肚肠， 立忠节汗简恺快， 怎肯效困尘埃，老死干城将。	一来汉天子洪福齐天，二来老恩相恩重如山，三来扶提社稷高，保汉着乾坤定。 一片丹心明月朗。 又不比豹虎奸雄黑肚肠。老恩相，站立在朝纲，我自有心怀日月。又不比困尘埃，穴自老恩相。（此句意不明）	大腔戏曲牌名已佚

①《古城记》，见《古本戏曲丛刊》编辑委员会编《古本戏曲丛刊初集》，1954年，福建师范大学图书馆收藏资料。

②大田县前坪乡大腔戏《古城会》演出脚本，陈初迎收藏。

【滚绣球】非是咱自夸强，敢承当， 只待要立功勋以报丞相。 轰轰烈烈尚鹰扬， 试看金刀晓日宝剑彻秋霜， 怕甚么官渡有颜良。	非是咱自夸强，敢承当， 只待要立功勋以报丞相。 轰轰烈烈尚鹰扬， 试看金刀晓日宝剑彻秋霜， 怕甚么官渡有颜良。	大腔戏 曲牌名已佚

其中，大腔戏《赐马》的曲词与明刊本《古城会》中《赐马》的曲词虽有些差异，但其内容基本上是相同的。由此可看出，这两种剧目之间是具有同源关系的。

又如，大腔戏《小西天》与衡阳湘剧《小西天》的关系。衡阳湘剧高腔《西游记》分《安天会》（上）、《三王会》（中）和《小西天》（下）三集，可演七天。其下集《小西天》描写唐王为了超度老龙，命玄奘法师去西天取经，途中收了孙悟空、猪八戒、沙和尚做徒弟，经历了诸般磨难，终于取回了宝经，超度了老龙。其出目为：《金山招僧》《金殿结拜》《金山别师》《沙桥饯别》《刘钦打虎》《回回指路》《观音赐咒》《五行收猴》《八戒闹庄》《收沙和尚》《白骨三变》《红脸打围》《猴王回洞》《观音收红》《骗扇过山》《接引言情》《见佛取经》《超度老龙》共18出。其中的《沙桥饯别》一出用昆腔演唱。[1] 而大腔戏《小西天》的出目为：《萧禹赏花》《奏旨》《圣旨奉诏》《沙桥饯别》（也称《出京门》）《虎精出洞》《打猎》《玄奘登途》《赠赐金箍》《悟空皈依》、第十出（缺）、《高才训女》《猪精出洞》《拜扫归家》《聘礼》《八戒成亲》《猪精投拜》《过流沙河》《过火焰山》《悟空借扇》《灵吉赐丹》《牛魔王》《龙宫赴宴》《悟空骗扇》《牛王回洞》《夺扇》《过连天河》（注：有存目，无序号。笔者补）、《师徒脱体》《见佛赐经连接经》《萧禹团圆》。[2] 其剧情为：唐太宗时，礼部总管萧禹因现有经书无法超度亡魂而向皇上奏旨。唐太宗封金山寺僧人陈玄奘为御弟，派他往天竺雷音寺取讨大藏真经，途中收悟空、八戒和沙僧为徒弟，经千辛万苦终于到达西天，拜见释迦牟尼佛祖。玄奘受封为人间功德佛，孙悟空封为道真佛，猪悟能封为静坛使者，沙悟静封为金蝉罗汉，并受赐真经四十卷，带回东土超度亡魂，送经之后，速回西天。唐僧取经归来，萧禹受封，一家团圆。从出目和剧情看来，大腔戏《小西天》与衡阳高腔《小西天》虽有个别出目相似，但整体上是有着较多差异的。

结　语

在大腔戏演出本中，保存了一定数量的传本题材剧目，其类型主要有历史题材、英雄传奇题材和神魔题材剧目三种；剧目来源不仅与南戏、杂剧、传奇有一定关系，而且与传本小

[1] 湖南省戏曲研究所主编：《湖南省戏曲传统剧本》，衡阳湘剧第二集，1982年，内部资料。

[2] 大田县广平镇万宅村大腔戏《小西天》演出脚本，余文堂收藏。

说有着较为密切的关系；演出本长短不一，有的长达二十多出，而有的只有六七出或更短；音乐曲牌有唱腔音乐曲牌、伴奏器乐曲牌和民歌小调曲牌三种；剧目演出形式有仪式剧、正本戏和折子戏三种；行当角色有正生、小生、老生，正旦、小旦、夫旦，大花、二花、三花等。将大腔戏传本题材剧目与同题材的其他相关剧目相比，发现其与明刊本中保存的同题材剧目关系更紧密，而与青阳腔、高腔等相关剧目存有较多差异。传本题材剧目在大腔戏中的遗存，对研究资料匮乏的大腔戏剧种而言，无疑提供了重要的资源，大大扩展了大腔戏的研究范围，不仅有利于大腔戏的演出内容、艺术形态及与其他相关剧种的关系探讨，而且对大腔戏剧种渊源的考察也可提供或多或少的帮助。因受各种条件限制，本文对其探讨尚未全面和深入，仍存有诸多问题需作进一步的分析和考察。

后　记

　　我与大腔戏结缘，早在 1983 年 3 月，距今整整 40 年了。当时我被借调到福建省戏曲研究所，参加《中国戏曲志·福建卷》的编纂工作。在 8 月的一次奉命下乡调查尤溪大腔戏时，与尤溪县时任文化馆副馆长的周治彬先生一起，对该县之乾美、中仙、黄龙等乡镇的大腔戏、小腔戏进行为期十余天的调查。由于当时大腔戏和小腔戏的老艺人健在者尚多，我们的采访取得很大进展，其后我们将部分调查成果写成《尤溪大腔戏采访录》和《尤溪小腔戏采访录》。尤其是前者为早期关于大腔戏剧种形态最完整的调查报告，其成果被刊于《中国戏曲志·福建卷》内刊《求实》，并被广泛应用于《中国戏曲志·福建卷》《中国戏曲音乐集成·福建卷》等国家重点项目的志书卷中。1984 年 3 月，福建省戏曲研究所和《中国戏曲志·福建卷》编纂组组织召开了一个"福建省四平腔学术讨论会"，我有幸随会议专家学者到永安观摩大腔戏《白兔记》全本演出，当晚戏后还召开讨论会。当第一次看到大腔戏的演出，且是第一次完整地看到《白兔记》的演出后，我可谓兴奋万分，夜不能寐，连夜挑灯一口气写完《永安大腔戏〈白兔记〉观感记略》一文。该文后被编辑部内刊《求实》全文刊发。其时，我萌发了一个念头：福建高腔剧种之大腔戏、四平戏研究力量最薄弱，我对它们的历史和艺术形态十分感兴趣，它们给了我可以施展才华的机会，我可以将它们作为长期研究的对象。正当我兴致勃勃地庆幸自己找到戏曲史研究门道和发展方向时，我被寿宁县委宣传部以"贫困县需要人才"的理由要了回去，回到原工作单位的寿宁北路戏剧团任团长和编导。我好似刚抽心的树芽被一场寒霜急剧冰冻一样，蔫了，好久回不过神来，心中着实懊恼了一阵子，心想自己可能与戏史无缘。虽然事隔 15 年后我又调到省艺术研究院从事戏曲史研究工作，为了研究福建的戏曲发展史，也还做了一点大腔戏的调查，但压根就没想到要去做大腔戏的课题。

　　2011 年秋天，我年轻的同事曾宪林告诉我说：原承担《大腔戏》和《四平戏》的师大音乐系副教授因急病去世而搁下那两个课题没人做，主持"福建省非物质文化遗产（音乐卷）丛书"的主编王耀华教授找了他，他居然就懵懵懂懂地接了过来，并把我也扯了进去。我当时着实有点气：我已退休，尚有一个国家艺术科研课题、两个港台民间信仰和民间道教课题亟待完成，而这两个项目一插进来，我原来的科研程序就乱了套了。本想一口回绝了事，但回想小曾也是因对我的信任，才诚心诚意地推荐我，况且王耀华教授主持的这套丛书是个大工程，我已完成了其中的《北路戏》，说明他十分推重我，才给我加担子。而对四平戏、大腔戏，我自己也有二三十余年的接触与积累，虽不甚懂剧种音乐，但还饶有些兴趣，何况还有大腔戏音乐专家周治彬先生和精于音乐业务的曾宪林二人合作，此课题的完成应不成问题，于是我便接受了任务。由是，睽隔了三十多年的大腔戏研究，又鬼使神差地成为我这些年来为之

奔走不辍的课题项目了。

大腔戏确实是不好做的项目，由于存在大山之中，不但文献匮乏，研究的人也太少，又加上相关部门没有及时抢救，老艺人去世太多，残存的资料实在有限，以往研究的观点和使用的资料，都存在不少问题，无法充分利用。但我们既然接手了大腔戏这一烫手的项目，就必须以新的学术立场和研究方法来做这一项目。于是我们即开始认真阅读以往所有大腔戏研究的成果和资料，梳理其脉络和需要解决的问题。结果发现以往的诸多研究成果中，除了已有的部分音乐曲谱的整理和我们以前对表演艺术的调查还基本可取外，至于大腔戏源流、班社史、艺人传等方面都存在诸多方面的空白和错误，如不解决此类问题，则将以讹传讹，贻误后人。于是我和助手曾宪林、罗金满分头下乡重新调查，希望把一些问题给予澄清，给大腔戏发展史予一个合理的解释。如永安丰田村大腔戏的缘起问题，《中国戏曲剧种大辞典》《中国戏曲志·福建卷》《中国戏曲音乐集成·福建卷》三部辞书志书都记载：熊氏家族由江西石城经闽北邵武，于"元朝泰定二年乙丑（1325）岁次丰田居处"。而其宗族的大腔戏则是到了明景泰年间，其后裔熊明荣每年赴江西石城祭祖，并跟师傅学戏。熊明荣回丰田村后，平时自唱自娱，逢年过节便邀集族人在村头祠庙搭台演唱。由于丰田村地处偏僻山区，交通闭塞，戏班很难到此，为迎神赛会、祭祖祈福，熊明荣便自办戏班。因是"大嗓子唱高腔，大锣大鼓唱大戏"，故称大腔戏。[①]笔者于 1985 至 1987 年在中国艺术研究院戏曲理论研究生课程班毕业，我的专业是中国戏曲史。1990 年至 1999 年，我又参与研究中国戏剧家协会与台湾清华大学合作并由王秋桂教授主持的"中国地方戏曲与仪式之研究"课题，用文化人类学的方法，对福建民间仪式与民间戏作了为期十年的田野调查，其后在研究高腔剧种时还于 2002 年 7 月、2003 年 4 月、2008 年 7 月三次专程对丰田村进行实地调查，掌握了大量的宗族人文及大腔戏资料。经认真考证，认为熊明荣传大腔戏的传说不实，并指出："关于熊明荣学戏办大腔戏班，其疑点有三：其　，熊明荣为元末明初人，有可能在百余年后的景泰年间回江西祭祖学戏吗？其二，熊明荣为迁丰田村的第二代，族中人丁寥寥，有必要学戏祭祖，自办戏班吗？其三，熊明荣迁外地东坂，为何不在本地本宗中教戏，而跑到丰田村教戏？此资料源于道听途说，以讹传讹，不足为据。今有必要指出，以免其再误传。"从族谱资料记载丰田村"嘉靖四十一年作大坪土堡"及建熊氏宗祠的年代分析，丰田村大腔戏的传入应在明景泰年之后的嘉靖年间。

其次，上世纪 80 年代的戏曲志等志书的编纂对于中国戏曲文化的贡献是巨大的，这首先应予肯定的。但是由于文献资料的匮乏，以及编辑人员的鱼龙混杂，对于一些历史性的东西常常是"文献不够传说凑"。在大腔戏源流沿革中就出现这种现象。如《中国戏曲志·福建卷》之"大腔戏源流"中说到："大田县另有传说：明代隆庆戊辰（1568）年，大田县的田一俊，官居礼部左侍郎之职，一生喜爱戏曲，他返乡时，曾带回一个大嗓子唱高腔的戏班，在家乡

① 《中国戏曲志·福建卷》编辑委员会：《中国戏曲志·福建卷》，文化艺术出版社 1993 年版，第 70 页。

演唱，并传艺本地子弟。田一俊死后，后代艺人供奉他为戏神，号'田清源'，同奉为戏神的还有窦清期、葛清巽二人。过去，新学徒入班时，班主都要带徒弟在戏神牌位前念《通词》：'桃园结义三兄弟，田家出仕田氏人；后来出任浙江杭州府，铁板桥头现金身……'戏班每年农历六月二十四日都要设礼祭祀戏神，并演出大场透夜戏三天，以示纪念。"①且不说其将大田县名人田一俊和戏神"田清源"田公元帅相混同之明显的谬误，因为此传说纯为望"田"生义、胡编生造出来的，单其中之田一俊传说尤为不经之谈，历史上的田一俊实有其人，清康熙版、民国版县志之人物志均有记载。如志书称："田一俊，字德万，号钟台。隆庆戊辰会试第一，授翰林院庶吉士。"他最后是"以病请归，弗允，卒京邸"，根本就没有告老回乡。至于对他的人品的评价是："一俊恬淡寡欲，居常辨一介不取之节，然不欲以洁自标。历官二十余载，莫知其贫。适病笃，诸门人更侍卧榻，睹所食用，率粗粝疏布，乃叹其萧然同寒士。"②试问这样的一介清廉儒士能畜戏班，并带戏班回乡吗？如果编志者当时只要一查县志，就不会产生田一俊"带大腔戏班回乡"而后变成戏神"田清源"的笑话来了。类似的情况还有不少，笔者在本次编著《大腔戏》中，一概摈弃不用。限于篇幅，不一一枚举。可见在引用旧成果时，必须秉持实事求是、认真求证的科学原则，这样的研究成果才有价值。

其三，本次撰写《大腔戏》，实际上是一次对大腔戏的重新调查。许多有影响的老艺人的去世，增加了调查的难度，但是我们一改旧的仅靠口头问讯方法，运用文化人类学的方法来做田野调查，我们还是有所收获。如被大田、永安、尤溪广为流传的著名大腔戏教戏师傅"萧阿楼"，当我们在其家乡永安小龙逢村找到《罗氏族谱》时，才发现他的真名为罗昌楼，其年代也不是传说中的"道光年间"，而是"生于清光绪六年庚辰十一月廿九日亥时"。

对于几被定案的丰田村所谓"清顺治甲申年"（1644）的《白兔记》抄本，也作了甄别，认为"顺治甲申年"为后人之补笔，与历史不符。其时正是明崇祯甲申十七年（1644），尚不可能知道有"顺治"的存在。其后还历经南明流亡政权"福王政权"和"唐王政权"，特别是盘踞福建三年多的隆武帝和其后郑成功拥立的永历帝在福建等地与清军作了为期14年的对抗，直到永历十五年（即清顺治十八年，1661）郑成功收复台湾，次年病死于台湾，其后清朝才一统天下。故丰田村的《白兔记》为"清顺治甲申年"抄本之说不能成立。同时该抄本中之人物李洪信之行当为"大花"，此名字为清中叶花部乱弹行当名称，始见于清乾隆间李斗《扬州画舫录》。由此可见，丰田村大腔戏《白兔记》抄本为清中叶抄本，而非明末清初抄本。当然，这并不会影响该《白兔记》抄本的南戏遗响的价值。由此说明，我们对于大腔戏剧种的研究还必须审慎。

对戏曲音乐的整理，难度最大的是"向无曲谱，只沿土俗"的以锣鼓伴奏的四平戏和大腔戏了。相对于具有一定专业性训练的屏南四平戏音乐的整理而言，大腔戏的音乐整理更为

① 《中国戏曲志·福建卷》编辑委员会：《中国戏曲志·福建卷》，文化艺术出版社 1993 年版，第 70 页。

② 民国·陈朝宗修，王光林、林韶光纂：《大田县志》，福建省地方志编纂委员会整理，厦门大学出版社 2009 年版，第 332~333 页。

困难。其唱腔与口白掺杂于喧闹的锣鼓声中，徒歌清唱常常有一首曲子每次演唱都出现不同旋律或调式的现象。好在周治彬先生对大腔戏研究多年，积累丰富，他本人也是民间音乐专家，因此尤溪的大腔戏音乐部分为本书打下扎实的基础。本书在重启调查后，周先生不仅再次配合调查、收集补充资料，并且也参与全书文稿和曲谱的校订工作，为《大腔戏》的完成付出了辛勤的劳动，其劳绩不可埋没。另外，原永安市工人文化宫的卢天生先生在大腔戏调查中也收集到不少资料，如《白兔记》抄本及部分唱腔之录音等，在大腔戏前期研究中作出重要的贡献。

近年来，由于曾宪林先生的勤奋敬业，他和罗金满二人在大腔戏补充调查中，奔走于大田、永安、南平、沙县等地，访问了许多艺人，并做了大量的录音，填补了大田大腔戏音乐之空白。其中曾宪林对永安丰田村《白兔记》的大部分唱腔曲调做了录音和记谱，保存了大量的大腔戏音乐资料。这里还要特别指出的是，本书大部分音乐曲谱最后的收集、整理、编辑及打印，均由曾宪林一人完成。繁琐的打谱工作由他的妻子陈林华帮忙完成。他们二人为丰富本书曲谱所付出的辛勤劳动是不可埋没的。

近年来，对大腔戏作了范围最广泛、社会最深入调查的是罗金满先生，他为了做好社会科学课题"大腔戏研究"，不但对原有永安、尤溪的大腔戏进行认真调查，而且对原流行过大腔戏的大田、南平（今延平区）、沙县等地进行了广泛普查，并有许多新的发现。除了对大田、永安的宋杂剧遗存形态的发现与调查外，还发现了大田前坪乡黎坑村，广平镇的万宅、岬头村，以及南平市西芹镇等地的大腔戏遗存形态及剧目资料，收集到很多珍贵的资料。本书概述部分有关大田、沙县、南平的民间大腔班社信息资料相当一部分均由其提供，文中亦引用其一些学术成果。在此特别说明，谨向他表示诚挚的谢意！

此外，在大腔戏的重新调查中，我们得到相关单位和个人的大力支持，这才使我们解决了许多困难，顺利完成编纂任务。首先我们要感谢的是支持我们调查工作的永安市的文体局和文化馆、尤溪县的文联和文体局、大田县的文体局和文化馆，以及永安市槐南乡文化站、大田县大京镇、前坪乡、广平镇、泰华镇文化站，尤溪县八字桥乡、梅仙镇文化站等单位。没有他们的支持，我们寸步难行，也找不到调查对象。同时，要感谢的是给予积极配合的大腔戏老艺人和知情者，他们是永安丰田村的邢振根、熊德树、邢承榜、熊德钦、熊春江，尤溪县乾美村的康章植、胡祖德、陈士泮，黄龙村的萧先圭、萧星期，大田县黎坑村的陈初迎、陈其湖，广平镇万宅村的余开莹，岬头村的林友正、林友坚、林长茂等，他们热爱大腔戏，关心大腔戏的保护工作。正是有了他们所提供的抄本资料、信息和传说，才使得被淹没的大腔戏能够再现于人们的视野，对大腔戏的保护和挖掘工作创造了有利条件。其中特别要指出的是永安丰田村大腔戏班的全体成员，为了让我们更多地了解大腔戏艺术，曾于2003、2008年两次专场为我们演出了《白兔记》，使我们对大腔戏有了具体真实的认识。大田县文博馆长连福石先生，为了我们调查方便，亲自驾车，昼夜不停，用三天时间，载我们跑了上京、前坪、广平三个乡镇四个村落，最后还送我们到永安的丰田村，使我们的调查高效率地进行，收获

很大。最后还要提到的是作者所在单位福建省艺术研究院的老领导钟天骥先生和王评章院长对本课题的工作十分支持，不仅在调查经费方面给予倾斜，并时常关注我们工作的进度和存在的困难，尽量给予帮助解决，使本课题研究在很短时间里取得较大进展。借本书出版之际，谨向上述单位及个人表示衷心的感谢！

由于很晚接手此项目，又加上手头尚有原有课题未完，故本项目是在断断续续中进行的。由于交稿时间紧迫，本书在仓促中完成，其中有关源流、班社史、音乐形态的论述尚有不尽人意之处，而音乐曲牌之校订尚嫌不足，其间一定存在不少问题，错误及不当之处，敬请方家、艺人及广大读者多多指批评赐教为盼！

<div align="right">

福建省艺术研究院

叶明生

2023 年元月 20 日

</div>

250

图书在版编目（CIP）数据

大腔戏/叶明生，周治彬，曾宪林编著. —福州：
福建教育出版社，2023.6
（福建省非物质文化遗产（音乐卷）丛书/王州主
编）
ISBN 978-7-5334-9685-2

Ⅰ.①大⋯　Ⅱ.①叶⋯ ②周⋯ ③曾⋯　Ⅲ.①地方戏
—介绍—福建　Ⅳ.①J825.57

中国国家版本馆 CIP 数据核字（2023）第 093648 号

Fujiansheng Feiwuzhi Wenhua Yichan（Yinyue Juan）Congshu

福建省非物质文化遗产（音乐卷）丛书

丛书主编　王　州

Da Qiang Xi

大腔戏

编著　叶明生　周治彬　曾宪林

出版发行　**福建教育出版社**
　　　　　（福州市梦山路 27 号　邮编：350025　网址：www.fep.com.cn
　　　　　编辑部电话：0591-83786905
　　　　　发行部电话：0591-83721876　87115073　010-62024258）
出 版 人　江金辉
印　　刷　福建新华联合印务集团有限公司
　　　　　（福州市晋安区福兴大道 42 号　邮编：350014）
开　　本　787 毫米×1092 毫米　1/16
印　　张　16.5
字　　数　422 千字
插　　页　2
版　　次　2023 年 6 月第 1 版　　2023 年 6 月第 1 次印刷
书　　号　ISBN 978-7-5334-9685-2
定　　价　51.00 元

如发现本书印装质量问题，请向本社出版科（电话：0591-83726019）调换。